BLUE
BOOK
OF
CHINA TV SERIES

中国电视剧蓝皮书

2018

范志忠　陈旭光　主编

北京大学出版社
PEKING UNIVERSITY PRESS

图书在版编目(CIP)数据

中国电视剧蓝皮书.2018 / 范志忠，陈旭光主编. — 北京：北京大学出版社，2018.9
（培文·电影）
ISBN 978-7-301-29551-9

Ⅰ.①中… Ⅱ.①范… ②陈… Ⅲ.①电视剧评论 – 中国 – 2018 Ⅳ.① J905.2

中国版本图书馆 CIP 数据核字 (2018) 第 099792 号

书　　　名	中国电视剧蓝皮书2018 ZHONGGUO DIANSHIJU LAN PI SHU 2018
著作责任者	范志忠　陈旭光　主编
责任编辑	程　彤　李冶威
标准书号	ISBN 978-7-301-29551-9
出版发行	北京大学出版社
地　　　址	北京市海淀区成府路205号　100871
网　　　址	http://www.pup.cn　新浪微博：@北京大学出版社 @培文图书
电子信箱	pkupw@qq.com
电　　　话	邮购部62752015　发行部62750672　编辑部62750112
印刷者	天津光之彩印刷有限公司
经销者	新华书店
	787毫米×1092毫米　16开本　22.75印张　380千字 2018年9月第1版　2018年9月第1次印刷
定　　　价	69.00元

未经许可，不得以任何方式复制或抄袭本书之部分或全部内容。
版权所有，侵权必究
举报电话：010-62752024 电子信箱：fd@pup.pku.edu.cn
图书如有印装质量问题，请与出版部联系，电话：010-62756370

本书为国家社科基金艺术学项目《中国电视剧创作现状与传播方式研究》（16BC041）阶段性成果。

主编：
范志忠　陈旭光

评委（按姓氏英文字母为序）：
陈奇佳、陈犀禾、陈晓云、陈旭光、陈阳、戴锦华、戴清、丁亚平、范志忠、高小立、胡智锋、皇甫宜川、黄丹、贾磊磊、峻冰、李道新、李跃森、厉震林、刘汉文、刘军、陆绍阳、聂伟、彭涛、彭万荣、彭文祥、饶曙光、沈义贞、石川、司若、王纯、王丹、王一川、吴冠平、项仲平、易凯、尹鸿、俞剑红、虞吉、詹成大、张阿利、张德祥、张国涛、张卫、张颐武、赵卫防、周安华、周斌、周黎明、周星、左衡。

协助统筹、统稿：
林玮、石小溪、于汐、国玉霞、李诗语

撰稿（按姓氏英文字母为序）：
陈希雅、冯舒、高原、国玉霞、何雪平、黄嘉莹、李诗语、林玮、刘强、刘清圆、普泽南、龙明延、鲁一萍、仇璜、石小溪、孙茜蕊、田亦洲、于汐、张佳佳、张李锐、张立娜、周强

目 录

主编前言 001
导论　中国电视剧审美创作与类型叙事的新态势 003

2017 年中国影响力电视剧分析案例一：《人民的名义》 021
 反腐剧的强势回归 023
 ——《人民的名义》分析

2017 年中国影响力电视剧分析案例二：《白鹿原》 055
 民族秘史的影像丰碑 057
 ——《白鹿原》分析

2017 年中国影响力电视剧分析案例三：《白夜追凶》 085
 国产网剧的跨越式精进，硬汉派悬疑剧的类型范本 087
 ——《白夜追凶》分析

2017 年中国影响力电视剧分析案例四：《大军师司马懿之军师联盟》 115
 权谋的蜕变 117
 ——《大军师司马懿之军师联盟》分析

2017年中国影响力电视剧分析案例五：《我的前半生》 145

 IP 转换与时代特色的彰显 147

 ——《我的前半生》分析

2017年中国影响力电视剧分析案例六：《急诊科医生》 179

 行业剧应承担社会职责 181

 ——《急诊科医生》分析

2017年中国影响力电视剧分析案例七：《鸡毛飞上天》 209

 当代商战题材电视剧的创作升级 211

 ——《鸡毛飞上天》分析

2017年中国影响力电视剧分析案例八：《三生三世十里桃花》 241

 仙侠剧热播的原因及其衍生的商业价值 243

 ——《三生三世十里桃花》分析

2017年中国影响力电视剧分析案例九：《无证之罪》 281

 网络剧精品化制作的全新探索 283

 ——《无证之罪》分析

2017年中国影响力电视剧分析案例十：《风筝》 313

 高品质主旋律电视剧的新风向 315

 ——《风筝》分析

Contents

Preface 001

**Introduction New Situation of Aesthetic
Creation and Type Narration of Chinese TV Series 003**

Case Study One of 2017 China Powerful TV Series Analysis: *In the Name of People* 021

The Mighty Return of Anti-corruption Series 023
-- Analysis of *In the Name of People*

Case Study Two of 2017 China Powerful TV Series Analysis: *White Deer Plain* 055

The Image Monument of the National Secret History 057
-- Analysis of *White Deer Plain*

Case Study Three of 2017 China Powerful TV Series Analysis: *Day and Night* 085

The Leaps and Bounds of Domestic Online Series, the Model of Tough Men Crux Series 087
-- Analysis of *Day and Night*

Case Study Four of 2017 China Powerful TV Series Analysis: *The Advisors Alliance* 115

The Metamorphosis of Power 117
-- Analysis of *The Advisors Alliance*

Case Study Five of 2017 China Powerful TV Series Analysis: *The First Half of My Life* 145

IP Conversion and Manifestation of the Characteristics of the Times 147

-- Analysis of *The First Half of My Life*

Case Study Six of 2017 China Powerful TV Series Analysis: *ER Doctors* 179

Industry Series Should Assume Social Responsibility 181
-- Analysis of *ER Doctors*

Case Study Seven of 2017 China Powerful TV Series Analysis: *Feather Flies To The Sky* 209

Creation and Upgrading of Modern Commercial War TV Series 211
-- Analysis of *Feather Flies To The Sky*

Case Study Eight of 2017 China Powerful TV Series Analysis: *To the Sky Kingdom* 241

Reasons for the Popularity of Celestial and Chivalrous Series and the Derived Commercial Value 243
-- Analysis of *To the Sky Kingdom*

Case Study Nine of 2017 China Powerful TV Series Analysis: *Burning Ice* 281

A New Exploration on the Best Quality Production of Online Series 283
-- Analysis of *Burning Ice*

Case Study Ten of 2017 China Powerful TV Series Analysis: *Kite* 313

The New Trend of High Quality Main Theme TV Series 315
-- Analysis of *Kite*

主编前言

近年中国影视产业的发展风云变化，起起伏伏，充满不确定性，但总体而言精彩不断，惊喜连连。每一年度，各大影视评选榜单相继出炉并引发全民关注与热议，亦足见中国影视艺术、文化与产业影响力之盛。

躬逢其盛，我们发起年度影响力电影、影响力电视剧十强评选！我们选择"影响力""创意力""工业美学"等作为关键词，回顾和总结中国电影、电视剧（包括网络大电影、网剧）在2017年的创作与产业状况，选出年度影响力十强并进行深度剖析、学理研判和全面总结，以此见证并助推中国影视创作的"质量提升"和影视产业"升级换代"。

这就是由北京大学影视戏剧研究中心与浙江大学国际影视发展研究院联合发起的"中国影视年度蓝皮书"（《中国电影蓝皮书》《中国电视剧蓝皮书》）项目。自2018年起，每本蓝皮书以本年度影响力十强作品为个案，以点带面，以典型见一般，深入剖析年度中国影视业的发展、成就、问题、症结与未来趋向，力图为中国影视产业的可持续、良性发展提供类似于"哈佛案例"式的蓝本。

"十大影响力电影"与"十大影响力电视剧"由北京大学与浙江大学为代表的大学生先行投票评选出候选的年度电影与电视剧，再由专家学者组成的评审委员会成员投票选出最具代表性的10部作品，最后产生"中国影视影响力排行榜"。

本次评选的标准，不同于票房、收视率等商业指标，也不同于纯艺术标准，"中国影视影响力排行榜"兼顾商业与艺术，主要考察作品的影响力、创意力、运营力，

及深入分析探讨可持续发展的标本性价值，充分考虑影视作品类别、类型的多样性与代表性。

与现有的一些年度报告重视全局分析、数据梳理与艺术分析相比较，《中国电影蓝皮书》与《中国电视剧蓝皮书》侧重于以个案切入来分析年度影视业的十大现象，选取的作品包括但不限于最具艺术性与文化内涵之作、票房冠军与剧王、最佳营销发行案例、最佳国际合拍作品与最佳网台联动剧集等。而无论是从哪个维度切入，每篇文章都将结合具体文本，归纳出该作品的核心创意点，进行"全案整合评估"，总结其是否具备可持续发展性。这不仅具有较高的学术价值，还具有一定的指导实践的意义。

参与本次最终评选的50位影视界专家学者星光熠熠，组成了颇具学术研究和评论话语影响力的强大评审阵容。

榜单评选不是回顾的终点而是展望未来的开始。此次获选年度"十大影响力电影"及"十大影响力电视剧"的影片、剧集发布后，我们在此评选基础上，汇聚影视行业专家学者和北大、浙大的博士生、博士后等对10部作品进行深入分析，内容涵盖创意、剧作、叙事、类型、文化、营销、产业等，撰写完成《中国电影蓝皮书2018》及《中国电视剧蓝皮书2018》。

丛书现由北京大学出版社出版。该项目活动则将每年持续进行。

我们相信，"中国影视蓝皮书"与中国影视行业的蓬勃发展共同成长，必将见证中国影视的进程，为建设中国影视的新时代贡献智慧与力量。

<div style="text-align:right">

北京大学影视戏剧研究中心
浙江大学国际影视发展研究院
2018年7月

</div>

导论

中国电视剧审美创作与类型叙事的新态势

范志忠 陈旭光

在中国电视剧的历史上,2017年无疑是从数量增长向质量增长转型的一个里程碑年。根据国家广电总局公布的数据,2017年国产电视剧共有313部获准颁发发行许可证,创2011年以来的新低;立项总量为465部,较2016年有所下降,也是2011年以来电视剧立项数值的第二次回落;网剧新播出数量为295部,与2016年的349部相比,下降明显。但是,这种数量逆增长,却是中国电视剧产业供给侧主动调整和自我改革的结果。2017年,主管部门先后推出《关于支持电视剧繁荣发展若干政策的通知》《关于进一步加强网络视听节目创作播出管理的通知》《新闻出版广播影视"十三五"规划》等政策文件多达七种,内容涉及电视剧、网络剧产业链的各个环节,堪称政策大年。与此同时,2017年中国电视剧创作精品迭出,其类型之丰富,影响之巨大,都可谓前所未有。以北京大学与浙江大学为代表的大学生先行投票评选出候选的年度电影与电视剧,再由国内顶尖影视界50名专家学者组成评审委员会成员投票,选出了2017年国产电视剧10部最有影响力的作品,分别是反腐题材剧《人民的名义》、现实题材剧《鸡毛飞上天》、都市情感剧《我的前半生》、行业医疗剧《急诊科医生》、名著改编剧《白鹿原》、谍战剧《风筝》、历史剧《大军师司马懿之军师联盟》、古装玄幻剧《三生三世十里桃花》,以及网剧《白夜追凶》《无证之罪》。

因此,由北京大学和浙江大学联合主编的《中国电视剧蓝皮书2018》,旨在盘点2017年国产电视剧创作现象,其意义应该不只是一种年度的回顾和总结;更重要的是,我们通过对2017年中国电视剧创作现象的解读,分析中国电视剧创作成功的美学内

涵和文化意义，直面中国电视剧产业存在的问题与症候，并最终探讨中国电视剧过去、现在和未来的历史发展轨迹。

一、现实主义精神的回归

在历史上，现实主义是指从文艺复兴到19世纪这一特定历史时期形成的一种文艺思潮和创作方法。恩格斯在致玛·哈克奈斯的信中指出，"现实主义的意思是，除细节的真实外，还要再现典型环境中的典型人物"，强调必须把人物置身于政治、社会、经济的具体的总体现实中进行刻画，才能达到"充分的现实主义"的高度。

长期以来，现实主义一直是我国主流文艺作品创作的重要创作原则。不过，由于社会转型与时代变迁，现实主义精神也因此注入了新的内涵。1949年新中国成立，百废待兴，现实主义的精神主要表现为塑造典型人物，歌颂社会主义祖国，以达到从思想上改造和教育人民的目的。1978年中国进入政治目标、社会目标、经济目标、文化目标都发生巨大转型的"新时期"，巴赞的纪实电影美学理论被引介到国内，现实主义的精神主要表现为对"文革"假、大、空叙述风格的摒弃，以及对人道主义的深情呼唤。2003年，主管部门首次向八家民营电视剧制作机构颁发电视剧制作长期许可证（甲种），完全放开对民营电视剧制作机构的准入；2004年，主管部门出台了《关于促进影视产业制播分离的意见》，明确提出"制播分离"的概念，国产电视剧制作由此走上了社会化、市场化和规模化的发展之路。毋庸讳言，上述这些政策的调整，极大地改变了国产电视剧的创作生态。一方面，各种民营资本纷纷进军影视业，国产电视剧创作空前繁荣，2007年国产电视剧产量跃居世界第一；[1]但另一方面，为了追逐市场收益的最大化，不少影视公司盲目追逐收视率，盲目跟风，诸如宫斗剧、穿越剧、抗日神剧等各种"娱乐至死"的叙事类型此起彼伏，现实主义创作空间遭到严重的挤压。

针对这一现象，近年来，主管部门采取各种政策，积极鼓励现实主义电视剧的创作。2017年9月，国家广电总局、发改委、财政部、商务部和人社部联合发出《关于支

[1] 刘阳：《电视剧产量跃居世界第一》，《人民日报》海外版，2008年11月18日。

持电视剧繁荣发展若干政策的通知》，强调要从创作规划、剧本扶持等方面，鼓励和强化对革命历史题材、现实题材和农村题材等现实主义电视剧创作的支持。2017年《人民的名义》《鸡毛飞上天》和《白鹿原》等一批电视剧竞相崛起，不仅意味着国产电视剧现实主义创作的强势回归，而且赋予了现实主义美学以新的时代内涵。

纵观这些现实主义剧作，其创作的一个显著特征，就是在波澜壮阔的历史背景下，致力于展示具有现实质感的生活画面。如《人民的名义》，以检查反腐为主线，层层深入地揭示了汉东省政治生态中拉帮结派、藏污纳垢的阴暗面。编剧周梅森在接受采访时指出："我最大限度地写出了真相，客观地写出了这场反腐斗争的艰巨性和复杂性，以及它深刻的社会内涵。"[1]《鸡毛飞上天》则聚焦义乌"鸡毛换糖"的精神传统，通过叙述一段纵贯三代人、穿越数万公里的义乌商人创业史，完整地展示了在改革开放政策的指引下，义乌从传统农业小县到世界"小商品之都"的巨大变革，绘就一幅改革开放以来中国民企创业可歌可泣、大气磅礴的史诗画卷。[2]《白鹿原》在保持原著灵魂的同时，淡化了其中的魔幻色彩，强化其现实主义批判精神。剧作以陕西关中地区白鹿原上的"仁义"白鹿村为缩影，以白姓和鹿姓两大家族祖孙三代的恩怨纷争为主干，浓墨重彩地书写了从清末民初到新中国成立期间的军阀混战、农民运动、国共分裂、年馑与瘟疫、抗日战争和解放战争等历史事件，构成了"一个民族的秘史"。

当然，在中国电视剧产业高度发达的今天，现实主义作品要真正吸引并赢得观众的关注，必须要学会类型化的叙事，或者说，现实主义+类型化制作，尊重观众的审美习惯，抚慰与满足观众的情感需求，业已成为当前现实主义影视剧创作的重要法则。如《人民的名义》，作品在聚焦反腐这一现实题材时，精心构思了"汉大帮"这一复杂的人物关系网：先后任最高人民检察院反贪总局侦缉处处长、汉东省人民检察院反贪局局长的侯亮平，与原汉东省人民检察院反贪局局长陈海、汉东省公安厅厅长祁同伟属于同门师兄弟关系，他们又都是汉东省省委副书记、政法委书记高育良原来在高校教书时的学生弟子。剧作核心情节，则围绕着这一组同门师兄弟的相互博弈展开：祁同伟为了掩盖其贪腐面目，对同门陈海下手，利用职权制造车祸。在省委书记的支

[1] 贾世煜：《周梅森：〈人民的名义〉最大限度写出了真相》，《新京报》，2017年10月27日。
[2] 范志忠、仇璜：《浙商创业的史诗画卷——评电视剧〈鸡毛飞上天〉》，《浙江日报》，2017年3月14日。

持下,侯亮平调至汉东省接任陈海职务,不畏艰难,层层深入,最终不仅揭开了同门师兄祁同伟的贪腐面目,而且挖出了曾经是自己大学老师的高育良的腐败行径。很显然,这种同一师门的兄弟对决,乃至师徒对决,可以说是新武侠影视剧中常见的叙事模式;如金庸《笑傲江湖》中令狐冲和同门师兄弟林平之以及师父岳不群的矛盾冲突,古龙《绝代双骄》中小鱼儿与花无缺兄弟的情感纠葛,都是新武侠这一叙事类型的经典范式。因此,《人民的名义》在核心矛盾冲突中巧妙地借鉴了新武侠剧这一叙事模式,无疑使得这部现实主义作品更为通俗易懂,更加契合公众的审美习惯,自然也就更容易引起公众的共鸣。

《鸡毛飞上天》聚焦于改革开放近四十年来义乌商人的编年史,但编导显然借鉴了家庭伦理剧类型的叙事范式。全剧通过陈江河一家人的创业历程,成功塑造了陈金水、陈江河与骆玉珠、王旭与陈路祖孙三代的创业者形象。剧作在叙述他们的创业历程的同时,细腻地展示了他们之间的情感冲突与伦理纠葛,淋漓尽致地描摹了陈江河与骆玉珠的爱情历程,尤其在陈江河获悉骆玉珠的丈夫去世且还拖着一个孩子的时候,仍然执着于爱情而向她求婚。剧作也因此弥漫着一个草根创业者追求超越世俗偏见的美好爱情的浪漫气息,极大地满足和抚慰了物欲横流的社会中人们对爱情理想的想象与渴望。《鸡毛飞上天》剧作中的人物情感命运,以及其中的痛苦与挫折、荣耀与梦想都足以令观众热泪盈眶。

在商业经济的语境下,大量资本涌入影视市场,电视剧业已成为"批量生产"。在这个意义上,现实主义影视剧要成为真正的艺术精品,更需要坚守一种精益求精的工匠精神。2017年推出的电视剧《白鹿原》,剧本创作历经四年,投资高达 2.3 亿元,拍摄周期七个多月。小说原著作者陈忠实曾经说:"现实主义者应该放开艺术视野,博采各种流派之长,创造出色彩斑斓的现实主义;现实主义者更应该放宽胸襟,容纳各种风貌的现实主义。"[1] 电视剧在忠于原著的精神和思想的同时,淡化了原著中的魔幻色彩,强化魔幻外衣包裹下的现实主义批判;淡化非理性的因素和情欲的渲染,强化生活化、伦理化的家国叙事,将小人物的命运嵌入民族精神和历史的深处,艺术地再现了半个世纪以来中国社会、政治、文化的冲突与裂变。在制作上,《白鹿原》

[1] 陈忠实:《〈白鹿原〉创作漫谈》,《当代作家评论》,1993年第4期。

突破常规电视剧单机或者双机的拍摄套路，大胆采用了"全景记录"的拍摄方式，用多机位记录流动的生活，允许演员进行"反电视剧化"的自然表演，从演员跟着镜头走转变为镜头围绕演员记录，将演员从有镜头意识的表演中解放出来。"全景记录"要求演员像演话剧一样把握整体动作和情感的连贯性，追求一种体验式、沉浸感的表演感觉，最大限度地呈现和还原表演者的生命体验和生活质感。

因此，虽然《白鹿原》在电视播出平台上收视不尽如人意，但是，这部电视剧在思想意蕴和视觉呈现上，都具有一种令人瞩目的探索姿态，体现了现实主义电视剧制作的工匠精神，在豆瓣网上以8.8分的高分位列2017年电视剧榜首位，网络视频点击量突破79亿次，被誉为国产电视剧的"良心巨制""史诗作品"。

二、历史剧与古装剧新变

与注重"彼岸"的西方人强调对宗教的信仰不同，注重现世生活的中国文化一直具有强烈的历史情结。历史，不仅具有"资治"和"劝惩"的现实功能，而且还被赋予抗拒死亡和终极审判的意义。青史留名或遗臭万年，成为中国人内心深处最大的理想或恐惧。[1]民族历史，成为中华民族想象的共同体，历史题材也一直是国产电视剧创作的热点，并涌现出不同叙事风格的亚类型剧作，如《康熙王朝》《雍正王朝》《大秦帝国》等历史正剧、《还珠格格》《甄嬛传》《琅琊榜》《那年花开月正圆》《楚乔传》等古装剧、《择天记》《花千骨》《青云志》等玄幻剧、《寻秦记》《宫锁心玉》《步步惊心》等穿越剧，以及《长征》《五星红旗迎风飘扬》《东方》等革命历史题材剧作。

长期以来，革命历史题材是主旋律电视剧创作的亮点和特色。2017年，革命历史题材涌现出了《海棠依旧》《彭德怀元帅》《绝命后卫师》《彝海结盟》《热血军旗》《三八线》等优秀作品。根据周恩来总理的侄女周秉德《我的伯父周恩来》改编的电视剧《海棠依旧》，没有采用革命重大历史传记片常见的编年体式的结构，而是在叙事上别开生面，巧妙地以人民总理周恩来工作和生活的西花厅为叙事的出发点和连接点，以召

[1] 范志忠：《主持人导语》，《当代电影》，2007年第5期。

开新政治协商会议、开国大典、派遣驻外大使、抗美援朝、万隆会议、邢台抗震救灾、中美建交等宏大历史事件为背景，聚焦于周恩来的情感世界，"围绕刻画周恩来性格设置戏剧冲突，在层层推进的情感波澜中去精彩揭示周恩来在事关国家民族命运的关键时刻的担当精神和非凡智慧，在任何情况下都对党和人民鞠躬尽瘁的精神，并引发人们对历史与现实内在联系的深刻领悟"[1]。

2017年出品的历史剧《大军师司马懿之军师联盟》，在历史题材的创作上有了令人瞩目的新探索。从陈寿的《三国志》到裴松之的《三国志注》、罗贯中的《三国演义》以及民间的戏曲故事，不断丰富又通俗化着三国的故事。可以说，"三国"是中国极为丰富的文学宝库，是中华传统文化最为经典的IP之一。面对这一状况，电视剧《大军师司马懿之军师联盟》另辟蹊径，放弃了描述三国这一风起云涌时代的宏大叙事，转而从曹魏阵营内部，从司马懿个人的命运与视角切入叙事。许多重大的历史事件都成为人物生命轨迹的背景，如官渡之战、赤壁之战、襄樊之战、关羽之死等都以旁白或字幕一带而过。相较于观众最为熟悉的罗贯中《三国演义》中老谋深算、谨慎小心的司马懿，电视剧《大军师司马懿之军师联盟》中的司马懿虽甫一登场便显示了他的谨慎和智慧，但他的谨慎和智慧并非为了建功立业。剧集中，经历了董卓之乱中长兄司马防为保全一家大小而被迫对董卓卑躬屈膝，又目睹父亲在朝堂之上的战战兢兢，司马懿的谨慎本只为自己与一家人能在这乱世之中保全性命。为了不出仕，甚至不惜以马车轧断双腿。换而言之，《大军师司马懿之军师联盟》弱化了三国时朝纲解纽而使英豪辈出的时代特征，强调了当时"白骨露于野，千里无鸡鸣"（曹操《蒿里行》）的乱世景象。而司马懿意欲独善其身却不可得，与平民一样如同芥子，被卷入乱世，卷入权力斗争的旋涡。从入仕到成为曹丕的谋士，到甄宓将曹叡托付给他，《大军师司马懿之军师联盟》强调了司马懿在其人生的每个阶段都经历着被逼迫与无可奈何。虽名为"大军师"，实际却是"小人物"。电视剧中反复出现的被司马懿带在身边的乌龟，隐喻了司马懿一以贯之的忍辱负重、以静制动、后发制人的中国式"小人物"的生存智慧和人生哲学。[2]

[1] 李准：《伟人情怀 烛照乾坤——我看电视剧〈海棠依旧〉》，《光明日报》，2016年7月4日。
[2] 陈旭光、拓璐：《〈大军师司马懿〉：历史题材电视剧的创新可能与局限》，《中国电视》，2018年第4期。

与此同时，剧作虽然沿用了历来对曹操"治世之能臣，乱世之奸雄"的设定，但弱化了曹操的奸诈与凶残，强调了他求贤若渴之心与匡时济世的抱负。曹丕和曹植之间的"夺嫡之争"，是剧作前半部分最核心的故事情节。耐人寻味的是，曹操在处理这一牵一发而动全身的矛盾时，不仅没有息事宁人，反而在明知曹植对翩若惊鸿的甄宓目眩神迷、一见倾心的情况下，却将甄宓许配给曹丕，刻意将甄宓作为棋子以激发兄弟的矛盾。在剧作中，曹操的这一行动却非率性而为，而是深谋远虑，因为他深刻意识到，在乱世中，谁是自己未来的继承人，既是家事，更是国事。因此，曹操对继承人的选择，固然毫不掩饰对曹植的偏爱，但是，他却没有放纵自己的偏爱，而是冷静地旁观乃至制造曹植与曹丕之间的矛盾斗争，激发他们相互之间的狼性，最终割舍自己的情感而毅然选择获胜者曹丕作为自己的继承人。很显然，剧作通过叙述曹丕和曹植的"夺嫡之争"，成功地塑造了一代枭雄曹操的"虎爸"形象，深刻地揭示了专制下的威权社会对人性的无情扭曲和残酷异化。

2017年，根据唐七公子同名小说改编的电视剧《三生三世十里桃花》在东方卫视和浙江卫视及优酷、爱奇艺、腾讯等视频网站播出。播出期间，单集最高收视率破2，双台平均收视率破1，全网上线15天播放量突破100亿，播出期破纪录达到300亿播放量，播出长尾效应一直不减。据云合数据2018年1月1日公布的全年连续剧有效播放榜单数据显示，《三生三世十里桃花》全年全网正片有效播放市场占有率5.33%，总点击量454.54亿，位列2017年连续剧榜单第一。[1]

在戛纳电视节"Fresh Fiction around the World @MIPTV"论坛上，《三生三世十里桃花》也入选了引领潮流的全球电视节目趋势研究公司WIT发布的全球最受欢迎电视剧剧目，这也是第一部进入这个世界级"榜单"的中国电视剧。[2]

仙侠剧往往是依托已有的游戏或者小说作品等改编而来，《三生三世十里桃花》原小说自2009年首次出版以来，八年间热度始终不减：八年内实体书畅销500余万册，

[1] 克顿传媒数据中心：《首届软IP大会发布行业权威榜单〈三生三世十里桃花〉〈天猫双11狂欢夜〉分别上榜》，2018年1月，转引自搜狐娱乐（http://www.sohu.com/a/217034263_237387）。

[2] 曹思远、董小易：《华策影视集团创始人总裁赵依芳荣获"2017全球浙商金奖"》，2017年11月，转引自浙江在线（http://ent.zjol.com.cn/zixun/201711/t20171129_5855172.shtml）。

在线阅读点击数10亿次。[1] 其主角可以上天遁地，拥有变幻无穷的法术法宝，他们通常生活在一个人、魔、神、仙、妖、鬼六界混杂的疆域，除魔幻、武侠、爱情等元素外，还融合了中国上古的神话传说。[2] 在《三生三世十里桃花》中，仙界的重任就是维护所谓"四海八荒"的太平。《尔雅·释地》云，"九夷、八狄、七戎、六蛮，谓之四极"；八荒则是指八方，即东、西、南、北、东南、东北、西南、西北八个方向。剧作在"四海八荒"这一虚无缥缈的神话世界中，叙述着来自"十里桃林"的青丘白浅三生三世的轮回式虐恋。

三生三世的轮回式恋情，在众多网络剧和网络小说中虽然已不鲜见，但是，《三生三世十里桃花》把这种叙述模式第一次搬演到电视和网络双屏及大银幕，极大地吸引了观众的眼球。这种"轮回式"仪式感，极具跨越时空的传奇色彩，营造出世间万物在某一世、某一时，看似陌生的两人实则情缘深远，缠绵至今，哪怕是时空变迁、桃花盈残、容颜改易、仙凡轮转、灰飞烟灭、魂飞魄散都始终不渝，从而极大限度地满足大众对于美好爱情与理想生活的渴望和期许。

在影视剧市场竞争日趋激烈的当下，多种类型元素相互杂糅，业已成为创作的主流。《三生三世十里桃花》在叙述三生三世的轮回式纠葛恋情的同时，穿插着宫斗剧式的反派和阴谋。诸如"闺蜜相争，夺人所好""自残陷害他人"等宫斗剧常见桥段，在剧作中广泛运用。与此同时，全剧的叙事策略明显带有游戏化的色彩，剧作中人物角色的属性特征、人物升级修炼、地图闯关等都与游戏中的情景剧情极其相似，不仅满足了观众的代入感和猎奇心理，而且也创造了衍生开发网游、手游的可能空间。有评论指出，在泛娱乐化时代，这种开发必然会影响创作中对小说的构作方式。其中，由于巨大的用户量基数和商业回报率，游戏叙事方式对小说的影响是最大的，这种影响也极鲜明地体现在由玄幻小说改编的剧集中。[3]

新历史主义学者海登·怀特认为，历史本身就是一种虚构的话语，一种"形而上学的陈述（statements）"，在这一前提下，"如何组合历史境遇取决于历史学家如何把

[1] 余亚莲：《〈三生三世十里桃花〉是怎么做到席卷四海八荒、万人空巷的？》，2017年3月3日，转引自《南方都市报》GB02版（http://epaper.oeeee.com/epaper/C/html/2017-03/03/content_11132.htm）。
[2] 陈红梅：《〈花千骨〉"神话"的符号学解读》，《青年记者》，2016年11月刊。
[3] 拓璐：《〈三生三世十里桃花〉：幻想、传奇与游戏叙事的当代表征》，《艺术评论》，2017年第6期。

具体的情节结构和他所希望赋予某种意义的历史事件相结合。这种做法从根本上说是文学操作"[1]。在这种历史文学化、修辞化的语境中，近年来，《三生三世十里桃花》《花千骨》《择天记》《古剑奇谭》《上古情歌》等古装玄幻仙侠剧，在主流电视台和网络平台都创造了较高的收视率和点击率，在很大程度上满足了观众的历史想象、历史娱乐和历史消费心理。但是，曾几何时，诸如宫斗剧、戏说剧、穿越剧、神话剧、玄幻剧等各种古装题材电视剧炙手可热，似乎一切创造出来的故事都能披上古装的外衣，古装也似乎可以为诸多不合逻辑的剧情与天马行空的编造提供借口。很显然，这种将历史真实掏空的叙事策略，在本质上仍然是一种历史虚无主义的戏说剧，其历史意义、审美价值和文化内涵，都存在一定程度的误区和混乱。

三、类型化的叙事探索

众所周知，制造话题点可以说是现实题材电视剧的优势。如《急诊科医生》，就将医闹、产妇的权益等热点社会话题，直接植入剧情。《欢乐颂》在叙述来自不同阶层、学历且阅历迥异的五个女性的情谊时，敏感地触及了所谓"阶层固化"的社会话题。《小别离》作为首部反映中学生留学的电视剧，通过三个留学家庭的不同故事，引发了教育、亲子、民生等热点话题。2017年开播的都市情感剧《我的前半生》，引发的话题则主要聚焦于两点：其一，凌玲作为"小三"，最终却成功上位；而罗子君老老实实相夫教子，却被丈夫抛弃。其二，闺蜜唐晶无时无刻不在帮助罗子君，但罗子君却"抢"了她的男友贺涵。

该剧改编自亦舒的同名小说。亦舒借用鲁迅小说里的人名，创造了一个属于20世纪80年代的香港的故事；电视剧则借用亦舒小说的书名和人名，完成了电视剧对原小说的重写，创造了一个属于新世纪的上海的故事。亦舒刻意淡化对丈夫和"小三"的描写来制造男性的缺席感，而电视剧的改编则以细腻的镜头语言演绎着陈俊生和凌

[1] [美] 海登·怀特：《作为文学虚构的历史文本》，张京媛译，收入张京媛主编：《新历史主义与文学批评》，北京大学出版社，1993年，第169页。

玲的婚外恋情。此外,电视剧耐人寻味地增设了贺涵、老卓这两个关键人物:贺涵是剧中职场世界的佼佼者,他的势力上至咨询公司,下至商场营销部门;老卓则是剧中情感世界的供给者,剧中人物都在空余时间到老卓的日料店里寻求情感的慰藉。如此一部女性主义电视剧,人物关系设置上却以男性为中心,这也暗示了现实社会哪怕是在以女性为主的环境中,无论是职场还是情感世界,仍然难以逃脱男性的控制。

正是这种对现实生活的清醒认识,该剧打破传统都市情感剧的"男神""奋斗女""心机女""暖男"等扁平化的人物塑造模式,转而注重刻画人物丰富的内心世界,每一个人物都是多元而立体的,因此富有争议性。其中,争议最多的两个人物,就是主人公罗子君的前夫陈俊生和破坏他们婚姻关系的"小三"凌玲。但是,当看到陈俊生为赚钱养家疲劳不堪甚至累出胃病,而全职太太罗子君不仅不能体会他的辛苦还整天怀疑丈夫是否出轨时,观众或许会理解陈俊生对罗子君的厌烦;凌玲作为破坏婚姻的第三者固然可恨,但想到她也是一个被男性抛弃又带着孩子的女性,为了孩子没日没夜地拼搏时,观众甚至或多或少也会同情她自私的心态和对男性在身边守护的渴望。很显然,由于剧情演绎的并非一个抽象化的非善即恶的故事,而是将每个人所面临的残酷现实原原本本地呈现出来,以至于每一位女性观众或多或少都能从剧中人物身上看到自己的喜怒哀乐,看到自己的理想和无奈,看到自己的努力与彷徨。

该剧另一争议焦点,是罗子君离婚后抢夺闺蜜唐晶的男友贺涵。应该承认,剧作按照男女主人公欢喜冤家这一爱情叙事范式,细腻地展现了罗子君对贺涵从最初排斥到渐渐认可,再到发现两人相爱而产生的困惑、矛盾甚至逃避的心路历程,在很大程度上化解了观众在道德上的焦虑,而罗子君从离婚的痛苦深渊中挣扎出来,在贺涵的帮助下,逐步走向自立自强,也赢得了观众的认可与共鸣。但是,剧作中贺涵在唐晶和罗子君之间的情感选择,则多少显得牵强。如果说贺涵前期对罗子君的感情,更多是基于对离婚后罗子君落魄处境的同情和怜悯,那么当罗子君已经走出困境而成为自立自强的新女性,成为第二个"唐晶"时,贺涵却主动放弃业已谈婚论嫁的女友唐晶,甚至不惜因此背上道德的骂名,转而选择在事业上已经发展成准"唐晶"的罗子君,这样的安排在艺术逻辑上值得商榷。

在国产电视剧类型中,谍战剧可谓精品迭出,先后涌现出《暗算》《潜伏》《悬崖》《伪装者》《麻雀》等优秀作品。谍战剧之所以受到大众的欢迎,有其深刻的原

因：一方面，谍战剧叙述的是强情节故事，在敌强我弱、惊心动魄的语境中开展谍报工作，对于生活在太平年代的观众具有强烈的吸引力；另一方面，谍战剧中主人公"身在曹营心在汉"，被迫隐姓埋名，常常处于人格分裂的焦虑与困境中，其文本也因此具有了人性异化和自我身份认同的现代哲学意味。

2017年播出的《风筝》，可以说把谍战剧的叙事美学演绎得淋漓尽致。在军统高层，我党巧妙安插了单线联系的卧底郑耀先，代号"风筝"。于是，当与郑耀先单线联系的我党地下工作者陆汉卿不幸被捕而壮烈牺牲之后，郑耀先宛如断了线的风筝，一方面要苦苦寻找与党的联系，把截获的情报发送出去；另一方面，他却不得不独自面对来自军统的怀疑，甚至面对来自我党因不明真相而发起的一次次追杀。潜伏者所面对的逆境与困境，在《风筝》中可以说被推向了极限且表达得惊心动魄。

在"风筝"潜伏于军统的同时，戴笠也在延安精心安置了隐藏极深的卧底韩冰，代号"影子"。虽然电视剧开篇就叙述郑耀先把一份潜藏于延安的军统特务名单几经辗转送抵延安，但是韩冰却偏偏如影子一样，在这份军统特务的大名单之外，她也因此逃脱了灭顶之灾。剧作最富于戏剧张力的，则是韩冰代表我方，接待奉命前来延安与"影子"接头的郑耀先。双方相互摸底，相互算计，又相互误识对方身份而惺惺相惜。纵观全剧，"风筝"和"影子"相互寻找多年，却不知对方就在身边。两人相互纠葛，即使身处逆境，两人仍相濡以沫，但是，彼此的身份一旦揭开，最终只能从相爱走向相杀，其悲剧性的命运，令人扼腕长叹。

国产谍战剧，一般聚焦于国共暗战，或国共汪伪日寇的四方角逐，剧情也戛然而止于1949年新中国成立。《风筝》故事却始于1946年的山城，止于1978年的北京，剧作以一半以上的篇幅讲述1949年以后的历史。很显然，《风筝》的这种叙事策略，表明该剧不满足于谍战剧的定位，而是将其拓展为谍战剧+历史反思剧。《风筝》以郑耀先的女儿周乔作为叙述人开篇，"那一年的冬天，我写了一本书《他的军统生涯》，书里的主人公郑耀先是我的父亲，不，他不是我的父亲"。耐人寻味的是，周乔是郑耀先和军统女特务林桃的女儿，她的养母则是心地善良的妓女；但是，在这样复杂的家庭中出生成长的周乔，心灵却因此遭到严重的扭曲。周乔小时候听见郑耀先打电话谎称女儿生病需要请假时，就认定父亲是个骗子，再到后来的码头相见，郑耀先许诺会回家看她，年仅四岁的小女孩，整日抱着油纸伞站在门口等着说要回家的父亲，一

天天的等待换来一次次的失望，从此以后，周乔的心中深深认定父亲是个大骗子。从周乔四岁到她成年结婚生子，郑耀先没有养育过她。那个混乱的年代，父辈身份带给她的，只有痛苦和屈辱，于是周乔力图与生她养她的亲人划清界限，甚至当众抽打"反革命"父亲郑耀先。周乔与郑耀先的父女亲情，成为郑耀先的终身遗憾，也成为那段扭曲历史无法抹去的人性创伤与沉痛教训。

因此，《风筝》的谍战叙事和历史反思，固然存在着值得商榷之处，如剧作为了突出信仰和人性的矛盾与冲突，过于渲染郑耀先与军统特务的兄弟情义；但是，《风筝》从谍战的类型反思社会和人性，却因此具有了一般谍战剧难以企及的生命感悟和历史厚重感。

四、精品化的网剧发展

所谓网络剧，是以互联网网络为播出平台的电视剧。与传统电视剧传播模式相比，网络剧最大的变革在于传播核心向用户端的转移，用户端的选择和习惯决定了生产端和渠道端的战略方向。根据《2017年中国网络视听发展研究报告》统计，截至2017年6月，中国网络视频用户规模已达5.65亿，占网民总数的75%；网络视频用户使用率也超过75%；手机视频用户规模达到5.25亿，手机网络视频使用率达到75%。网络视频用户和电视观众在年龄分布上差异明显，网络视频用户中51.7%集中在25—35岁中青年阶段，而电视观众年龄分布则呈现两极分化状态，35岁以上用户占比达54.2%，其次为24岁以下用户，占30.3%。[1] 用户属性不同，导致了用户对于内容的需求产生较大差别。

一般认为，2014年是网络自制剧元年，2015年是视频付费元年。短短几年，网剧先后涌现出了诸如《万万没想到》《太子妃升职记》等情景喜剧，《匆匆那年》《我的老师是传奇》《我的美女老师》《白衣校花与大长腿》等青春校园剧，《灵魂摆渡》《心

[1] 牟璇、张玉路：《〈2017年中国网络视听发展研究报告〉发布：网络视频用户5.65亿，占网民总数的75%》，《每日经济新闻》，2017年11月29日。

理罪》等涉案悬疑剧，《执念师》《守护者》《伊川大魔王》《假如我有超能力》等科幻剧。网络剧市场日趋火爆，开始步入超级 IP 年。一方面，资本的涌入、传统影视力量的加入，使得网络剧竞争白热化，超级 IP 成为网络剧市场的主力军；另一方面，"IP孵化＋跨界营销＋上下游产业链贯通"的全媒体生态链，逐渐构建出一种新型影视商业体系。

2017 年，《白夜追凶》《无证之罪》等网络涉案剧的崛起，标志着网络剧创作开始进入精品化的发展阶段。

20 世纪 90 年代以来，涉案剧或者如"海岩剧"《玉观音》《永不瞑目》，将犯罪、侦破与爱情相结合，形成一种惨烈鲜美的叙事美学；或者如《九一八大案纪实》《中国刑侦一号案》《插翅难逃》《红蜘蛛》，"根据真实案件改编"，以纪实的风格吸引观众眼球。2004 年国家广电总局下令对涉案剧进行限制，黄金时间不得播出"凶杀暴力涉案剧"，涉案剧开始淡出电视剧界。但是，网络自制剧兴起之后，由于前几年网络剧监管制度为自审自查、先播后审，诸如《暗黑者》《余罪》《灭罪师》《法医秦明》等网络剧纷纷推出，使得涉案题材强势回归，但是涉案剧的内容依然趋于极端化、血腥化、暴力化，甚至有过之而无不及。2016 年，《暗黑者》《灭罪师》《余罪》等一批涉案网剧，因举报而被要求"下架"或整改，当年 12 月 19 日起实行的网络剧备案登记制度，使网络剧的审查力度日趋规范。

在这样的背景下，2017 年《白夜追凶》《无证之罪》等网络涉案剧顺利推出，其成功经验格外值得总结。《白夜追凶》与公安部金盾影视文化中心合作，并且获得了广电总局颁发的发行许可证号，从而最大限度地规避了政策风险。《无证之罪》定位为社会派推理，这一类型叙事主要是运用逻辑与情感来结构故事，无意于渲染犯罪手法的恐怖与验尸等环节的"重口味"。《无证之罪》制片人齐康认为，不要把审查神秘化、妖魔化。他曾在采访中指出，"审查的标准无非强调几个要素，第一个要素是正义，第二个要素是法律，然后第三个，我觉得其实他们更多的是希望看到一些温暖的东西"[1]。因此，网络剧创作只要坚持邪不压正的价值判断，不要刻意强化阴暗面，更

[1] 菱荭：《〈无证之罪〉主创：高潮段落没来之前，大家看到的都不是主菜》，2017 年 9 月 21 日，第一制片人（2017-09-21 http://www.sohu.com/a/193608860_141588）。

多展现一些真善美的内容，就可以符合审查的要求。

在立意上，《白夜追凶》聚焦于"共用身份"的故事模式。刑侦支队队长关宏峰为了洗脱双胞胎弟弟关宏宇的杀人罪名，作为顾问到警队协助办案，想借机查清关宏宇所涉疑案。因黑夜恐惧症，关宏峰只能与弟弟不停倒换身份，昼夜分别交替行动，一路侦破了各种大案要案，目的只是想伺机调阅灭门案的案卷查出真相，以还清白。社会心理学认为，身份认同是个体与社会之间互动的产物，它本质上是一种建构过程，是进行命名、接受命名、内化伴随命名而产生的各种角色要求，并根据其规定来行事。因此，根据社会情境的不同，人们要么采纳，要么抛弃而构成一系列变动不居的身份认同。剧作最耐人寻味的是，弟弟关宏宇在接受了"原刑侦队长"这样的命名后，也逐渐习惯和认同了哥哥的身体行为和记忆规范，习惯和认同了警察的正义身份；但是，在剧作即将结束的时候，关宏宇却震惊地发现，当年栽赃自己杀人罪名的作案者，居然是自己经过相当时间共用身份而业已认同的关宏峰。

2017年好莱坞出品的科幻惊悚电影《猎杀星期一》，也是叙述共用身份的故事。影片讲述在人口爆炸的未来，推行了只准生一个的严格的计划生育政策，七胞胎姐妹于是只能共用"凯伦·赛特曼"这个身份，打扮成相同的模样，按大小依次在周一到周日出门，并每天分享自己当天的经历。直到一天，"星期一"没有回家，接着"星期二"也失踪了……七姐妹遭遇了重重危机。但是，故事拨开迷雾后，其真相却令人瞠目结舌：原来是大姐"星期一"想独自使用凯伦这个身份，竟然残忍地设计陷害另外六个同胞妹妹。《猎杀星期一》2010年登上最期待被搬上大银幕的"好莱坞剧本黑名单"之列，2017年全球公映后，好评如潮。在这个意义上，《白夜追凶》在"共用身份"上所采取的叙述策略，与《猎杀星期一》可谓异曲同工，体现了国产网络剧业已具有较高的艺术品质。

据悉，《白夜追凶》创作之初，就定位向美剧看齐，努力谋求"美剧的质感"。在节奏上，导演王伟在采访中曾提到其剪辑参考了他非常欣赏的美剧《罪夜之奔》，每个结尾都是一个阶段性结尾，又抛出一个大悬念；每一处激烈的戏剧冲突，以及每一处看似平常的对话都被高效地利用。在拍摄上，剧作大量地采用手持镜头，构图方面采用了2.35:1的电影宽画幅，灯光设计没有选择传统的平光，而是使用了光比较大、反差较大的特殊光，全剧在影像水平上逼近电影的质感。剧作播出后，在豆瓣获评9.0

分的高分，流量超 45 亿，成为 Netflix 买下海外发行权的第一部中国大陆网剧。根据《好莱坞报道》，未来该剧将通过 Netflix 在全球 190 多个国家和地区播出。

《无证之罪》是一部由爱奇艺出品并被其称之为"超级网剧"的作品。所谓的"超级网剧"，根据爱奇艺的定义，即每集 45 至 60 分钟，共 12 集，在制作上强调大 IP、电影化、大宣发等概念，以周播方式播出。当然，由于备案审查制度，国内周播剧并非美剧那样可以根据播出收视的情况来调整剧作的创作。但是，国内尝试周播模式，对于培养观众的周播收视习惯而言无疑是具有推动作用的。我们都知道，周播模式带给观众的最大好处就是观众在以周为单位的时间段内所享有的剧集的数目更加丰富而多样，随之而来的剧集之间的竞争也会更加激烈，这就逼迫剧作的生产重视每一集的质量，将每一集都做成精品。

该网剧改编自紫金陈的网络小说《无证之罪》。"无证之罪"中的"罪"到底是什么？制片人齐康曾在一次采访中提道："每个人都有'罪'，这些'罪'毋须证明，但是却在我们心里留下伤疤。"[1] 在我看来，这个"罪"就是每个人心中的冷漠与自私、贪婪与欲望，是每个人心中都有过的以自我为中心而以他人为边缘的意念。我们看不到它实实在在的罪证，却总在无意之中伤害了他人与社会，就像"雪人"杀人却没留下任何证据一样。在这部描绘"边缘性"世界的网剧中，朱慧茹、郭羽等人的创伤被放大，尤其是当观众的视角在摄像机的引导下同朱慧茹的视角相重合后，正义与非正义在朱慧茹身上变得模糊起来。从法律上讲，朱慧茹在被强奸时杀人只能算作正当防卫，然而却被看似懂法实为法盲的郭羽和"关爱"她的骆闻带入了毁尸灭迹的非正义境地，以至于当她和严良在审讯室里相互较量时，观众能感受到一种来自"边缘性"的抗争的快感。骆闻由正义走向非正义，根本原因在于心中渴望的正义得不到伸张，当他的诉求得到满足后他也会接受正义的制裁。而严良的正义感更带有荒唐的意味，代表正义的刑警队无法完成破获一起无证之罪的任务，严良能够破案恰恰源于他黑白通吃的能力，即游走于正义与非正义之间的手段，但当严良帮着刑警队完成正义的伸张时，最后却被代表正义的团队驱逐。不过对于严良而言，至少有一个时间段他代表

[1] 大公网:《〈无证之罪〉社会派推理揭示残酷现实》，2017 年 12 月 17 日（http://news.takungpao.com/paper/q/2017/1217/3525263.html）。

着正义与主流就已经满足了。可见正义与非正义的界定超出了自然情理，而是一种身份归属问题，它源于主流群体的意志。也正因为如此，正义与非正义的较量往往在被主流群体排斥的"边缘性"的人身上显得更加复杂。《无证之罪》通过社会派推理的风格，关注"边缘性"这一社会学命题，从而展现了更为复杂而深邃的人性。

2017年"优酷春集"内容战略发布会上，阿里文娱集团大优酷事业群总裁杨伟东提出了"超级剧集"的概念："顶级IP、电影级制作、明星阵容将是未来'超级剧集'的重要制作标准且符合三个标准之一即可，用户定位以有高消费力的中青年为主，排播方式先网后台或只在网络播出，其商业模式包括广告、内容营销、会员收费、内容衍生，其题材将比黄金档剧集更为新锐，未来的'超级剧集'一定会进入院线。"爱奇艺和优酷的网站首页导航栏中，已经见不到"网剧"栏目，它和"电视剧"合并到一起，栏目名称或者叫电视剧，或者叫作剧集。这似乎是制作方有意识地向观众宣告，质量粗糙的网剧时代已经过去，取而代之的是以网络为平台的优质自制剧时代。确实，网剧从诞生初期的摸索制作，到目前融聚大量资本的精良制作，只跨越了不到三年的时间。优质的内容使得这些网剧摆脱了"流量明星加持"的束缚，观众对优质内容的追捧也使得市场愈发理性，将"精耕内容"摆在了影视剧制作的首位。网络视频平台将依靠强大的自制能力，从原本对传统电视平台的依赖、合作，转向更为自主的博弈、共赢，中国电视剧的创作和生产，将迎来一个前所未有的发展机遇。

五、结语

2017年，中国电视剧在现实主义题材的开掘，在革命历史题材剧、历史剧、古装剧、都市情感剧和谍战剧等类型叙事的创新，可以说都取得了令人瞩目的成就。但是，在充分肯定2017年中国电视剧创作所取得的丰硕成果的同时，我们仍然需要正视电视剧业内存在的问题；或者说，2017年中国电视剧创作在呈现空前繁荣的景象时，同样暴露出许多严重的问题，这些问题如果得不到及时解决，终究将影响甚至威胁中国电视剧业的健康发展。

首先，2017年中国电视剧虽然精品迭出，但是，在电视剧市场上，依然充斥着大

量的平庸之作，真正有影响力、有传播力的优秀电视剧作品比例仍然有待提高。正如索福瑞媒介研究客户总监龙长缨所言："目前，近80%的剧作是在卫视上播出的，从收视角度来讲，平均收视率不到0.5%，而收视率在0.5%到1%之间的也就是百分之十几，收视率在1%到2%之间的只有5%，超过2%收视率的电视剧不足0.5%，量非常小。市场上有这么多剧，但是真正从收视上为大多数观众接受的好剧、爆款剧还是少量的。"[1]

其次，2017年中国电视剧收视率造假等行业乱象仍然十分严重。由于电视媒体的广告投放是以收视率作为考核的，收视率的高低直接体现为该媒体广告费用的高低。处于强势的电视媒体，在购剧合同中一度将收视率与购片价格挂钩，迫使电视剧制作机构为了确保收益铤而走险，购买收视率。2016年12月12日，中国电视剧制作产业协会法务委员会发表声明，认为目前我国排名前22名的卫视频道，在购买、播出电视剧业务中，普遍存在着收视率造假现象，已经形成了一个组织严密、操作有序的"地下黑产业"。"当买卖收视率成为行业潜规则，即使是制作精良、艺术精湛的作品，也必须千方百计不惜高价购买假收视率数据，以保障达到电视台要求的播出标准，逃脱停播、降价的命运。"[2] 很显然，收视率造假不仅将导致中国电视剧行业"劣币驱除良币"的畸形生态，而且将严重伤害中国电视剧的原创力和传播力。在这个意义上，淘汰落后的传统电视收视评价体系，建立一种更符合现代观看方式的收视调查体系，"推动建立基于大数据、云计算的中国特色收视调查体系，引导调查机构完善传统抽样调查、大样本收视调查、跨屏收视等收视调查方法和模式"，已迫在眉睫。

最后，据不完全统计，迄今为止，业已有华谊兄弟、华策影视、光线传媒等20家影视公司上市，极大地增强了影视公司的制作实力，为精品化影视剧制作奠定了坚实的基础。但是，我们必须清醒地看到，中国电视剧产业的生态也因此发生了巨大的改变，影视公司上市与不上市，双方在融资能力上存在着明显的不同。与此同时，由于明星的天价报酬，以及各种制作成本激增，电视剧制作越来越集中于少数几家巨型公司，成为少数人的游戏。这种垄断格局，客观上不利于新兴的影视公司进入，不利

[1] 刘阳：《多屏时代，好剧仍缺》，《人民日报》，2018年4月2日。
[2] 鲁伟：《收视率大面积造假，谁是幕后操控者？》，《财经》，2017年1月9日。

于竞争格局的行成，自然也不利于中国电视剧创新能力的提升和拓展。

面对 2017 年中国电视剧审美创作的繁荣景象，我们仍然需要保持清醒，居安思危，加快治理长期困扰中国电视剧业界的顽疾，切实推进中国电视剧走向可持续发展的新时代。

2017年
中国影响力电视剧分析 案例一

《人民的名义》
In the Name of People

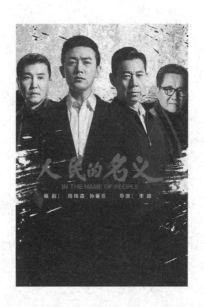

一、剧目基本信息

类型：当代、反腐、检察
集数：52集
首播时间：2017年3月28日—2017年4月26日（湖南卫视）
平均收视率：3.66%（湖南卫视）

二、剧目主创与宣发信息

出品单位：最高人民检察院影视中心、天津嘉会、凤凰传奇影业有限公司
总制片人：李路、高亚麟
总监制：肖卓、李雪慧、高亚麟、赵信、张谦、张建康、李学政、安晓芬
出品人：范子文、张延扬、沈振、陈静柱、李贡、安晓芬、李路、米昕、蒋浩
总发行人：李学政、高亚麟
导演：李路
编剧：周梅森、孙馨岳
主演：陆毅、张丰毅、吴刚、许亚军、柯蓝、张志坚、胡静、张凯丽、高亚麟、白志迪、李建义、冯雷、李光复、赵子琪、丁海峰、张晞临
摄影指导：崔卫东
剪辑指导：曹伟杰
录音指导：赵甦晨
美术指导：王绍林

三、剧目获奖信息

2017年4月28日，在2016—2017年度工匠精神颁奖盛典上，李路获"最具工匠精神导演奖"，周梅森获"最具工匠精神编剧奖"，高亚麟获"最具工匠精神制片人和发行奖"，李学政获"最具工匠精神发行奖和特别贡献奖"。

2017年5月18日，在第22届华鼎奖颁奖典礼上，许亚军获"中国当代题材电视剧最佳男演员奖"，《人民的名义》获"评委会大奖"，侯勇、胡静、白志迪、张志坚、张凯丽获"十年全国观众最喜爱的影视明星奖"。

2017年6月16日，在第23届上海电视节"白玉兰"奖颁奖典礼上，吴刚与张志坚共同获得"最佳男配角奖"。

反腐剧的强势回归

——《人民的名义》分析 [1]

2017 年中国年度收视最佳的反腐剧《人民的名义》于 3 月 28 日开播以来，收视率迅速攀升后居高不下，引发观看与讨论的热潮。该剧热播背后的多方原因值得我们探索以及为后来者所借鉴，本文将从社会现实意义、艺术价值、产业与市场运作三个方面来分析《人民的名义》作为 2017 中国年度收视最佳的电视剧所具备的要素。该剧的大热对影视行业的从业人员所带来的意义和启示体现为优质、精良的影视作品才是民心所向。不仅如此，其鼓动了大众对时事政治的关注，所具有的社会意义也不容小觑。而就其给中国影视业所带来的思考而言，反腐剧这一类型题材因《人民的名义》得到补充与延续。《人民的名义》为中国电视剧的多样化与繁荣开启新的篇章，对中国电视剧的发展更具有新的里程碑式的意义。

一、《人民的名义》的现实意义

作为现实题材的电视剧，该剧所蕴含的丰富的社会现实意义，是其成为现象级电视剧的重要原因之一。在此部分，本文将从其对当下反腐力度的彰显、对人物与事件原型的取材、对中国政治生态的映射以及对人性的探讨等方面，分析该剧对社会现实的观照。

[1] 本篇剧照选自电视剧《人民的名义》，文中不另作说明。——编者注

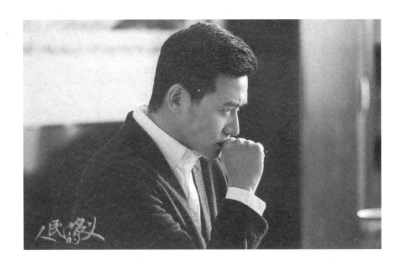

(一)《人民的名义》对反腐力度的彰显

2012年12月4日,中共中央政治局召开会议,审议通过了中央政治局关于改进工作作风、密切联系群众的八项规定。其中就包括要厉行勤俭节约,严格遵守廉洁从政的有关规定。十八大以来,从党中央开始,展开了一系列行动坚决的反腐斗争。与以前整治腐败不同,这次整治将整个政治体制内的官员全部纳入审查范围,其整治力度之大堪称新中国历史上最大的反腐行动。《人民的名义》就是在这样的历史环境下产生的,是对社会现实的书写,是对反腐败斗争的力度的表现与彰显。

该剧体现了反腐工作从下至上的全面渗透。《人民的名义》一开篇,国家部委某司项目部部长赵德汉清正廉洁的假面就被撕开,他虽然表面上住在筒子楼,骑着自行车,却在自己隐蔽的豪宅里藏着满满一冰箱、一床、一墙的人民币,是"小官巨贪"的典型代表,也因此被绳之以法。汉东省省委副书记兼政法委书记高育良,滥用职权,贪污受贿,落得开除党籍与判刑的下场。而副国级官员赵立春以权谋私,最终同样难逃法网。从处级到省级乃至副国级干部接连被法律制裁,《人民的名义》向我们诠释的是中国共产党空前的反腐力度,直入人心,大快人心,也体现了在党纪国法面前人人平等的原则。

（二）《人民的名义》对人物与事件原型的取材

作为现实主义题材的影视剧，该剧对自己的艺术风格有着明确的定位，力求真实化与生活化。《人民的名义》充满了对社会中真实事件的改编，而许多角色都有着人物原型，是基于真实的人物塑造出来的。比如开篇小官巨贪的赵德汉的原型就是"亿元司长"魏鹏远，其被带走调查时在家中发现重达1.15吨的2亿元现金，检察官调用16台点钞机清点现金竟当场烧坏了4台，连编剧周梅森都发出暗讽："在贪腐官员面前，作家的想象力是苍白的。"[1] 人物与事件的原型不仅增强了《人民的名义》的真实性，还增添了更多的话题性与热度，可谓一举两得。

《人民的名义》对社会生活的真切再现是该剧获得盛赞的原因之一。如光明区信访局那令人啼笑皆非的窗口，人们在日常生活中也不免经历此类遭遇，低矮的服务窗口让前来办理业务的群众不得不弯着身子、侧着脑袋、隔着玻璃与工作人员交流。艺术来源于生活，这样的景象很容易赢得大家的共鸣。

[1] 刘照普:《〈人民的名义〉编剧:在贪腐官员面前作家想象力是苍白的》,2017年4月,中国经济周刊网（http://media.people.com.cn/n1/2017/0411/c40606-29201174.html）。

(三)《人民的名义》对中国政治生态的映射

习近平总书记在第十八届中央纪委第二次全会上的讲话中强调，要抓好八项规定的落实，下大气力改进作风。对净化政治生态、营造廉洁从政的良好环境，具有重要的作用。[1] 而《人民的名义》映射出党内的种种问题以及一些不良的政治风气，并直言不讳地揭露了人情社会中根深蒂固的不良习惯与规则。比如，本剧影射了在官场屡见不鲜的人身依附关系。祁同伟当年还是公安局某处处长的时候，为了升官而讨好赵立春，竟在赵家坟上扑通一跪，涕泗横流，出尽洋相。与此同时，赵立春也正是利用这一点而将其摆布。党内人身依附关系，是党的上下级领导关系的异化和扭曲。[2] 除此以外，官员的不作为也是当代社会政治生态的一种景观。汉东省京州光明区区长孙连城就是这种不作为官员的典型，他在光明峰项目以及光明区信访窗口改造等事情上表现慵懒，虽然不记挂职位的升迁却也从不愿意办实事。而市委书记李达康为了维护自己的政治生命并实现自己的政治抱负，过分追求甚至迷恋政绩工程，也折射出当前官员评价制度与标准的不合理。

（四）《人民的名义》对人性的探讨

在《人民的名义》中，官员的堕落腐败从根本上来说都源于自己的贪欲未得到克制，也就是人性的弊端，而对人性的探讨又总是东西方文艺作品中经久不衰的话题。

但丁在《神曲》里根据恶行的严重性顺序排列了七宗罪，其中被排在第一位的就是色欲。高育良也在所难免，他虽然对价值不菲的字画无动于衷，但终究醉倒在高小凤的怀中。温柔乡亦是英雄冢。花容月貌、玉洁冰清的高小凤竟也读明史研究专著《万历十五年》，令高育良刮目相看，更心生爱惜，由此身陷泥潭。人都有七情六欲，对其如何把握是人世间的一门学问。

人性中的贪婪与色欲是《人民的名义》中官员们失足的陷阱。周梅森认为，相较于新闻报道，文艺作品在反映反腐题材时更注重从人性的角度挖掘，而"一个官员的

[1] 钟纪岩：《改进作风就是要净化政治生态》，2013年2月，人民网（http://opinion.people.com.cn/n/2013/0204/c1003-20418407.html）。

[2] 邵士庆：《党内不准搞人身依附关系》，2016年12月，人民网（http://theory.people.com.cn/n1/2016/1209/c143844-28937014.html）。

腐败，有多种成因、多种形态，但说到底是人性中的贪念因权力缺乏有效监督而发展到了极致"[1]。《人民的名义》着眼于对人性的探讨，为该剧开拓了深度与广度，使之不再止步于官场图的勾绘，更是增添了众生相的意味。

（五）《人民的名义》对社会问题的审视

《人民的名义》以哲学思辨的态度审视了中国的社会问题，探究了腐败的成因。除此以外，还生发出关于人治与法治、言论的自由与舆论的泛滥等深入社会肌理的话题。

首先，本剧反映了权力与人性的冲突。关于导致腐败的关键究竟是欲望紧逼人们走向峭壁陡崖，还是权力的过大与滥用滋生了腐败，剧中有句台词："中国目前的政治生态，就是一把手几乎拥有绝对的权力。"人性难免有弱点，而权力的任性则如同潘多拉的魔盒，人性的弱点被毫无顾忌地释放出来。

其次，本剧还反映了现实社会中情理与法理的冲突。因"一一·六"案件而处于审理中的大风厂被贴上封条，工人们为了养家糊口，竟然从窗户爬进了工厂。在得知实情后，沙瑞金与李达康前去探访并撕下封条，本意是向大风厂的工人们证明政府对工人们的关心，但他却忽略了自己是没有权力撕掉法院粘上的封条的。司法部门应当是独立的，这样才能起到监督的作用，然而，他直接撕掉封条，也就干预了司法操作的过程。沙瑞金虽然是在维护工人们的利益，但也确实僭越了权力，违反了法律。当然，这一情节也是对人治与法治关系的反思，即使是"清官通吃"的反腐思路，在现代社会的语境中也依然充满了人治色彩，是权力不受约束的另一种表现。而法制的健全、有效的监督机制、法律意识的普及以及公民权利的伸张，才是铲除腐败土壤的正途。[2]

最后，本剧还反映了言论自由与舆论泛滥的冲突。如今，民众可以借网络媒体来发声，无论是"一一·六"大火事件在网络上传播，还是后来大风厂工人翻窗进工厂的事情在网上传出，原本都只是为了推动事情的解决，而这些流传于网络媒体的言论

[1] 顾学文：《周梅森：伟大时代，需要作家"靠前站"——独家专访"中国政治小说第一人"、作家周梅森》，2017年3月24日，《解放日报》网页版（http://newspaper.jfdaily.com/jfrb/html/2017-03/24/content_16805.htm）。

[2] 赵清源：《〈人民的名义〉还是在讲"人治大于法治"？》，2017年4月，《新京报》电子报（http://epaper.bjnews.com.cn/html/2017-04/13/content_677806.htm?div=-1）。

又很可能被别有用心之人利用而刻意制造社会矛盾，这种对言论环境的全新理解也是紧贴社会现实的。

二、美学与艺术价值

该剧之所以能够深受观众的喜爱，自然与其较为高超的艺术水准密不可分。制作精良、品质上乘是其成功的基石。在这一部分，本文将从该剧的叙事审美、人物塑造、视听语言与符号象征方面来探讨该剧的美学与艺术价值。

（一）叙事的精巧设计

纵观全剧，叙事是其俘获观众的秘方之一。其中，多线结构与悬疑模式令人大呼过瘾。而作者对自己前作的借鉴也值得一提。此外，"正剧萌化"作为反腐剧的创新点，也是该剧画龙点睛之处。

1.多线并置的叙事结构

该剧采取了多线并置的叙事结构，不同于国内影视剧惯常使用的单线叙事，这为剧情增添了丰富性。其中的三条线索分别为汉东省检察院在查的重大腐败案件、官场中的权谋与普通工人生活的遭遇，它们在形式上同行共进偶有交织串通，在内容上也是相互关联与影响。既有反腐败斗争的循序渐进、铿锵有力，也有官场上的暗流涌动、群雄逐鹿，更有平民生活的酸甜苦辣、哀乐喜怒，社会生活的不同方面尽收眼底，可谓是姿态万千。

《人民的名义》在叙事上还有一个亮点是全剧几乎所有的情节均由大风厂改造这一事件牵引而出，复杂的社会问题与各色人物也围绕着大风厂有条不紊地呈现，这使得本剧在叙事上举重若轻，用区区一个大风厂的改造来以小见大地折射整个宏观性的社会问题。大风厂是一家经过国企改制的民营企业，其法人代表为蔡成功。为了获得京州城市银行的续贷，蔡成功将大风厂全部股权质押给山水集团，向山水集团借款五千万元用于偿还银行贷款。但是，蔡成功向京州城市银行还贷后，京州城市银行以蔡成功身负大额社会债务且到期无法清偿为由断贷，直接导致了蔡成功无法偿还山水

集团的借款。大风厂的土地价格因光明峰项目上涨,为大风厂及蔡成功带来了转机。然而,根据双方签订的质押协议,法院副院长因收受贿赂而枉法裁判,将蔡成功及员工持有大风厂的全部股权判决给山水集团。在这一过程中,国企亏损、贪赃枉法、官商勾结等接二连三的社会问题不断涌现,不同身份、职业甚至阶层的人物角色也一一登场,然而这一系列的人和事又都缠绕于大风厂改造这一根藤上,令该剧始终环环相扣、井井有条,因而在叙事上尽管多线并置也不显杂乱。

2. 悬疑式的叙事策略

悬疑式的叙事策略也是该剧的一个独特之处。悬疑与政治的结合尽管在国内外诸多影视案例的实践中并不新鲜,但这一模式本身又充斥着颠扑不破的魅力。

在《人民的名义》中,我们能够感受到其故事模式——"犯罪—侦缉(或推审)—惩罚(刺杀或审判)"。反腐败的战役中,彻查的过程需要抽丝剥茧,越过层层障碍,

揭开团团迷雾。故事开头就告诉我们丁义珍有重大贪污受贿问题，却因为得到风声而潜逃，其背后巨大的关系利益网便具有了神秘感。此时反贪局局长侯亮平就如同侦探一般，在收集材料与逻辑推理中逐步找到案件突破的方向。观众在此过程中跟随主人公走入剧情，参与分析、预测，获得思考与乐趣。

此外，人物立场的未知性也在该剧中构成悬念。自封为"达康书记的化身"的丁义珍畏罪潜逃，这无疑引发了观众对李达康的政治立场的联想与猜测。而在祁同伟前来拜访时，向来语重心长教导弟子的高育良似乎是怀瑾握瑜，这不禁也令观众怀疑其立场。随着剧情的展开，人物的政治立场在讳莫如深的官场环境中逐渐显露，这一过程本身充满悬念。

3. 继承以往的叙事经验

编剧周梅森在反腐剧领域有着丰富的文学创作经验，其作品大多关注政治问题，围绕中国的政治生态展开，逐渐形成反腐类型文学的叙事模式。周梅森的反腐文学始终贯穿现实主义的情怀，他认为"一个当代作家最终是无法回避自己置身的那个时代的"[1]。在《人民的名义》中，我们似乎可以在人物设定与情节设置中发现周梅森以往作品的些许痕迹。

在叙事方面，周梅森偏爱于设置同在一处工作却彼此不合拍的两个人物，凸显矛盾冲突，这种彼此发生龃龉并心怀芥蒂的人物关系特别容易营造戏剧冲突。李达康与高育良是对《绝对权力》中的刘重天与齐全盛的取萃。而侯亮平的发小蔡成功反水，其似曾相识的场景是《绝对权力》里祁宇宙突然举报刘重天，两者都是"欲加之罪，何患无辞"。而在剧作结构上，周梅森惯用出其不意的反转而将主人公置入困境，并以此制造紧张感。

如果说《绝对权力》《至高利益》等显示出周梅森对官场故事的极大兴趣，那么《人民的名义》则是其对当下社会政治生态与道德水准的正面揭露。[2] 周梅森对《人民的名义》的创作当然不局限于对自己前作的单纯的精心提炼与有机结合，而是在完成着进步与超越。《人民的名义》明显地不躲闪、不避讳中国政治生态中的那些疑难杂症，

[1] 周梅森：《人间正道》，长江文艺出版社，1997年，第2页。
[2] 唐忠敏：《电视剧〈人民的名义〉评析》，《当代电视》，2017年第11期。

用周梅森自己的话说，就是"我最大限度写出了真相，客观写出了这场反腐斗争的艰巨性和复杂性，以及它深刻的社会内涵"[1]。编剧周梅森延续着自己对官场与反腐的政治题材的查究与思考，秉承着自己以往针砭时弊的风格，而在力度与深度上又较之前有所加强，从而实现了对自我的继承与超越。

4. "正剧萌化"的叙事创新

相比以往的严肃正剧，《人民的名义》这样一部反腐正剧明显地有"正剧萌化"的倾向。其中以林华华与郑胜利这两位人物的叙事线最具代表性，他们的存在就如同开心果、调味剂，起到令人捧腹、开怀的功效。两个人物的故事线都各自拥有情感戏，既是针对年轻观众的口味所打造，同时挖掘出当下年轻人多元化的感情生活以及婚恋观。不但如此，"正剧萌化"也促使主流文化与青少年亚文化的交融。林华华的插科打诨、郑胜利的油腔滑调，很容易拉近与年轻观众的距离，又都为该剧增添了喜剧成分，营造了活泼的氛围，发挥了娱乐功能，满足了节奏快、压力大的都市青年寻求娱乐的需要。

"正剧萌化"所具备的话题效果与时尚元素，毫无疑问为该剧引来大批的年轻观众，严肃正剧通过一些轻松、欢愉的段落进行搭配调和，避免了以往主旋律电视剧因过于严肃而传播效果不佳的弊端。

（二）人物的精彩塑造

人物是故事的基础，是故事中极为关键的一环。《人民的名义》对人物的重视体现在人物性格的立体、人物关系安排的交错以及价值取向的多元等层面。

1. 人物性格的立体

在《人民的名义》中，创作者对众多灰色人物的塑造，一反传统意义上的反腐剧中正面人物与反面人物的二元对立。以高育良与祁同伟这对师徒为例，高育良是典型的亦正亦邪的矛盾主体，秉持着公平正义，也陷入腐化堕落，他常对祁同伟进行谆谆教诲，实则自己也摇摇欲坠。而祁同伟亦如此，他的性格中有善良也有恶毒，有真实也有虚伪，

[1] 贾世煜：《中国说 | 编〈人民的名义〉，周梅森说"我最大限度写出了真相"》，《新京报》新媒体（http://www.bjnews.com.cn/news/2017/11/01/462438.html）。

有美好也有丑陋。祁同伟最终在孤鹰岭饮弹自尽，多少包含着他对往昔那个美好的自己的追忆与缅怀，这种集孤胆英雄与贪腐罪人于一身的形象也着实令人唏嘘。

《人民的名义》善于剖析丑恶与阴暗。倘若只是披露，也许仍旧会显得稚嫩与浅薄，然而本剧一步步深挖，寻根究底，不断探问官员们腐化、政治生态备受污染的深层原因与秘密。剧中的许多人物也不再是人们传统观念中的非好即坏的形象，腐化的官员同样有情有义、有血有肉。这种立体的人物形象更为生动、饱满，更具复杂性与深刻性。

2. 人物关系的复杂

该剧中，人物的身份与关系被设置得较为巧妙。在血缘关系上，为大风厂工人争取权益的原汉东省检察院常务副检察长陈岩石与汉东省检察院反贪局局长陈海是父子关系，高育良前妻吴慧芬还与汉东省反贪局侦查处处长陆亦可是姨甥关系。而在政治

关系方面,赵立春与高育良、李达康都曾是上下级关系,李达康与高育良、易学习都曾是同事,由此还掀起了许多前尘往事与恩怨情仇。

而高育良与祁同伟、侯亮平三人的联系也非常紧密,师徒关系、同门关系将这三位人物缠绕在一起。高育良被设置成汉东大学前政法系主任,是祁同伟与侯亮平的老师,但他们三人分属不同的职责部门,高育良是汉东省省委副书记兼政法委书记,祁同伟是汉东省公安厅厅长,侯亮平是汉东省人民检察院反贪污贿赂局局长,职责各异却又不免有交集。他们其中任何一个人的某种行为都可能导致戏剧冲突的激化,从而彰显人物关系的内在张力。

3. 人物价值取向的交锋

人物的价值观念及其所代表的价值取向也大有不同,但又都被"反腐败"的主题所统领。于是,当"故事被一个主导主题统领时,副线上常有多重话语,共同建构意义系统,勾描故事中的人生百态,大千世界"[1]。《人民的名义》正是以反腐败斗争作为叙述框架,在反腐倡廉的主旨思想下糅合多种价值理念,尤其是体现着不同的价值理念的针锋相对,实现了文本的主导话语与其他多重话语的交织。

[1] 刘再复:《性格组合论》,中国人民大学出版社,2010年,第54页。

（三）视听语言的精湛运用

1. 蒙太奇手法优化该剧节奏

《人民的名义》对蒙太奇的运用熟稔而精湛，必要时将情节推向更为紧张激烈的地界，因此格外扣人心弦。

开篇就是赵德汉被抓捕，而同时，京州市副市长丁义珍潜逃。这两件事以平行蒙太奇的方式表现，此起彼伏地掀起波澜与高潮，引人入胜。一方面，这两件事情在人物形象与完成效果上所具有的反差令故事一开始就显得跌宕起伏。赵德汉最终泣诉时的濒临崩溃，丁义珍逃离时的故作镇定；侯亮平成功抓捕赵德汉令人开心，而陈海等人抓捕丁义珍的失败令人揪心，一起一落形成鲜明对比，惊心动魄。另一方面，这两件事在深层上相互牵连。赵德汉检举揭发了丁义珍向自己行贿的事情，故事似乎才为我们揭开冰山一角，又为接下来剧情的开展留下悬念。

剧中蒙太奇手法的精彩运用为人称道。从不同角度切入，我们窥探到不同人物的不同心理，知悉了官场上的各怀心事。蒙太奇手法一方面能够使电视剧灵活变化叙事角度，另一方面能通过镜头的运用调控观众注意力。[1]《人民的名义》透过蒙太奇手法不停转换叙事角度，吸引着观众注意，以变换的多姿多彩来拒绝冗长与沉闷。

与此同时，剪辑上的干练利落，不同空间、不同人物的行为活动相互穿插交错，使得剧情的紧张感与吸引力大幅提升。

2. 长镜头对信息的扩充

在《人民的名义》中，长镜头的运用、场面调度的使用都恰到好处。比如，在该剧的开篇，通过一个长镜头来刻画丁义珍的出场，镜头先是特写拍摄酒杯，然后镜头跟随这个酒杯逐渐拉开，画面中呈现的是诸多企业商人包围着担任京州市副市长兼光明区区委书记的丁义珍敬酒。该长镜头充分交代了人物、地点与事件等诸多信息，通过一个酒杯将人物关系与环境氛围展现出来，从而以小见大地折射出中国官场的酒桌文化，信息饱满，寓意深刻。

3. 旁白对风格的贴合

《人民的名义》中不乏旁白的存在。雄浑厚重的音色贴合该剧大气的风格，同时，

[1] 黄君辉：《〈人民的名义〉：反腐斗争的艺术再现》，《当代电视》，2017年第8期。

提示或反思性的旁白和议论，给人一种真实感，并使人进入一种特殊的状态，观众仿佛置身局外静观一段真实的经历与行为，因此特别有警示世人之感，[1]引人反思。除此之外，剧中的旁白还偶尔承担着袒露人物内心活动的作用，比如旁白就直接道出了高育良那深不可测的内心："高育良实在不愿和祁同伟这种货色，坐在同一艘破船上，可他能轻易下得了船吗？在政治对手群视的环境里，他还能够自证清白吗？这时，他深深佩服起了老对手李达康，佩服起了李达康那看似不近人情的政治智慧。"与此同时观众也更清晰地掌握到人物的心理变化。

4. 经典文本的精辟引用

编剧似乎对经典文本有着一种偏爱，时常将经典文本作为一种互文中的符号加以引用，尤其是对《沙家浜》和《万历十五年》的引用都格外暗藏深意，也令该剧多了一份厚重与沉淀。

比如，剧中唱了三回现代京剧《沙家浜·智斗》。《沙家浜》讲述了我党地下工作者阿庆嫂与日伪军胡传魁、刁德一巧妙周旋，掩护伤员的故事。在《沙家浜》中堪称经典的两句被《人民的名义》引用得极为巧妙。一是刁德一说，"这个女人不寻常"；一是阿庆嫂说，"他们到底姓蒋还是姓汪"。电视剧中侯亮平将高小琴比作"汉东有名的阿庆嫂"，足以见得高小琴这个人物在剧中的分量。而侯亮平所唱的三次中，第一回是表达对高小琴如何不寻常的兴趣，第二回是感叹高小琴这个女人确实厉害，第三

[1] 夏荔：《中国涉案电视剧叙事审美研究》，中国电影出版社，2009年，第95页。

回是对面前的女人是否为"真身"持怀疑态度。在《沙家浜》中,"他们到底姓蒋还是汪"用以表示阿庆嫂对胡传魁、刁德一是属于蒋介石的抗日国民政府还是属于汪精卫的日伪国民政府感到疑惑,此句在电视剧中多次道出,用来猜测对方是敌是友。

与此同时,《万历十五年》则如同一条纽带,将高育良与高小琴缠绕在一起。高小琴对《万历十五年》的熟读令高育良刮目相看,因而也才有了后来高育良失足的故事。《万历十五年》是美籍历史学家黄仁宇所著明史专著,这本书选取了1587年这个看似"无意义的年份",将这一年许多看似无关紧要的事情拣出来,串联出万历皇帝、张居正、海瑞、戚继光、李贽这样一批人物的故事,以"大历史观"剖析了明朝衰亡的症结,揭露了中国官僚体制的沉疴弊病。[1]《万历十五年》对于如今的中国官场依然有镜鉴作用,《人民的名义》对《万历十五年》的引用可见编剧用心良苦。

三、产业与市场运作

产业与市场运作从来都是电视剧不容忽视的因素。在此部分,本文将透过该剧的剧目类型、运营手段以及产业制度这几个维度来探寻该剧的成功经验。

（一）以类型题材为重点的大力宣传

《人民的名义》标志着反腐剧得以重回黄金档,其首播当晚湖南卫视的收视率就高居同时段省级卫视榜首。而早在2004年,国家广电总局整治涉案剧,反腐剧受到牵连而退出上星频道的黄金档。随后的十年间,《高纬度战栗》是唯一一部在上星卫视播出的反腐剧。当时广电总局电视剧司司长李京盛亲自审完,非常兴奋,高度肯定了该剧并将其推荐给了总局领导。之后,经广电总局特批,《高纬度战栗》于2008年3月在全国四个直辖市的上星卫视播出。

2014年10月,中共中央总书记、国家主席习近平在文艺座谈会上讲话,提出了

[1] 成长:《不看不知道！〈人民的名义〉还藏了这些知识点》,2017年4月,中国青年网（http://news.youth.cn/yl/201704/t20170425_9578149_4.htm）。

以人民为中心的创作导向。2015年10月,国家新闻出版广电总局监察局局长范玉刚在法制题材电视剧创作研讨会上,公开谈及"反腐倡廉剧"和"涉案剧"不划等号。于是,周梅森于2015年开始创作《人民的名义》。此前反腐剧的停摆期内,他并没有停下反腐作品的创作,积攒了不少写作素材,因而他很快就将《人民的名义》写完。在《人民的名义》亮相前,央视于2016年播出了反腐纪录片《永远在路上》,显示了国家的反腐决心与雷霆手段,这为《人民的名义》的播出铺平了道路。

2017年3月28日,《人民的名义》与观众见面,该剧大气磅礴、石破天惊,打破了反腐剧十年之久的沉寂。在为《人民的名义》播出而预热的过程中,媒体便是以"2017反腐大剧"作为一个吸睛点来进行宣传,比如湖南卫视在其官方微博上发出:"2017反腐大剧《人民的名义》3月28日正式登陆湖南卫视'金鹰独播剧场'!"[1]

反腐题材的电视剧已经很久没在观众的视野中出现了。倒推十多年,荧屏上或许还能看到反腐题材电视剧的踪影。而这十多年间,荧屏被其他各种类型题材的电视剧占据,观众对于反腐题材电视剧的期盼早已不言而喻。

(二)以主演为亮点的有效推广

璀璨的明星阵容,磅礴的反腐气势,为该剧的"爆款"提供了坚实支持,也为观众打造了一场饕餮盛宴,其中主演的高超技艺与通力合作使得《人民的名义》更显精良。

[1]　湖南卫视:2017年3月,新浪微博(https://m.weibo.cn/1638629382/4085875241957817)。

表1-1《人民的名义》角色与主创热度指数

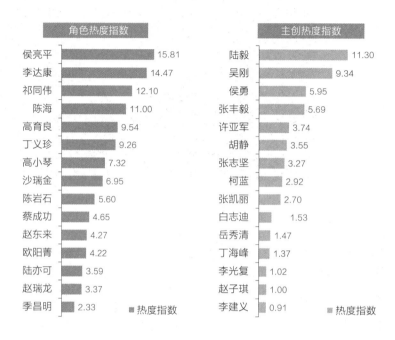

1. 偶像小生的转型

由曾经的偶像小生陆毅担纲《人民的名义》这部反腐大戏的男一号，自然是令大家比较期待与关注的。1999年，还没大学毕业的陆毅被赵宝刚发掘并主演偶像刑侦剧《永不瞑目》而一炮走红。此后，陆毅一直在偶像剧的圈子里兜兜转转，始终没有超越之前的形象。而《人民的名义》作为陆毅从偶像小生到正剧男主角的转型之作，一定程度上也借助了陆毅的名气而提升了热度。

根据尼尔森网联mTAM海量样本收视率（见表1-1），各位主角及其扮演的角色受到了热烈的关注和讨论。其中，侯亮平的角色热度指数高达15.81，引人注目。[1]

2. 官配的夺目

相信热爱电视剧的朋友对侯亮平、钟小艾这一对荧屏情侣有种久别重逢之感。说起来，从《我的青春谁做主》到《长大》再到《人民的名义》，演员陆毅、赵子琪在

[1] 尼尔森网联：《以〈人民的名义〉回归电视剧主流》，2017年5月，尼尔森网联mTAM海量样本收视率（http://www.nielsenccdata.com/ssxybg/315.jhtml）。

《人民的名义》里是第三次饰演夫妻。就连陆毅接受采访时也笑言："我们是官配。"[1]如此俊男靓女的搭配让观众对这对荧屏情侣的兴趣不减、执念不改，也保证了荧屏情侣的话题在宣传上自始至终都好用。

演员们对角色的用心揣摩，倾情演出，令他们举手投足间尽显风采。他们炉火纯青的台词功力、人戏合一的表演状态令观众们折服。老戏骨的搭配、实力派的汇聚，令人赏心悦目，无疑也是卖点之一。

（三）以媒体平台为辅助的倾情打造

《人民的名义》之所以能够取得如此灿烂的收视成就，湖南卫视与各家网络平台都功不可没，无形之中制造了一波宣传力量。

1. 收视保持领先地位的省级卫视播出平台的携手

《人民的名义》与湖南卫视的强强联手，可谓真正意义上的互利共赢。

作为在一线卫视中始终保持上游的湖南卫视，一定程度上为《人民的名义》提供了收视率的保证。为了推动《人民的名义》的热播，湖南卫视做足了准备。在电视剧播出前，湖南卫视不仅通过电视、网站、微博等各个传播渠道进行了大篇幅、长时间的宣传，还将最高收视率破3且已进入收官阶段的热播剧结尾数集拆散，与《人民的名义》前几集交叉播出，大量的观众会因为观剧惯性而选择收看，这样的营销手段也是别出心裁。[2]

《人民的名义》与湖南卫视联手，朝着双赢迈步。湖南卫视的收视情况一直位居省级卫视的前列，给予《人民的名义》的收视率以一定保障。同时，《人民的名义》令湖南卫视如虎添翼。首先，《人民的名义》为湖南卫视带来了社会价值。《人民的名义》选择在湖南卫视这个平台播出，对现实题材剧在90后、00后群体中的传播起到了巨大的助力作用，其社会价值不可低估。[3]以往湖南卫视首播剧目以清新浪漫的都市剧为主，而《人民的名义》作为不常见的反腐剧出现在湖南卫视上，令许多观众感

[1] 叶子：《与张丰毅吴刚同台飙戏 陆毅：我遇强则强》，2017年3月，新浪娱乐（https://ent.sina.cn/tv/tv/2017-03-28/detail-ifycstww1552917.d.html?wm=3049_0016&from=qudao&sendweibouid=2616632532）。

[2] 酷云大数据：《酷云、微博联手发布〈人民的名义〉跨屏大数据报告》，2017年4月，酷云互动（http://weibo.com/ttarticle/p/show?id=2309404101829905522001）。

[3] 沈永亮、李飞：《从〈人民的名义〉热播谈主旋律电视剧的受众需求》，《当代电视》，2017年第12期。

受到湖南卫视对社会现实的关注，从而刷新了人们对湖南卫视的认知。

表1-2 2017上半年收视率超过1%的卫视独播剧（19:30—21:30，100城市，内地剧）

电视剧名称	频道	开播日期	收视率%	题材	制作机构
《人民的名义》	湖南卫视	2017.3.28	3.74	反腐倡廉	最高人民检察院影视中心
《因为遇见你》	湖南卫视	2017.3.2	2.16	言情	上海观达影视文化有限公司
《孤芳不自赏》	湖南卫视	2017.1.2	1.43	历史故事	上海克顿影视有限责任公司
《于成龙》	中央台一套	2017.1.3	1.42	历史故事	山西广电影视艺术传媒有限公司
《夏至未至》	湖南卫视	2017.6.11	1.29	言情	上海辛迪加影视有限公司
《青年霍元甲之冲出江湖》	中央台八套	2017.2.12	1.23	近代传奇	浙江东阳星座魔山影视传媒有限公司
《擒狼》	中央台八套	2017.6.12	1.11	军事斗争	北京广电影视传媒有限公司
《太行英雄传》	中央台八套	2017.6.23	1.08	军事斗争	上海永洲影视有限公司
《爱来得刚好》	江苏卫视	2017.1.30	1.06	言情	广州影视传媒有限公司
《我的1997》	中央台一套	2017.6.22	1.05	时代变迁	四川新华发行集团有限公司
《周末父母》	湖南卫视	2017.2.12	1.02	都市生活	上海剧芯文化创意有限公司

其次，《人民的名义》也为湖南卫视带来了巨大的经济效益。第一，随着《人民的名义》的热播，湖南卫视广告数量与日俱增。在广告方面，湖南卫视依据具体的时

间和剧集安排，灵活地进行广告的排播，可以随时增加或减少不同类型的广告，以利于频道的营收。[1]第二，湖南卫视的电视剧均为独播。湖南卫视当初花了2.2亿元天价买断了《人民的名义》五年内的台、网播出权与分销权。随后PPTV与制片方及湖南卫视签署协议，以"1个多亿，接近2亿元"的价格购买了网络独播权及分销权。[2]2017年上半年卫视晚黄首轮剧六成多采用独家首播（47部），从收视效果看，共有11部独播剧平均收视率超过1%，湖南卫视独占5席。其中，湖南卫视播出的《人民的名义》成为上半年度最大黑马。[3]（见表1-2）

虽然都市、言情是湖南卫视的主流题材，但罪案、反腐收视表现最佳。2017年，湖南卫视的平均收视率1.17，而《人民的名义》的收视率高达3.72，受《人民的名义》的带动，罪案、反腐题材的电视剧的收视率远高于平均水平线。《人民的名义》成为湖南卫视十二年来收视率最高的一部剧，口碑、效益双丰收。

2.视频平台、微博、微信等网络营销的助攻

《人民的名义》之所以在产业与市场运作上取得成功的另一个重要原因是其目光并不止步于传统媒体，同样重视新媒体的宣传推广力量，通过新媒体来增加人气与热度。

在《人民的名义》的视频平台上的收视表现方面，根据尼尔森网联mTAM海量样本收视率，该剧从2017年3月28日到2017年4月27日的收视走势一路攀升，网络关注度亦居高不下。《人民的名义》的收视自播出以来就一路高涨，网络人气自开播一周后始终居高不下，4月20日的网络日播放量更见峰值，单日突破10亿次。[4]（见表1-3）

2016年年底，PPTV从湖南卫视手中买下了网络独家版权，电视剧《人民的名义》也成为2017年PPTV战略的首部大戏。从商业角度和用户角度出发，作为网络宣传

[1] 尼尔森网联：《以〈人民的名义〉回归电视剧主流》，2017年5月，尼尔森网联mTAM海量样本收视率（http://www.nielsenccdata.com/ssxybg/315.jhtml）。

[2] 搜狐娱谈：《〈人民的名义〉热播背后，各家平台到底收益有多少！》，2017年5月，搜狐网（http://www.sohu.com/a/137964745_160338）。

[3] 李红玲：《集中，突破，分化——2017上半年全国电视剧市场关键词解析》，CSM（http://www.csm.com.cn/Content/2018/01-18/1635199909.html）。

[4] 尼尔森网联：《以〈人民的名义〉回归电视剧主流》，2017年5月，尼尔森网联mTAM海量样本收视率（http://www.nielsenccdata.com/ssxybg/315.jhtml）。

方的 PPTV 为该剧制定了宣传策略，即用非正剧化的手法进行宣传运作，而后期在网络疯传的达康书记的表情包也是 PPTV 网络宣传的策略之一。"打破既定印象，让该剧变成年轻人喜欢的东西。"这种策略起到了很好的效果。最终，《人民的名义》变成了一部"全网＋卫视"播出的电视剧，而 PPTV 也在此过程中回收了成本。[1] 自《人民的名义》开播以来，各大网络新媒体多端联动、轮番发力，使其网络舆情指数持续走红。网络视频平台强强联合，拓展了播放渠道。2017 年 4 月 23 日，《人民的名义》即将收官，该剧在爱奇艺、芒果 TV、PPTV、搜狐、腾讯等网络视频平台的总播放量已达 108.07 亿次，其中 PC 端占比 17%，移动端占比 83%。[2]

新媒体的及时跟进，令《人民的名义》在微博的世界亦是如鱼得水。"人民的名义"微博话题阅读量两日破亿，在微博热门话题榜上排名第一，微博热搜的传播度与影响力在青年群体中拥有着巨大能量。早在 2016 年 3 月 28 日，该剧开播的一年前，《人民的名义》的官方微博就发布了男一号陆毅与导演李路的合照，而在这一天，陆毅也在自己的微博中加入"人民的名义"话题，并分享了这张照片，充分发挥着男一号的号召力，并由此开始通过微博不断分享拍摄时的讯息，逐波发布人物群像来预热。在该剧首次发布预告片时，官微邀请各位主创人员共同转发，强大的演员阵容令人激动，官微更是对此自称为"反腐天团"来营造噱头。在临近播出前十天，官微以倒计时的方式来激发观众的兴奋程度，并且发布脸谱版海报引发网友的讨论，还通过"猜脸"的互动游戏来调动网友的积极性，这些都是宣传方对群体传播的利用。

而在微信上，《人民的名义》成为大家钟爱的话题，当红不让。2017 年 4 月 23 日的微信指数中，"人民的名义"指数高达 77,475,8753。"三分钟看懂《人民的名义》的人物级别关系"等微信公众号文章更是层出不穷，成为大家的谈资，引发社会上广泛的讨论热潮。

除此以外，还有百度上的热烈讨论与豆瓣上的良好口碑，也为该剧进一步的火热添了一份柴薪。截至 2017 年 4 月 23 日，百度指数显示，《人民的名义》近 30 天的整体搜索指数为 247,985,9，搜索结果约 800 万个，百度贴吧"人民的名义吧"内的相

[1] 饶曙光、刘晓希：《对"现象级"电视剧〈人民的名义〉的相关思考》，《中国电视》，2017 年第 7 期。
[2] 张淡宁：《浅析电视剧〈人民的名义〉成功的原因》，《当代电视》，2017 年第 11 期。

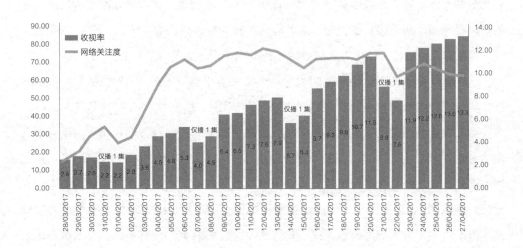

表 1-3《人民的名义》收视及关注度走势

关主题帖也已突破 14 万条。豆瓣评分更是至今高达 8.3 分。[1] 在百度与豆瓣对该剧加以热议与好评的同时，也无形中将该剧介绍并推荐给了更多的网民、影视迷。

新媒体已成为电视剧宣传与推广时不容忽视的舞台，《人民的名义》的网络营销紧跟大众喜好与时代热潮而取得胜利。本剧成为新媒体关注与谈论的焦点，促发着观众们口口相传，也就促进了其收视率的节节攀升。

（四）以片酬为话题的用心思考

在《人民的名义》中，众多经验丰富的戏骨、功底扎实的演员同台飙戏，为业界提供了表演艺术的典范，也为剧集的精彩增砖添瓦。

该剧中，强大的演员阵容与强劲的表演实力为我们带来无穷的回味。出场时间并不多的侯勇，演出了赵德汉的灵魂，从起初脸上神色佯装沉着到最后心理防线彻底崩溃，将人物的层次一一表现出来，从而大获好评。《人民的名义》在第 23 届上海电视节"白玉兰"奖颁奖典礼上获双料最佳男配角奖，高育良的扮演者张志坚与李达康的扮演者吴刚共同获奖。张志坚在表演时，言行举止间慢条斯理，表情笑里藏刀、绵

[1] 张淡宁：《浅析电视剧〈人民的名义〉成功的原因》，《当代电视》，2017 年第 11 期。

里藏针,将城府很深、心思很重的高育良拿捏得恰到好处,这种亦正亦邪的角色极考验演员的专业素养。而吴刚将李达康的敢想敢干、敢怒敢言这种耿直的性格以及强硬的作风展现得酣畅淋漓,也将李达康的冷峻与威严把握得精准到位。

据导演李路透露,剧中有名有姓的角色共八十余名,但他们的总片酬不足 5000 万元。[1] 在这样一部戏骨云集的电视剧里,戏骨们拥有卓越的演技,敬业的精神令人敬佩。

而老戏骨的低调也与小鲜肉的漫天要价形成了鲜明对比。《人民的名义》的一个重要意义在于其正式引发了大家对"小鲜肉高片酬"和"老戏骨低片酬"的不合理现象的讨论。基于此,片酬的相关政策规定得以颁布。2017 年 9 月 22 日,中国广播电影电视社会组织联合会电视制片委员会等联合发布《关于电视剧网络剧制作成本配置比例的意见》,规定各会员单位及影视制作机构要把演员片酬比例限定在合理的制作成本范围内——全部演员的总片酬不超过制作总成本的 40%,其中,主要演员不超过总片酬的 70%,其他演员不低于总片酬的 30%。这是长期以来针对部分演员漫天要价的回应。

四、《人民的名义》衍生出的商业价值

《人民的名义》的收视纪录直接指向其所产生的经济效益。在此章节,本文将思考该剧热播衍生出的商业价值。

(一)小说与电视剧实现双赢

该剧的编剧周梅森,既是作家,亦是编剧,他体验着作家与编剧的双重身份,却始终穿行在政治题材的领域。从 1998 年出品的 26 集反腐剧《人间正道》开始,到 2001 年播出的《忠诚》、2003 年在湖南台首播的《绝对权力》等,他编写的电视剧都是根据自己的小说改编而来的。电视剧《人民的名义》的同名小说,则是潜心八年,

[1] 王彦:《〈人民的名义〉片酬大揭秘:80 位演员总片酬不足 5000 万》,2017 年 4 月,中国社会科学网(http://ex.cssn.cn/wh/wh_whrd/201704/t20170406_3477421.shtml)。

六易其稿。

与一些作家对自己作品投入影视改编的不以为意相左,周梅森主动投入影视编剧行列,周梅森曾在访谈中表示:"对电视剧,从开始到现在……全是我亲自改编的,而且一遍遍地改。"而周梅森所兼有的作家与编剧的双重身份,也在影响着他的经济收益。

周梅森在创作小说的过程中就主动思考着影视改编。关于经济收益方面,于周梅森而言,影视剧的火爆促进了其书籍的畅销。周梅森曾说:"如果这几年没有这几部电视剧,我不可能成为畅销书作家。我的《中国制造》开印时一万册,而现在是各种版本三十万!《至高利益》开机八千册,现在发了十几万。《绝对权力》发了十八万,《国家公诉》也是十八万。如果没有电视剧强大的市场,我的书谁买啊?!"[1]

电视剧《人民的名义》热播、大火的同时,也推动了同名小说的热销,很多实体书店和网店都出现了断货的现象。据作者兼编剧周梅森说,《人民的名义》纸书先后7印,以10天突破100万册的速度,累计发行达138.3万册。电子书点击破5亿,有声书的收听量也突破了2000万。[2]

(二)演员拥有更多的可能

在2017年的现象级电影《战狼2》里,想必有两张熟悉的面孔迅速抓住了《人民的名义》的观众的眼球,他们是演员吴刚与丁海峰,在《人民的名义》里分别饰演李达康与赵东来。

虽然吴京在邀请吴刚加入《战狼2》时,吴刚正在拍《人民的名义》,不存在因为《人民的名义》的大火而为他带来了《战狼2》的机遇。但我们能够感觉到随着《人民的名义》近乎家喻户晓的态势,众多演员的演出机会明显增多,在其他影视作品里的出镜率明显提升。张丰毅与张志坚加入史诗传奇剧《九州缥缈录》剧组,赵瑞龙的扮演者冯雷与饰演林华华的年轻演员唐菀在《人民的名义》之后就出演了年代谍战传奇剧《英雄烈》。

[1] 张冉:《周梅森政治小说电视剧改编的品牌意识》,《南京师范大学文学院学报》,2017年12月第4期。
[2] 王晓易_NE0011:《〈人民的名义〉原著热销10天突破100万册》,2017年4月25日,网易新闻(http://news.163.com/17/0425/11/CIS71NG400018AOP.html)。

(三)主创人员迎来再度的合作

《人民的名义》大热,导演李路与陆毅、丁海峰、胡静、吴刚、许亚军、张凯丽、冯雷等主演又将在《天衣无缝》里再度合作。

《人民的名义》这部精良的反腐大戏令我们见证了主创团队的专业与优秀,他们也因此被业界充分肯定与赞赏,由此形成的品牌效应为他们带来了更多的机会。在《天衣无缝》的相关宣传中,我们可以看到,《人民的名义》的光辉也多多少少在映衬着这部新剧。比如,有关文章里写道:"《天衣无缝》还将有今年现象级爆款剧《人民的名义》的导演为其保驾护航。"而作为投资人的任泉,这次找李路作为《天衣无缝》的导演,除了个人情感,更多的是欣赏李路身上的那份实干精神与专业态度。[1]

(四)广告商取得颇丰的收益

依靠着《人民的名义》的火爆,广告商也分得一杯羹。凭借着湖南卫视的平台资源,各大广告商的投入也得到了相当可观的回报。根据尼尔森网联 mTAM 海量样本实收率数据显示,湖南卫视广告收益远高于其他频道。[2] 在固定时间内,更多广告的成功加入说明更多的品牌商品拥有了获得收益的大好机会,其中以汽车品牌居多。[3](见表1-4、表1-5)

《人民的名义》在火遍大江南北之后引发的连锁效果,也使其获得显著的经济价值。不难发现,聚积人气的电视剧在经济效益上蕴含着巨大的潜能。

五、《人民的名义》附带的社会价值

上一节中我们谈到了该剧衍生出的商业价值。在此章节,本文将把目光投射到该剧的社会价值。

[1] Rice:《对话跨界出品人任泉:内容和团队,将是〈天衣无缝〉的最大砝码》,2017年8月,Vlinkage(http://mp.weixin.qq.com/s/zNuokM3IsPWNXzhlk47ivQ)。

[2] 尼尔森网联:《以〈人民的名义〉回归电视剧主流》,2017年5月,尼尔森网联 mTAM 海量样本收视率(http://www.nielsenccdata.com/ssxybg/315.jhtml)。

[3] 同上。

表 1-4 各频道广告收视率排行情况

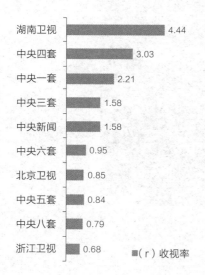

表 1-5 各大品牌广告秒数

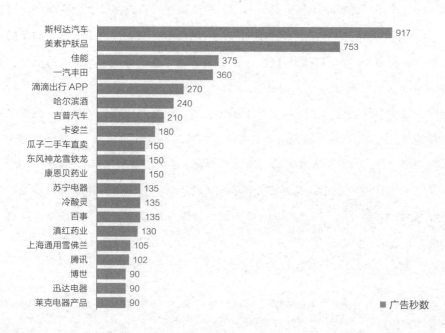

（一）教化青少年保有自身的正气

此剧的创作风格与创作手法，符合国内许多年轻观众的观剧口味，令青少年受众群体重新体会到观看国产剧的乐趣，燃起了追国产剧的热情。这部主旋律的电视剧一改通常情况下那些突兀的煽情、生硬的说教，变得妙趣横生。主创人员也表示："主旋律并不等同于说教，表现手法也可以多样，表演风格也可以多元，镜头运用也可以时尚。"[1]制片人兼导演李路接受采访时坦言："现在，一部电视剧中演员平均年龄接近五十岁，还能吸引二十多岁的年轻人，这不是常理、逻辑可以预判的。虽然想到会有年轻观众喜欢，但没想到会这么喜欢。"其实说到底，这部剧之所以能受到年轻观众的青睐，最主要的秘籍与法宝其实并不那么玄妙，毕竟制作精良、品质上佳的电视剧实属难能可贵。

这样一部具有感染力与影响力的主旋律电视剧，自然能散发出自身的魅力与光彩，在青少年受众群体中收获追捧与宠爱。《人民的名义》在青少年群体中广受欢迎，也在青少年观众间传播了正气。《人民的名义》潜移默化地影响了青少年观众，发挥了教化功能。

[1] 曹铮：《〈人民的名义〉热播 主旋律影视剧如何入脑入心》，2017年4月，《中国日报》中文网（http://heb.chinadaily.com.cn/2017-04/13/content_28903888.htm）。

（二）点燃观众关心时政的热情

《人民的名义》对社会现状的剖析与审问，激励着许多人对国家时事政治的热情不断高涨。许多观众在该剧中看见贪腐官员的作威作福便怒形于色，看见反腐败斗争的如火如荼便喜形于色，由此吸引观众主动了解反腐败斗争的态势，学习党中央与政府的政策，关注国家发展的动向。

网上《人民的名义》版时政理论考卷、时政知识模拟题[1]的应运而生就是一个极佳的例子。此类时政理论考卷、时政知识模拟题为大家学习《党章》及政治理论知识提供了素材与平台，从侧面反映出更多的人开始学习政治理论知识，开始关心国家时事政治。《人民的名义》点燃了更多人关心时政的热情。该剧在一定程度上引领了大家新一轮的对反腐败斗争议论的风潮，甚至让一些原本对时事政治冷漠的人燃起对国事的热情。随着《人民的名义》掀起的热潮，反腐败斗争再次成为大家注目的对象，其话题度、讨论度也随之上涨。

六、《人民的名义》的启示

《人民的名义》取得的巨大成功的背后，暗藏的意义启示与价值定位，是可以为影视业从业者所借鉴的。在此章节，本文将着力阐述优秀的影视剧同民心、民意的密切关系。

（一）"得民心者得天下"，从戏里到戏外普遍适用

在《人民的名义》中，反腐工作的铿锵有力为人称快。党和政府在这场反腐败战役中赢得了民心，凝聚了共识。电视剧《人民的名义》揭露问题、直击现实，并非展示腐败，而是为了惩治、打击腐败，这是得到老百姓拥护的正义行动，是该剧得到观众赞美和喜爱的亮点。[2]

[1] 周语：《你是合格粉丝吗？〈人民的名义〉版时政理论考卷会做几题》，2017年4月，中国青年网（http://news.youth.cn/yl/201704/t20170418_9513194_3.htm）。

[2] 高小立：《与现实辉映 和时代共振——评电视剧〈人民的名义〉》，《中国电视》，2017年第10期。

在反腐败斗争轰轰烈烈的当下,人民群众也耳有所闻,心有所系。反腐败斗争进展得风风火火,大众也对此表达出关切。而官场中的云涌风起,也时常成为百姓茶余饭后讨论的话题。他们怀揣好奇的心理,对贪腐官员触目惊心的违法乱纪与心路历程欲一探究竟,同样对查办贪腐案件的具体环节与详细流程感到好奇。《人民的名义》恰好与观众的这一心理合拍,为许多观众提供了一个窗口,靠近现实中离他们极为遥远的人生,来获取他们日常中无法了解的信息。该剧对反腐工作的具体措施的描述丝丝入扣,充分满足了观众的好奇心。

《人民的名义》以其对官场斗争的生动刻画与对反腐工作的详细描写满足了观众的期待视野。"期待视野"指接受者由现在的人生经验和审美经验转化而来的关于艺术作品形式和内容的定向性心理结构图式,它是审美期待的心理基础。观众曾在古今中外的影视剧集、官场小说里窥探到宦海沉浮,又在新闻报道、众口相传中获悉党风廉政建设与反腐败斗争的实时情况。就比如在美剧中,对政治权术直观而赤裸的呈现,铺开世界范围中一些政客们玩弄权术的影子,也难免令人浮想联翩,发出"天下乌鸦一般黑"的慨叹。

该剧对社会现状直戳要害,是观众赞不绝口的基础,其直面事实、直指真相的胆识与勇气为人称道。"得民心者得天下",从戏里到戏外普遍适用,揭露社会问题的精良作品更易引发讨论热潮。

《人民的名义》不仅在题材上满足了受众长久的等待,又以现实主义的风格亲近了人民。其中一系列犀利的言语,正是在为人民发声,也表达了人民的心声,《人民的名义》就这样跃然于荧屏上,浸透于人心间。

(二)多样化的类型题材是观众的盼望

从2004年开始,反腐剧进入沉寂的十年。其间,2008年3月在全国四个直辖市的上星卫视播出的《高纬度战栗》是唯一一部在上星卫视播出的反腐剧,在所播之地获收视率第一。如此高的收视率也反映出观众对反腐剧的热烈盼望。其实人们喜欢在饭桌上、酒席间对政坛的风云变幻谈天说地、畅所欲言,就说明大众对这一题材的喜爱,这也正是许多反腐剧创作者最初写作的动机之一。

反腐剧得以重新进入观众的视野尽管也有来自群众的呼唤,但更重要的一点则是

表 1-6 2015—2017 电视剧单平台首播关注度 TOP5

（数据来源：酷云 EYE Pro 全国）

政策的支持。2015 年，中纪委调研组到广电总局、最高检影视中心调研，提起中国的反腐自中共十八大后搞得轰轰烈烈，却没有一部相关的电视剧，于是反腐剧迎来了春天。据媒体报道，2016 年之前已在国家新闻出版广电总局备案尚未播出的反腐题材电视剧有 11 部之多。反腐题材文艺作品的回暖升温，与党中央近年来强力反腐倡廉、全面从严治党密切相关。

根据酷云互动显示，《人民的名义》颠覆热播宫廷、玄幻题材剧高居榜首，突围助推现实题材首登近三年热剧收视高峰。反腐剧的缺席因《人民的名义》得到弥补，而《人民的名义》的火热又带动了其他反腐剧的创作，进一步丰富了反腐剧。因而，《人民的名义》对反腐剧的回归与发展可谓意义重大。《人民的名义》的热播令我们看到广大观众对反腐剧的呼声，也令我们看到观众对中国电视剧类型题材多样化的愿望与诉求。"影视剧不止历史和穿越，直面真实、守护正义，更能引领时代价值。让我们为风清气正的中国登高疾呼，以人民的名义。"[1]

这种扎堆在几种类型题材的现状，其实就是所谓的羊群效应，这也侧面体现出许

[1] 《人民日报》新浪微博，2017 年 3 月（https://m.weibo.cn/status/4091142763294455?wm=3333_2001&from =1081293010&sourcetype=qq&featurecode=newtitle）。

多国产电视剧的诞生经常是一味追赶热潮,不求创新。这一状况阻碍了类型题材的多样化发展,阻碍了国产电视剧在类型题材上的繁荣,也不利于人民精神文化生活的进一步丰富。《人民的名义》口碑与收视率俱佳,不仅是对反腐工作深入化的呐喊,也是对电视剧题材多样化的呼吁。电视剧类型题材的多样性既是对观众盼望的回应,也是对电视剧市场发展的推进。

七、结语

《人民的名义》向我们展现了中国共产党对反腐败斗争的信心与决心。《人民的名义》之所以能够实现口碑与收视率的双丰收,就在于其品质高、制作精。这样一部思想性、艺术性与观赏性相统一的主旋律电视剧,无疑对其他影视作品的创制有着借鉴意义。

《人民的名义》的火爆,带动了反腐剧的创作、推出,其他几部反腐题材的电视连续剧陆续开机或播出。多部反腐剧相继开始创作,令更多反腐剧的面世指日可待。《人民的名义》推动了整个类型题材的扩充与发展,为整个类型题材开创了崭新的局面。

(鲁一萍)

专家点评摘录

饶曙光、刘晓希：最难能可贵的是，该剧并未停留在单纯为反腐而反腐的层面，而是把反腐与重塑社会的公平正义相连接，始终把人民摆在中心位置，重申人民的主体价值和意义，旗帜鲜明地书写人民至上、人民利益和为人民服务的精神，摆正了政党、国家机关与人民的关系，通过剧中人物围绕"人民利益"做了一系列符合时代要求的演绎和阐发。

——《对"现象级"电视剧〈人民的名义〉的相关思考》，
《中国电视》，2017 年第 7 期

尹鸿：虽然《人民的名义》不乏对官场中贪腐暗角的揭露，但更着力刻画的是人物在权欲、贪欲与良心的拉锯战中摇摆不定的复杂状态。因此，即便是剧中的反面人物，也不会被描绘成一个符号化的魔鬼，而是被当成一个有血有肉、有爱有恨的鲜活个体。主创所呈现出的，是他们如何一步步走到违纪违法的悲剧境地，也希望以此为前车之鉴，让更多人意识到不受约束的权力的毁灭性危害。换言之，《人民的名义》展现官场生态，主要是为了激浊扬清、匡扶正义。澄明时局、引人向善才是本片的终极价值追求，也是在当下最应该引发讨论和深思的地方。

——《〈人民的名义〉：映现时代 刻画人性》，
《光明日报》，2017 年 4 月 12 日

2017年
中国影响力电视剧分析　案例二

《白鹿原》
White Deer Plain

一、剧目基本信息

类型：年代

集数：77

首播时间：2017年4月16日—2017年6月21日

电视首播平台：江苏卫视、安徽卫视

平均收视率（csm52城）：0.654（江苏卫视）、0.523（安徽卫视）

在线播放平台：乐视视频

二、剧目主创与宣发信息

制片人：李小飚

导演：刘进

编剧：申捷

主演：张嘉译、何冰、秦海璐、刘佩琦、李洪涛、戈治均、雷佳音、翟天临、李沁、姬他、邓伦、王骁、孙铱

发行公司：新丽电视文化投资有限公司

出品公司：光中影视、新丽传媒、佳和晖映、曲江影视、知金资产、东阳三尚

三、剧目获奖信息

2017年中美电视节年度最佳电视剧奖。

民族秘史的影像丰碑

——《白鹿原》分析[1]

作为中华文坛的史诗巨著,《白鹿原》就像一个宝藏,延伸为秦腔戏、连环画、话剧、舞台剧、电影、电视剧等多种艺术形式,也为民族文化、地域风土以及儒家文化的研究提供了丰富的素材。《白鹿原》以陕西关中地区白鹿原上的"仁义"白鹿村为缩影,以白姓和鹿姓两大家族祖孙三代的恩怨纷争为主干,以清末民初到中华人民共和国成立五十周年间的政权更迭、军阀混战、农民运动、国共分裂、年馑与瘟疫、抗日战争和解放战争等历史事件为背景,谱写了"一个民族的秘史"。

历经 16 年的艰辛努力,投资高达 2.3 亿元,集中了 94 位基本演员,4 万多人次群众演员,由四百余位主创历经十次大规模转场、拍摄周期达七个多月的电视剧版《白鹿原》被盛赞为"国剧门脸"。在豆瓣网上以 8.8 分的高分位列 2017 年电视剧榜首位,网络视频点击量突破 79 亿次,"良心巨制""史诗作品""国剧门脸"的好评纷至沓来,俨然成为全国文艺界的"现象级事件"。然而,它的收视表现与优秀的市场口碑存在着严重的倒挂,《白鹿原》在江苏卫视开播后的收视率在 0.5—0.7 间摆荡,远远低于同期播出的另一部评价不高的电视剧《欢乐颂 2》。虽然在其他热剧接连收官之后,口碑发酵的《白鹿原》收视艰难破 1,但是终究无法达成收视率层面的"现象级"。

如它尴尬的收视表现一样,剧版《白鹿原》所经历的坎坷过程可谓惊心动魄。2000 年出品方获得电视剧改编权,2010 年才通过审批,2012 年立项,又经过三年的剧本改编、筹备、建组,在 2015 年 5 月正式开机,2016 年拍摄完成,到 2017 年才

[1] 本篇剧照选自电视剧《白鹿原》,文中不另作说明。——编者注

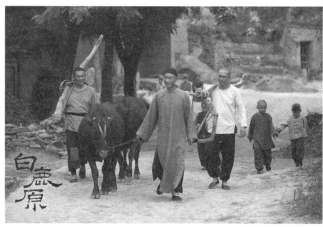

播出,共历时十七载。承载了投资方、出品方的坚守与期待,也承载着每一位主创人员的心血与匠人精神。

《白鹿原》是一部真正由陕西人操刀的电视剧,导演刘进和主演兼艺术总监张嘉译都是地地道道的陕西人。刘进以对影像风格强大的把控能力在业界著称,以谍战剧《悬崖》为业界所知。主演张嘉译更是操着浓厚的陕西话,深刻演绎了陕西人"生冷 净倔"的个性。《白鹿原》演员阵容中除了有张嘉译、何冰、秦海璐、刘佩琦这样的老戏骨之外,还有雷佳音、翟天临、李沁、邓伦等新鲜血液的注入。

从产业来看,《白鹿原》是一个与山西大剧《乔家大院》有相似操作手法的文化产品,可以被看作陕西版的"乔家大院"。剧版《白鹿原》的出品方分别是陕西光中影视投资有限公司、新丽传媒股份有限公司、上海佳和晖映文化传媒有限公司、西安曲江影视投资有限公司、知金资产管理有限公司和东阳三尚影视传媒有限公司。除首席出品方陕西光中影视以外,西安曲江影视也有陕西政府的背景。此外,陕西官方力量旨在让"影视陕军"走向全国,围绕《白鹿原》这一文化品牌,打造包括白鹿原影视城在内的,涉及旅游、文化、娱乐等一系列的文化产品。值得一提的是,剧版《白鹿原》仅播出一天就在首轮播出的安徽卫视和江苏卫视停播,究竟是为了避开势头强劲的《欢乐颂2》还是受审查所限依然扑朔迷离,但这对正在等待IPO(Initial Public Offerings的简称,即首次公开募股)的发行方新丽传媒而言是重大打击。

一、从文学表达到影像阐释的飞跃

"那片原太深了,你挖不进去",是前辈对《白鹿原》编剧申捷的劝阻,这片原不仅深藏厚重的传统文化、超过半个世纪的中国历史以及人性的至亮至暗面,而且更让一众编剧却步的是观众对经典文本影像化呈现的超高期待。克罗齐说:"一切历史都是当代史。"[1] 改编是编剧以当代目光对文学名著的接受与阐释,符合时代精神和当代人的审美情趣。编剧申捷以尊重原著与媒介的改编路线对《白鹿原》进行再创作。陕西师范大学教授李震认为,"尊重原著"就是在改编文学名著时,坚持原著的思想高度、精神指向、人物的性格逻辑、故事的结构"不能动",申捷忠实于原著的厚度、深度与精神,将自己的生命体验放进去,站在小说家的肩膀上去对待这部作品,而不是匍匐在小说家的膝前,当小说忠实的翻译者。[2] "尊重媒介"就是遵循媒介呈现的特殊性以及观众属性,"把所有该娱乐化的细节全部娱乐化",用影像赋予文本新的生命。电视剧版《白鹿原》使这个史诗题材具有了现代性的属性,并实现了从文学作品到影像阐释的飞跃。

(一)伦理叙事的强化

芭芭拉·赫恩斯坦·史密斯指出:"当文学、艺术或者文化活动的其他形式成为讨论的焦点时,无论是在非正式还是在公共场合的语境下,价值与判断的问题都会不断复现。"[3]《白鹿原》小说文本建构于中国传统伦理道德的共识上,以及作者个体对此的认知上。在此基础上,剧版《白鹿原》强化了当下社会的价值观、道德观,并对与当下伦理道德相悖的部分进行了重新解读与反思。

爱情作为人类永恒的主题,成为《白鹿原》叙述结构的里层和驱动力量,增加了叙事的情感张力。剧版《白鹿原》强化了爱情与婚姻伦理观,试图用现代的道德标尺厘清主人公之间的爱恨情仇。《白鹿原》小说中,鹿兆鹏、冷秋月、白灵三人陷入复

[1] [意] 克罗齐:《历史学的理论和实际》,傅任敢译,商务印书馆,1997年,第13页。
[2] 《从文学表达到影像阐释的飞跃——电视剧〈白鹿原〉专家研讨会综述》,《中国电视》,2017年第9期。
[3] Frank Lentricchia and Thomas McLaughlin eds., *Critical Terms for Literary Study*, Chicago: The University of Chicago Press, 1995, p.177.

杂的三角关系，冷秋月是鹿兆鹏包办婚姻的妻子，两人仅在新婚之夜有了一次夫妻之实，此后鹿兆鹏投身革命并与白灵相爱。与此同时，被独自留在原上的冷秋月深受心灵和身体的摧残，发疯致死。冷秋月悲剧的人生除了控诉封建礼教的迂腐，更将矛头直指鹿兆鹏的冷酷无情，以及鹿兆鹏与白灵不符合伦理道德的爱情。电视剧版的《白鹿原》通过几处情节的修改试图在现代伦理道德观的视野下帮助鹿兆鹏"脱罪"。首先，鹿兆鹏在新婚之夜并没有给冷秋月夫妻之实，并且推心置腹地讲明自己是被迫结婚的。传统儒家文化要求女子为丈夫"守身如玉"，鹿兆鹏在性事上与冷秋月保持冷漠的疏离，没有给予她作为夫妻的期待或承诺，某种程度上为鹿兆鹏之后的行为保留了余地。其次，鹿兆鹏曾写离婚书，并证明冷秋月的贞洁，希望冷秋月开启新的生活，冷秋月急得大哭并一把撕碎了离婚书。该情节试图证明鹿兆鹏在这段不幸婚姻里的挣扎，并尝试帮助冷秋月一同逃离苦海，奈何并不为深受纲常伦理束缚的冷秋月所接受。最值得注意的是，冷秋月死亡的时间和方式也被编剧进行了技术化的处理。小说中鹿兆鹏与白灵互表心意在前，冷秋月发疯致死在后，虽说两者没有直接的因果关系，但依然有违传统婚姻的伦理道德，鹿兆鹏的品行也不免落人口实。而在电视剧中，冷秋月上吊自杀先于鹿兆鹏和白灵因政治任务假扮夫妻互生好感，从道德伦理的层面解开了鹿兆鹏背负的枷锁，诠释当代社会中公俗良序的爱情观与婚姻观。

小说中，田小娥之所以被贬斥为没有道德底线的荡妇，就是因为她与原上四个男人情欲之间的纠葛，显然这样的伦理宣教与情欲描写不符合当下审查制度的规范。电视剧改编时，编剧试图强化田小娥与黑娃、白孝文之间的爱情来淡化情欲对伦理道德的挑战。不少小说读者曾质疑，田小娥与黑娃之间是爱情，还是一个水性杨花一个见色起意。电视剧改编了几个桥段，将两人之间的感情拉到了一定的高度。剧版把原著中地主黄老五的舔碗恶习硬安在田秀才头上，把田秀才写成猥琐的吝啬鬼和庸俗的恶人，而黑娃费尽周折设计欺骗田秀才，这才骗走了田小娥，用戏剧性情节考验黑娃与田小娥的爱情。此外，电视剧安插了田小娥在祠堂祈福的独白、用耳坠换鸡的桥段，塑造了一个渴望与爱人厮守终生的女性形象，强化其人物命运的悲剧性。白孝文也是田小娥生命中非常重要的一个角色，小说中，两人苟且的关系是有违传统婚姻伦理的，电视剧极大地丰富了小说里白孝文和田小娥相爱的前因后果，让他们的爱情符合人性的内在要求与道德伦理。与小说原著相比，电视剧中的白孝文与田小娥经过编剧的洁

化处理而显得更为端庄些，而且还让白孝文面前的田小娥多了一份母性的温暖。[1] 小说中的白孝文和白嘉轩一样，也是位腰杆又直又硬的准族长，后面一切的荒唐行为源于田小娥的胁迫与引诱，这种缺乏逻辑的爱情缺陷在电视剧中被很好地弥补了。两人在一起之前曾有六次互动，黑娃和田小娥在白孝文的婚礼上第一次出现，白孝文就暗暗喜欢她。第二天，白孝文看到田小娥娴熟地操作轧花机，这样的小娥让他不安而又迷惑。第三次看到她，是田小娥夜里偷偷地轧棉花，小娥温柔娴熟地蹬踩着棉花，也就一下一下地踩在了他的心上。第四次看到她，白孝文想扶起被祠堂门前石头吓到的田小娥，小娥像一只受惊的兔子跑了。再见田小娥，是白孝文在大饥荒时期给田小娥送粮食，小娥回礼两个鸡蛋。还有一次是白孝文冒险为田小娥报信逃离国民党的抓捕。这六次互动一次次将两人的关系拉近，虽然田小娥引诱白孝文是受鹿子霖撺掇，但是有了之前的铺垫，两人在一起就不仅仅是报复，而有了些爱情的意味。值得注意的是，田小娥在剧中怀上了白孝文的孩子，这个孩子在叙事中起到了两层作用。首先，当了土匪的黑娃回来找田小娥，田小娥因为怀了白孝文的孩子，避免了在两个男人中二选一的窘境，观众可以充分体谅一位母亲的立场，这是符合当代道德逻辑的。其次，这

[1] 董小妞：《鹿兆鹏被谁所救，田小娥真有身孕？》，2017 年 6 月 8 日，手机凤凰网（http://ucwap.ifeng.com/lady/vnzq/news?aid=123620675&p=1）。

个孩子象征着生命的延续,但同时也是违背传统伦理道德行为的恶果,孩子的死暗示了人性在封建礼教前的不堪一击,也是对男权力量的报复,赋予了田小娥悲情的色彩。

(二)魔幻外衣包裹下的现实主义批判

陈忠实说:"现实主义者应该放开艺术视野,博采各种流派之长,创造出色彩斑斓的现实主义;现实主义者更应该放宽胸襟,容纳各种风貌的现实主义。"[1]《白鹿原》被认为是在魔幻外衣包裹下的批判现实主义的力作,陈忠实借鉴了拉美魔幻现实主义大师马尔克斯的代表作《百年孤独》,以魔幻现实主义的手法,借鉴吸收了西方文学中象征主义、意识流、荒诞、反讽的手法,将之与本土文化中的民间意识有机结合,完成了民族秘史的建构。

《白鹿原》主要用以下三种方法表现其魔幻性。一是神秘异象和审美意象的运用,二是幻想与梦境的使用,三是打破人鬼、生死的界限。[2]神秘异象和审美意象主要是由贯穿全文的白鹿所呈现的,传说原上有:"一只雪白的神鹿,柔若无骨,欢欢蹦蹦,舞之蹈之,从南山飘逸而出,在开阔的原野上恣意嬉戏。所过之处,万木繁荣,禾苗茁壮,五谷丰登,六畜兴旺,疫痨廓清,毒虫灭绝,万家乐康,那是怎样美妙的太平盛世!"[3]白鹿出现被认为是神兆,白鹿是神灵的化身,将会带来幸福吉祥。罗兰·巴特在《神话修辞术》中提道:"神话都只可能具有历史这一基石,因为神话是历史选择的言说方式。"[4]白鹿不仅是北方游牧民族的图腾,还长久以来被儒家文化赋予圣者之像,被道家文化渲染上仙者之气。小说中白嘉轩换到了鹿子霖家的好地是因为收到了白鹿的吉兆,这一玄之又玄的说法在唯物主义世界观的当下是站不住脚的,于是编剧给予这个意象科学的解释。朱先生向白嘉轩透露这块地的下面有水脉,白嘉轩这才打着仙草卧过这块地的名头和鹿子霖换了地。与之相对的白狼是中国草原民族(如匈奴、契丹等)和部落的图腾,富有攻击性,是厄运、死亡、灾难的象征,但在一些古代文献中,白狼又是祥瑞的征兆,在《白鹿原》文本中白狼意象融合了客观

[1] 陈忠实:《〈白鹿原〉创作漫谈》,《当代作家评论》,1993年第4期。
[2] 李清霞:《〈白鹿原〉现实主义的深化与发展》,《宝鸡文理学院学报》,2014年第1期。
[3] 陈忠实:《白鹿原》,人民文学出版社,2012年,第93页。
[4] [法]罗兰·巴特:《神话修辞术》,屠友祥、温晋仪译,上海人民出版社,2009年,第170页。

物象和历史文化的含义，呈现亦正亦邪的形象。白狼在文本中曾出现三次，分别代表着邪恶的神秘力量、象征土匪的恶霸力量以及反抗压迫的正义力量。有趣的是，在原著中白狼从未真正出现过，只是搅动人心的"怪力乱神"，但是在剧版《白鹿原》中，白狼实实在在地出现了，不仅咬死了村民家的羊，还叼走了刚刚出生的白灵。白狼最终将孩子毫发无损地放下了，一方面，用现实主义的表现手法赋予白灵好运与吉兆，替代了小说文本中白灵出生时"一只百灵子正在庭院的梧桐树上叫着"的魔幻主义技法；另一方面，白狼与未来的白灵一同站在了封建主义的对立面。电视剧还延续了小说中对幻想与梦境的使用，这些梦境大多是征兆性的，比如白嘉轩带领村民种植罂粟时梦见了白狼向他怒吼，又比如白灵牺牲时，白嘉轩、鹿兆海都同时梦到了一头鹿。弗洛伊德认为梦是人的潜意识的外在表现，是指人的本能冲动、被压抑的欲望。虽然这些梦境有些玄学的成分，但也可以被科学地解释，因此电视剧尽可能保留了小说描绘梦境的技法，没有做过多的删减。打破人鬼、生死的界限也是魔幻主义基于儒家、道家对灵魂的解读所呈现的艺术表现手法，"能够超越人的肉体存在的灵魂自然是不死的，人的死亡不过是灵魂脱离肉体到处游荡而已。这种灵魂观念的进一步发展就产生了鬼魂、冥世、地狱、轮回转世等一整套体系"[1]。小说中化蝶、镇塔、瘟疫、鬼上身等比较玄妙的东西，是民智未启状态下的文化心理现象，这种看似神奇的现象，其实是人性被扭曲状态下的心理折射方式和表现形态。鹿三患上疯病以及白孝文见白蝶都是自责、恐惧心理下的情感爆发，是魔幻主义包装手法下的情感真实。

鲁迅曾极具讽刺地说道："性交是常事，却以为是不净；生育也是常事，却以为是天大的功劳。"批判的正是"万恶淫为首"的封建伦理社会观。小说一开头就是"白嘉轩后来引以为豪的是一生娶过七房女人"，这句惊世骇俗的开头似乎在夸耀白嘉轩超凡的性能力，但是白嘉轩对自己的性欲是心怀恐惧和不安的，认为激情与放纵给前六任妻子带来不幸，从而无法延续白家的血脉，文本中关于性事及性器官的描写可窥一二，"……关于嘉轩的生理秘闻，说他长了一个狗的家伙，长到可以缠腰一匝，而且尖头上长着一个带毒的倒钩，女人们的肝肺肠毒全部被捣碎而且注进毒汁"[2]。对

[1] 代江平：《从文学人类学的视角看〈白鹿原〉中的神秘文化》.《南宁师范高等专科学校学报》，2007年第2期。

[2] 陈忠实：《白鹿原》，人民文学出版社，2012年，第93页。

性的仇视与压制加重了族人对性的恐慌，致使白嘉轩前几任妻子死在了性恐惧中。在这种文化背景下，性是生育的附属品，是为了辅助子嗣繁衍的目的而存在的。中国性文化中道德与生物本能的截然对立造成了族人荒诞的性观念与性道德。小说中，白赵氏认为女人不过是一头骡子或几石棉花而已，只要能完成家族传承大任就行；白赵氏还强迫没有生育能力的孙子同意让媳妇去鹿三家"借种"完成"生子任务"。这些打着繁衍大旗的有违伦理、扭曲人性的行为显然是不符合当代的两性观与伦理观的，面向全年龄层受众的电视剧必然不会传递这样偏颇的价值观。此外，性无知所带来的性羞耻也是长久束缚与压抑女性的力量，冷秋月在长期对身体欲望的压抑中走向了另一个极端。鹿子霖偶尔的酒后失德行为促使冷秋月从一个由肉体的遮蔽者向肉体敞开者急剧转变，进而转换成性妄想者。"麦草"事件逼迫她正视自身的欲望并承受来自男性的鄙视，双重打击之下冷秋月疯了。显然，编剧不愿呈现如此令人心痛的故事，因此在剧版中，冷秋月最终是因追寻鹿兆鹏的爱不得而上吊自杀的，保有了女性最后的尊严。有人在性压抑中灭亡，就有人在性压抑中爆发，田小娥就是这样一位被敌视并且"妖魔化"的女性。文中"泡枣"等性心理畸形发展到极端的行为被编剧"清洁化"处理到观众可接受范围内的性虐待。田小娥由此长期积淀而点燃的爆发、宣泄，由编剧处理为爱情基础上人的生物性的解放。正如编剧申捷所说的，"性方面点到为止，重要的是内心"[1]。

电视剧消减了文本的魔幻现实主义色彩，凸显批判现实主义气质，给予神秘力量和奇幻色彩以科学的解释，揭露封建礼教下畸形变态的性文化。对原著中的魔幻色彩进行了一定程度的祛魅和置换，转而以批判现实主义的姿态统摄全篇。

（三）粗犷豪放的史诗风格和西部美学品格营造

《白鹿原》原著素有"史诗巨著"之称，既涉及国族兴亡的宏大叙事，也有个体命运的细腻诠释，要求摄影镜头俯瞰中华大地的壮美，也紧贴小人物的衣襟。改编文学作品或文学名著，除了保持原著的灵魂，其次是要充分尊重电视剧创作的艺术规

[1] 芦苇：《电视剧〈白鹿原〉编剧申捷：陈忠实先生嘱咐要把"朱先生"改得接地气》，2017年5月24日，搜狐网（http://www.sohu.com/a/143227791_257537）。

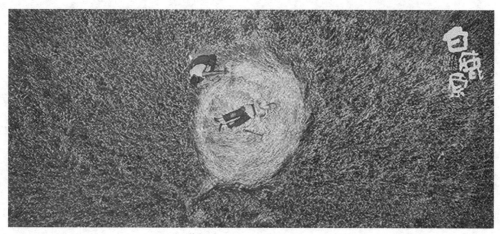

图 2-1《白鹿原》中的麦田

律。[1] 剧版《白鹿原》用收放自如又颇具创意的镜头语言说了原著的历史观，又颇具先锋意义地启用最新的设备与技法，用影像冲击观众的视觉体验。

1. 宏大的取景

《白鹿原》将小人物的命运融入民族精神和历史的深处，对中国传统文化的深刻反映与反思表达出人性、现实与历史的厚重。为了再现《白鹿原》的精神内涵，首先是要完美呈现白鹿原以及关中的地域特色。导演刘进介绍画面拍摄时说："因为《白鹿原》写得底蕴厚重，要表达的东西很多，所以它需要宏大的手法来表达。如果是拍别的戏，航拍有时会有些矫情，但这个戏份不一样，它要有一个宽广的土地感。"[2] 因此，广袤的天空、无垠的麦田、坚实的黄土地、成片的雪地铺开了白鹿原自然风貌的画卷，这种大环境下天宽地阔的取景确立了全剧宏大、超然的影像美学气质，同时也展现了原上人开阔的心胸和陕西人大气的想法。

正如埃德加·莫兰认为的那样，"每个镜头在确定关注视野的同时，也会指向一个意义范围"[3]。显然剧中的麦田视野将观众引至传统农耕文明的背景和白鹿原生息

[1] 《从文学表达到影像阐释的飞跃——电视剧〈白鹿原〉专家研讨会综述》，《中国电视》，2017 年第 9 期。
[2] 罗媛媛：《〈白鹿原〉细节制作获称赞，画面质感景致美如画》，2017 年 5 月 22 日，华商网（http://news.hsw.cn/system/2017/0522/764056.shtml）。
[3] 〔法〕埃德加·莫兰：《电影或想象的人：社会人类学评论》，马胜利译，转引自高秀川：《麦田中的身体：电影〈白鹿原〉的美学实践和革命意象》，《济南大学学报（社会科学版）》，2014 年第 4 期。

繁衍的空间。麦田中心的人物喻指这块苍茫土地上的过客，纵使周围的麦子长了又收，收了又长。（见图 2-1）

《白鹿原》使用 Master Anamorphic（简称 MA）变形宽银幕镜头恰如其分地表达了这部名著的大气，拍摄的画面也是震撼的。由于成本昂贵，在中国 MA 镜头从未被用于电视剧的拍摄。

2. "反电视剧化"的摄影呈现

如同陈忠实叙述《白鹿原》故事时置身事外、冷静旁观的姿态一样，《白鹿原》的影像拍摄同样以"天地不仁，以万物为刍狗"的上帝视角，客观再现了白鹿原这个舞台上各色人等的表演。俯瞰、眺望、全景式拉伸与推进……在这种特定的视角下洞察一切，看破事情的真谛，点醒沉睡着的人们。离开平视视角，观众脱离凡人的思考逻辑与标准，重新审视画面企图传递的信息与情绪。

其次，有别于传统电视剧单机或者双机的拍摄方式，《白鹿原》大胆采用"全景记录"的拍摄方式，用多机位记录流动的生活。突破常规电视剧拍摄的套路，即演员按照设计好的路线进行走位，"全景记录"允许演员进行"反电视剧化"的自然表演，从演员跟着镜头走转变为镜头围绕演员记录，将演员从有镜头意识的表演中解放出来。此外，有别于电视剧、电影解构式的表演逻辑，"全景记录"要求演员像演话剧一般把握整体动作和情感的连贯性。"全景记录"的拍摄方式与演员长达一个多月的体验生活都是追求一种体验式、沉浸感的演绎摄制方式，原意在于将最为真实的生活体验和内心感受传递给观众，同时也将包裹这种生活的历史环境最大化地呈现在荧幕上。

拍摄黑娃跑出麦田，离开白鹿原冲向他想要的那个世界的时候，演员只需尽力奔跑，宣泄黑娃离开原上的心中的悸动。摄影师同时启用四个机位，跟拍车和跟拍车上的机位，再加上斯坦尼康和长焦镜头，全面记录演员情绪的同时，用大面积的运动镜头阐释广阔的麦田。（见图 2-2、图 2-3）

3. 电影质感的构图

莱昂纳多·达·芬奇曾说："艺术家不会组织画面，就像演说家不会组织语言。"剧版《白鹿原》构图饱满，透露出一种沉重的平稳之气，与小说厚重的基调相辅相成。斐波那契螺旋线、黄金三角、轴对称等经典构图方式，使镜头画面像古典油画一样端

图 2-2 黑娃在麦田中奔跑

图 2-3 黑娃在麦田中奔跑

庄优雅，颇具电影质感。

比如第 39 集的镜头中（见图 2-4），黑娃代表的农协正热火朝天地批斗着各村的乡约，而此时白嘉轩儿子的酒席却门可罗雀。画面主体对象按照黄金三角构图分布，将主要对象放置于两条黄金分割斜线之间的空间，强调画面中的主要区域。该区域又被斜对角线一分为二，牌坊在上方三角区块里俯视下方区块里的人物，形成规整的人

人、人物之间的画面逻辑。这种稳定与变动构成强烈的对比，隐喻白鹿原深厚的历史传统正在遭受外部势力与内部族人摇曳立场的冲击。就此，一老一少，一白一鹿展开触及人性的对话，引发白鹿精神和宗族关系的深入思考。

又如此构图（见图2-5），画面借用又有"黄金螺旋"之称的斐波那契螺旋线构图方式，完美的五重黄金分割，构成的螺线依次将视线引向前景的田小娥、戏台下的族人、戏台上的革命派，最终落在了螺旋线最深处的焦点人物黑娃的身上，突出黑娃在画面一众人中的主体地位，不同的人群疏密有致。斜对角的黄金分割线将前景的田小娥和戏台边的人群相隔离，形成明暗对比强烈的人物关系，预示无论白鹿村怎么革命、黑娃如何掌权，田小娥最终都是无法被这个宗族体系容纳的"另类"。

摄影中的轴对称构图源于几何学中的轴对称，使用轴对称构图可以让照片达到一种平衡感，因此常用于拍摄建筑。《白鹿原》中祠堂、戏台、白家等场景大多使用传统的中式对称结构呈现，传递给观众一种稳定而压迫的观感。以下镜头是黑娃戴着红袖标气势汹汹地来到白嘉轩家中，他代表农协让白嘉轩交出祠堂的钥匙。（见图2-6）画面主体白家呈现出左右对称的轴对称构图，从中轴由远及近快步走来的黑娃打破了场景的静态，但是并未撼动白家的平衡与庄重，该镜头隐喻以黑娃为首的农协外部力量正企图颠覆以白家为首的封建传统与宗族力量，但是显然并未触及其痛点，且自身也被笼罩在守旧顽固的阴影中而不自知。

其次，《白鹿原》的色调是饱满浓烈与深沉浓重的碰撞。剧集前半段，画面和服饰场景色彩明亮、饱和度高，比如田小娥艳丽的红色、麦田灿烂的金色，呈现白鹿原上、人心里一片生机勃勃的场景。后半段色调深沉浓重，以青灰色、中间偏暗的色调为主。服装、道具、选景、色调，都严格地控制了整体的色调明暗关系。一方面，准确把握影片所要营造的历史厚重感；另一方面，用暗色调凸显白鹿原的衰败和人物命运的低沉，用色彩的隐喻性达成写实基础上的写意。[1]

[1] 中国文化旅游摄影协会：《〈白鹿原〉的摄影美学我打十分》，2017年5月24日，搜狐网（https://www.sohu.com/a/153130165_534425）。

2017年中国影响力电视剧分析案例二 《白鹿原》

图 2-4 黄金三角构图剧照

图 2-5 斐波那契螺旋线构图剧照

图 2-6 轴对称构图剧照

二、从关中文化到乡土中国的探寻

文学具有地域性，是自然要素与人文因素相互作用形成的综合体。长久以来，各个地理区域独特的乡土文化成为作家写作的素材，无论是作家对民风民俗的理性解说，还是作家创作中的心理气质，都深受地域文化的影响。《白鹿原》融入了陈忠实对关中环境、人物、风俗、方言、文化传统的细腻观察，并对关中地域深植的儒家文化、宗族关系进行反思。地域文化在电视剧领域也担当了重要角色。随着大众文化品位的逐渐提高，观众对电视剧的审美要求不只停留在"服化道"，而是向地域文化内涵的层次延伸。"正是这种地域性使电视剧不再是仅供人们消遣的娱乐品，而成为一种文化的象征和标志。"[1]《白鹿原》从画与声的角度立体呈现了关中绚丽多彩的地域文化，这些影像又与文化批判和反思互为表里，共同完成陈忠实先生对于"秘史"二字的构想。

（一）地域文化的符号化呈现

1. 生活民俗

面条像腰带、锅盔像锅盖、辣子是道菜、泡馍大碗卖、碗盆难分开、帕帕头上戴、房子半边盖、姑娘不对外、不坐蹲起来、唱戏吼起来被称为"陕西十大怪"，又号称"关中十大怪"，是关中人独有的生活方式，在剧版《白鹿原》中处处可以找到关中人的生活痕迹。

"秦腔"又称"乱弹"，是三秦大地不可或缺的精神食粮，"唱戏吼起来"之所以被列为"陕西十大怪"之一，是因为秦腔石破天惊的撕扯吼叫最能表达他们灵魂的渴望与震颤，剧中运用秦腔来渲染情绪并推动故事情节发展。第一集中，白嘉轩到前六位妻子坟前祭拜时，有一段极为应景的唱段是秦腔传统剧目《周仁回府》，唱的是"夫妻们分生死人世至痛，一月来把悲情积压在胸口"，配以画面中冬日萧瑟的大地，六座孤坟整齐排列，该选段映衬了白嘉轩前六位妻子悲惨的命运，秦腔的悠远也与三秦大地的辽阔相呼应。《周仁回府》同样出现在第五十九集中，白嘉轩妻子仙草去世，

[1] 吉平：《"陕派"风格电视剧初探》，《电视研究》，2006年第7期。

悲痛中的白嘉轩扯着嗓子吼出一段:"实指望见兄长倾诉肝胆,恨差役站一旁有口难言,可怜哥哥罗网陷,雪上加霜苦难言,周仁不敢把兄怨,只恨严年狗奸馋,哭娘子,只觉得天摇地转,我的娘子,可怜的妻,李兰英秉忠烈人神共鉴。"该选段秦腔着色非常到位,深刻刻画了一幅"千里孤坟,无处话凄凉"的画面,以及一个痛失妻子的男人空落落的内心。第四十一集中,白鹿祠堂又重新启用,白嘉轩率领乡民聚集在祠堂中举行跪拜祖先的仪式,赞礼的长者唱了一段《辕门斩子》里的唱词:"倒吓得我颤兢兢忙归尘埃,你的儿怎敢当老娘下跪,娘开了天地恩儿才敢起来,我的太娘哪。"行腔徐缓逶迤,唱出了儿子对母亲的敬爱之情,正如剧中乡民们对祖宗的敬畏一样。唱到"下跪"二字时,画面正是村民跪服于蒲团之上的画面。值得注意的是,小说中《辕门斩子》只是在白嘉轩和鹿三的对话中简略提到,也并不是在剧中这个场景中,可见该选段是编剧和导演的有意设计,如此的细节在作品中大量出现,充分将秦腔的意蕴与剧情交融在一起,吸收了这种艺术文化的营养。

"陕西十大怪"里有"五大怪"都与饮食有关,可见饮食是最能体现关中人日常生活的元素。剧中出现了油泼面、葫芦鸡、水晶饼、羊肉泡馍、锅盔、茯砖茶等关中美食,给这部史诗大片带来浓郁的烟火气息。《白鹿原》导演刘进说:"不少韩剧都会展现饮食文化,我们也是考虑到这一点,所以尝试在剧里体现面食文化。"第一集里,仙草做了一碗热腾腾的油泼面,手法娴熟地擀面、切面、下面,滚烫的菜籽油浇在裤带面上的葱花和辣椒上,"刺"声一响,隔着屏幕,观众都能闻见热气与油香、面香混合着,从大瓷碗中升腾而起的香味,八百里秦川的风情都在这一碗面中显现。剧中多次出现手里一碗面,再配着大蒜的场景,令很多观众留下了深刻印象:"这日子美着哩。"剧版《白鹿原》还展现了丰富多彩的陕西美食及其背后的老字号们。第十五集中,鹿子霖随白嘉轩进城开会,被邀请到各大饭庄吃饭,鹿子霖感叹除了面条之外居然还有那么多好吃的东西,好吃的东西居然又有那么多的花样。其中鹿子霖就提到了西安饭庄的葫芦鸡、春发生的葫芦头、德发长的饺子等陕西美食。有趣的是,美食在剧中还起到了推动剧情的重要作用。在第六十六集中,白灵和鹿兆鹏了解到暗杀对象喜欢吃同盛祥的羊肉泡馍,于是假扮厨子送泡馍到暗杀对象的官邸,亲自给他下料,还展示了传统羊肉泡馍的手艺。除此之外,虽然《白鹿原》是一部历史剧,但是还能发现一些软性植入的影子。泾新茯砖茶多次在剧中出现,比如镇子上"泾新茯砖茶

大大的招牌,白嘉轩送别朱先生时送上的茯砖茶告别礼,等等。导演用充满生活气息的画面诉说关中人的生活和性格,展现人性中的爱与恨,用美食贯穿人的生命流转和人生体验,令观众无法拒绝食欲的诱惑。

2. 社会民俗

《白鹿原》几乎涵盖了关中社会民俗的所有方面,包括婚丧嫁娶、祭祖求雨、驱鬼祛邪等,民俗的触角为小说的创作提供了不少素材和空间。社会民俗作为人们普遍接受的行为准则和处事方式,反映了特定地区的宗族关系和宗教信仰,也是展现地域文化心理差异性的镜子。

厚实的黄土地、长期的农耕生产、自给自足的小农生活方式和悠久的历史地域文化,使关中地区形成了独特的婚嫁民俗文化。剧版几乎描绘了所有主要人物的婚嫁,详细展现了"定亲""算八字""说媒""聘礼""闹洞房""入宗"等婚嫁元素。虽说关中平原的婚嫁礼仪和其他地区都有相似之处,但由于地域的独立性和历史发展的特殊性,关中地区的婚嫁礼仪也有着特殊的一面。比如"聘礼"的选择就具有浓郁的关中色彩。不像我国其他地区将金银首饰作为聘礼,关中地区主要是麦子和棉花。第一集中,白嘉轩拒绝拿粮食换妻时提到"一年的收成换一个闺女",可见聘礼的内容和数量。第三十九集中,白孝武抱着新娘冷秋水下轿,围观族人用秦腔唱起"一撒麸子,二撒料,三撒媳妇下了轿",可见农作物在关中婚嫁中起到的特殊作用。这与关中特

殊的地理环境和生产劳作方式有关，关中地区盛产小麦和棉花，且由于关中地区相对封闭和保守，交易大多是以物换物，因此小麦和棉花就充当了传统聘礼的角色。除此之外，新郎新娘在洞房中吃"合欢馄饨"也颇具关中特色。合欢馄饨需由新娘娘家儿女双全的嫂子们捏成，其中一只馄饨里包着一枚铜钱，吃到铜钱的一方将沾着唾液的铜钱送到另一方的嘴里，象征着"合欢"。小说中写到鹿兆鹏新婚夜拒食合欢馄饨的情节，颇具反抗包办婚姻的意味。在剧中，该桥段并未完全参照原著展开，编剧设计了鹿兆鹏对冷秋月掏心掏肺的一番对话道出了小说中拒吃合欢馄饨所蕴涵的意图，显然是照顾到传播媒介的特点，考虑到电视剧与小说作为不同的艺术形式受众与传播方式有差异而做出的调整。

在传统的农业社会，农民都是靠天吃饭，遇到大旱年景，有时候只能借助超自然的力量，剧版《白鹿原》还原了颇具关中特色的祈雨场景，宏大的场面、独特的画面、震撼人心的音乐、奇绝的仪式令人震撼。剧中的祈雨场景叫黑木梢上身，伴着道教祈雨的咒语："太元浩师雷火精，结阴聚阳守雷城，关伯风火登渊庭，作风兴电起幽灵，飘诸太华命公宾，上帝有敕极速行，收阳降雨顷刻生，驱龙掣电出玄泓，我今奉咒急急行，此乃玉帝命君名，敢有拒者罪不轻，急急如律令。"白嘉轩带领族人敲锣打鼓来到祈雨福地，对黑乌将军的神像上香祭奉，头戴柳条雨帽、身披蓑衣的白嘉轩先手握烧红的铁犁，直至符纸烧尽，然后登上神台，用烧红的铁杵把嘴穿漏，之后，象征意义的铳子连响，族人开始跪拜："关老爷，菩萨心；黑乌梢，现真身，清风细雨救黎民；龙王爷，菩萨心；舍下水，救黎民；弟子黑乌梢拜见求水……"电视剧对关中"求雨"这种快要成为"化石"的老历史进行了完整生动的描述，有趣的是，剧组为了更加细致准确地还原这一民俗，在网络上发帖求助关于"求雨"的细节，还邀请民俗专家全程跟组，并基于史实资料，忠实呈现当地民风民俗。

（二）儒家"遮蔽"下的乡土中国：女性的悲剧美学

剧版《白鹿原》用影像构建了儒家文化语境中传统女性的生存悲剧，女性意识的觉醒一次次地被男性文化所打压与宰制，揭示了在男权社会下女性屈从、挣扎、解放的努力与勇气。众所周知，宗法社会的祖先崇拜和血缘关系，深刻影响了中国社会的家庭结构、社会心理和意识形态。在白鹿原，乃至整个历史阶段，男权对女性

的霸权地位成为一种集体无意识。电视剧塑造了白嘉轩之母这样的宗法制度的"帮凶",塑造了田小娥这样的封建礼教的"牺牲者",也塑造了白灵这样追求自由的新兴女性。三种价值观、三种人生轨迹构成了《白鹿原》中女性命运的叙述逻辑,可以称得上是近代女性意识抬头的代表,彰显作家对传统封建礼教的理性反思,呼唤现代文明的到来。

1. 宗法制度的"帮凶":白嘉轩之母

《白鹿原》中的女性形象可以被称作"女性",但并不一定是"女人",基于波伏娃的理论:"因为经济的不独立,女人被降低为男人的对象(附庸品)。她们放弃了作为人的独立自主性,而成为第二性,也即女性。"[1] 因此,在白鹿原这个父权社会中,女性大多以依附和屈从男性的形象而存在,她们的形象是在父权制话语中被建构的,缺乏作为独立自然人所具有的独立思想。在渭河平原的广袤大地上,在儒家文化的浸润中,这种女性形象是世世代代沿袭的。正如拉康著名的"镜像阶段"所提及的,母亲作为女孩的镜中之像,成为被定义与模仿的对象,这种概念与行为模式将构建女孩主体的意义系统。白嘉轩之母这样的女性形象,在当时社会是最普遍的,是每个家族无法替代的精神领袖,是代代流传下的女德规训与家族使命的践行者与监督者。她在白嘉轩父亲死后,承担起家族中一家之主所需承担的责任,以屈从父权的姿态抹杀了其女性应有的属性,开始认同父权社会中对女性的轻贱、物化。她逼迫白嘉轩迎娶第七个妻子,"死了咱们再娶,咱们白家不能断了后啊",从她嘴里表达出家族血脉高于女性生命的偏激之词正是一种男性化的声音。只要是与家族血脉有关的生育大计她都要事事介入,警告孝文夫妇的纵欲行为,甚至逼迫孙女百灵裹小脚,也是基于对孙女婚嫁的考虑。白嘉轩之母是被男性社会同化的尊崇者,是潜伏在每个女性同胞身边的父权力量。这样的形象存在于封建社会的每个家庭,这群封建礼教的被害者俨然在无意识中成为压迫女性力量的帮凶。

2. 封建礼教的"牺牲者":田小娥

在封建文化价值的规约之下,如"沉默的羔羊"一般生活在男性所赋予的角色中

[1] [法]西蒙娜·德·波伏娃:《第二性 II》,郑克鲁译,转引自杨一铎:《"女性"的在场"女性"的缺席——〈白鹿原〉女性形象解读》,《广西师范学院学报(哲学社会科学版)》,2014年1月刊。

的女性被认为是"好女人",而企图逆反男权、寻求独立人格与命运的女性被推上了"坏女人""荡妇""贱人"的绞刑架,从而滑入了生命的悲剧之中。田小娥和鹿冷氏正是在封建文化语境中的"坏女人",她们尝试用性作为突破口,打破用于规训女性的妇女之德。尼采在《道德的谱系》中指出,"人类历史上影响广泛、传续久远"的禁欲主义,总是习惯于"把生命(以及和生命有关的'自然''世界'、整个变动的和暂时性的领域)和一种内容迥异的存在联系在一起,生命和这种存在的关系是相互对立、相互排斥的"[1]。在中国封建社会,禁欲主义思想长期与儒家伦理思想相结合,特别是在宋明理学"存天理,灭人欲"的道德说教中得到强化。因此,在封建主义的禁欲主义历史场域中,道德与欲望、自由与幸福注定充满了错位与悖论。田小娥和鹿冷氏悲惨的命运发展向观众证明,在封建社会的阴影下,女性的反抗无论是以何种方式呈现,其结果必然是一样的。

田小娥无疑是白鹿原上最为悲情的女性角色,也是原上为数不多的具有独立人格结构的"女人"。因为秀才父亲的贪欲,她被郭举人纳妾,忍受病态的性虐待。因为爱情,她随黑娃私奔,却在千年积淀的纲常伦理的规制下遭致千夫指。为了救遇险的黑娃,她委身于鹿子霖作为交换。因为愤怒,她违背内心引诱孝文,与仇人"玉石俱焚"。因为仇恨,死后她还要借瘟疫大闹白鹿原。田小娥也曾如寻常女人一样,渴望与爱人获得平淡自由的生活,但是这种期望在传统规约的狂风骤雨下脆弱不堪。田小娥企图用性和身体反抗封建伦理道德的藩篱,用欲望来摧毁举着仁义大旗的宗法社会与道貌岸然的话语权领袖,以此来揭露封建宗法制度和乡约族权的伪善。她以自己的身体作为唯一的武器,以张扬的姿态与封建礼教做斗争,直至生命的终点。陈忠实本意"是要用现代西方性解放说为节妇烈女申冤,肯定女性欲望的合理性,表现女性解放的诉求,殊不知却违背女性真实的人格意志,过度渲染女性不可遏制的本能欲望,把女性解放简单等同于性解放,让田小娥彻底变成了欲望化的性符号,使得对女性原有的一种怜悯与同情荡然无存",田小娥所遭受的性奴役、性剥夺、性歧视被遗忘,成了淫荡与坏风气的代名词。不难否认,陈忠实在塑造人物的同时并没有跳脱出自身的男性视角与文化背景。"一个女性力争女人味的时候,她也丧失了自我,女人味如果能够

[1] [德]尼采:《道德的谱系》,周红译,生活·读书·新知三联书店,1992年,第94页。

给女性带来实惠的话,她必须要接受被男性观看的地位。"[1]陈忠实虽然尽力在塑造一个不甘父权的女性角色,但是当这个人物唯一的"武器"是她的身体(女人味)时,她所谓的报复就是将自己作为交易的筹码换取相对的权力。这是男权话语体系对所谓女权主义者的想象,某种程度上否认了女性的主体性,形成了作者文化立场与价值观念的悖论。

田小娥的反抗是被动的,是被封建纲常、男权文化压迫到退无可退时的垂死挣扎,是为了生存而做的最后努力。可是挣扎之后呢?田小娥这位没有接受新式思想的女性,缺乏对世界的想象和正确方向的选择,注定她的命运只能和白鹿原紧紧缠在一起。田小娥本有两次机会可以离开原上,第一次遇到白灵的时候便被劝离开,可她还盼望着黑娃能够回来,过踏实日子。第二次遇见白灵,她已经受尽折磨,这次她心动了,可惜白孝文抛下了她,命陨刀下。第一次只是好奇但是并没有出走的想法,第二次则期望能尝试走出去,可惜她没有靠自己跨出那一步。一个从未接触社会现实,无法看清历史潮流的传统女性,她的反抗只是以一种耽于浪漫的不成熟的方式来追求爱情、自由等最基本的人的需求,时代局限了她们对人生高远理想的想象。

3.追求自由的新兴女性:白灵

在电影版《白鹿原》中被删减大量戏份的"白灵",在剧版中得到了完整的还原和

[1] 李岩:《媒介批评》,浙江大学出版社,2005年,第117页。

塑造。与田小娥不同，白灵主动走上了反抗封建社会的道路，并承担起维护国家大义这一传统意义上本应属于男人的责任。白灵调皮、聪明的性格颠覆了在男性视角中所期待的恬静、淑女的女性形象，塑造了与"民族文化性格"相反的新社会女性形象。白灵"斗士"的形象从小就可窥一斑，从小就有主见，与奶奶斗智斗勇拒绝裹小脚，预示着这个特殊的女性终究要走出白鹿原，走得更远。白灵女性意识的觉醒，还体现在她自由的婚恋观，但是她擅自退婚的举动，得到的是与父亲所代表的男权社会分庭抗礼乃至决裂的结果。白灵的需求不是作为"第二性"从男权中获得肯定，而是上升到了独立精神的坚持与理念信仰的追求。这种从物质到精神的演变，见证了女权意识的觉醒与抬头。然而，这样一个具有多层次人格结构的"女人"却在作者的男性视角所赋予过多政治性主题的包装下，沦为脸谱化的"女人"。在剧中，当她得知白嘉轩要给她相亲的时候，对白嘉轩大吼大叫，当她和发小鹿兆海在一起时只有所谓"国"与"共"的争论，戴上了"革命者"这一去性别化的面具，失去了孝、亲等最基本的人性特质。某种程度上政治性抹杀了白灵的个性，将她与男性角色在时代背景下所做的抗争趋同。白灵虽然逃过了族中男权的压迫，这可以归功于白嘉轩的庇护与宠爱，但仍然难逃男性视角的作者对离经叛道的女性的"报复"而被设置了在炮火中牺牲的结局。

不可否认，白鹿原之所以被称为"一个民族的隐秘史"，正是因为揭露了在封建文化压制的男权社会中女性被压抑、被奴役的历史。剧版《白鹿原》用影像还原了作家笔下的女性形象，一方面展现对落后文化观念与制度的反思，揭示女性寻求解放的艰难；另一方面，在银屏上塑造了一个个性格鲜明的人物，颠覆了男权视角下被建构、被言说的女性形象。然而可惜的是，在具体的改编中，编剧又难免带有自身性别的烙印。

三、收视和口碑倒挂：营销的缺席

剧版《白鹿原》的品质是毋庸置疑的，有陈忠实的原著托底，有张嘉译、何冰、刘佩琦、秦海璐这样的戏骨压阵，有十余年磨一剑的匠心制作，这部剧自开播起就好评不断。大众评分网站豆瓣网的数据也印证了这一点，根据豆瓣网公布的2017年口

碑电视剧排行榜TOP10来看（见表2-1），《白鹿原》以8.8分的高分稳居第一，远高于位列第三的年度热剧《人民的名义》8.3分的评分，"国剧门脸""良心巨制""史诗作品"等好评纷至沓来。业内专家也给予高度评价，中央民族大学文学与新闻传播学院教授刘淑欣认为，剧版《白鹿原》体现了和谐高于冲突的美学原则，是文学名著和大众文化成功对接的范本，是美学上的成功。[1] 无论是在豆瓣网还是专家都对该剧评价颇高，俨然成为全国文艺界的"现象级事件"。

表2-1 2017年电视剧豆瓣评分排行榜TOP10

排名	剧名	评分
1	《白鹿原》	8.8
2	《大秦帝国之崛起》	8.5
3	《人民的名义》	8.3
4	《杀不死》	8.3
5	《鸡毛飞上天》	8.2
6	《大军师司马懿之军师联盟》	8.1
7	《花间提壶方大厨》	8.1
8	《星光灿烂》	8.0
9	《盲侠大律师》	8.0
10	《射雕英雄传》	8.0

然而与高口碑相悖的是收视率的惨淡（见表2-2）。4月16日《白鹿原》在江苏卫视和安徽卫视首播，结果开播收视率仅0.6%左右，为了避开《人民的名义》热播的锋芒，《白鹿原》发行方做出了停播的决定。5月10日，在《人民的名义》播完后的第12天，《白鹿原》复播，当天在江苏卫视和安徽卫视收视率仅为0.54%和0.49%，位列CSM52城收视率榜单第8位与第10位。在《白鹿原》复播的第二天，热剧《欢

[1] 《从文学表达到影像阐释的飞跃——电视剧〈白鹿原〉专家研讨会综述》，《中国电视》，2017年第9期。

乐颂2》开始播出，首播当天就获得了两台平均1.45%的好成绩，位列当日收视率第一。此后，《欢乐颂2》都在收视率上力压《白鹿原》，即使《欢乐颂2》播完，《白鹿原》也鲜有收视率排在第一的日子，最终以0.9%的收视率收官。

与惨败的收视率相对应的是网络声量和网络点击量的低迷。从网络播放量来看，《白鹿原》仅在乐视网独播累计播放量达79.3亿次，而《欢乐颂2》在乐视网、搜狐视频、爱奇艺、腾讯视频四个网络平台播放，累计播放量已超260.9亿次，在视频网站上较量的结果也是显而易见的。从网络声量来看，无论是微博上还是百度上，《欢乐颂2》的搜索热度都远高于《白鹿原》（见表2-3、表2-4）。自4月16日《白鹿原》首播第一集指数高于《欢乐颂2》之后，《欢乐颂2》的热度就开始稳步上升。直至5月11日，即《欢乐颂2》开播当日《白鹿原》复播次日，《欢乐颂2》的单日搜索量

表 2-2 52 城 5 月 10 日—6 月 20 日电视剧收视率

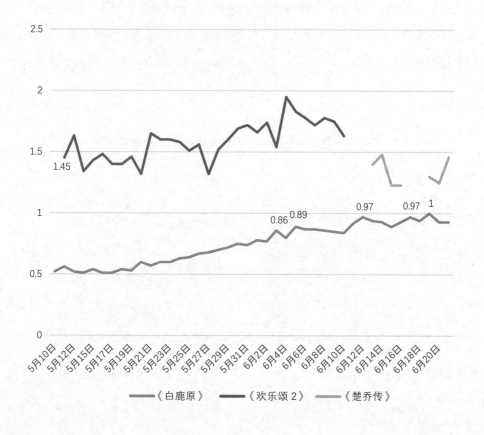

已达《白鹿原》的8倍。可见,无论是网络平台的点播量还是社交平台的热度,《白鹿原》都处于劣势。

《白鹿原》口碑与收视率的倒挂已是不争的事实。是什么造成一部口碑颇好的良心大剧在市场上碰壁的呢?究其原因,主要是因为营销的缺席。从演员营销层面来看,《白鹿原》在拥有多名资深老戏骨演员的情况下,并没有充分发挥明星流量和口碑的优势。张嘉译、何冰都没有微博账号,对剧集的宣传助力很小,秦海璐虽然有微博账号,但既没有精心维护也未配合宣传进行有准备的造势。对比《欢乐颂2》与《白鹿原》主演的当月微博提及量即可发现,两剧演员的社交热度相差颇大(见表2-5),一方面因为《白鹿原》主演大多为演技派,并不是流量明星;另一方面,片方显然缺乏借力明星的营销方案。

从营销宣传层面来看,《白鹿原》的营销始终在悄无声息中进行,没有抓住移动互联网时代营销的本质。除了3月份推送了一版预告片之外,无论是4月首播,还是5月复播,都鲜有大V通稿、新鲜的宣传物料,也未见"线上直播""话题UGC"等更贴近潮流的推广方式。与此相对,《欢乐颂2》的推广营销方式显然深谙"眼球经济"的本质。在社交平台上,《欢乐颂2》的宣传物料准备充足,官方曝光的预告片、台

表2-3 《白鹿原》4月16日—5月20日百度指数曲线

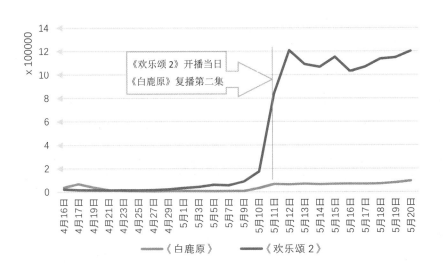

表 2-4《白鹿原》4 月 16 日—5 月 20 日微博提及量曲线

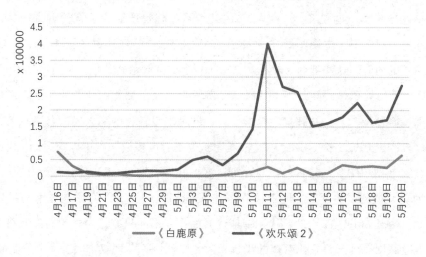

表 2-5《欢乐颂 2》与《白鹿原》演员微博提及量当月均值（单位：万）

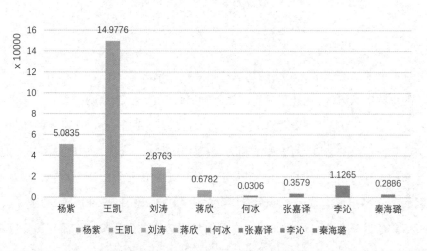

（注：数据统计时间 2017.04.16—2017.06.21）

前幕后花絮、主题曲 MV 等一应俱全；宣传矩阵搭建完整，不仅开通了节目的官方微博，利用主演以及 KOL（Key Opinion Leader 的简称，即"关键意见领袖"）的微博与观众进行互动，还与"新浪娱乐""新浪电视"、音乐平台（如"网易云音乐"）、广

告品牌等官方微博账号多方联动,并充分利用主演的影响力实现粉丝营销。[1]更让其他电视剧望尘莫及的是,《欢乐颂2》的几十家品牌赞助商为了宣传自家产品,在电视剧开播前后自发为电视剧做宣传,如在唯品会的微信公众号中,同步推出《欢乐颂2》相关热点的内容。这些都为《欢乐颂2》创造超高声量做出了很大的贡献。

严肃败给娱乐,固然是当下"眼球经济"带给娱乐文化产业的后遗症,但这并不是一部良心剧把"一手好牌打烂"的借口,同为严肃题材的《人民的名义》的火爆印证了严肃剧、正剧更多的可能性。《白鹿原》也是有许多话题点可以挖掘的,比如"陕西美食""白鹿 CP""搞笑方言",等等。深挖容易引发观众共鸣的话题,就能在不违背主创们坚持的"不浮夸、不狗血"的电视剧创作理念下,将话题发酵与推广。在这个"酒香还怕巷子深"的时代,一部优秀的作品不能只有好的内容而孤芳自赏,更要跟上互联网思维、娱乐化营销的步伐,才能实现口碑市场双丰收。

四、结语

跨越半个世纪的叙事、鲜明的地域特色、深沉的文学内涵、精彩的人物演绎、粗犷豪放的史诗影像风格,构建了具有陕派精神、民族气派的改编剧范本——《白鹿原》。《白鹿原》曾被认为是"最难改编的小说",首先因为原著长达 50 万字的体量,兼具时空的广袤与篇幅的浩繁,对编剧的功力是极大的考验。其次,《白鹿原》描绘的民生、历史、文化充满重击灵魂的张力,但对于部分传统文化元素的影视呈现又极难通过审查,因而无法将小说中荒诞、反讽、情欲的内容直白地展现。但是,剧版《白鹿原》播出后所获的口碑和业内评价证明它的改编是成功的,是从文学作品到影像阐释的飞跃。剧版《白鹿原》在保持原著灵魂的同时,尊重不同传播媒介特有的属性。忠于原著的精神和思想,再现半个世纪以来中国社会、政治、文化的冲突与裂变,对传统文化、儒家思想进行深层次的解读与反思,并在揭示人性善恶的同时,颇有善意地展现

[1] 微数网络:《电视剧营销:口碑爆棚的〈白鹿原〉为何抵不过半个〈欢乐颂〉》,2017 年 6 月 13 日,百家号(https://baijiahao.baidu.com/s?id=1570078779195941&wfr=spider&for=pc)。

了质朴纯粹的人情。实现从叙述语言到影像语言的转变，在戏剧冲突、人物塑造、镜头语言等方面为该剧的影视化改编做了加法。根据电视媒介受众的需求做了大众化的调整，淡化了原著中的魔幻色彩，强化魔幻外衣包裹下的现实主义批判；淡化非理性、偶然的因素，强化伦理叙事。敏锐、巧妙地规避当下社会价值观抗拒的、审查杜绝的敏感点，实现现代化转型中的现代化叙事。

在商业经济的语境下，《白鹿原》打造良心剧的匠心精神有了些飞蛾扑火的坚持与执着。在大量资本涌入的影视市场，电视剧已经进入"批量生产"的阶段，罕有制片方抱着"精工细作"的心态对作品细细打磨，取而代之的是花重金邀请一众流量"小鲜肉"参演，充分利用"粉丝经济"策略获得流量变现。《白鹿原》则逆流而上，深刻演绎了商业时代的匠人精神。四年推敲磨剧本，主创入住农家体验生活，服化道写实又精细，每个剧组成员都保持着这样的较劲和自知，这种返璞归真的情怀和白鹿精神，使得《白鹿原》被誉为"国剧门脸"，不仅是改编剧的范本，也是电视剧市场的标杆，为当下影视行业提供新思路，重新审视电视剧品质与内涵的重要性。不可否认的是，作品的品质与立意固然是一切的根本，但是兼顾文学性与艺术性的同时，营销推广手段也须向其他电视剧看齐。"不浮夸、不狗血"的电视剧创作理念与娱乐化营销并不是相悖的概念，创意的营销方法不仅不会淡化正剧的严肃性与史诗感，反而会在吸引观众的基础上引发深层次的思考。《白鹿原》在营销方面面临的困境，对日后农村题材、正剧、严肃剧的营销工作，具有启示意义。

电视剧《白鹿原》是一部站在巨人肩膀上的伟大作品，继承了小说的诗意情怀与史诗风格，将宗教、文化、语言、艺术、历史、政治等多方面融入作品叙事，用宏大深邃的主题和跌宕起伏的人物命运书写人的存在。用接近电影质感的镜头语言建构粗犷豪放的史诗风格和西部美学品格，将原著构建的、观众想象的《白鹿原》定格为屏幕上的经典。习主席讲到历史问题的时候，说历史是一面镜子，有三个"离不开"，第一离不开哲学精神的指引，第二离不开历史的警戒，第三离不开文学力量。《白鹿原》不仅都做到了，还深化了文本的历史观，言说着对当代民族文化自信、文化自觉的新的诠释。

（张李锐、林玮）

专家点评摘录

张榆泽：《白鹿原》在特定方面契合着受众普遍的审美情趣，并引发心灵共鸣，由此产生了观众与荧屏更进一步的精神互动。

——《大数据看〈白鹿原〉的逆袭》，
《华商报》，2017 年 6 月 21 日

刘淑欣：《白鹿原》的双重主题对比十分鲜明，既展现了恢弘的历史背景中特定时期的文化思考，比如在近半个世纪的时间里，以白鹿原辐射到陕西地区乃至中国的文化、百姓精神生活的裂变，描绘了传统价值观成为强弩之末，一方面在维护摇摇欲坠的社会秩序，一方面却也成为杀人工具；同时，也揭示了人性的善恶。

——《〈白鹿原〉换回国产剧尊严？专家：电影更应如此》，
新浪网，2017 年 6 月 23 日

仲呈祥：电视剧《白鹿原》是在真正把小说原著吃透，消化掉，甚至可以说把握住了它的精魂的前提下，按照电视剧的视听规律重塑了电视剧的艺术之山，实现了文学思维到视听思维的成功转换。

——《文艺专家为电视剧〈白鹿原〉开研讨会》，
《新快报》，2017 年 6 月 29 日

2017年
中国影响力电视剧分析 案例三

《白夜追凶》
Day and Night

一、剧目基本信息

类型：悬疑推理
集数：32
年度网络播放量：45.62 亿次
首播：2017 年 8 月 30 日优酷视频独家播放

二、剧目主创与宣发信息

制片：袁玉梅
监制：五白
导演：王伟
编剧：指纹
主演：潘粤明、王泷正、梁缘、吕晓霖、尹姝贻
摄影：刘英剑
剪辑：刘山峰、王杨
灯光：孙景良
录音：韩双龙
配音导演：林美玉

美术设计：吕光
服装设计：张璐
动作指导：李映辉
道具：张晓丽
出品：优酷、公安部金盾文化影视中心北京凤仪传媒、五元文化传媒
宣发：优酷、五元文化传媒

三、剧目获奖信息

2017 年 10 月 29 日，横店影视节暨第四届"文荣奖"，最佳网络剧。
2017 年 11 月 20 日，首届中国银川互联网电影节，最佳互联网网络剧男主角奖。
2017 年 11 月 29 日，2017 中国泛娱乐指数盛典 ENAwards，年度最具价值网络剧。
2017 年 12 月 10 日，第二届中国网络影视峰会，中国网络影视年度风云奖。
2018 年 1 月 18 日，微博之夜，微博年度热剧。

国产网剧的跨越式精进，硬汉派悬疑剧的类型范本

——《白夜追凶》分析[1]

讲述原刑侦支队队长在为双胞胎弟弟洗脱罪名的过程中突破困境，侦破多起大案的网络剧《白夜追凶》是 2017 年唯一一部豆瓣评分破 9 分的国产剧集。主演潘粤明凭借在其中"教科书般的演技"迅速"翻红"，跻身市场一线，新生代导演王伟也在这部网络作品中成长、成名。该剧由优酷、公安部金盾文化影视中心、北京凤仪文化传媒有限公司、五元文化传媒有限公司联合出品，于 2017 年 8 月 30 日起在优酷视频独家播放。根据 2017 腾讯娱乐白皮书数据，《白夜追凶》网络播放量达 45.62 亿次，热度指数 288010，均位列网络剧第二；口碑指数 92.12，夺得 2017 年"口碑剧王"。与此同时，据《好莱坞报道者》(*Hollywood Reporter*) 报道，国际流媒体平台 Netflix 在不久前买下《白夜追凶》海外发行权，计划在全球 190 多个国家和地区播出。该剧成为首部"出海"网剧。

一、文化价值与传播效果

（一）英雄的解构和自我拯救

在中西方传统的文艺作品中，英雄是一个绕不开的文化原型和文艺母题。英雄作为人类群体中出类拔萃的代表，为芸芸众生、凡夫俗子所津津乐道、心向往之。他们行侠

[1] 本篇剧照选自电视剧《白夜追凶》，文中不另作说明。——编者注

仗义、惩恶扬善、除暴安良、建功立业,成为大众投注美好生活的想象和审美情趣的对象。大众是英雄救赎的对象和英雄的创造者,英雄形象寄托着大众的社会心理和情感需求。另一方面,警察是国家机器的重要组成部分,是承载较多意识形态功能的符号,"警匪剧中的警察形象就是强化、放大、凸显这一符号所指,使其最大限度地承载、表达、传输意识形态信息"[1]。为了实现这一意旨,其基本手法就是将主人公塑造成一个具有超人能力的英雄人物,警匪剧中的警察主人公其实是在演绎着当代英雄神话传奇。通过英雄警察的塑造,社会秩序从失序到再次确立,尽管充满了血腥和暴力,但几乎没有例外的是,那些非法的血腥和暴力行为最终都会被英雄执法者所粉碎,英雄符号再次建构。

不同于多数警匪剧中英雄警察的塑造,《白夜追凶》的主人公关宏峰的英雄形象却是在剧情的延展中不断解构的。关宏峰的出场展现了一个高冷、正义的学院派精英形象,异常缜密而理智,这或许不是传统话语体系中英雄的所指,却代表着时尚媒体的文化空间里新的英雄符号表征。这类英雄在自己擅长的领域极具专业精神和业务能力——冷静又准确地问询,看似随意实则细致地勘察,坦然而熟练地研究尸块——一个"专家级"的刑侦队长形象跃然纸上。然而,随着案情进一步展开,关宏峰"英雄"的外表下阴郁、狠决乃至偏执成狂的灵魂慢慢被揭开:为了破案,不惜陷害胞弟;为

[1] 张伯存:《文化研究视域中的中国当代警匪剧》,《枣庄学院学报》,2009年第26卷第1期。

了接近案卷，辞掉工作；东窗事发后，以宗教献祭般的仪式感吃掉了自己养的"老虎"（一条非洲肺鱼）……随之消解的还有英雄的"全知全能"，比如，在"碎尸案"中，他在缺少线索的情况下划出了错误的心理安全区；在"车震男女案"中，他给出了过于狭窄的关键字；在"枪支案"中，他的情商和武力都暴露出缺陷；更不用说"黑暗恐惧症"这一阿喀琉斯之踵般的设定，使得英雄的脆弱暴露无遗。于是，这里的英雄警察的形象不再高大、勇猛、所向披靡，不再是游离于社会之外的天将神兵，而成为复杂的社会形态的一个隐喻，多方社会力量在其身上扭结、角力，他的面目被涂抹而模糊不清，他的身份被撕扯而漂移不定，他的行为遭解构而大打折扣，他的目标即使明确也一再延宕，他的处境险象环生而难免孤苦无告。当正义的一方反遭暗算身陷执法机关为罪犯所设的牢狱时，当执法者只能用违法手段与罪犯周旋时，当剧情渲染黑恶势力猖獗不可一世时，也正是我们的英雄遭受打击无能为力之时，当代英雄的神话就这样破灭了。当代英雄的形象塑造陷入了自身设置的陷阱，成为一个自身缠绕的悖论，英雄悄然变成弱者，这是英雄的自我解构，这种解构也暗合了现代主义"反英雄"的趋向。

英雄主义消解后，自我拯救成为唯一的解决方式。带着顾问身份重新回到警队的关宏峰遭遇到最大的信任危机，看似对他毕恭毕敬的同事实际上各怀心事，新队长周巡一心想通过他追捕其弟关宏宇，副队长老刘坚决反对他参与案件的侦破，而新人助手周舒桐则是周巡安排在其身边牵制三方的力量，为弟弟抑或为自己洗脱嫌疑的任务唯有独立完成。于是，探案剧中常规的警察方的主体+帮手的模式被解构，取而代之的是兄弟二人在共用同一身份的过程中实行着对彼此的拯救和自我救赎，在相互的碰撞中探索与获悉自我的边界与底线。剧中，弟弟孤身赶去东北在大雪中解救被困的哥哥，二人在茫茫雪地中扶持行走，弟弟调侃着自己的小理想，哥哥在沉默的外表下愈发接受和了解弟弟；在墓地前，兄弟倾谈，没有激烈的情绪起伏，寥寥几句似乎又一次完成了对自我和彼此人生的理解，在这个安放着逝者骨骸的墓地，活着的兄弟俩又一次完成了自我的新生。

（二）身份的共用、认同、分离

《白夜追凶》的核心，是一个"共用身份"的故事模式——性格迥异的双生兄弟

陷入灭门惨案，共用身份昼伏夜出，只为洗脱无端罪名。为了不露出破绽，兄弟俩要保持完全一致。哥哥在之前的任务中脸上留下刀疤，弟弟就要在脸上划下一样的伤口；同时，发型、口音要模仿到位，饮食也严格控制，同吃一碗面，保持一样的体重。然后是内在的同质化，对于草莽游民的弟弟而言，警队神探哥哥的气质和专业能力是更加难以效仿的身份特征，因为这一部分是通过个体自我内部不断发展，并参与社会使得个体记忆和社会文化规范共同内化而成的。好在哥哥为此提供了"特训"，将各类理论知识和应用技能灌输于弟弟，加上"白夜"交接时各种信息的同步以及外挂队友的配合，使得"共用身份"的戏码有惊无险、蒙混过关。而与"共用身份"类似，另一种改变身份的故事模型——"身份交换"更为常见地出现在悬疑片《变脸》、爱情片《重返十七岁》、喜剧片《天生一对》等多种类型的影视作品中。最近的国产电影《羞羞的铁拳》更是以"身体互换"的叙事模式将小品式的喜剧表演成功地大银幕化，夸张又合理的肢体语言展现出"身体互换"后带来的荒诞感和惊喜感。值得注意的是，"身份共用"和"身份交换"虽然同属改变身份类型的结构创新，但其各自产生的戏剧冲突和张力却大相径庭。"身份交换"形成的模式是外放而自由的，身份错位却仍然一一对应，没有人因此失去身份。而"身份共用"却往往导致一部分身份的丧失，正如《白夜追凶》中弟弟关宏宇的身份由于成为通缉犯而不得不被放弃，于是，他昼伏夜出，不能开灯，水龙头要拧到最小，不能见自己的恋人高法医，还要时刻警惕不能露出破绽，这种"身份共用"带来的是地狱式的紧张感、压抑感和焦虑感。

身份的改变常常带来身份的认同。弟弟关宏宇在共用哥哥身份的过程中就逐渐产生了对警察这一正义身份的认同，从周舒桐引诱犯人现身遇险，他对警察的工作方式持怀疑态度，看见耿叔自首，他对司法执法的合理性感到疑惑；到了绑架案，他面对惨痛的现实意识到自己作为哥哥替代角色的责任，学着自己去破案；再到江州案件独自完成破案，标志着他心智上的成熟，也渐渐地在气质上开始向哥哥靠近，最终学会了认同和担当。符号互动论者认为身份认同是个体与社会之间互动的产物，"它本质上是一种建构过程，是进行命名、接受命名、内化伴随命名而产生的各种角色要求，并根据其规定来行事"[1]。因此，根据社会情境的不同，人们要么采纳、要么抛弃而构

[1] 凌海衡：《何为身份认同研究？》，《文化研究》，2014年第2期。

成一系列变动不居的身份认同。关宏宇在接受了"原刑侦队长"这样的命名后,在同与之相对应的社会文化规范互动的过程中,就一定程度上抛弃了其原有的部分身份认同,采纳了哥哥的身体和记忆认同,这也是为何当他得知哥哥就是那个把自己推入深渊的人的时候,依然选择代替哥哥被关押起来的原因。

"'共用身份'的故事,通常的走向是从'共用'到'独占',当事人陷入对共有身份的争夺,最后两败俱伤。"[1] 一个典型的例子是2017年的一部科幻惊悚电影《猎杀星期一》,影片讲述了在严格计划生育的未来,七胞胎共用身份的故事。由于超生的孩子都会被政府带走,七姐妹就打扮成相同的样子,按大小依次在周一到周日出门,并每天分享自己当天的经历,共用"凯伦·赛特曼"这个身份。直到一天,"星期一"没有回家,接着"星期二"也失踪了,剩下的姐妹们纷纷遭遇危机,随着故事的发展,一个惊天谎言被揭穿,原来正是大姐"星期一"想独自使用凯伦这个身份而设计陷害其他的姐妹。《白夜追凶》对于"共用身份"的解决与《猎杀星期一》不同,其最终目标是"分离",通过寻找灭门案的真相,修复关宏宇的身份,最终让两人恢复本来的身份。虽然第一季结尾的时候,二人身份分离的努力似乎更加陷入困境,但故事的走向是向上且向善的,身份的分离意味着秩序的重建,这大概就是制片人袁玉梅所说的:"在复杂之中,我们还是能看到光亮。"

[1] 思嘉:《〈白夜追凶〉这么火,因为它实现了很多国产剧做不到的事》,https://mp.weixin.qq.com/s/1VLxE_hxoocdhnY1lOMhfg。

(三)善恶背后的人性切片

作为大众文化的作品类型,悬疑犯罪类影视剧在影视工业高度发达的美国早已跨越了猎奇、惊悚等浅层次的娱乐水平,也不再满足于对社会问题的追问,而是更多地去挖掘、观察、展现人性的复杂纠结与幽冷阴暗的一面。不少国内同类作品受其影响,开始尝试对人性进行更深层的描画和解读,尤其是《白夜追凶》这类面向深受好莱坞电影和美剧浸染的网生代的网络剧,更是在纷繁的案件故事背后,竭力解剖人性深层次的欲望与罪恶。每一个单元案件都与我们的生活紧密相连,并折射出社会现实和个体的生存状态。

在第一个连环杀人碎尸案中,凶手的出场将一个重病的变态杀人者从自负癫狂到自卑恐惧直至最后一刻的孤注一掷表现得淋漓尽致。而随着杀人动机的交代,一个身患肾病无力承担高额医药费,却坚持靠送外卖赚取生活费用,并自制透析工具顽强与命运抗争的形象让人们或多或少生出一丝恻隐之心,这样的丧心病狂仿佛在某一时刻有那么一丝的合情合理。在外卖小哥的眼里,那些终日无所事事的宅男就像一只只蟑螂,肆意挥霍别人千辛万苦保住的健康和生命,他恨上天不公,所以要"替天行道",与那些天马行空的变态杀手相比,他所呈现的是一个心理极度扭曲的社会底层人物对现实矛盾的控诉。在古惑仔杀人案中,一个因坐牢错过女儿成长的父亲,出狱后决心重新做人,补偿女儿,但却死在了曾经的小弟手中;一个两鬓苍苍的老兵,因为女儿心脏做了捐献,而默默守护被移植者,甚至不惜为她杀人,两波人马,一种父爱,亲情成为冷酷案件中令人无法抗拒的温暖,建立起最为通俗的移情和共情。在人性切片下,有人坚守正义的底线,有人开出恶之花朵,而每个人又都是命运的齿轮和机械社会的构成部分,宿命感和妄念纠缠,各种处心积虑的动机与突发状况咬合,在剧中交织着奏响彼此命运的悲歌。

创作者在《白夜追凶》中试图探讨这样一个问题:当法律暂时无法帮助我的时候,我该怎么办?关宏峰的解答是利用智慧布局谋篇,在法律的缝隙中求生反击,与恶势力斗智斗勇。他不是没有失望过,站在抛尸地点上,他对身后的徒弟说:"这世界不总是善恶有报的,做刑警的日子越长,破不了的悬案就越多。"但他坚守自己的正义与信念,在面对持枪绑匪时,他镇定地说:"你听说过我们国家有跟犯罪分子谈条件的先例吗?"与恶龙缠斗过久,自身亦成为恶龙;凝视深渊过久,深渊将回以凝视。

然而，关宏峰没有成为恶龙，也没有被深渊吞噬，在这条洒满正义和邪恶的鲜血的道路上，他孑然独行，伤痕累累，却仍然坚定向前。同样面对法律的暂时缺席，2017年另一部推理网剧《无罪之证》中的骆闻却因为妻女的失踪走上了一条无法停止的杀戮之路，他掌握在黑暗中行使权力的道德制高点，铲除社会败类。与之相比，《白夜追凶》的处理传递出更加积极的价值取向。

（四）暗黑格调的反腐隐喻

2017年一部《人民的名义》将反腐命题再次推向高点。剧中对"一面墙的现金"、别墅、香车和美女的描绘大尺度地在屏幕上再现了贪污的细节，直观地表现出腐败带来的严重后果。而当《白夜追凶》的剧情层层剥开，直指权力中心的幕后黑手时，人们戏称《白夜追凶》就是涉案题材的《人民的名义》，更有人调侃"祁同伟假死，已经渗透进津港市公安系统"。某种程度上，这反映出了二者在现实主义领域形成的互文关系，《白夜追凶》在悬疑探案的叙事层次下暗合了警匪剧特有的反腐隐喻。

反腐剧或政治剧的表意系统通常是阶层表征的二元对立结构，贵与贱、贫与富、高官和普通百姓相互对峙。而在《白夜追凶》中，对峙的双方换成了正义的警察和黑化的警队高层，同时，城市的公共空间被描绘成一个上演欲望的舞台，法律与秩序无法保证，犯罪与暴力成为主调，财富成为罪恶，权力变得腐败。这种结构更加密集的二元对立和象征着现代性渊薮的空间呈现出强大的戏剧张力和风格更为黑暗的戏剧效果。随着单元案件的逐一破获，一个从未出现的权力人物的幕后黑手逐渐显现，其能力之广大，思维之缜密，手段之狠毒，甚至能操控整个城市的地下军火交易，轻而易举地将无辜之人冤枉成灭门惨案的凶手，其所拥有的财富和权力更是令人不寒而栗。通过侧面的描摹，创作者烘托出了腐败笼罩下的黑暗氛围，其震撼人心的效果丝毫不亚于正面刻画的作用。

警察是法制的代言人、秩序的维护者，公安系统的腐败和渗透将直接导致正义的退场和黑白的颠倒。作为国家权威执行者和国家机器的警察内部出现了问题，在象征意义上更加重了自身的不纯洁，很大程度上就会失去整合力和统摄力。这个时候，亟需一股表征正义的势力挺身而出，在黑白道德的二元结构上完成对"白"的重新界定，重建其所维护的社会秩序和法制的权威性，重新强化国家机器的威严、纯洁、强力。

在《白夜追凶》中，关宏峰的设定就是反腐话语体系中重塑形象、重整队伍的推动力。关宏峰喂养的一条宠物鱼名叫"老虎"，"老虎"需要喂食，暗示着他要作为牺牲品喂给剧中代表恶势力的贪腐老虎，这与之后他的被捕相契合；而最终他吃掉了"老虎"，又指向了他对大老虎身份的掌握，并有能力将其一举铲除。

二、类型形成与美学建构

（一）硬汉派悬疑剧的类型形成

20世纪90年代后期，我国的电视屏幕上开始批量出现公安题材剧（后来称之为涉案剧），并在21世纪初形成热潮，比如，2001年首播的《重案六组》，迄今已推出四部，总剧集达136集。这一时期的涉案剧多以反腐打黑等重大社会政治问题为题材，以弘扬主旋律为主旨，突出塑造具有阳刚之气的英勇无畏的警察形象，故事情节错综复杂、跌宕起伏，充满激烈的戏剧性对抗和冲突，场面紧张、火爆，主要面向男性观众。同时，《少年包青天》等涉及悬疑、推理元素的电视剧在一定时期内也掀起了相当程度的探案热潮。2004年4月19日，广电总局下发了《关于加强涉案剧审查和播出管理的通知》，涉案剧在卫视黄金档的播出量大为减少，近十年归于沉寂。于是，热爱悬疑探案题材的观众转向了TVB刑侦剧，以及日后影响更为深远的美式罪案剧、日韩悬疑剧等。直至2015年，视频网站的自制剧中涌现出了一批罪案剧，《心理罪》《余罪》《灭罪师》《十宗罪》《法医秦明》等陆续上线，凭借着精巧的案件设置、独特的人物塑造和悬疑的气氛营造，为国产罪案剧重新揽获了一批观众。

《白夜追凶》固然诞生于这一新的探案剧热潮之中，但它开宗明义，直奔"中国首部硬汉派悬疑剧"而去，并完成了这一类型剧的本土占位和补白。"硬汉派"的概念来源于侦探小说的流派之一——硬汉派推理小说，它是相对于以柯南·道尔、阿加莎·克里斯蒂为代表的黄金时代古典推理而言的"反传统"的形式。古典推理往往意味着别墅和田园、打猎和垂钓、舞会和饮宴、各司其职的仆人和各式各样的房间，以及无人生还的风雪山庄、突然横躺了一具尸体的藏书室、坐在安乐椅里的侦探……这一切离我们很遥远，但又莫名地令人觉得安心，因为侦探最后总会解决问题，秩序会

恢复如初，真相总会大白于世。但这样的世界在"一战"之后便开始消亡，"二战"之后则不复存在，古典作家们自己也清楚这一点。硬汉派推理打破了古典推理的模式，它把安乐椅里的侦探直接拉进了泥泞不堪的穷街陋巷。侦探没有了猎鹿帽、长柄伞、小胡子、毛衣针的加持；很多时候他们自身就有着各种各样的问题：酗酒、失恋、离婚、性格弱点、心理障碍，甚至更糟。他们依然用着或传统或新兴的刑侦手段：现场调查、物证鉴定、证人走访、数据搜索……但他们身后却呈现出一个更为广阔、细腻、复杂的世界。熟悉而陌生的城市、形形色色的人、灯火迷离的夜总会、酒醉呕吐的暗巷、毫无理由的伤害、极高尚和极卑污的人性，又或猜疑、信任、爱与恨，某一瞬间的挺身而出或退缩逃避，以及平凡庸常的生活。

硬汉派的英文名是"Hard boiled"，直译过来是被煮得过硬的鸡蛋，即被生活折磨过久的人。关宏峰几乎完美契合了这一设定，高大略有佝偻的身躯、脸上深长的刀疤、不动声色的神态，以及内心背负的黑暗恐惧症和弟弟被诬陷为杀人凶手的重担，都给人一种饱经风雨的沧桑感。其次，硬汉派还体现在硬桥硬马的推理风格上。与多数悬疑剧更注重罪犯脑洞大开的作案手法、主角缜密的逻辑推理不同，关宏峰没有天才一般的推理思维，而是凭借丰富的工作经验和已有的线索进行合乎逻辑的推理——药理测试、解剖、观察尸体细节，结合走访目击证人、环境分析等来分析被害人的习惯、身份以及罪犯的基本体态和作案手法——这些也是公安局现实中破案的流程。比如，第一个杀人分尸抛尸的案件，关宏峰推理出凶犯穿 41 号鞋，周舒桐问："为什

么?""你记得抛尸现场很多脚印,其中就有41号鞋。""那你怎么断定41号鞋就是凶手的呢?""因为拿着几十斤重的东西抛尸,脚印肯定会比别人更深。另外,正常人走路都是前深后浅,脚掌先着地,抛尸的时候重心自然转移到脚后跟位置。""凶手的身高也是你根据脚印推断出来的吗?""是的,根据凶手步伐的间距可以推断他的身高。这个凶手足迹间距不足60公分,可以推断出他身高在一米七左右。"这种"无神探"的破案模式更加突出了主人公刚硬坚韧的一面,也强化了故事的合理性。再次,硬汉派意味着没有奶油小生的矫揉,也没有颜值担当的造作,有的只是冷硬的质感和人性的碰撞,以及雄性荷尔蒙的飞花四溅。在关宏峰和弟弟关宏宇共同面对罪犯外卖小哥的场景中,关宏峰用心理战术混淆视听,而身手了得的关宏宇则与其开展了一场"硬战"。这场动作戏拳拳到肉,干净利索,体现出硬汉派悬疑剧的独特风格——让推理爱好者在烧脑的同时更能享受到打戏所带来的快感。

(二)双线展开的叙事结构

《白夜追凶》在叙事手法上使用了主线支线双重展开的创新形式,以"2·13"大案为主线贯穿全剧,中间穿插六起支线案件,主线上还暗插了一条兄弟"共用身份"的线索,在"露出破绽—遮掩破绽"的循环往复中不断牵动观众的神经。相比只以破获案件为主线,主角命运缺乏冲突的单元剧,双线作战的设定使得《白夜追凶》注定有一个最大的悬案贯穿始终,同时,又会不停地用其他杀人案的侦破来形成刺激。与之相似的叙事结构出现在2015年的悬疑探案类韩剧《信号》中,主线是被一个穿越时空的对讲机连接起的两代刑警李材韩和朴海英的命运冲突和真相逻辑,支线则是二人在两个时空的对讲机交流中侦破一桩又一桩长期未解的案件。

《白夜追凶》中的六起案件,在剧作结构中围绕着主线分为三个部分。前两案是对主线人物和主案件情况的铺垫:第一起外卖小哥杀人案是对主线的介绍,引出周巡与关宏峰"帮破案就看案卷"的约定,同时展现兄弟联合破案的矛盾与危机,以及兄弟二人的人物性格;第二起街头混混死亡案,聚焦于几个配角的人物塑造——周巡的牵制能力,刘队的官僚作风,小周从菜鸟到职业刑警的蜕变。中间两案是主线的转折点:第三起车震杀人案是主支线交汇的关键点,凶手王志革是公安系统物证鉴定中心主任,与"2·13"主案有着千丝万缕的关系,从这个案件开始,全剧重点逐渐从支

线案件转向主线案件；第四起歌手弟弟绑架案，是弟弟关宏宇这个人物的转折点，一开始他吊儿郎当配合哥哥破案，这个案件之后，他开始主动学习，也为之后有能力独立破案奠定了基础。最后两案则一步步跟主线重合：第五起强暴杀人案，凸显了弟弟转型后的破案能力，利用此案地点上的便利，弟弟在江州查到主线资料，主线案件也因此有了很大进展；而到了第六起枪支案，基本与主线案件重叠，牵扯出警局内部一系列更大的阴谋。这样的结构设置，使得每个支线的案件与主线案件相互关联，或推动故事进展，或映射人物关系。

有意思的是，支线案件的破获采用的是"刑侦模式"，即要证明有罪，而主线案件则是要证明弟弟关宏宇无罪的"脱罪模式"，两条故事线是完全相反的思维方式和分析逻辑。于是，剧作把脱罪这件事有意识地一再延宕。"脱罪模式"通常在故事的开端就早早进入寻找线索证据的情节，比如，诺兰的《记忆碎片》中，主人公莱纳从一开始就在纹身、照片中寻找各种蛛丝马迹。但《白夜追凶》中的"刑侦模式"在潜移默化中，缓慢向"脱罪模式"推进，让更多的细节和疑点浮出水面，比如，灭门案真正想要陷害的目标，可能并不是关宏宇，反倒很可能是关宏峰。故事的解谜，最后指向了故事的开端，这种闭环式的悬念设计大胆而精巧，使整体的叙事结构具有饱满感、回味感和实验性。

（三）坚毅冷峻的人物刻画

硬汉派鼻祖达希尔·哈米特曾这样总结他笔下的硬汉："一个小人物日复一日在泥泞、污血、尸体与欺骗中前进，尽可能地麻木、粗鲁与犬儒，迈向一个晦暗的目标。"《白夜追凶》沿着这条路径行进，在人物塑造上尽可能地表达出晦涩而冷峻的基调。这次的"硬汉"不是莽汉，也不是肌肉猛男，而是一个外表儒雅、骨子里极其坚毅的男人。这个人物（关宏峰）有很高的道德标准，这也导致他在误伤伍玲玲间接致其死亡后留下沉重的心理阴影。在一定程度上，他就是达希尔·哈米特所说的在泥潭中前行的人，在极端理智的外在表现下，是沉郁而悲悯的内心世界。相比之下，弟弟关宏宇有着更属于小人物的外在条件，他早早地离开了武警队伍，身上充满着浓厚的社会气息，甚至熟谙各种毒品运输、枪支贩卖的黑道规矩。但他恰恰又更加坦荡，更善于适应和改变。兄弟二人一个在白天出现，冷峻理性；一个在黑夜里现身，落拓不

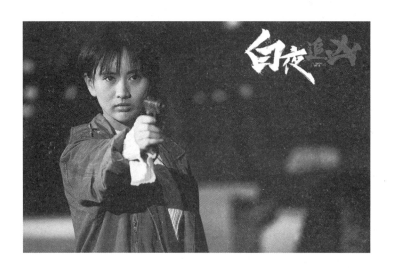

羁,却又各自诠释着"硬汉"的风骨气度。值得一提的是,同样经历了生活挫折的演员潘粤明,曾经的"玉面美少年",以其自带的"硬汉"气质和暗藏玄机的演技准确地诠释出两个角色的差异以及在"身份共用"后产生的对彼此的影响。

在冷硬的基本格调下,《白夜追凶》的人物刻画基本上达到了立体丰满、人格完整的标准。周巡,从第一集就开始和老搭档斗智斗勇,用灭门案"吊"着关宏峰为自己免费破案,转手又把卷宗塞给他的对头刘长永;为了同时牵制住关宏峰和刘长永,不惜利用刘长永刚从警校毕业的女儿周舒桐去监视关宏峰,但是当周舒桐险些受到人身侵害时,他恨不得从审讯桌这边爬到那边去猛揍犯罪嫌疑人,他对正义有着不输关宏峰的执着追求。刘长永,以令人厌恶的官僚面貌出场,动不动就上纲上线,破案能力则令人失望;可是随着剧情的深入,他对女儿的舐犊情深逐渐散发,最后的枉死也让人无限唏嘘。另外,女性角色在这部男性占绝对分量的剧中并没有沦为附属品,也不再以谈情说爱为主要功能。实习生周舒桐、高法医、老板娘刘音、酒吧驻唱任迪、卧底林嘉茵,甚至连名字都没有的齐卫东的女儿,她们既拥有独立的人格,又拥有女性特有的敏感和细腻,并且每个行动都有明确的剧情指向。以高法医为例,当男友一夕成为在逃杀人嫌犯且杳无音信的时候,自己又怀上了他的孩子——一个女人在这样的境遇中该如何处理?高亚楠没有哭天抢地,她冷静克制,继续自己的工作,保持对待他人的态度和立场,信任男友并给予其力所能及的帮助。事实上,高亚楠这样的女

性同样洋溢着成熟冷峻的"硬汉"品格。

（四）对标美剧的视听审美

《白夜追凶》在创作之初就被赋予了"向美剧看齐"的雄心，定调起源于美国的硬汉派则明确了本剧与美剧的渊源，而年轻的网络剧创作团队在视听语言的编码上更努力谋求"美剧的质感"。首先，这种质感体现在节奏的把控上。《白夜追凶》一改国产电视剧冗长、乏味的布局，仔细拿捏起美式悬疑罪案剧般利落紧凑的叙事节奏。整体的叙事路径按照不同的故事线索展开层层递进的节奏变化，主线内容节奏最为缓和，主线与支线相结合的部分适当加速，支线案件的推进则达到最快。在一些相对平铺直叙的位置，镜头语言的提升又增强了叙事效果。比如全剧的第一幕，交代的信息量较大而情节推动力不足。这时，一个以 20 米轨道和伸缩炮拍摄完成的 7 分钟的长镜头就将人物、案件、主要冲突铺陈清楚了。导演王伟在采访中曾提到《白夜追凶》的剪辑节奏参考了他非常欣赏的美剧《罪夜之奔》，每个结尾都是一个阶段性结尾，又抛出一个大悬念，每一处激烈的戏剧冲突，以及每一处看似平常的对话都被高效地利用。例如，关宏宇带小周喝酒，小周说她不吃花生，这样的细节便为之后刘队之死埋下了伏笔。

"美剧的质感"还在于电影般的视觉效果。《白夜追凶》在拍摄手法上大量采用手持镜头，构图方面采用了 2.35:1 的电影宽画幅，灯光设计没有选择传统的平光，而是使用了光比较大、反差较大的特殊光，这都使得全剧在影像水平上不断接近电影的质感，并且创造出多组别的经典镜头。比如，片头定版的前一个镜头（见图 3-1），颠倒的城市、诡谲的风云、昏暗的色调，营造出一种紧张凌厉的气氛，颠倒的构图模式呼应了故事内核中的失序与不确定。天台上的兄弟同框镜头（见图 3-2），兄弟二人将镜头等分，一明一暗，暖色与冷色光源互做对比，哥哥作为刑侦人员同时畏惧黑暗，处于暖光之下；弟弟作为嫌疑人，活在冷冽之中。明暗之外还有处境的指向，弟弟没有后路，哥哥没有前路，两个人只能合一并行，而冷暖色存在着的配色对比冲突，也是两兄弟彼此之间的隔阂和矛盾的暗指。关宏峰和周巡对话的一组镜头（见图 3-3 和图 3-4），周巡人在暗处要求关宏峰一起吃饭，第一个镜头给了脚步的一个特写，明显能看到光明和黑暗的分割线，再搭配一个空间俯视镜头，清楚地交代了空间位置，

图3-1 颠倒的城市

从第二个角度甚至还能看到主人公脸部的高光,明暗界线强化了黑暗恐惧症的表征和二人暗潮汹涌的人物关系。

另外,美剧在悬疑探案类创作中的一大杀手锏是高度还原的逼真画面。为了达到这一质感,《白夜追凶》在道具和场景布置上也不甘落后,抛尸现场的碎块、解剖室的器官,除了部分是道具模型外,许多残肢断臂、五脏六腑都是经过药品浸泡的实验用品,或者动物的组织器官。拍摄场景方面,剧中的医院、物证鉴定中心,甚至公安局等大多取景于真实的场景,而无法取景的场景,如法医实验室则做到一比一还原搭建。于是,观众看到了特写镜头下无限接近真实的尸体解剖过程,也以第一视角感受到了凶手在黑暗中挥舞着斧头,一刀一刀地砍下去的血腥,令人不寒而栗,新的视听体验随之产生。

三、产业优势与营销经验

(一)从"星"到"剧",优质原创内容回归中心

作为网络剧,《白夜追凶》剧本的诞生可以称之为互联网"IP热"中的异类。编剧是一位在一线工作了11年的笔名叫作"指纹"的律师,之前创作过一部犯罪小说《刀锋上的救赎》,并创建了犯罪剖绘爱好者团体"指纹·犯罪研究工作室",《白夜追凶》

图 3-2 兄弟同框

图 3-3 关宏峰和周巡

图 3-4 关宏峰和周巡

是他的原创剧本。事实上，悬疑类原创剧本未经出版直接被拍摄成网剧，是较为少见的情况，绝大部分罪案剧本都是根据同名小说改编的。通过IP改编可以借助粉丝对于原著较高的黏性而产生高点击率，如《法医秦明》《暗黑者》《他来了，请闭眼》，等等，但同时也意味着故事走向会被观众提前知晓，罪案剧特有的悬疑性会大打折扣。许多读者在播出之前已经对故事有了细致的了解，在观剧时就不免拿原著作为范本进行比照，编剧做出的剧情改编与导演做出的人物调整在原著粉们看来都格外扎心。比如，《心理罪》改编自同名小说，编剧在原著基础上添加了法医的角色，并且将凶手另设，播出之后就引起原著粉的讨伐，在一定程度上拉低了该剧的好评度。而《白夜追凶》则不存在这样的先天缺陷，观众可以全神贯注地跟随导演的节奏进入剧情，在剧情缜密的逻辑下始终保持着入戏的亢奋状态。

如果说没有IP的粉丝基础对于《白夜追凶》而言恰恰是好事，那么缺少流量明星的人气效应还是让人为其捏一把冷汗。最终，潘粤明和王泷正在这场鲜肉厮杀的战役中突围，业界一片愕然，难道流量明星的时代提前终结了？《白夜追凶》的爆红使人们开始正视这样一个问题：观众，尤其是网生代观众的审美趣味正在发生转移，剧集生产的最核心环节——内容本身成为他们最为关注的部分。当观众追的是"剧"，而不是"星"的时候，演员中心制逐渐向剧本中心制转换，这对于精耕内容的国产剧创作者无疑是振奋人心的，内容的回归将引导国剧生产走在一条良性循环的发展路线上。而对于原创剧本，虽然缺少点击、销量、粉丝等附加值，但好的剧本、好的故事在这个传播路径更加多元化的时代代表着影视作品的原始驱动力，大数据、云计算则会负责把这些优质内容带到它的潜在受众眼前。而从另一个角度来看，没有流量明星加持的《白夜追凶》恰好论证了好的内容可以反过来制造流量明星，潘粤明就在剧集播放期间靠着网友们的"打call"成为网络热搜榜的常客。

IP作为影视作品制胜的法宝迎合了粉丝文化的狂热心理，另一方面它的高资本转换率大大减少了内容制作方和播出平台方的风险，一时间IP经济甚嚣尘上。回想近些年的电视剧市场，每每谈及众多产生现象级效应和巨额流量变现的剧集都离不开"IP"一词，大有得IP者得天下的意味。然而，这种短期内爆发式增长的大IP剧集中质量上乘的屈指可数，IP的精神内核往往被低俗恶搞、面瘫演技、注水剧情、制作乏力和抄袭风波消磨殆尽，IP的过度消费引发了对优质内容和原创精神的呼唤，而《白

夜追凶》正好回应了这个呼唤，带来了对IP热后的冷思考。根据2017年电视收视和网络剧播放量数据，在未来的竞争中，IP影响力仍将持续，对于这些即将诞生的IP剧而言，只有让IP的巨轮紧紧把握住内容的方向舵才能驶得更快、更远。

（二）"金盾护体"，把脉网络涉案剧创作尺度

众所周知，涉案剧可谓一直"在刀尖上跳舞"，一不小心就会触及红线，从《余罪》下线到再无续集，以及《法医秦明》"紧急打码"，创作者们一直在摸索创作的空间和尺度，加之"电视剧十四条"的出台，这一类型网络剧的内容规范愈加严苛。在这样的背景下，《白夜追凶》顺利面世，并且在片头明确出现了广电总局颁发的发行许可证号，意味着这是一部走电视剧立项流程的罪案类网络剧。

事实上，该剧的创作之初正值《余罪》《灭罪师》等一系列罪案剧被勒令下线的时间节点，继2015年初《盗墓笔记》《心理罪》等网剧下线以后，有关部门又一次对网剧内容进行整肃。于是，《白夜追凶》做出了主动的示范——寻求与公安部金盾影视文化中心的合作。金盾影视文化中心是公安部直属的影视文化平台，他们清楚尺度的边界，由真实案件改编的电影《湄公河行动》背后就有金盾的支持。金盾从剧本的创作阶段就开始参与对《白夜追凶》的把关，通过他们，创作者对尺度和标准有了更深的理解。并不是任何对犯罪和暴力的表现都受到限制，尺度在于是否刻意渲染暴力血腥和灰色能量，以此博流量、夺眼球。如果一个犯罪的描写是为剧情本身服务，那么它就可以获得合适的创作空间。以《白夜追凶》中最大尺度的连环杀手案为例，一个连环杀人犯在押运过程中被人劫走，拿枪闯进了公安局并挟持人质，而金盾方面认为这个设置没有问题，关键在于如何处理。最终的呈现是关宏峰智斗凶徒，狙击手将其伏法，这就符合整体导向的基本要求。金盾的检验还确保了剧中办案流程和警察形象的细节真实，经得起推敲。比如第四集周巡介绍赵茜时，说她是公安管理系的研究生，被纠正这个专业不对口，于是改为"刑警学院的研究生或高材生"；剧中高级警官（三监以上）的衬衣应为白衬衣，拍摄中均为蓝色衬衣，这也在后期做了处理。另外，《白夜追凶》在处理主角关宏峰时，特意将他的身份设定为"已经主动辞职的前队长，现任警队编外顾问"，以至于他虽然窝藏了嫌疑犯，也没有因此被审查部门质疑。这样的设计让《白夜追凶》绕开了"《人民的名义》式的苦恼"。

《白夜追凶》的高评价证明，金盾的参与并没有降低作品本身的创作水准，反而由于在策划、剧本、评估、拍摄协助等环节得到公安权威部门的专业指导，而保证了这部剧的合理性、完整度和最终呈现效果。当合作结出成果后，《白夜追凶》的制作方优酷与公安部金盾影视文化中心正式签订战略合作协议。根据协议，双方未来将利用互联网技术和网络视频平台，在公安题材影视内容的制作发行，以及法治类节目的内容开发上，展开广泛深入的合作。

（三）平台联动，展现互联网营销多样性

作为在单一平台播放的非 IP 类网络剧，《白夜追凶》的关注度和影响力是业界未曾预见的。这自然得益于作品自身过硬的品质，然而，在这个"酒香也怕巷子深"的时代，《白夜追凶》的爆红更归功于其专业化、多渠道、多手段的营销功力。

首先，优酷利用阿里巴巴打造的大文娱生态布局进行平台资源联动，为《白夜追凶》引入更多流量曝光。《白夜追凶》作为优酷独播剧，在基础流量上处于弱势，但阿里的平台联动形成了流量导入，淘宝、高德导航、UC 浏览器等平台的用户被吸引进来，成为该剧的目标受众甚至付费用户。其次，专业的营销团队为《白夜追凶》制定了周密的营销方案。开播前一周开始宣发预热，将该剧罪案剧类型化的特点进行宣传，之后与同类剧集进行差异区分，用预告和视频吸引观众；上线后两周进入密集宣

传期，通过挖掘剧中的内容亮点在社交平台吸引关注；第三周开始以常规推进为主，主要依托观众口碑的自然发酵。《白夜追凶》的营销关键词是双生、探案、镜像，对应这些关键词及不同宣发周期，共发布了六支预告片，包括30秒概念预告片、故事版预告片、3分钟版预告片、诡异版预告片、终极版预告片以及特效剪辑预告片。《白夜追凶》共有四套海报，包括概念版海报，用黑夜和白天比喻兄弟二人；硬汉版单人海报，用剧照代替棚拍，还原演员最真实的状态；群像海报，潘粤明藏身于茫茫人海，周巡在背后窥探；镜像版海报，三位主人公的脸被切割，通过棱镜折射和反射，暗喻关宏峰、关宏宇、周巡三人的关系，以及人性的多面性。再次，《白夜追凶》的营销模式体现了互联网营销手段的多样性。如表3-1所示，该剧在豆瓣、微博、知乎、手机淘宝等互联网渠道形成了口碑营销、话题营销、创意营销等多种营销方式齐头并进的营销态势，最终获得了豆瓣短评超过7万条，知乎相关话题流量破千万的执行效果。其中，创意营销的效果尤其显著，"千万别去淘宝上搜白夜追凶"的话题充分调动了观者的好奇心，众多网友在第一时间纷纷做出尝试，在获得了如观剧般惊悚刺激的感受后，这一在淘宝平台上播放的H5推荐如病毒视频般在各大社交平台上被超过3000万用户疯狂转载并引发热议。这一营销手段使得"白夜追凶"的百度搜索指数达到了

表3-1《白夜追凶》的互联网营销方式

口碑营销	• 萝严肃、深八深夜八卦、凤凰网娱乐、南都全娱乐等娱乐大V、媒体大V发文推荐。 • 知乎话题：如何评价网剧《白夜追凶》？网剧《白夜追凶》有哪些细思极恐的细节？ • 除了主创团队，刘涛、李小璐、周冬雨、刘昊然等众多明星微博为其造势。
话题营销	• 炒作潘粤明和前妻话题，引发网友、大V讨论。 • 创造剧作本身话题，比如7分钟长镜头、"我拿你当亲哥，你拿我当表弟"等。
创意营销	• 在淘宝平台制作创意H5，搜索《白夜追凶》会突然"接到"主人公扮演者潘粤明的H5视频电话。

表 3-2 "白夜追凶"的百度搜索指数

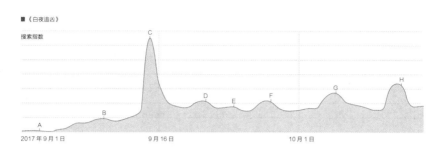

峰值,同时,剧情、明星、营销被有机串联起来,在达到了推广剧集的基本需求之外,创造并满足了受众与明星零距离接触的新需求,成为"情绪营销"的研究范例。而为了规避风险,话题营销并没有将社会性的话题进行过度引导,而是选择一些具有娱乐性的内容热点,例如"哥哥让弟弟上称称体重后的反应""我拿你当亲哥,你拿我当表弟"以及借力热点话题的"周巡离破案只差一个 iPhone X",等等,这些引起广泛讨论的话题也为作品的传播起到了一定的助推作用。

(四)契合 Netflix,实现网剧"内容出海"

《白夜追凶》是 Netflix 买下海外发行权的第一部中国大陆网剧,根据《好莱坞报道者》(Hollywood Reporter)报道,未来该剧将通过 Netflix 在全球 190 多个国家和地区播出。这被解读为国产网剧在精品化、国际化道路上的巨大突破,意味着中国从国际网生内容交易市场上绝对的"大买家"开始向"卖家"转变。《白夜追凶》成为 Netflix 追逐的对象有其自身的因素。首先,剧作内容和品质较高,作为豆瓣获评 9.0 分的高分剧集,同时作为流量超 45 亿的年度现象级网剧,进入 Netflix 的视野不足为奇;其次,该剧定位为硬汉派罪案悬疑剧,秉承了达希尔·哈米、雷蒙德·钱德勒等硬汉派鼻祖人物刻画和悬疑叙述的精髓,沟通无国界,理解无壁垒;再次,其创作吸收了美剧的制作经验,视听语言符合国际审美,节奏紧凑契合美剧播出形式。

另一方面,Netflix 其实是先与视频网站达成内容出口合作,再选择了《白夜追凶》。这说明比起剧集,Netflix 更看重的是优酷这个平台。由于外国公司无法在中国境内经营媒体企业,Netflix 很难直接进入中国市场。如果能与优酷等平台拓展内容

进出口的合作关系,就能"曲线入华",填补中国内容和中国观众的双重缺口。此外,Netflix 对华语内容的布局,以及与中国内容市场的互动背后是中国经济和中国文化与日俱增的优势和影响力。在电影领域,中国市场已经成为好莱坞海外主战场,好莱坞大片的创作也从最原始的中国元素的谄媚向中国资本靠拢。中美剧作的联姻虽然一直滞后于电影,但 Netflix 的出击似乎表明了深度合作的到来。2017 年开始,Netflix 和亚马逊不约而同地开始了它们的东南亚布局,Netflix 与东南亚最大电商平台 Lazada 联姻,推出 Live Up 会员服务,而阿里巴巴此前再向 Lazada 投资 10 亿美元,持股比例提升至 83%。由此看来,日益彰显的文化自信和阿里的平台优势,都是 Netflix 觊觎中国文化的驱动力。

《白夜追凶》并非首个输出 Netflix 的国产剧集,上一次传出登陆 Netflix 的国产剧还是两年前的宫廷剧《甄嬛传》。当时的合作在版权方乐视网放出消息后几度出现波折和反转,最终的协商结果是长达 76 集的《甄嬛传》被剪成 6 集在 Netflix 上线,评分只有 2.6 分(满分 5 分)。在中国大红大紫的《甄嬛传》并没有在 Netflix 上获得认可,虽然从来没有公开的官方说法给出解释,但是显然 Netflix 在过去几年以来对于内容的选择以及观众观看习惯和口味的把握上也走过了一段自我修正的过程,其中文内容的引进切入口从宫廷剧切换到了悬疑破案类。在《白夜追凶》之后,更多的国产同类题材影视作品《反黑》《杀无赦》等登陆 Netflix,成为其全球化战略补足原创内容的成果。而这些国产网络剧也打开了通过 Netflix 走向全球 190 多个国家和地区的通途,开始展望着向 Netflix 全球一亿多用户展示自身的创作魅力,进一步丰腴我们的文化软实力和文化自信的崇高理想。

四、意义启示与价值定位

(一)"超级剧集"概念与价值浮现

在 2017 年"优酷春集"内容战略发布会上,"超级剧集"的概念被提出。之后,阿里文娱集团大优酷事业群总裁杨伟东对其加以详细阐释:"顶级 IP、电影级制作、明星阵容将是未来'超级剧集'的重要制作标准且符合三个标准之一即可,用户定位

以有高消费力的中青年为主，排播方式先网后台或只在网络播出，其商业模式包括广告、内容营销、会员收费、内容衍生，其题材将比黄金档剧集更为新锐，未来的'超级剧集'一定会进入院线。"从上述三大标准来看，《白夜追凶》似乎只符合"电影级制作"这一点，但"超级剧集"的出现意味着优质内容本身正在成为促使各平台之间融合的力量，随之而来的投入、制作包括资源将是几何级的升级。

"超级剧集"的概念不仅为《白夜追凶》这类罪案剧提供了新的创作可能，也为今后的类型剧市场重塑了新的行业规范，优质平台自制进入了与内容方深度合作的共荣阶段。从概念到制作，从播出到运营，不断将优秀品牌加以固化，形成全产业链的内容开发，从而形成平台方和内容制作方的捆绑式共生关系。例如，《白夜追凶》的原班人马将在优酷平台的推动下，在《白夜追凶》第一季的剧集内容上，拍摄《白夜追凶》第二季以及同一世界观下的《白夜重生》和《白夜追凶》衍生剧，打造"白夜系列"。这种衍生剧的生产方式在美剧的制作中十分常见，即根据剧中的支线故事或人物，衍生出新的剧集，其故事模式、制作方法基本与母剧相同，故事情节往往和母剧剧集有一定的关联，其中的主要角色由母剧中的某些角色来担当。衍生剧在不同题材和类型中都涌现出了佳作，有些在收视份额及变现率上甚至超过了母剧，如《傲骨之战》《神盾局特工》等。优酷对相关衍生剧集的打造，正是借助了《白夜追凶》业已形成的品牌效应和受众对剧集、演员的忠诚度和黏度性，这是对母剧的再次深度开发。从创作观念上，这就要求制作团队的整体制作水准不下滑，在叙事情节上创新，角色人物呈现动态变化，故事主题深度有新的发展，叙事手法和价值评判跟上时代变化，原汁原味地保有罪案剧独有的审美体验。从品牌营销的角度看，又要求无论是投资方、制作方，还是播出平台都得找准定位，避免过度开发，保持母剧和衍生剧集间的紧密关联和风格统一，否则一部衍生剧将会难逃狗尾续貂的困境。因为无论是粉丝还是新观众都愿意为新颖的桥段买单，甘心成为付费会员。

"超级剧集"的出现还被视为对传统电视剧和网络剧之间差异的消弭，对于网络视频平台而言它更意味着网台联动进一步的发展。如今，爱奇艺和优酷的网站首页导航栏中已经见不到"网剧"栏目，它和"电视剧"合并到一起，栏目名称或者叫电视剧，或者叫剧集。这似乎是制作方有意识地向观众宣告，质量粗糙的网剧时代已经过去，取而代之的是以网络为平台的优质自制剧时代。当网络剧逐渐发展出独到的美学

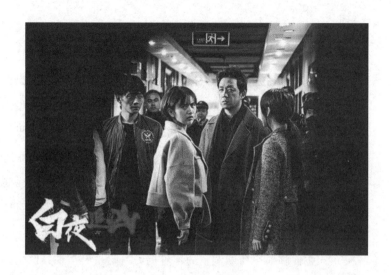

追求和作者意识,视频网站实力逐渐增强,会员付费商业模式日渐成熟,昔日电视台主导剧集市场的霸主地位渐被动摇。而随着网络视频内容的核心竞争力向着优质内容的输出和多平台的生态运营上回归,相关政策的效果显现,网络剧集市场呈现更加良好的发展态势,网络视频平台也将依靠强大的自制能力从原本对传统电视平台的依赖、博弈转向更为自主的合作、共赢,电视台和互联网会以空前的协同合作关系将内容的价值影响力发挥到最大。

(二)网络剧传播模式颠覆传统

网络剧的制作水平、社会影响力日渐向传统电视剧靠拢,但二者的传播路径却大相径庭。从生产端到传播渠道,再到用户端,网络剧越发呈现出多元化且垂直化的趋势,传统的电视剧研究模型已不再适用,基于"互动性"和"用户思维"的传播模式成为新的探索方向。

在生产端,网络剧的制作起步相对较早,从早期的《万万没想到》《屌丝男士》发展至今,随着资本的介入,网络剧的制作成本逐渐提高,单集成本接近美剧水平。以当前传播效果和口碑来看,自制剧典型作品反超电视剧已成现实。从《暗黑者》《余罪》到《河神》《无心法师》,再到《白夜追凶》《无证之罪》,这些"窄众类型"的网剧从诞生初期的摸索制作,到目前融聚大量资本的精良制作,只跨越了不到三年的时

间。优质的内容使得这些网剧摆脱了"流量明星加持"的束缚,观众对优质内容的追捧也使得市场愈发理性,将"精耕内容"摆在了影视剧制作的首位。

网络剧的传播渠道主要为视频网站。与传统电视台的播出渠道不同,视频网站一方面可以与用户,即受众发生热烈的互动;另一方面则通过创新合作模式为内容制作方提供新的选择。不同于传统的影视公司制作剧集需要另寻投资方以支撑头部内容所需的资本基础,入局网剧制作的影视公司可以将资本的压力分给视频网站,而背靠BAT的视频网站显然"不差钱",在打造"泛娱乐生态"的战略布局下,视频网站十分乐意花大价钱开发出属于自己的专属IP,为流量变现打下坚实基础。此外,影视公司单打独斗制作影视剧还面临着播出平台不确定的风险,即使与某电视台建立了合作关系,也面临播出档期调整的不可抗力风险。而与视频网站的合作就将播出平台早早确立,甚至还将广告招商这一巨大难题顺带解决。成熟的视频网站拥有大量的稳定用户,其与影视公司合作的剧集一旦出现"爆款"的潜质,广告商便会蜂拥而至,不请自来,这就使制作方摆脱了只能通过"IP+流量明星"吸引广告商的困扰。由此可见,在网络剧的传播模式中,传播者与渠道被打通成为一个整合的概念,体现了垂直化的传播特性。

与传统电视剧的传播模式相比,网络剧最大的变革在于传播核心向用户端的转移,用户端的选择和习惯决定了生产端和渠道端的战略方向。据统计,中国网络视频用户规模已达5.65亿,占网民总数的75%;网络视频用户使用率也超过了75%;手机视频用户规模达到5.25亿,手机网络视频使用率达到75%。网络视频用户和电视观众在年龄分布上差异明显,网络视频用户的51.7%集中在25—35岁中青年阶段,而电视观众年龄分布则呈现两极分化状态,35岁以上用户占比达54.2%,其次为24岁以下用户,占30.3%。用户属性不同导致了用户对于内容的需求产生较大差别。网生代从小看着全世界最好的剧长大,对他们而言,剧集没有国别之分,甚至语言都不是沟通的障碍,他们更看重的是故事的内核、人物的塑造、情感的冲突,等等。用户视野之开阔,接受度之广,给网络剧的创作提供了无数的可能性,也为其制定了更高的生产标准。另一方面,随着用户网络付费习惯的形成,原本极度依靠商业广告和赞助盈利的状况正在改变,视频网站只烧钱不赚钱的情况大为扭转。用户收入逐渐占据主导,使得网剧的独播版权显得更加重要。掌握独家播放权,配合排播方式进行会员拉新,

已成为各平台拉动会员规模的主要手段；同时平台对于制作的介入促使营销与内容深度结合，未来只需保证内容的质量和持续输出，会员收入及广告收入将会根据内容播出效果进行稳定的增长。不论对内容制作方还是平台方而言，这都是一种助力。

（三）罪案悬疑剧类型多元化可期

随着电影票房和电视剧收视口碑双丰收，涉案悬疑题材影视作品的市场正迅速走向成熟，大有喷薄之势。大银幕上，《白日焰火》《烈日灼心》《追凶者也》《嫌疑人X的献身》《记忆大师》《解忧杂货铺》等进入主流市场；剧作领域，《暗黑者》《心理罪》《他来了，请闭眼》《白夜追凶》《无证之罪》等实验开拓势不可挡，试图杀出个新黎明。悬疑推理作品之所以会受到人们的喜爱，玛莉·勒德尔在《悬疑小说》一书中有所论述，她认为人们爱读悬疑小说，并非纯然爱好，而是与生俱来的精神需求，它们是——体验追捕凶手的刺激感、追捕凶手的好奇心与探索欲、对逻辑侦破过程的知识崇拜、见证违法者遭到惩戒的正义感和满足感。而罪案题材剧作的意义更在于，没有什么其他的类型剧能够像其一样，可以迅速窥见整个现代社会的全貌，可以极端地凸显人性的善与恶。这些特性为观众提供了选择观看的预判甚至偏爱，但也为创作者的创新和突破带来不同程度的桎梏，如何在充满想象力和符合逻辑的前提下创作出让受众满意的作品，是当下许多罪案悬疑类剧集的创作者共同面对的难题。

在这样的背景下，类型多元化成为国产罪案悬疑剧发展的必由之路，而小说、电影、美剧则是多元化过程中值得借鉴的三个维度。第一，根据推理小说不同流派展开罪案剧多元化实践。总体来说，推理小说分为五个派系——本格派、社会派、法庭派、悬疑派和冷酷派。本格派的精神在于"谜的破解"。"谜"所指的，是"常人无法洞穿的事实"，本格派是最正统的推理小说，注重公平性，需提供线索让读者参与推理。社会派的创作精神在于"社会批判，描写人性"，然而如果仅仅是批判社会、描写人性，那么与推理小说没有任何关系，因此，除了对于社会、人性的浓墨重彩的刻画之外，还必须加入"谜"的特质。法庭派的基本精神是"对立式辩证的解谜过程"，通常有两名侦探各以不同的观点来进行侦查，并加入了"辩证"，使得读者透过检察官与律师两种全然相对的立场，经由一层又一层的调查、判断、辩论以后，才获得最后的真相。悬疑派的创作精神在于"谜的设计"，由于注重谜题的悬疑性，悬疑感会保持到

最后破案的时刻,其古怪难测的曲折剧情能紧紧扣住读者的目光。冷酷派的创作精神在于"犯罪事件与社会的关系",故事的主角,不论侦探或犯罪者,必然都处在社会的暗角,以致他们必须凭借拳脚与毅力才能生存下去,作者借此凸显社会不合理、血腥残暴、光怪陆离的一面。在目前国产悬疑罪案剧的创作中,派系划分尚属荒芜之地,《白夜追凶》的"硬汉派"占位算是做出了表率,但悬疑罪案题材的专业化道路需要更多体现流派创作精神的剧作做出推进。第二,借鉴国产电影"类型+"模式实现罪案剧类型创新。越来越精确、细致的划分是电影市场的必然走向。在当下中国,观众观影诉求的提高和口味的多样性,要求类型片在各类型彼此发生化学作用的基础上发生叠加,形成多元化的类型细分。于是,不少犯罪悬疑类型电影尝试以"类型+"的模式来满足观众更高层次的观影需求。比如电影《心理罪》在悬疑、犯罪的基础上叠加青春,做到类型的丰富;《唐人街探案》更以"喜剧+推理"的类型风格构建出了"唐探"宇宙体系。电影范畴的类型创新将为国产罪案剧的多元化之路带来不小的启示。第三,以同类题材美剧的多元叙事类型和播出形式为范例,探索多种可能性。罪案题材美剧根据叙事视角的不同分为刑侦剧和犯罪剧,刑侦剧以刑事案件为故事核心,以执法者为主角,讲述反犯罪、伸张正义的故事;而犯罪剧则以普通人"蒙难"或遭遇挫折为故事开始,展开一个普通人物在不断的冒险中成长为"英雄"的反英雄叙事,或者全景式地呈现案件中的每一个角色。对于国产罪案剧来说,犯罪剧的叙事范式是一个更

具突破性的角度，对这一类型的开发或许会开辟全新的创作土壤。另一方面，美国罪案剧在播出形式上的创新——"迷你剧"同样值得借鉴。"迷你剧"是一种介于电视剧与电影之间的影视作品形式，其在罪案剧的使用上可以使之朝着更精致的方向发展，呈现出不同于以往的剧情模式。比如多线叙事，每条线索都具有清晰的起承转合，可在一个剧集内经营更加精致的故事，剧集之间的关联也不必遵循系列剧的连贯原则。"迷你剧"为国产罪案悬疑剧提供了新的创作形式的选择。

（四）网剧输出机遇和挑战并存

全球化的发展和"网络空间命运共同体"的建构使影视剧作为最直接的文化产物、沟通桥梁，逐渐成为国家文化软实力的重要象征。2017年9月，五部委联合下发《关于支持电视剧繁荣发展若干政策的通知》，明确提出支持优秀电视剧"走出去"，提升中国电视剧的竞争力和影响力的要求。

一直以来，国产剧之所以能够被外国观众所喜爱，"中国印记"首居其要，灿烂的历史、考究的服装、东方传统的生活方式，都是外国观众最感兴趣的地方。但随着中国国际地位的提升，国际文化市场对于有底蕴、有内涵、有品质保证且描述中国真实社会与体现中国精神的文化产物的需求越来越大，《白夜追凶》正是借着这股东风实现"出海"。而作为网剧领域的中国名片，《白夜追凶》等剧集的输出传递了一个积极的信号，国产网剧在过去的三五年里成长迅速，得到了国际市场一定程度的认可。国产网剧卖到海外，一方面为制作公司增加了发行渠道和收入；另一方面，也为国内影视行业提高自信心注入了强心剂，激发创作的热情，影响创作的思路，对国际市场需求的考量成为今后网剧创作的影响因素之一。虽然短期看来，几部网剧的"出海"无法迅速产生巨大的经济效益，但如果把盈利期待拉长到五年甚至十年，当这批网剧所培养的当地用户的收视习惯业已形成，那么就能产生令人期待的商业价值。

不过由于中西方的文化差异，国产网剧与网络大电影想要让更多国外观众接受并认同，还面临着诸多挑战。从内容上说，《甄嬛传》甚至《三国演义》《西游记》这样的作品通常只有从小接触中华文化的人群才能理解并欣赏其内涵，而即便是符合全球观众口味的现实主义罪案题材剧集，也会因为中西司法体系、逻辑体系、犯罪特征和人性偏好等不同而产生文化折扣。这就需要创作者们思考这样一个问题：如何在缺少

文化背景知识储备的情况下,把中华文化的审美进行国际化的表达。此外,国产剧不仅要单纯地"走出去",还需要在商业合作上取得成功。在这一点上,与类似 Netflix 这样在欧美具有巨大影响力并且对于多语种、多文化、多类型的影视项目都采取积极接受态度的平台形成合力,将是一种切实可行的文化输出方式。

(张佳佳)

专家点评摘录

杨洪涛:《白夜追凶》的成功,为中国影视剧集的启航出海提供了经典范例。这部作品告诉我们,只有编、导、演、摄、录、美等各个环节集体发力,影视行业才能够制作出走心传情又令人回味的精品之作。

——《〈白夜追凶〉:网络自制剧的品质之作》,
《当代电视》,2018年第2期

付晓红:《白夜追凶》作为一部揭开司法内幕、社会黑幕与人性迷雾的悬疑侦探剧,表面上是探案,实际上是探讨人性。该剧采用了参差对照的镜像叙事,人性的黑与白、悬念的表与里、自我的挣扎与救赎、真相与正义等,皆互为镜像、互相对照,描画出一幅幅生动的警匪肖像画和人性剖绘图。

——《探案与探暗:〈白夜追凶〉的镜像叙事》,
《中国电视》,2018年第2期

2017年
中国影响力电视剧分析 案例四

《大军师司马懿之军师联盟》
The Advisors Alliance

一、剧目基本信息

类型：古装历史

集数：42

首播时间：2017 年 6 月 22 日—7 月 21 日（江苏卫视、安徽卫视）

在线播放平台：优酷视频

平均收视率：0.907（江苏卫视）

线上首播播放量：1036 万

二、剧目主创与宣发信息

出品公司：江苏华利文化传媒有限公司、东阳盟将威影视文化有限公司、东阳多美影视有限公司、霍尔果斯不二文化传媒有限公司

制作公司：霍尔果斯不二文化传媒有限公司

发行公司：东阳盟将威影视文化有限公司

制作人：张坚、徐佳暄、郑万隆

导演：张永新

编剧：常江

主演：吴秀波、李晨、于和伟、刘涛等

三、剧目获奖信息

2017 中国泛娱乐指数盛典 ENAwards 最佳原创影视剧。

2017 金骨朵网络影视盛典年度最佳网台剧制。

2018 年飞天奖"优秀电视剧大奖"历史题材电视剧单元。

权谋的蜕变

——《大军师司马懿之军师联盟》分析[1]

随着人们对中国传统历史与文化的持续关注，以历史故事为依据进行叙事的历史题材电视剧逐渐增多，从之前热播的《琅琊榜》到当下热议的《大军师司马懿之军师联盟》（以下简称《军师联盟》），皆掀起了一波收视热潮，吸引了大批的观众。《军师联盟》所讲述的历史事件发生在三国时期，不过该剧并未从三国的正统历史来切入，而是另辟视角，以司马懿为中心人物，展现曹魏政治集团内部的各种纷争，也刻画了司马懿个人的情感生活。一段历史画卷通过司马懿这一人物一生的跌宕起伏折射出了历史深处的某些真相，这里面既有权力斗争的残酷画面，也隐含着结束战乱的大一统效应，各路英雄人物悉数登场而在历史的洪流中激起浪花，该剧将这些复杂的因素囊括在了司马懿的人生际遇之中，以紧凑的故事情节解读一幕幕历史场景。

该剧有着鲜明的文化特质，在既定场景中充分讨论了中国传统文化价值观问题、历史解读与艺术创作的关系、当下电视剧创作与产业模式的互动、电视剧与商业如何融合等问题。《今日新闻》评论该剧："不偏离历史正剧的高度，却在必要的效果呈现上展示了原创的能量与新意。"《新京报》则深挖透过该剧所流露出的社会思想意识："当这些理想主义的青年群像出现在荧幕上且引发了同感与共鸣的时候，实则意味着观众潜意识当中的理想主义的一次复归。"很显然，该剧在上述某些方面做出了很有价值的探索，比如传统史观的当下诠释，剧中人物身份的塑造与转变，观众聚焦传统故事的新体验等，因此有必要对该剧的创新及其存在的不足进行充分探讨。

[1] 本篇剧照选自电视剧《大军师司马懿之军师联盟》，文中不另作说明。——编者注

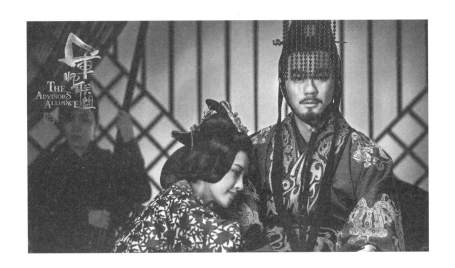

一、文化的特质与想象空间

三国这段历史为人们所熟知,在这一时期所发生的英雄事迹以及各种纷争大都记录在册,有以正史笔法记载的史册如《三国志》《后汉书》《资治通鉴》《晋书》,也有故事性强的《三国演义》,前者以记述的方式详实叙述历史,后者则将作者对历史的理解加入文本的创作过程中,《军师联盟》是在已有史料与文学作品的基础上进行的再创作。三国有着说不尽的故事,近年来讲述这一时期的电影、电视剧也不在少数,尤其以20世纪90年代及21世纪初两度拍摄的历史电视剧《三国演义》为其中的杰出作品。人们之所以对三国时期的故事有着浓厚的兴趣,其中一大原因就是三国之际的风云变幻印刻着传统文化的某些特质,文化的积淀在此时空中有了充分展示的机会,而后人留下的文本为今人的再阐释提供了一定的想象空间,《军师联盟》正是在此背景中孕育而出。

(一)《军师联盟》的中国传统价值观诠释

《军师联盟》一剧围绕着司马懿一生的政治权谋斗争和家庭生活展开,前者涉及两方面内容,其一是曹丕和曹植二子争嫡,两大阵营相互斗法;其二是曹丕继位后司马懿主推的九品中正制遭到曹氏宗族的抵制所引发的冲突。在这些宗庙之事以外,该

剧以较大的篇幅记叙了司马懿的家庭生活和情感世界，特别是他和夫人张春华的情感生活，颠覆了观众对封建制度下的夫妻关系的刻板印象，为司马懿这一人物形象增添了丰富的真实感。该剧着墨于司马懿的家庭生活，描绘了司马懿"惧内"的种种表现，同时又处处流露出对妻子张春华的爱惜，这里不自觉地表明了家庭在古代士人生活里的重要地位，这一观念延续至今。在古人的心目中，齐家和治国是同等重要的，考察一个人治理国家的能力，人们往往会留意他的家庭状况，这与古代中国所具有的宗族社会的特征密切相关。《大学》一书中谈到的八条目，其中就有"修身、齐家、治国、平天下"，这其实也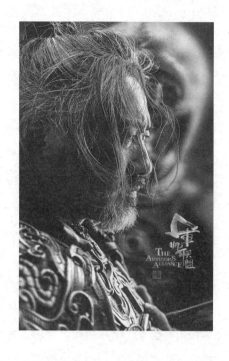表明古代士人对天下的担当。于是司马懿与其妻张春华的很多生活细节就出现在了屏幕上，这其实也暗示了对司马懿而言，由家到国并不遥远。只是身处乱世，当政治理想无法实现的时候，为了保护家庭，保全自己的性命，司马懿只能在一开始拒绝入仕。

汉朝末年，社会动荡不安，诸侯并起，"势利使人争，嗣还自相戕"[1]，各种势力间相互倾轧，社会正义人士受到了极大的迫害。剧集在开头就交代司马懿之父司马防陷入朝廷的权力斗争，并引出汉献帝"衣带诏"一事，迅速将剧情带入紧张激烈的氛围。司马懿亲身感受到参与政治活动给整个家庭带来的影响，在不讲仁义，没有法度，仅凭一人之私念而定夺他人之生命的动荡年代，参与政治是个高风险的活动。孔子曰："危邦不入，乱邦不居。天下有道则见，无道则隐。"[2] 孔子所要表达的是一个人要想施展自己的抱负，一定要等到条件成熟的时候才去实践。在外部条件恶劣的情况下，先要保证自己可以生存下来，待到时机成熟再出手。这一观念可以理解为在实践活动中进

[1] 《曹操集》，中华书局，1974年，第6页。
[2] 参见《论语·泰伯》。

退自如，留有余地，它对后代士人产生了深刻的影响，也逐渐融入了传统文化的血脉中。后世虽也有诸如海瑞等不顾外部环境而坚持实践自身理想的儒家学人，但更多的则是通过迂回的方式践行。对司马懿而言，既然已经身处乱邦，首先要保全性命。因此当曹操想让他入幕府时，司马懿拒绝了征辟，为此用马车碾压了自己的双腿。在随后与妻子张春华的对话中，妻子说他对自己下手过重，司马懿说了句"值得"，从中也可见出其人对形势有着清晰的判断，远比杨修高明很多，这与杨修急切入幕府形成了鲜明对比。在剧集中司马懿时常带着那只在河边捡到的乌龟，以此提醒自己应当时刻隐忍，耐心等待时机的成熟。

当司马懿进入幕府，成为曹丕的谋士，在帮助曹丕与曹植争嫡的过程中，他逐渐意识到自己可能有机会一手结束这乱世，从而达成治国平天下，因为这才是士人参与政治活动的目标。权谋只能是一时的，是为某一目的所采取的迂回方式，将治国平天下视为己任，这里面就包含了中国传统价值观的因素，也为士人阶层所认可。在第七集中司马懿显"鹰视狼顾"之相，在展现其谋略才能的同时形成了更大的抱负，正是这一点使得司马懿与一般的谋臣区别开来。

（二）《军师联盟》人物身份的文化积淀

剧集名为《军师联盟》也就意味着剧中主要刻画各位军师，叙述发生在他们周边的故事。上半部分围绕着司马懿和陈群助力曹丕争嫡，其对手则是曹植、杨修、丁仪等人，司马懿从一个儒学世家子弟逐渐成为曹丕的重要谋士，"魏国既建，迁太子中庶子。每与大谋，辄有奇策，为太子所信重，与陈群、吴质、朱铄号曰四友"[1]。司马懿这一人物的身份在此过程中也发生着变化，在他身上可看出那一时期儒学士人的一些特性。汉末乱世中士人的生存状况颇为艰难，以霸道武力相争成为主流，不论是先前的董卓还是后来的各路诸侯，由霸道支撑起的权力就显得更加妄为。司马懿作为谋士也参与到权力体系的构建中，特别是在剧集的下半部分，他力推九品中正制以抑曹氏宗室。这一举动体现出司马懿学统高于血统的认识，更进一步说就是权力体系的基础应当是道统，天下的转移、王朝的变换应以道统为归旨，而非由一家一姓来统治。

[1] 《晋书》，中华书局，1974年，第2页。

以道统来抑制皇帝及其宗室的权力，这是古代士人阶层的共识，由此对独大的权力才能加以约束。司马懿将一个有志于改变世道的邓艾从一个普通的读书人提拔为官员，所看重的正是其尊崇道统的认识，天下是天下人的天下，而非一家一姓及其宗室的天下，这也是儒家倡导"天下为公"这一理念的具体表现。与《三国演义》中所刻画的那个处处小心、贪恋权力的司马懿不同，《军师联盟》要表达的司马懿是有着政治抱负的儒学士人，运用权谋所要达成的是结束乱世的政治理想。这样一种理想是传统文化在其内心积淀之后而自然彰显出来的，也是当时士人阶层的呼声，即以权谋的方式结束权谋，希冀开启新的局面，不以武力论英雄。

剧中多处画面描绘了司马懿与其妻张春华轻松有趣的家庭生活，特别是司马懿在张春华面前表现出的"惧内"使得司马懿的人物形象亲切了许多。这一"祛魅"的方式让观众更加贴近真实的司马懿，这样人们更能体会司马懿的处境及其行事的出发点。一般的历史正剧很少叙述杰出人物的情感生活，而将重点放在人物的事功上，表现其高大伟岸的一面，这样反而会让观众与人物的世界产生距离感。司马懿的"惧内"恰恰能够让观众代入自己的感情，去感受人物的经历和处境，让一个真实的、有血肉的人引起更多的共鸣。事实上，大多数的历史正剧只反映了人物生活的一个侧面，主要集中于他的政治生活及其家国抱负的实践，而很少涉及个人的生活细节。法国年鉴学派就认为，历史不应只记载主要人物的主要事迹，还要记录人物的其他活动，包括他的生活状况。由此反映当时社会的风俗，这些是观众乐于了解的。布罗代尔写道："设想有一位艺术家、风景画家，当他面对着树木、房舍、丘陵、阡陌时，他看到的是一片完整的安谧景象……这位风景画家不应遗漏任何事物，不论是灌木还是烟缕。"[1]剧集中家仆侯吉这一角色的增加从另一侧面展现了一个普通人的生活，通过他与司马懿的交往也使得司马懿这一人物形象不再只有高深莫测的一面，而是有了更多的亲切感。人物的立体感逐渐通过这些生活的点滴细节而与现代人的生活连接起来。现代社会的流行观念是由大众所主导的，祛除了古代杰出人物身上所具有的"神性"，试图抹平人与人之间的差距，消除普通人心中的家国抱负。这一流行观念的好处在于从文化层面来看人人平等，人们忙于个体细碎的日常生活，遗忘了在日常生活之外个人应有更

[1] [法]费尔南·布罗代尔：《论历史》，刘北成等译，北京大学出版社，2008年，第8页。

大的抱负。人们对历史剧中英雄人物的感情投入更多地表达出了其自身英雄气概的缺乏,在历史人物身上寻找遗失了的那些宏大的抱负。"士不可以不弘毅,任重而道远"[1],这样一种对天下的承担和责任感,对今人而言已经显得很遥远了,但在司马懿的心目中却多少还有些印记,也是支撑他渡过困境的一种力量。从司马懿的身上,我们也更能体会到古代士人心怀天下的壮志雄心。

从剧中人物汲布那里我们能看到另一种古君子的风范、武侠式的人格典范。在汲布身上我看不到古代社会君臣关系、父子关系对个体行为的束缚,而凭借自身的善恶观念为没有血缘关系的人提供无私的帮助,这一举止更多体现出了士君子间朋友的义涵。汲布仅仅因为与张春华有一段际遇而在许多危急时刻使司马家的人脱离危险,比如司马懿的父亲司马防能从为人所陷害的境地中解救出来就因汲布提供了重要的消息;汲布释放徐庶的举动为曹丕赢得了民心;在曹丕即将成为魏王的关键时刻他把司马懿从刑场中救了回来。在各种事件发生后汲布并未要求获得名利权位,要是一定要追究其采取行动的缘由,只能解释为他内心自有对善恶的考量,以无功利的心态实践善,就成了他的政治理想。"子桑户、孟子反、子琴张三人相与友曰:'孰能相与于无相与,相为于无相为;孰能登天游雾,挠挑无极,相忘以生,无所穷终!'三人相视

[1] 参见《论语·泰伯》。

而笑，莫逆于心，遂相与为友。"[1] 朋友之间的关系应当是相互帮助而不求回报，帮助对方就如没有帮助过那样。这样一种交往的方式是司马懿在庙堂之上难以遇到的，不涉及利益的交换，没有血缘关系，没有索取与回报，只在乎人与人的相交和相知，这是对朝廷中权谋斗争的巨大反衬，也引发了司马懿对自身定位的警醒。与汲布的交往在一定程度上促成了司马懿的政治转身，尽可能地剥离利益的交换和斗争，才能够将社会和国家建立在更为牢固的基础之上。现代人喜欢武侠题材的电视剧，欣赏剧中的人物，这与现实生活中人们的交往关系过于利益化密切相关。整个现代社会都在工具理性的旋涡之中，

人们不得不以互利互惠为至高原则，社会在功利化的急行道上，人们各自为营，这种"相与于无相与"的友情就显得更为可贵。汲布身上所具有的这一精神是人们应当重视的。

不过该剧并没有很好地把握其中的武侠剧情，在有些地方这一成分过多，减弱了司马懿作为一位政治人物的厚重感，使得紧凑的剧情松垮了很多。特别是作为妻子的张春华的戏份有些多，其浓重的传奇色彩有时让剧情的发展偏离了历史主线，历史事件和历史人物的作为退而处于次要地位。这些情况透显出了创作者对历史事件及其发生的缘由深究得不够，对历史积淀下来的文化政治因素考察并不细致，从而试图借助武侠和传奇的成分弥补里面的不足。过多虚构的剧情显露出创作者叙述历史事件发生过程中所涉及的谋略章法的能力不强，这些想象和虚构的情节打乱了叙事的节奏，事实上应当将焦点放在历史事件发生的顺序上，注重历史的宏大背景，将政治与权谋作为叙事的主轴。

[1] 《庄子集释》，庄周撰，郭庆藩释，中华书局，1961年，第264页。

(三)《军师联盟》中帝王政治的折射

《军师联盟》的叙事主线是发生在曹魏政治集团内部的历史事件，包括司马懿助曹丕与曹植争嫡，此后司马懿推行九品中正制以消除曹真、曹洪等曹氏宗室的力量，这两部分内容牵动着无数人物的命运。其中的主角是司马懿、曹操、曹丕等历史上的重要人物，他们左右着三国时期的时代命运，本剧也正是围绕着这些人物的政治活动与斗争而展开剧情。该剧向观众呈现了中国历史上帝王政治的一个片段，通过司马懿这一人物的生平事迹将这一重大的政治活动相互关联了起来。传统史观认为，历史是由帝王将相谱写的，他们的事迹构成了历史的主脉络，而他们的政治活动又将历史串联在了一起。帝王政治是与争权夺利一同出现的，因为一个王朝的奠基显然与谁掌权直接相关，这也是曹操虽然给司马懿一些权力却一直提防着他的原因。一旦司马懿能够有实力夺权，那么曹魏王朝就要易手了，事实上后来确实是晋取代了魏。帝王政治充满了斗争与风险，权力对谁而言都有着巨大的诱惑力，因而斗争就显得更为激烈。

自秦始皇统一中国实行郡县制以来，中国一直处于王朝的更迭过程中，并没有寻找到权力和平交接转移的方法。天下不断从一个人、一个家族手里转移到另一个人、另一个家族手中，这样的无序变化不只对百姓，对这个国家里的所有人都造成了很大的伤害，因此，杰出人物的作为就显得尤为重要，这些杰出人物一旦成为帝王就会采取一定的方式统治国家。该剧中曹操"挟天子以令诸侯"就已经成了实际上的掌权者，因此，既然司马懿生活在这样的时代，出不出仕也就由不得他了。虽然司马懿早就意识到政治活动所带来的危险，但依然无法避开，当他为救父亲出狱而与杨修智斗时，也就意味着他已经陷入权力斗争的漩涡，并交织着权谋策略。

中国传统史观认为帝王将相虽可左右政局，但社会中的另一股力量，也就是士人阶层也能够对时局产生重大的影响。司马懿显然认识到了这一点，要制衡帝王的权力就要提升士人阶层对时局的掌控力。在该剧的下半部分我们看到了司马懿推行九品中正制，试图抑制宗室的权力。九品中正制正是要从士人阶层中选拔人才，以对抗宗室，进而制衡王权。司马懿意识到仅仅通过权力的斗争、权谋的策划可能一时获得权力，但自身无法获得稳定的社会基础，政敌依然会崛起。只有践行一个良好的人才选拔制度，才可能将权力交给合适的人来行使。从这里也可看出司马懿不希望通过权谋来行使权力，而将焦点放在了人才选拔制度上，让合适的人来行使合适的权力。邓艾正是

经由这一制度选拔上来，进而发挥自身所长的。司马懿在和曹操交往的过程中窥视到了帝王政治的运作逻辑，这使得他对权力的行使变得非常谨慎，因为权力的行使者很可能随时为权力所颠覆。

二、权力的逻辑与历史的隐显

《军师联盟》中"二子争嫡"是该剧上半部分的中心内容，司马懿和杨修的智斗围绕着这一焦点，他们皆期望能得到曹操的支持。在当时那样一个已构建好的权力体系中，一方面要争取到权力拥有者的肯定，另一方面要获取士人阶层和百姓的拥护，后者是大势所趋。曹操一直比较钟爱曹植，为此谋划了不少策略，但在大臣和士人阶层那里曹丕获得了更多的赞赏，特别是他释放徐庶的举动为其赢得了很多民心，这些隐性的因素是曹丕能成为太子的基础。在剧集中我们很容易看到曹操虽然握有诸多权力，但在定太子一事上并没有绝对的决定权，古代君主的权力实际上也是受到一定限制的。权力总是处于一个整体不稳定的态势之中，权力的运作逻辑与历史的隐性因素和显性因素皆密切相关，那些不可见的隐性因素在很大程度上掌控着权力运作的规则。

（一）叙事视野的转变

该剧虽然也讲述三国故事，但不是从通常着眼于三国相争的宏观历史叙事角度展开的，而是从曹魏政治集团内部出发看待整个天下大势的。天下格局的生变成为剧集叙事的背景，剧变的时势反映在司马懿一生的事迹上，正是通过他的个人活动折射出天下大势和时局的变动。司马懿的活动事迹主要发生在魏国，其所谋划的事件发生的效用仍集中于魏国内，但也明显折射出当时士人的生存状况以及国家所处的局势。转变叙事视野不仅让观众可以从一个不同的侧面来了解三国，同时还能从一个重要历史人物一生的活动轨迹来认识士人与国家、士人与历史的关系。当观众去审视司马懿因参与魏国的政治活动而身处何种人生境地时，也就可以体会到乱世何以称之为乱世的原由，以及乱世对人们的生活到底造成了何种影响。剧集一开始司马懿就不得不因父

亲为人所陷害而参与到营救父亲的行动中,起初抗拒征辟,但很快司马懿就意识到要想在这乱世保命,一味地不接触政治并非就不会与政治发生关联。政治已经渗透到每个人的生活之中,躲避不能消除政治活动对自身的影响,特别是在乱世中个体的性命又难以为自身所把握。参与政治活动,改变乱世格局,才可能避免个人性命无法保全的境况。司马懿最先在曹操身上看到了这种可能性,曹操的大志是统一全国,也只有统一才能建立起一个良好的社会秩序,结束诸侯相争的混乱局面,实现社会的稳定。

　　与荀彧不同,司马懿已经意识到历史不可能再回到汉家王朝了,汉朝没有能力构建一个良好的社会秩序。因此司马懿愿意为曹操谋划,为建立一个新的王朝而尽力。在曹操之后,司马懿帮助曹丕稳定社会,联合江东以抗蜀,推行九品中正制选拔人才,同时也避免政局又一次陷入曹氏宗室的争斗中。荀彧虽尽力辅助曹操,但其所希望的是曹操平定各方叛乱后恢复汉家王朝,事实是历史已经进入了一个新的时期,汉朝不再为人所共尊,只有建立一个新的王朝才能够结束战乱。司马懿运用其权谋原本是为了增强魏国的实力,辅助曹丕早日平定各路诸侯,以期建立新的王朝。后来司马懿发觉司马氏有可能统一中国,而这似乎更符合他的意愿,因此在后期他就有意削弱曹氏的势力,打击曹真和曹洪,为司马氏建立新的王朝奠定基础。司马懿一生的经历非常壮阔,在很多时候他运用谋略与杨修、曹真、曹洪在庙堂上争斗,但这些只是手段,因为在其内心深处藏着更为远大的目标。该剧从司马懿这一视角出发观察魏国内部发生的政治活动及斗争,人物在其中或为个人谋利,或为国家谋划,透显出三国时代的局势和新面目。

　　有关司马懿的史料,对其的论述具体而微的不多,这就为创作者根据简略的相关

记述而进行更为丰富的情节想象提供了空间。该剧遵循"大事不虚,小事不拘"的原则进行了合理的情节虚构,极大充实了人物的事迹,特别是通过刻画司马懿的精神世界及其政治信念来表达他的天下情怀和家国抱负。新历史主义指出,任何一本历史书都无法记录下真实的历史,历史经由他人的记述就已经进行了一次再创作。"历史学家把历史记录组织成读者可以识别出来的不同种类的故事。"[1] 历史的记录者不一定就是历史事件的亲历者,另外就算是对当朝的记述也未见得准确,因为在记录的过程中不自觉地就融入了自己对事件的观点。《军师联盟》在叙述司马懿的政治活动时经由一定程度的虚构而恰当地表现出他一生的政治追求和政治信念,让观众了解到司马懿在这一历史时期的所见所想,思考如何将政治理想在现实中实现。

(二)政治理想的蜕变

司马懿身处魏国政治权力旋涡的中心,从剧集的开端他不接受曹丕的邀请入幕府,为此甚至自碾双腿也要避免陷入权力斗争,到后来为曹操谋划,也感受到了政治对生活无所不在的影响。应该说此时的司马懿已然知晓了政治的效用,人无法逃避政治,政治渗透于人们的生活中,当人们身在其中时,能做的就是主动构建一个良好的社会政治生态,司马懿对政治的认识由此也发生了变化。在帮助曹丕与曹植争嫡的过程中,司马懿更多地运用权谋助力曹丕成为太子,具体表现为和杨修进行智斗。和杨修智斗的司马懿还是名谋士,其视野局限于眼前的政治获利,以辅助曹丕成为太子为主要目标。在历经各种谋略斗争,特别是通过与荀彧的交往,司马懿逐渐认清了一个权谋家和一个政治家的区别。一个心怀天下的政治家为天下百姓可以舍弃很多,荀彧为曹操出谋划策,其目的是期望天下能早日平静稳定,反对曹操成为魏王。因为荀彧清楚地知道一旦曹操成为魏王,汉朝很快将不复存在,各地诸侯必然也会纷纷称王,天下将会陷入持久的斗争之中。而当司马懿在狱中与杨修最后一次喝酒,杨修也道出了他对权谋和政治活动的深刻认识,他认为权谋争斗终究只是成为别人手中的一枚棋子,根本无法实现政治抱负,更无法实际惠及普通百姓,只是和自己的对手在权力的圈子里

[1] [美]海登·怀特:《作为文学虚构的历史文本》,张京媛译,收入张京媛主编:《新历史主义与文学批评》,北京大学出版社,1993年,第164页。

周旋，而政治理想也会因此磨灭。随着杨修的离去，司马懿意识到仅仅凭借权谋终究无法取得真正的成就。

司马懿非常敬佩曹操，一大原因就是曹操虽然对内常会使用权谋，但其目的是为了巩固自身实力得以与其他诸侯进行战争。曹操清楚地认识到汉朝将不复存在，不仅仅是因为他把持着现在的朝廷和大臣，更主要的原因是其他地方势力已经崛起，汉王朝不再具备统一天下的实力了。因此，当荀彧不赞成曹操称魏王时，曹操说了句"天下皆错看我曹孟德"，以此表露了自己远大的政治抱负，只有统一全国才可能结束战争。司马懿显然也认同这一点，此后也践行着这一政治抱负。曹丕当上魏王之后，司马懿有了更多的实权，也有机会施展自己的政治理想。为增强魏国的实力，首先要健全官僚体系，选拔人才，以此巩固国家的基础，才可能持久地进行战争。司马懿推行九品中正制，选拔真正优秀的人才，同时抑制曹氏宗室。曹丕显然也站在司马懿这一边，因为过于强大的外戚很容易侵蚀君主的权力，甚至权力会落入曹真、曹洪手中。当时外戚兼并土地非常严重，这样的情况若一直持续下去，农民迟早会起义，因此司马懿起用邓艾去调查土地兼并情况，尽可能削弱外戚的实力。当司马懿在政治上的角色发生改变时，其内心的天下情怀就会再度浮现，其实家国天下的观念始终存于士君子的心中，从此作为权谋家的司马懿消失了，一个放眼天下的政治家逐渐出现在人们的视域中。

该剧下半部分的叙事并不紧凑，特别是当曹操去世之后，剧情仿佛偏离了主要矛盾，把很多笔墨用在和剧情的主题并不相关的人物身上，这样的做法在某种程度上消解了历史剧本身所具有的厚重感。比如剧中柏灵筠这一人物与故事的主线相关度并不密切，是曹丕为了监视司马懿而安插的一个人，剧中用了很多情节描述她和司马懿从相识到相互熟悉的过程。这样的设计虽然可以让观众更多地了解生活中的司马懿，但也让司马懿偏离了重大事件发生的中心位置，历史的分量就减少了很多。另外，该剧为呈现司马懿情感生活的一面，有时也将司马懿和张春华之间发生的很琐碎的生活细节放入剧情中，这也阻碍了本剧对司马懿所参与的政治活动及其政治理念的充分表达。

（三）英雄人物与历史的博弈

《军师联盟》里刻画了很多英雄人物，以曹魏的人物为主，包括曹操、司马懿、

杨修、曹丕、曹植等，其他着墨较多的还有荀彧、邓艾、钟会等人，共同描绘出一幅英雄人物风云图。这些英雄人物在历史的长河中或明或暗，或隐或显，他们的活动始终无法脱离历史的具体语境和场域，有些人将自己局限在这一时空中，有些人则领会历史的意味而奋勇一跃。曹操在三国时期做出了很多杰出的功绩，其事迹流传久远，人们称之为"治世之能臣，乱世之奸雄"。该剧叙述更多的是曹操如何在曹丕和曹植中间选择未来的君主，或者也可以说是他对一个好君主的理解。令人奇怪的是曹操明明了解自己的性情与曹丕更相近，但他却倾向于让曹植接替他的位置。在第十九集中曹操和司马懿在狱中见面，司马懿坦言曹丕和曹操更像，曹操则认为曹丕比他会玩弄权术，告诫司马懿要当心，而历史似乎也证实了曹操的话。曹操求贤若渴，这一举动为魏国的持久强大奠定了良好的基础。曹操在历史上留下了浓重的一笔，他的权术也可以说是为了达成自己的抱负而巩固自己的权力，在那个时代若没有中央集权，则各种理想都无法实现。

司马懿在剧中历经很多事件，也会质疑历史记载这些事件的方式。传统史官所记录的内容又有多少是和历史事实相符的呢？在第十八集中司马懿和钟繇花了很大力气救出了狱中的曹丕，这也是一件重大的历史事件，它几乎改变了曹丕的命运。钟繇说，这一事件足以写入青史，后人也会看到记录，问司马懿是否想知道青史会怎么写。司马懿说道："这将来写青史的人，他怎么能知道今天究竟发生了什么？"历史的记录者又能了解多少事实的真相呢？过滤后的信息已经变得非常模糊了，史官对于所发生的事件会持有自己的观念，这样记录在册的内容离真相就更遥远了，因此历史的记载存在一定的主观性，这一看法其实正是对权威历史叙事的不信任。而该剧作为一部历史剧，它对历史文本记录下来的一些事件进行主观化、个性化的解读也就有了合理性，特别是对艺术创作而言。司马懿认识到历史中真正能留存下来的都是那些可贵的东西，而倾于朝野的权势会消失得无影无踪。在第二十四集中曹植已然领会到这些年与曹丕争嫡毫无意义，司马懿对曹植说权势不应当成为追求的目标，这些都将为历史的长河所冲洗，而曹植的诗文会一直流传下来。人物与历史的博弈，转化成了历史故事中的一个个片段，流转于现代人的口中。

（四）从暗场处编织历史

历史剧的创作在遵循大的历史构架的同时，必然要对事件的细节进行阐释和解读，也只有这样才能在尊重历史事实的基础上讲一个好故事。《军师联盟》所叙述的历史是从一个人物的视角切入的，由此而构成的世界自然就与此前那些从多角度讲述这段历史的文本有着明显差异，并且这种专注于呈现一个人眼中的历史的叙事方式，既有历史的厚重感又能体现对时代的独特理解。历史文本中的寥寥数语难以让人们详实地了解历史事件发生的过程，而且不同的历史文化对同一件事的记述往往有一定差距，这些都给历史事件的再构思提供了创作的空间。该剧讲述的重点在于三国中的魏国，对魏国发生的事件进行梳理，为模糊的历史绘出了一条轮廓线，让原本处于暗处的历史有了亮点，引发了人们的关注。人们通常留意到的是一些宏大的历史事件，历史人物在其中承担着重要的角色，这是历史显性的一面。所谓的历史，只是历史文本中已然形成的文字，通过史家的笔记载下来的人和事，这在某种程度上表达着史家对所发生事件的看法，因此，融合着史家观点的历史就形诸文字了。历史中隐性的一面则是记录较少的那些内容，要人们去仔细探究，通过探究才有可能接近历史的真相。司马懿这一人物作为该剧剧情的主线，连接起了历史所记载的那些主要事件，比如儿子争嫡、联合江东，这些事件司马懿都曾参与过。而剧中其妻张春华、杨修等人物的塑造则要进行一定的艺术加工。司马懿这一角色的丰富饱满，正是经由创作者编织明暗相

交的历史故事线而得以形成的。

新历史主义认为，人们所谓的历史其实是历史文本，所有的历史只存在于文本中，而文本从根本上来说是历史学家把控的一种话语。海登·怀特指出，"历史文件不比文学批评者所研究的文本更加透明"，"历史文件所表现出来的世界之不透明度随着历史叙事的生产而不断增加"[1]。因此，了解历史更多的意义，在于了解历史学家所记录下来的内容，这也就意味着历史是要构建并融入主观话语的。应该说所谓的权威历史叙事其实只是一种通常的历史叙事话语，人们可以认可，也可以经由自己的解读来阐述历史的真相。《军师联盟》所创作的历史文本展现了一段不为人所熟悉的历史，从这点来看该剧做出了突破。

（五）后三国时代的欲望诉求

后三国时代大剧《军师联盟》以史为骨，虚实结合，谱写了三国传奇。以司马懿的一生为切入点，叙述他在后三国时代将自身的欲望诉求一步步践行的过程。青年的他曾竭尽全力辅佐曹丕成为开国明君，推行新政，为魏国的富强稳定做出了巨大的贡献；垂暮之年时，他在残酷的明争暗算下忍辱负重，慢慢积蓄能量，最终一举平定魏国内乱，有保国安民、结束战乱的丰功，奠定了结束乱世的基础。这是一部充满智谋与情怀的大剧。后三国时代的司马懿有着太多让现代观众感同身受的故事，他忍辱负重、精彩璀璨并最终集大成者的一生，具有先天可让现代观众投射自我生命历程的能量。面对步步为营的宫廷争斗，他遭遇过背叛、丑恶、阴谋，但都利用自身的大智慧一一化解，最终欲望诉求得以实现，到达了权力的巅峰。司马懿是三国时期的职场人，他的人生奋斗格局及其处理事情的谋略手段可以投射到现代的职场生涯中，足以让现代观众锤炼、反思。

[1] [美]海登·怀特：《作为文学虚构的历史文本》，张京媛译，收入张京媛主编：《新历史主义与文学批评》，北京大学出版社，1993年，第169页。

三、产业模式优势凸显

《军师联盟》热播的原因,除了创作上的新的突破,其产业模式的优势也应予以重视。在演员选择上采用新老演员结合的方式来吸引观众;在传播上背靠资本,扩大盈利点,打通全领域配合宣传;在制作上资源互补,共同开发"超级剧集"。

(一)演员新老结合,广泛吸引观众群

《军师联盟》作为以三国为背景的历史电视剧,其出场人物众多,形象各异。在演员选择方面,制作方颇下一番功夫,其中老中青三代,都能发挥最大的优势。

剧中国家一级演员徐敏扮演钟繇一角,徐敏作为电视剧常客,曾出演《雍正王朝》《孝庄秘史》等多部历史电视剧,历史剧观众对其也是耳熟能详。虽然钟繇在剧中出场不多,只是配角,但甫一登场,就能抓住老牌观众的视线,让观众对电视剧产生内在的亲近感与认同感。可以说,剧中此类的"老一代",并非是年龄上的老,而是资历上的"老",负责吸引历史电视剧观众。

剧中男主角司马懿的饰演者是目前国内中生代男演员中的代表人物吴秀波,其近年来参演的多部电视剧、电影都引起很大的反响,选择吴作为主角,第一是看准其在观众中的人气。这一点同样适用于女主角刘涛,刘涛复出后参演的一系列电视剧的收视率都不低,而近一年更是参加拍摄多部综艺真人秀,因此拉拢到一批粉丝观众,选择刘涛作为女主角,也是考虑到她自身形成的流量效应。第二,司马懿作为在影视剧中被多次演绎过的历史人物,再次塑造颇具难度,无论是观众还是业界专家都会对其有极其严格的要求,而吴秀波在观众群中口碑过硬,且获得过金鹰、百花、华鼎等多个国内影视最高荣誉奖项。第三,《军师联盟》一剧若根据司马懿的故事来划分,其大体可以分为两部分,上半部分是司马懿长期隐忍直到在魏阵营中崭露头角,下半部分是司马懿与张春华的爱情故事。这两部分也恰恰符合吴秀波一直以来的角色定位:高智商+新好男人。《赵氏孤儿案》中吴秀波饰演的程婴与《军师联盟》中的司马懿颇有几分相似,两者都是隐忍不发,一步一个脚印地按照自己既定的目标前进。此外,《军师联盟》中的司马懿虽然智慧过人,总能在危急关头化险为夷,但在日常的生活中却显得性格木讷,从其与张春华、柏灵筠的"三角"关系中也能看出此点,而从吴

秀波此前出演的《北京遇上西雅图》等电影中可以看出,他擅长表现此类人物,因此扮演起来得心应手。还有一点,历史上司马懿于三国后期登上历史舞台,厚积薄发、老来得志,而吴秀波也被大众誉为"大器晚成的大叔角色代表",两者不可谓不相近。

当然,《军师联盟》中也不乏新生代的年轻小生、花旦,如曹丕的扮演者李晨,柏灵筠的扮演者张钧甯,都是二三十岁的青年演员,选择此类演员出演剧中的重要角色也是投资方扩大观众群的方式。吴秀波、刘涛等实力派中年明星演员,虽然演技过人,但其在年轻观众群体中的反响仍逊于青年演员。同时历史正剧作为相对严肃的电视剧类型,一直以来年轻人对其的关注度并不高,而本剧加入李晨等青年演员,可以从他们的粉丝中提升热度,进而通过青年群体的黏合力使传播范围扩大。因此,青年演员的加入也是必不可少的。

(二)背靠资本,扩大盈利点,打通全领域配合宣传

《军师联盟》作为优酷参与制作的第一部"超级剧集",其本身就寄托着阿里影视与优酷视频的厚望,其成功与否,关乎两家文化娱乐公司未来的发展方向。在优酷加入阿里文娱板块之前,其本身的盈利重点仅在会员投入与广告收益上。而在加入阿里文化生态圈后,优酷的盈利点也有了更多的选择。以《军师联盟》为例,除电视剧本身自带的各种盈利点之外,电视剧的衍生产品也成为盈利的新方向。该剧充分利用了

阿里资源，优酷与阿里旗下的淘宝、天猫等进行了各种类型的互动。在天猫商城中，《军师联盟》独立出一个板块贩卖一系列周边产品，如电视剧原声光盘、电视剧DVD等。同时，优酷播放《军师联盟》时，关于这些产品的广告也会在播放窗口上弹出。

除借助阿里扩大赢利点外，打通全领域配合《军师联盟》的宣传也是优酷与阿里文娱合作的重点。优酷作为国内排名前三的网络视频平台，其业务内容局限于与视频相关的产业上，而阿里文娱则享有文化、娱乐等诸多领域的资源，并且在商业上也给予《军师联盟》相关的支持。在音乐平台方面，阿里旗下的虾米音乐抢先推出独家《军师联盟》原生音频，并推荐给虾米APP用户，一些平时不看电视剧的音乐听众在收听相关音乐后也对电视剧本身产生兴趣，带动了收视率的提升。天猫搜索中的推荐搜索中出现了"打败诸葛亮的男人"这样的宣传语，阿里用此种博人眼球的方式对《军师联盟》进行宣传，一些平日与电视剧绝缘的群体，在看到此类宣传语时，也会因好奇而点进去观察一番，即使最后其并没有上优酷观看电视剧，也会在茶余饭后与身边好友讨论。在《军师联盟》播出的同时，阿里旗下的理财产品支付宝狂撒一亿现金红包，对电视剧进行宣传，只要点进"领红包"的页面，就会收到相关的宣传信息。这些宣传方式的配合并进，扩大到几乎所有互联网涉及的领域，只要阿里相关产品的用户在《军师联盟》数月的播放周期内使用APP，便会收取到相关的电视剧信息。

《军师联盟》作为一部上下分篇播出的电视剧，为维持必要的电视剧热度，除上述一些已经进行的宣传外，也要进行一系列播后宣传，在此阿里文娱产业就显得尤为重要。优酷联合阿里产业，对优酷相关产品进行宣传，并针对优酷推出的一系列优惠活动，旨在将观众留在优酷视频平台，此种手法一是可以保持优酷本身热度，使《军师联盟》之后播出的剧集可以借助余热提高网络流量；二是保有《军师联盟》固有观众群，维持观众对下部《虎啸龙吟》的期待度；三是交换阿里、优酷双方用户群，目前优酷视频上《军师联盟》采用前五集免费观看，之后VIP会员免费观看的模式，想观看电视剧就要选择购买优酷会员，而支付平台中则是支付宝更为优惠，多数观众会选择支付宝。反过来，阿里的支付宝用户也能收到《军师联盟》带来的相关优酷产品推荐，进而维持宣传热度。

（三）资源互补，共同开发"超级剧集"

《军师联盟》作为一部合制"超级剧集"，其本身就是借助多投资方、多制作方的全体优势从而获得了空前成功。《军师联盟》一剧由江苏华利文化传媒有限公司、东阳盟将威影视文化有限公司、东阳多美影视有限公司、霍尔果斯不二文化有限公司等多家制作公司共同参与，几家公司各有所长，联合制作，也是打通从创作到制作进而发行的全线产业链。

本次创作为命题创作，编剧常江在采访中表示一开始拿到策划案就是要求重新塑造司马懿。从创作出发，东阳盟将威影视文化有限公司具有多部相关电影、电视剧的创作经验，并且盟将威与霍尔果斯不二文化都是吴秀波投资的影视公司，在创作司马懿这一角色时便是为吴秀波量身打造，可以说《军师联盟》中的司马懿是属于吴秀波的"司马懿"。吴秀波担任本剧的主演、监制和制片人等多重工作，在发布会上就放出"全程负责"的豪言壮语，以其自身的号召力和口碑保证，也吸引了其他制作公司的合作。

在制作上，几家公司都各有所长，资源互补，东阳的制作公司拥有得天独厚的地理优势，依靠横店影视城，在拍摄地点的选取与各种当地关系的处理上不可或缺。盟将威影视文化有限公司有大制作经验，参与过《太平轮》等影视剧制作，本身具有广阔的演员资源。此外，东阳多美影视有限公司与霍尔果斯不二文化有限公司都具有多部网络剧制作经验，《军师联盟》试图同时进军线上播放平台与线下上星卫视，一些具有丰富的相关经验的公司的参与不可或缺。江苏华利文化传媒有限公司作为江苏华利下属公司，其在江苏省内具有固定的文化资源，这也是之后挑选江苏台作为线下上星卫视的首播平台的原因。

制作公司共同制作的合制剧，也在一定程度上抑制了电视剧行业内热衷于"赚快钱"的风向。作为《军师联盟》中集主演、监制、制片人于一身的吴秀波，还是浙江唐德影视股份有限公司与幸福蓝海影视文化集团的股东，但两者都没有参与制作《军师联盟》，其原因外人不得而知，可能一方面是由于两者不像霍尔果斯不二文化那样由吴秀波控股，另一方面也可能是为分散投资风险，并不看好剧集盈利。若前两家公司未参与剧集制作情有可原，那么作为吴秀波经纪公司的喜天影视未能参与则令人费解。2016年底，喜天影视提交新三板招股书，除光线影业与明琛管理外，还囊括吴秀波在内的30名国内明星作为有限合伙人。吴秀波作为喜天影视的当家男艺人，其

第一次以制片人身份参与的《军师联盟》未出现在作品名单中，这一点无法以规避风险来解释。《军师联盟》与下部《虎啸龙吟》从剧本创作到投资开拍历时五年，很多公司怕其长时间的制作无法得到应有的回报，或者无法在短期内回笼资金，故而放弃。笔者认为喜天影视的情况也应如此。此外，喜天影视股东过多，权力分散，也是其无法进行长期投资的客观因素。以目前上部《军师联盟》来看，其收视率和影响力都已超过预期，上映前十几家上星卫视争夺首播权，播出后江苏、安徽卫视都取得同时间段收视率前三的好成绩，可以说是为中国相关制作公司上了一课。随着电视剧产业的不断发展完善、观众收看数量的累积，大投资、大制作、电影化的精品剧一定会成为未来行业的主流，抱着挣快钱的心思制作出来的产品将会被淘汰。

四、国产电视剧创作的新启示

《军师联盟》作为一部当代历史剧，显示出了正史与戏说的扭合叙事，经典小说与民间认知的冲突对话，剧作从备受争议的司马懿这一人物入手，重新解读三国历史的风云变幻，同时注重表现人物的内心世界，标志着当代历史剧创作的新趋向。

（一）正史与戏说的扭合叙事

《军师联盟》作为一部历史剧，我们很难将它细化分类，如果说它是历史正剧，其中的人物设计、历史情节设计，又明显不符合正剧的严谨性。如果说它是戏说剧，其中的历史走向、重大事件又完全还原史料记载。如果硬要将其分类，《军师联盟》应该是融合正史与戏说的新历史剧。近年来历史剧的创作陷入了困境，历史正剧无法摆脱一贯的帝王将相、历史战争等题材。古装剧又脱离了历史范畴，仅仅依靠历史的"壳"讲述具有现代性的故事。在此种环境下，《军师联盟》的出现无疑是给历史电视剧指明了一条新出路。

首先，《军师联盟》继承了历史正剧一贯的忠于史料的原则，在有史料记载的内容上尽量维持其真实性。如主人公司马懿的整体形象塑造在大方向上是依照《晋书》中的记载，而对曹操的记载也符合史书中"治世之能臣，乱世之奸雄"的人物设定。在

战争上,官渡之战、赤壁之战等也都有讲述,只是选取的视角有所偏离,没有依照其他历史剧的重讲述、大叙事的手法进行描写,只是用旁白与字幕方式一笔带过,运用此种手法一是因全剧围绕司马懿展开,历史战争方面并非其叙事重点,二是因为早期司马懿尚未进入曹操的权力核心层。此种忠于历史的原则给当代历史剧创作定下了基调。历史电视剧,无论是正剧或是古装剧,都应当以基本的史实为依托,脱离基本史实的电视剧只能在一定程度上说其借助了历史环境,并非严格意义上的历史电视剧。

其次,《军师联盟》在历史真实的基础上,对历史也进行了想象性的补充。在空城计这场戏中,传统小说、电视剧一般都正面突出诸葛亮的足智多谋,对司马懿的描写则是多疑、谨慎。而《军师联盟》剧中一反常态,正面描写司马懿的内心想法,其不愿意攻打西城是因其猜透了曹操的心思,怕自己的结局是"飞鸟尽,良弓藏"。此类设定是目前历史剧塑造的难点,一些历史人物,在历史上有详尽的史料记载,因此再创作的空间不大。但近年来随着新热点的开发,历史剧也已从宏大叙事转向细节描写,因为史料记载的都是历史的大框架,细节问题就需要创作者充分发挥想象。目前历史剧最大的问题就是对于这些被想象出来的部分,一些电视剧为了收视率而进行没有原则的篡改,甚至背离了历史发展的客观规律。《军师联盟》虽然也有部分内容是对历史人物进行想象与改写,但并不妨碍整体性的历史框架与历史逻辑,因而是可以接受的。尊重历史,保留历史,在其基础上进行再创作,应当是历史电视剧创作的底线。

最后,《军师联盟》也添加了一系列非历史元素吸引观众,提高收视率。《军师联

盟》作为优酷第一部"超级剧集",投资方、制作方和播放平台本身希望其能一炮走红,打响"超级剧集"名号,而经历了一系列网络小说改编历史古装剧,近年历史类型电视剧在口碑和收视方面都有所下滑,热度逐渐被都市剧反超,在此种背景下新制作的历史剧一定要另辟蹊径寻找能够抓住观众的新内容。《军师联盟》的应对方案是加入一系列的武侠情节。在缓慢的人物对白空隙添加一些紧张刺激的动作戏,给沉闷的情节加入节奏感,能够有效吸引观众的注意力。同时,武打动作戏仅仅是情节间的调剂,并没有哗众取宠,这是《军师联盟》一剧中最难能可贵的。添加一些不一样的内容,让电视剧如同电影一般充满节奏感,同时其中的调节情节又不能影响主线,这是创作者需要学习的,一些电视剧,如同样取材自四大名著的《武松》,其中武松已经脱离传统的"英雄"人物形象,武打情节充斥其中,飞檐走壁更是无所不能,此类电视剧已不能算是历史剧,而只是娱乐类型的古装剧。

(二)打破常规"老树开新花"

《大军师司马懿》取材自三国时期的故事,上篇《军师联盟》主要讲述三国前期,是司马懿同曹操、曹丕两代君主之间发生的故事,而下篇《虎啸龙吟》则是讲三国后期魏国内部司马懿如何一步步帮助司马家建立伟业的故事。观中国历史电视剧,无论是历史正剧还是戏说剧,三国时期的内容从来都是屏幕上的热点,远有1994版《三国演义》,近有2010版《三国》。无论何时期、何类型,三国题材的电视剧往往跳不出大战争内容的范畴。究其原因,在笔者看来其一是罗贯中的《三国演义》作为中国古代四大名著之一在大众心中有足够的吸引力;其二是提到三国时期便会将其想象为英雄辈出、风云际会的乱世,一个个鲜活的人物可以给剧情平添许多传奇色彩;其三是中国历来崇尚"正统",蜀国作为故事中汉朝正统的代表,虽然最后失败了,但悲剧色彩也是值得大书特书的。但《军师联盟》却反其道而行,抛弃了三国题材一贯的"大""全""正"的内容,转而从备受争议的司马懿入手,以一个军师的角度去解读三国。

近年来影视行业掀起一阵IP热,制作方都在寻找经过改编可以搬上荧幕的原创内容,在历史古装题材方面,各种网络小说、新历史小说格外火热,《甄嬛传》《仙剑奇侠传》《三生三世十里桃花》等都搬上了电视荧幕。而《军师联盟》却另辟蹊径,从已经拍"烂"的三国题材中,选取了一个人物的视角,讲述风云际会的乱世。作为

一棵"老树",《军师联盟》中选取的"新花"是值得国产电视剧学习的。三国作为观众耳熟能详的历史题材,翻拍的空间所剩无几,不能有效地吸引观众,但《军师联盟》的制作方却可以在其中找到新的话题点,荧幕上的核心人物不再是刘关张、曹操等人,故事主线也不再是乱世战争。这些新的角度、新的解读给当前历史电视剧创作者一些启示,是否可以从全新的角度去讲述旧的故事。历来三国题材都是从蜀国的角度进行创作的,而《军师联盟》则从历来反面的魏国入手。同样,《军师联盟》剧中的司马懿,在历史上是一个反面角色,但正是这一传统故事中的反面人物,却成为2017年最为火热的历史人物。正如饶曙光先生在研讨会上所讲的,"把司马懿这个人物的多层面展示出来"。当前的历史电视剧,很大一部分依然是在走几十年来的老套路,没有从其他角度创作的优秀作品,2003年播出的《曹雪芹》可以算是一个新题材、新角度的良好IP。但其创作内容依然局限于曹雪芹家道中落创作《红楼梦》,而忽略了本身颇有传奇色彩的一系列内容,使电视剧本身沦为平庸之作。若能如同《军师联盟》一般,从多角度出发,以个人的眼光看"康雍乾"的时代变迁,并加以曹雪芹本人的传奇经历,可以算是一个优秀的新IP。

(三)新型播出制度的机遇与挑战

《军师联盟》除了由多家影视公司共同投资制作外,其播出制度也采取网络和卫视多点平行播放的模式。近年来由于网络视频平台崛起,在一定程度上冲击了传统的地方卫视收视率,面对来势汹汹的网络平台,一贯的做法是由上星卫视进行电视剧首播,播放结束后在网络平台上架。此种播出制度维持住了线下卫视平台的收视率,但由此也损害到网络平台的权益。《军师联盟》的新型播出制度可谓给中国电视剧产业发展提供了一条新的收视分成道路,从CMS52城晚间黄金档收视统计来看,《军师联盟》线下首播的江苏卫视连续三天收视率均破1%,连续排在上星卫视黄金档收视率前三,并期播出此剧的安徽卫视最高收视率也超过1%。《军师联盟》完结后,优酷视频、江苏卫视、安徽卫视总体收视率基本达到了三分持平,这一目标也是发行公司之前想要达到的。

线上视频播放平台来势汹汹,逐步挤压线下卫视电视剧收视率,在此种情况下,如何在线上与线下之间寻找平衡点,是目前相关产业所面临的大问题。《军师联盟》

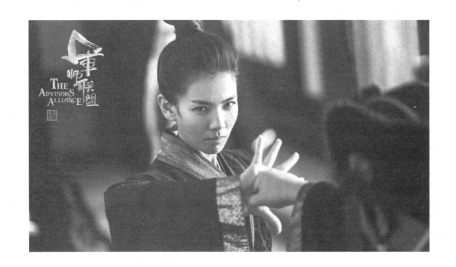

改革传统的"先线下、后线上"播出制度,首创优酷会员抢先看,卫视黄金档后续免费播出的方式。线上优酷会员提前19.5个小时观看《军师联盟》,相比于黄金档,此时段观众人群以学生、自由工作者或"时差党"为主,此时正是卫视收视群体中上班族及老年观众的休息时间,并未过多影响到卫视收视率,此外视频网站的会员群体多数也并非线下卫视的主要目标观众,如此一来,在保持了卫视收视率的必要前提下,视频门户网站的流量也得到保障,而线上视频平台赖以生存的用户黏性也不会受损。

由《军师联盟》播出制度可见,平衡线上与线下的收视问题,首要的是区分两者的收视群体。传统线下卫视电视剧播放注重黄金档,初期的线上网络平台也是从黄金档入手,晚间同步更新电视剧集。但由于视频网站的自由性,并且中间没有广告插播等影响观看的良好的收看环境,因此大大压缩了卫视剧集的收视率。此后采用的先卫视、后网络的播出制度,也因为损害网络平台的利益而走入困境,在各视频平台抢占网络资源、力争保留用户的"平台战国"时代,无法留住固定观众群无异于灭亡。《军师联盟》的会员点播先行、卫视后续免费播出的方式,合理区分出了线上观众群与线下观众群,从而使各类观众可以在闲暇时间内看到第一手的视频资源,如此也使各个平台的利益趋于平衡。其次,网络视频平台加紧投资影视剧制作领域,也是为了能够拿到首播资源。网络首播与会员抢先的噱头,从根本上可以把观众群体留在自己的平台上。凭借网络平台的观众群体提前观看,可以在一天内迅速炒热话题,提高剧集的

关注度，也间接地提高了接下来线下上星卫视的热度。最后，新型播出制度带给网络平台与上星卫视的，除机遇外更大的也是挑战。在发达的互联网时代，网播先行是对电视剧质量的一大考验，如果自身质量不过关，提前观看的网络用户会将观看体验第一时间反馈出来，也会直接影响到之后线下播放的收视率，所以新型播出制度虽然平衡了网络与卫视之间的收视利益，但也是对电视剧内容质量的一大考验与挑战。

（四）"超级剧集"火热，合制剧势在必行

"超级剧集"是优酷于2017年4月提出的概念，之后6月份播出的《军师联盟》为其参与制作的第一部"超级剧集"。新网络视频平台年代，电视剧作为最能够吸引观众，提升用户黏性的播放类型，是各个视频平台的争夺热点，视频平台也由单一的播出转为制播一体。据不完全统计，近两年优酷视频版权剧占据了其50%的份额，合制剧与自制剧相对较少，但随着优酷视频的发展，并且与阿里文化娱乐板块的深入合作，背靠阿里的资源优势，合制剧与自制剧比重逐年上升。据优酷总裁杨伟东的设想，其目标是在未来可以齐头并进。但同时也因为视频网站自身的局限性，其并不可能将所有资源投入到电视剧行业，版权剧的版权费用逐年上升，单独靠自身揽下版权已不现实，自制剧由于本身的局限性和投资规模也导致其只能迎合特定的目标观众，无法做大做强，因此，合制剧势在必行。

首先，合制剧可以囊括线上线下多种资源，打造优质精品。以《军师联盟》为例，四家影视制作公司各有所长，分别负责各个层面，并按照电影行业的标准制作电视剧，从创作到播出一条龙，不在其他客观因素上过度浪费资源，只关注剧集本身质量，如此制作出来的电视剧是经得起专家与观众考验的。其次，合制剧可以分担投资风险。目前电视剧上亿投资已为常见，其高额的制作成本对于任何一家制作发行公司都是不小的负担。本次《军师联盟》集合江苏华利文化传媒有限公司、东阳盟将威影视文化有限公司、东阳多美影视有限公司、霍尔果斯不二文化有限公司四家单位共同制作，也是在一定程度上规避风险。并且，由于"超级剧集"从立项到制作再到播出，时间跨度较长，各公司分散投资可以减少单剧投入资金，而多部剧并行制作也有利于制作公司本身的资金周转。最后，网络时代视频网站是拉动影视行业发展不可缺少的力量，但目前各大平台盈利方式单一，会员制度与广告收入成为其最基础也是最主要的收入

方式，如何完善自身盈利模式，尽快进入良性收支平衡状态，是各大视频网站思考的重点。同时，合制剧的出现也为各大网站寻找到一个新的盈利增长点。传统的线上视频网站，在合制剧出现之前，大多依靠自制剧与版权剧提高热度，而自制剧本身由于资本限制，无法做大做强；版权剧又往往因为平台竞争和自身时效落后而得不到应有的回报。除此之外，线下上星卫视每年都会有开年大戏、主推大戏等招牌剧集，其吸引观众与提高卫视自身热度往往能维持数月甚至更长时间。网络平台若想在影响力上达到线下卫视的程度，也一定要有自己的当家大戏，很明显这是自制剧与版权剧无法做到的。因此，合制剧就显得尤为重要。

艺术创新的生命力在于将传统与现代以一种合适的方式联系起来，并运用恰当的艺术手法加以表达，而市场与观众的反应则考量着艺术创新的价值。《军师联盟》引领了中国历史题材电视剧创新发展的新方向，在尊重历史的基础上实施了现代转化，诉说着中国故事，在中国电视剧的发展道路上留下了浓墨重彩的一笔。

（刘清圆、林玮）

专家点评摘录

　　李跃森：在以往的文艺作品中，司马懿总是以负面形象出现，而《大军师司马懿之军师联盟》第一次把司马懿塑造成一个性格复杂而富有人情味的形象。全篇以司马懿的命运和情感为核心，大胆重构历史，在人物性格发展中注入传奇因素，既不回避他的阴险狡诈，又写出他的雄才大略、温情和隐忍，对司马懿的历史功绩做出比较客观的评价。这部作品不是简单地做翻案文章，而是从一个新颖的视角重写三国故事，同时借鉴《三国演义》的谋略文化，在人物成长中洞见历史精神，表现主人公的政治智慧，也挖掘出人性真实，在故事讲述上挥洒自如而又张弛有致，既具有风格化的特点，又不失历史厚重感。

<div style="text-align:right">——《新派演绎三国故事》，《人民日报》，2018 年 1 月 6 日</div>

　　以时代精神映照历史内容，用形象的方式揭示了历史理性与个人选择之间的冲突，实现了历史人物与历史精神的高度统一。

<div style="text-align:right">——第 31 届"飞天奖"颁奖评语，2018 年 4 月 3 日</div>

2017年

中国影响力电视剧分析 案例五

《我的前半生》

The First Half of My Life

一、剧目基本信息

类型：都市、情感

集数：42

首播时间：2017年7月4日—2017年7月26日，东方卫视和北京卫视

收视情况：东方卫视平均收视率为1.876，平均市场份额为6.455；北京卫视平均收视率为1.248，平均收视份额为4.287

二、剧目主创与宣发信息

出品公司：新丽传媒股份有限公司、新丽电视文化投资有限公司

导演：沈严

编剧：秦雯（根据亦舒同名小说改编）

主演：马伊琍、袁泉、靳东、雷佳音、吴越

摄影：杜鹏

剪辑：张佳、刘唱

灯光：马喜来

录音：周光

三、剧目获奖信息

2017年获美国亚洲影视联盟"金橡树奖"优秀电视剧奖。

2017年获得中国泛娱乐指数盛典ENAwards"2016—2017年度最具价值电视剧"奖项。

IP 转换与时代特色的彰显

——《我的前半生》分析[1]

电视剧《我的前半生》改编自 20 世纪 80 年代香港著名女性作家亦舒的同名小说，是近年来少有的女性主义佳作。本剧围绕远离职场的全职太太罗子君被丈夫抛弃后毅然重新踏入社会并获得新生的主线展开，讲述了她从贪图安逸到勤于奋斗的身心转变，以及她与职场"女强人"唐晶、"小三"凌玲等女性和职场精英贺涵、陈俊生等男性的情感纠葛，从而思考当代都市女性的社会位置与精神归属，具有深刻的哲学意味。

此外，《我的前半生》也迎合了当前电视剧产业对 IP 的借鉴与转化这一趋势。不过，不同于诸多当下电视剧对 IP 过度依赖的态势，《我的前半生》在 IP 转换的过程中刻意融入时代特色，使之呈现全新面貌，而在本剧中这种新颖之感从艺术形式到主旨文化均有所体现。

一、制造女性主义话题

从文化价值观与传播效果来看，电视剧《我的前半生》的鲜明特色在于其浓郁的女性主义气质和对现实的真诚关注。关于女性话题的探讨是一个具有时代前沿性的举措，无论是学术理论的研究还是社会生活的现实体验，女性日益成为人们关注的焦点。

[1] 本篇剧照选自电视剧《我的前半生》，文中不另作说明。——编者注

女性的成长反映着社会文明进步的程度，社会发展得越充分，对女性的关注就会越多。而对女性的关注不仅仅是站在女性的视角上满足女性的欲望，更是在女性与社会、女性与男性的联系中深入女性的身心世界，发现女性的真、善、美，理解女性在当代社会中的困惑与无奈。

电视剧《我的前半生》以真诚之心直面社会，直面女性，而不是简单地使用几句女权的口号。编剧秦雯虽然充分运用了女性的主观情感来结构剧情，但也并没有因此放弃对周遭环境进行客观理性的审视，因而本剧既成功地塑造了丰富典型的女性群体形象，同时也反映出一个属于女性的客观世界。

（一）电视剧《我的前半生》与女性主义的发展

电视剧《我的前半生》改编自亦舒的同名小说，有趣的是，亦舒的这篇小说中主人公的名字"子君"和"涓生"又出自鲁迅于1925年创作的女性爱情小说《伤逝》，而鲁迅写《伤逝》的目的又是为了回应19世纪挪威戏剧家易卜生创作的有关女性解放的戏剧《玩偶之家》。于是，从《玩偶之家》到《伤逝》再到小说版和电视剧版的《我的前半生》，这四部作品也串联出了一条女性主义的发展脉络，它存在于从19世纪到21世纪的时代变迁中，也存在于从西方到东方的地域差异中，还存在于从文学到影视的媒介转换中。

子君与涓生是一对源自鲁迅小说的人物，在鲁迅写下他们是用来提出"娜拉走后怎样"这一著名的问题的，而"娜拉"这一人名则来自易卜生创作的戏剧《玩偶之家》。《玩偶之家》创作于19世纪后期，当时正处于女性主义的第一次浪潮，工业革命将在家相夫教子的女性召唤至公共劳动的场所中，女性获得了独立于男性的经济来源，从而要求将女性从家庭的桎梏中解放出来，并与男性享有同等的社会权利。该剧讲述的是家庭主妇娜拉越来越不能忍受丈夫海茂尔将自己视为私人玩偶的行为，坚决地离开家庭走向社会并毫不留情地将丈夫甩在身后，这样的结局迎合了当时西方伴随着工业革命与资产阶级民主革命而兴起的女权运动。而当近代中国在西方列强的逼迫下"开眼看世界"后，开明的知识阶层将女性解放的理念引入中国，于是在辛亥革命至五四运动前后培养出一批后来被称为"新女性"的群体。而这批"新女性"大多出自深受传统文化影响的士绅家庭，但她们又在上学期间接受了西方平等、自由的价值观。

于是，她们将易卜生笔下的娜拉视为精神领袖，渴望主宰自己的命运，却又难逃整个时代的局限性。因此，鲁迅写下了《伤逝》这篇小说，讲述"五四"时期的新女性子君爱上涓生，为了争取婚姻自主而离开封建家庭，却不为社会所容并最终被涓生抛弃。西方女权运动以工业革命对传统农业的破坏为经济基础，而当时中国知识分子在中国倡导女权的早期，中国尚不具备容纳大量家庭主妇参与社会工作的经济环境，因而也难以形成认同女性独立的思想环境，于是鲁迅通过这篇小说来表达易卜生描写的女性无法在弥漫着儒家旧道德的"无物之阵"中走向独立的观点。

然而时隔六十年后，香港女作家亦舒借用了鲁迅小说中"子君"和"涓生"这两个人名，重新书写了一个发生在现代大都市香港的女性独立的故事。在亦舒的小说中，家庭主妇子君不再是鲁迅笔下的弱女子，在被丈夫涓生抛弃之后，她勇敢地面对社会、融入社会而开启新的人生。曾经受英国殖民统治的香港在文化上颇具国际化气质，战后西方女性主义的主张及其流变也深深影响着同一时期的香港。此时的西方女性主义经历了第二次浪潮，其中波伏娃在《第二性》中认为女性长期被定义为男性的"他者"而存在，因此女性在由男性主导的话语体系中是缺席的，而若要消除两性差异，就必须要改变女性在话语中缺席的境遇。在亦舒的小说《我的前半生》中不难发现，缺席的不是女性而是男性。首先，亦舒以子君独白的口吻来书写这篇小说，整个故事由子君带领读者一步步深入，话语的主导权来自子君，而涓生只是因子君的讲述而得以存在，于是涓生在这段叙述中是缺席的。其次，子君相夫教子井井有条，在家庭中充分运用了自己的智慧与才干，而涓生却轻易地将妻子抛弃，心中自知有愧还故作淡定，他的做法完全被道义排斥在外，是道义上的缺席。再次，子君和唐晶这一对闺蜜构成了女性之间的同盟，当女性的生活与情感出现危机时，女性同盟的出现使得女性之间得以互帮互助，而涓生从始至终都是孤立无援的，他不管是离婚还是再婚都是孤独的，因此涓生在生活与情感上又是缺席的。第四，子君和涓生的孩子由子君抚养长大，涓生对于孩子而言不再作为家庭成员而存在，因此从家族传承的角度来看，涓生再一次是缺席的。最后，亦舒笔下的子君有两个孩子，姐姐安儿有主见有担当，弟弟则动不动撒娇、耍脾气，姐弟之间也是女强男弱。由此可见，在亦舒的笔下，男性相对于女性而言是全面缺席的状态。于是，同样是子君和涓生，一个甲子的轮回却是截然不同的命运与心态，亦舒正是通过借用鲁迅小说里的人名构成互文关系，以人物结局的不

同来形成一种时空对比，时间上的对比发生在20年代的传统感与80年代的现代感之间，而空间上的对比则发生在内陆的小乡镇与国际化大都市之间。很显然，在这种双重对比中，亦舒通过对女性实现自我的诸多可能性的探讨，肯定了现代而否定了传统，肯定了国际化大都市而否定了内陆的小乡镇。

不过，再隔三十年，上海女编剧秦雯将亦舒的小说改编成电视剧，此时女性主义已经进入第三次浪潮。如果说波伏娃时代的女性主义者对于消除两性差异的主张是激进的，甚至是带有向男性复仇的情绪，那么，20世纪末以来的女性主义理论则不再执着于两性之间的抗争，而是主动承认男女有别并希望达成两性的等位同格，在这一过程中也不排斥男性对女性的辅助。于是，在电视剧《我的前半生》中，唐晶在职场上尽管雷厉风行、冷若冰霜，但毕竟不是男人，她最终还会像一个女人那样渴望情感关怀，并且唐晶认为自己走上职场高层的道路意味着女性的独立，但罗子君却能一针见血地指出她是靠着贺涵的引导才走向成功的，所以女性获得独立并实现自身价值的过程并不一定要同男性划清界限。电视剧和小说这两版《我的前半生》同样形成了时空上的互文，即80年代的香港和新世纪的上海。香港与上海曾是20世纪命运相仿的姊妹城市，亦舒本人也是在上海出生的。当年的香港生活着诸多上海人的后代，而今天的上海也同样经历着80年代香港那种因社会转型而带来的现代与传统的分裂，这也是亦舒的旧作在今天能被重新改编成电视剧的社会环境基础。

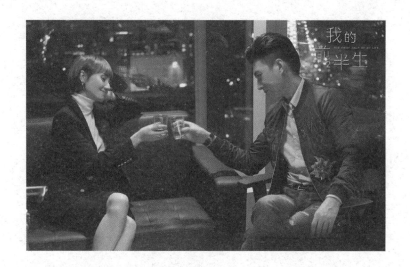

综上所述,上述关乎女性命运的作品虽然创作于不同的时空,对于女性的理解也是千差万别,但是,上述作品的共同点是都质疑了传统的贤妻良母式的女性形象,主张女性走出家庭,走向社会。

电视剧《我的前半生》正是继承了一条纵观百年横跨东西方的女性主义发展脉络,并在其中思考对女性的阐述。我们都知道,现实题材电视剧打动观众的关键就在于提供一种更为合理的或更适合当下的生活方式与价值观念,那么,电视剧《我的前半生》的优点也正是立足于现实社会来审视女性的过去、现在与未来。

(二)电视剧《我的前半生》与都市女性的焦虑感

本剧对现实的密切关注主要体现在它真实地表现出了当今都市女性的焦虑感。在今天,两性平等已然被写入法律,甚至在诸多场合尊重女性也被视为一种文明礼貌的规范,女性争取自身权利的意识也越来越清晰。然而,恰恰是这种政治与经济权利的日趋平等,反过来又蒙蔽了深藏在文化观念中的两性不平等。而这种文化上的两性不平等是社会中更为隐蔽的层面,它虽然没有让女性丧失已有的政治与经济权利,却会使得女性在走出家庭、进入社会的过程中深深陷入困惑与焦虑。电视剧《我的前半生》正是关注文化层面的两性差异,敏锐地发觉了都市女性的焦虑感,这种焦虑感主要表现在以下两个方面。

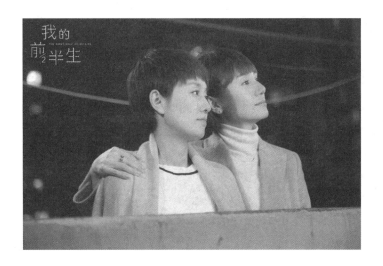

其一是女性对由男性主导的都市职场的焦虑。女性主义者认为,男性创造了以"逻各斯"为中心的思维结构。所谓"逻各斯"就是一种理性逻辑,其基础是二元对立的思维。那么,正是这种二元对立思维将男性同女性做出区分,并将女性作为男性的"他者"加以描述。由于整个世界是由男性主导的,这种二元对立的思维结构在男性霸权的主导下几乎遍布于社会的各个角落,当然也包括都市职场环境。不是成功就是失败,不是生存就是毁灭,一切行为都以获取利益为中心,这就是都市职场环境在二元对立思维下孕育出的丛林法则。而如今"竞争愈发白热化,职场规则愈发丛林法则化,这是经济高速发展、社会竞争日趋激烈的现实职场环境在电视剧中的呈现,要立身于其中不被淘汰出局的焦虑即是当今女性社会危机感的来源"[1]。女性走向职场,进入这种弱肉强食的竞争体系,就必须认同二元对立的思维,而这种思维又是一种男性化的思维。于是,女性本以为进入职场同男性一起工作就意味着自身的独立,事实上却是女性在适应职场的过程中又不得不面临被男性思维同化的命运。就像唐晶在给罗子君描述职场时说:"职场如战场,挥着武器冲过去,不是他倒下就是你倒下。"唐晶说这句话时"看起来毫不费力",但是贺涵也承认唐晶是付出巨大的努力之后才能在一个男性主导的环境中站稳脚跟。而唐晶、凌玲、小董、苏曼殊这些职场女性,她们为了生

[1] 张磊、杜莹杰:《当代都市女性生存境遇在电视剧中的呈现——以热播剧〈我的前半生〉为例》,《名作欣赏》,2017年第10期。

存不得不互相倾轧、踩踏甚至陷害，这正是由男性规定下的竞争模式造成的女性之间的彼此伤害。不仅如此，女性在职场中的成长也少不了男性的帮助与提携，甚至也会面临男性的骚扰。如果没有贺涵的指点，唐晶和罗子君就算再努力也无法在职场中获得足够的上升空间；而即便如此，罗子君也难逃段晓天等"职场色狼"的觊觎。由此可见，女性没有独立的经济来源就无法获得人格独立，但想要走出家庭获得独立的经济来源，就要接受这种男性化的职场环境的改造，并在无意识中依附于男性，这是女性对都市职场环境感到焦虑的原因。

其二是女性对自身情感生活的被动感到焦虑。冰心曾说过："世界上若没有女人，这世界至少要失去十分之五的'真'，十分之六的'善'，十分之七的'美'。"女性之所以被赋予真、善、美的品质，正是源于男女两性的思维模式的差异，男性偏向理性，女性偏向感性。男性的理性思维让男性以外在的利益为中心而不择手段，女性的感性思维让女性以内在的情感为中心而真实、善良。就像剧中唐晶与贺涵合作，唐晶为客户提供的是真实的数据，而贺涵提供的是客户想要看到的数据，这里就形成了唐晶的真实与贺涵的虚伪之间的对比。但是，随着唐晶对事业的不懈追求，她不仅认同了贺涵的虚伪，甚至也像贺涵一样为了拉拢客户而不择手段告发他人，也变成了那个曾经令自己鄙视的样子。如果说女性在职场中要被迫接受男性的理性思维，那么在生活中则理应渴望重新召唤属于自身的感性思维，获得情感上的满足。然而，女性在职场工作结束后回归情感生活时同样也是被动的。罗子君在家相夫教子，反被丈夫抛弃；唐晶是职场中的"女强人"，渴望获得贺涵的爱情，却最终被贺涵抛弃。更重要的是，不仅女性同男性的情感关系是不稳定的，就连女性与女性之间的情感关系也会时常被男性搅乱，罗子君与唐晶的闺蜜关系本是她们彼此之间最重要的情感寄托，却因为唐晶的未婚夫贺涵爱上了罗子君，导致唐晶与罗子君闺蜜关系的终结。总之，男性霸权主导下的世界中，女性的情感生活也始终是被男性侵犯的。

综上所述，电视剧《我的前半生》在继承之前诸多关于女性命运的文本的基础上，沿着女性主义的发展思路，塑造了一群处于焦虑之中的当代都市女性群像。她们在经济与政治上屈从于男性的思维意识，在情感中却依然无法做回自己，从而引发社会对女性前途与命运的关注。这一命题的提出既是现实性的，也是现代性的。

（三）话题制造与观众心理的满足

真实性是电视剧《我的前半生》最突出的品质，本剧不仅在表现的社会问题上是真实的，在情感的推进中也是真实的。同当前诸多都市剧女主人公从挫败到奋起的转变几乎发生在一夜之间相比，罗子君从一个被丈夫抛弃的家庭主妇，到沉沦、颓废的行尸走肉，再到为孩子而决定改变自己，进而尝试一点点接触社会，最终重新找回自己的人生价值，这期间每一个情绪点几乎都是饱满的，而这种真实的质感正是时下都市剧缺失的要素。

本剧的真实性还在于对社会热点话题的密切关注，而话题性又意味着吸引力。剧中所关注的社会话题都是敏感而具有代表性的，比如全职太太、中年婚姻危机、办公室恋爱或骚扰、爱上女友闺蜜、黄昏恋，等等，都是社会转型期的焦点，自然会受到关注。

制造话题点是现实题材电视剧的优势。目前话题制造集中起来有两种方式：一是将社会热点话题直接拿来并编入剧情，比如《急诊科医生》就将医闹、产妇的权益等社会热点赤裸裸地植入剧情；二是表现现实当中较为敏感的人际关系，比如《欢乐颂》讲述的是阶层、学历、阅历等完全不同的五个女性的情谊，这种跨越阶层的人际关系在今天这个阶层日趋固化的社会环境中就具备敏感性。而《我的前半生》在话题制造上又兼顾上述两种方式，既有黄昏恋、离婚官司等从社会热点出发的话题，也有办公室恋情、闺蜜抢走男友等从敏感的人际关系出发的话题，使之呈现被话题包围的优势。

此外，从大众媒介"使用与满足"的传播效果来看，《我的前半生》与时代、生活同步的特点使之能够让观众在看剧的同时看到自己及周边人的身影，获取社会信息，并对自己的行为做出相应的调整。比如，罗子君重回职场后从底层做起并逐步克服困难的过程，让初入职场的都市女性产生认同；罗子君从虚荣奢侈的全职太太瞬间变得一无所有的打击，证明了无论何时那些过度依赖家庭情感的女性都是不可取的，从而给予那些在职场中打拼多年而情感落寞的事业型女性以心理补偿，甚至带给部分"仇富"观众一些心理快感；而对于一些家庭生活的细节呈现，其实是一种对个人隐私的合法性公开，满足了观众的窥私欲。

本剧还对现有的道德观念进行挑战。对于电视剧的传播而言，不怕观众争吵，就怕观众沉默。电视剧《我的前半生》从开播开始，好评与骂声就相伴而来，其中的骂

声最主要指向"三观不正""道德败坏"。剧中所谓的道德问题主要集中于两点：其一是凌玲（即原小说中的"辜玲玲"）作为"小三"却能得逞，罗子君老老实实相夫教子却被抛弃，没有端正维护婚姻正义的态度；其二是唐晶无时无刻不在帮助罗子君，但罗子君却爱上了唐晶深爱的贺涵，大有宣扬恩将仇报之嫌。然而，这些看似不和谐、不道德的因素，也恰恰是本剧对这个多元的世界与人性的深刻领悟。我们不得不承认，现实中真的存在这种所谓的道德问题，剧情的描写并非脱离实际，更不是有意宣扬丑恶。即使我们遵照亚里士多德的美学观点要"按照事物或人物应该有的样子去描写"[1]，而不单单是展现其本来面目或原始性的真实，这也绝非是对真实的刻意回避。从女性情感思维的角度看，从爱情梦幻中突然跌回现实的罗子君在心里对贺涵从依赖到爱慕，现实中她又清醒地意识到唐晶和自己的闺蜜关系而主动要求同贺涵保持距离，这种情感纠葛所营造的真实感本身富有魅力；而且，无论是凌玲还是陈俊生（即原小说中的"涓生"），他们生活之艰辛又使其行为均情有可原，更何况罗子君不能体谅俊生工作的疲惫却总是疑神疑鬼地监视他，又使得俊生的出轨更合乎情理。其实，人性本身就是复杂的，也很难用是非对错来简单地评判，但是，我们可以从观众们所谓的"三观不正"的指责中反观今天的观众在对文艺作品进行审美时，比较容易陷入"泛道德化"的倾向。当然，我们也不排除这些关于道德的讨论是电视剧制片方为博取观众关注而有意采用的营销策略，但至少这种"泛道德化"的倾向在观众中还是具有影响力的。

二、IP 改编与女性群像的塑造

电视剧《我的前半生》围绕着女性主义与现实主义这两个层面展开，尤其是在小说改编影视的语境下完成女性主义叙事，运用故事与视听元素来表现现实中丰富而生动的女性形象。

[1] 朱光潜：《西方美学史》，安徽教育出版社，1990年，第92页。

（一）女性主义叙事的情感化

女性主义本身是一个哲学命题，关于这一命题的阐释目前也已形成相对完善的理论体系。如果说哲学是理性的产物，那么艺术则离不开感性的灌溉，而电视剧《我的前半生》恰恰是通过可被感知的言情故事和视听技术，将女性主义理论的内在逻辑包含其中。鉴于此，笔者认为，电视剧《我的前半生》最重要的美学与艺术价值就在于它巧妙地将一个理性的哲学体系转换为感性的艺术形式。

通常情况下，电视剧不承担论述道理的功能，这是由电视剧的本体属性决定的。电视剧毕竟不是教科书，视听化的叙事艺术只能呈现动作或状态，而无法起到文字语言的论述效果。但是，当我们在看这部电视剧时，我们已在潜移默化之中感受到了女性主义在理论层面上所要阐明与讲述的道理。因此，该剧对女性主义的表达实质上是用感性来包装理性，既然女性的思维基础是感性的，而艺术与哲学最显著的区别之一就在于艺术的感性存在，于是，女性与艺术在感性的维度上达成了一致。

在这一点上，电视剧《我的前半生》继承了原小说的优点，用罗子君的第一人称的口吻与体验式的语态来构成故事的主体，用个人经历与情感体验来推动情节向前发展，完全以罗子君的视角来看待发生在自己身上及身边的人和事，通过罗子君讲述被男性抛弃到逐渐自强自立的过程，将一个社会文化范畴的理论问题转化为个人所能经历、体验的情感问题，使之符合艺术规律。

（二）将改编作为艺术

电视剧《我的前半生》并不是照搬原小说，编剧秦雯对小说的改编本身就是一项艺术行为。其实，诸多亦舒的粉丝看到电视剧后，都大呼改动太多。确实，除了原小说女性主义的立场外，其他元素几乎在电视剧的改编中都被彻底翻新。换言之，就如同亦舒借用鲁迅小说里的人名创造了一个属于80年代的香港的故事一样，编剧秦雯也是借亦舒小说的书名和人名创造了一个属于新世纪的上海的故事，电视剧与原小说的内在联系主要停留在女性主义这一母题上。

对于影视剧改编文学作品的原则，不同时代的影视工作者在实践中也总结出了不同的理论与模式。20世纪30年代苏联文学家高尔基就曾认为"作家比导演视野更广泛，

也更富有经验"[1]，主张电影要多向文学学习、借鉴。这一论断无疑在文学与电影的关系中将文学置于主导地位，于是，传统的改编原则必须全面忠实于原著，不仅要忠实于原著的故事结构与情节脉络，更要忠实于原著的情感态度与价值观，而改编的意义大多在于利用影视媒介直观的视听呈现方式来向民众普及文学。到了20世纪80年代，北影厂著名导演凌子风在拍摄电影《骆驼祥子》时提出了"原著＋我"的改编原则，"既借鉴原著，吸取原著中适用的部分，同时，又忠于自己的意愿，大胆地改写原著"[2]。如此一来，在影视与文学的关系中，影视逐渐不再是文学的衍生品，而是独立于文学的有着内在规律与体系的全新的艺术形式。随着互联网的发展，影视对文学的改编逐渐以 IP 转换的形式存在。所谓 IP 是 Intellectual Property 的缩写，在影视领域它被理解为一些现成的作品或产品的版权，包括小说、游戏产品或者某些可供当下再度翻拍的经典老影视剧。而 IP 转换就是利用文本之间的互文关系将原小说的读者群吸引到改编后的影视作品上，从而达成某种商业性或传播性的目的，至于改编后的影视版本与原小说之间则并不一定要求存在严格的绑定关系。因此，IP 转换形式下的改编所形成的文学与影视之间的联系，其本质是由文本上的联系转向符号上的联系。

而电视剧《我的前半生》就是以 IP 转换的形式进行改编，尽管电视剧并没有违背原小说中关注女性命运、诉说女性情怀的初衷，但是，从故事发生的时空背景到人物关系、情节线索甚至故事的结局都发生了巨大的变化。编剧秦雯深刻地考虑到前后三十年的时间距离以及香港与内地的社会环境所形成的差异，凭借自身对女性身心的独特感悟、对影视本体的精确认知以及对当今市场的敏锐见解，创造性地完成了电视剧对原小说的重写。

在改编的过程中，首要问题就是如何将文学语言转化为视听语言，也就是在两种媒介之间搭建桥梁的问题。女性主义强调运用身体与情感体验来进行写作，亦舒的小说《我的前半生》也正是遵循了这一特点。这种体验式的语言往往细微而感性，使用较多的形容词或抒情性描写，而这些特点都与影视艺术强调形象、动作的媒介特性有所差异。因此，电视剧在改编过程中必然要考虑恰当的媒介形态的转换方式。比如，

[1] 郑亚玲、胡滨：《外国电影史》，中国广播电视出版社，1995年，第135页。
[2] 舒晓鸣：《谈凌子风新时期的电影改编》，《北京电影学院学报》，2002年1月刊。

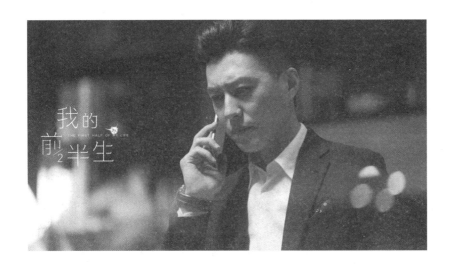

原小说描写当子君得知丈夫要同自己解除婚姻时,说子君"内心乱成一片,一点情绪都整理不出来,并不懂得说话,也不晓得是否应当发脾气"[1],电视剧无法通过画面来表现如此复杂的心理,于是就设计了子君在手足无措的情绪中烧水的场景,整个过程的动作都是慌乱的,最后水壶的哨声同子君的呜咽声混杂在一起,通过动作细节的呈现以及背景音效的使用,将子君内心中如晴天霹雳一般的震惊之感传达给观众。

其次,人物的身份与形象也发生了变化。在亦舒的小说中,女性往往是优雅、高贵的,衣着朴素而有品位,即使是在最艰难的时刻也不失外在的风度。然而在电视剧中,罗子君出场时穿着鲜红的外衣,戴着金光闪闪的反光墨镜,梳着庸俗的发型,一说话就是嗲声嗲气的上海腔调,动不动就怀疑老公是否有外遇,此等形象与亦舒笔下的子君完全判若两人,当然这也是诸多亦舒粉丝所不能接受的。然而,从电视剧的角度来看,比起亦舒笔下文静、优雅的淑女,一个娇弱、奢侈、俗丽甚至尖酸刻薄的小女人形象在开场能够立刻给观众带来视觉和听觉的刺激,也可以为子君被丈夫抛弃提供更加现实化、人性化的理由,并且还可以与罗子君在离婚后之后独立走上职场的形象形成更加鲜明而彻底的反差效果,从而增强戏剧性。除此之外,原小说中子君的丈夫史涓生是一名医生,他的新女友辜玲玲是一位电影演员,而在电视剧中,带有古

[1] 亦舒:《我的前半生》,湖南文艺出版社,2017年,第16页。

典书卷气的"史涓生"这一人名改成具有现代感的"陈俊生","辜玲玲"一名改成更加顺口的"凌玲",前者的职业改为一家高端咨询公司的高管,而后者的职业则改为前者手下的一名员工。原小说里关于老公出轨的前因后果可以说是轻描淡写,一个医生和一个电影演员似乎并不匹配,也不知道他们的婚外恋从何时开始又如何发展,而经过电视剧的改编后,俊生和凌玲在同一家公司工作,这就为婚外恋的发生提供了更加真实的情境,再加上"办公室恋情"又是社会热点话题,这种异常的情感从萌芽到膨胀都有迹可循。如果说亦舒刻意淡化对丈夫和"小三"的描写来制造男性的缺席感,那么电视剧的改编则让陈俊生和凌玲的恋情从环境到心理上都显得更加合理而真实。

再次,人物线索的增删。尽管《我的前半生》是一部关于女性的电视剧,但是电视剧在改编后不仅删除了原小说中具有自主精神的子君的女儿安儿,还增设了贺涵、老卓、白光等男性角色。三十年前的女性主义设想了一个以女性为中心的世界构成与话语方式,然而今天的女性主义更多倾向于同男性和解,达成两种性别共同发展的目的,于是,电视剧很自然地将缺席的男性重新"请"了回来。至于删掉女儿安儿,因为原小说中安儿鲜明的独立精神对子君起到了鼓舞作用,删掉安儿则是让罗子君陷入更加孤立无援的状态中,更有利于极端情境的创造。与此同时,编剧又增添了两个较为关键的人物,贺涵和老卓,并且仔细分析剧中的人物关系就不难发现,剧中绝大多数人物(包括陈俊生在内)都是围绕这两名男性而存在。贺涵几乎"统治"了剧中的职场世界,他的势力能渗透到职场的各个层面,上至咨询公司,下至商场营销部门;而老卓则几乎"统治"了剧中的情感世界,剧中人物都在工作空余时间到老卓的日料店里寻求情感的慰藉。如此一部女性主义电视剧,人物关系设置上却以男性为中心,这也暗示了现实社会哪怕是在以女性为主的环境中,无论是职场还是情感,仍由男性控制。

IP 转换与后现代主义的文化思潮是相互联系的,因此,IP 转换往往会采用拼贴、结构、杂糅等手法追求一种狂欢化的效果,以至于将原作的境界与艺术成就浅薄化。但事实也并非全然如此,《我的前半生》的 IP 转换就是成功案例,不仅继承了原著的声誉与情怀,更重要的是贴合了时代环境与精神,同时又能符合影视艺术的形式与规律,所以 IP 转换本身也渗透着美学的精神。

（三）典型女性群像的塑造

既然《我的前半生》关注的是女性，那么女性人物的塑造是其关键的部分。本剧运用现实主义风格，描绘了一幅典型的当代都市女性群像图。

罗子君和唐晶是两位截然不同的女性，她们几乎凝结着编剧对女性独立的全部理解。罗子君选择在家当全职太太，而唐晶则在职场上拼尽全力成为业内知名人士。起初，几乎在所有人看来，罗子君都是一个不思进取、好吃懒做、爱慕虚荣的落后女性，其中贺涵甚至指责她不工作不赚钱只是一味向丈夫陈俊生索取，而罗子君则认为自己在这场婚姻中付出了最宝贵的青春和自己的全部感情，这种分歧正是由以利益为中心的男性思维和以情感为中心的女性思维之间的差异所致的。因此，在贺涵看来，工作赚钱才意味着付出，而罗子君则认为自己在这场婚姻中耗尽了青春，用尽了感情，相夫教子本身就是她的工作。然而，现实社会的评判体系却倾向于由男性主导，罗子君的感情付出在男性的利益维度中并不值钱。之后，罗子君为了养育孩子不得不踏入职场，去适应男权社会的思维模式。然而难得的是，无论遇到什么，罗子君都始终坚持她的感性，这是罗子君在男权社会中依然保持女性特征的关键所在。她在贺涵的指点下步入职场，而当贺涵因为照看她的儿子得罪了客户时，她宁可丢掉自己的工作也要帮助贺涵渡过难关。而当唐晶被凌玲陷害时，即使她已买好机票要去另一座城市开始新的人生，她也当即决定回过头来帮助唐晶化解难题。她的感性使她一直真诚、单纯，

使她逐渐平静地接受艰辛的生活，又能在他人遇到困难时慷慨援助。在尔虞我诈的男权社会中，罗子君的这种感性的特质散发着女性的光辉，传递着属于女性的美。因此，贺涵最终选择去爱罗子君，恰恰是因为罗子君尽管在职场中时时刻刻面临被男性同化的危险，却依然不失女性魅力的人格特色。

 而唐晶一开始就在职场上拼尽全力，最终成为业内知名人士。在众人眼中，唐晶这样的"女强人"才代表着女性的独立。然而，唐晶为了在职场上获得一席之地而模仿贺涵的做法，她甚至将贺涵说过的话都一字不差地写在笔记本上，每次见到贺涵都会刻意做出贺涵喜欢的样子。其实，唐晶在模仿贺涵的同时也就等于被男性同化了，她即使做到毫不费力地在职场中同男性竞争、周旋，可以任意决定公司员工的升降去留后，也依然未能获得贺涵真正的爱，因为她让贺涵感到的是一种仿佛来自同性竞争的紧张感。电视剧中，导演用头发作为女性特征的符号，比如唐晶在同贺涵的相处中头发越来越短，在她听说贺涵爱上罗子君后第二天上班时，她的头发几乎达到了最短的状态，而当她决定不再按照贺涵所喜欢的方式来表现自己的时候头发又开始变长；与之相对的是罗子君，当她赋闲在家时头发较长并且烫成卷发，当她走入职场后她刻意将头发剪短，这说明头发越短则女性化特征就越少，被男性同化的倾向也就越大。因此，通过唐晶的头发的长短我们不难看出，唐晶在职场中越来越男性化。而贺涵也说唐晶是自己"最好的作品"，他对唐晶的爱并不是出自男性对女性的爱，而是类似

于一种对自己一手制成的"作品"的爱护,甚至他有时也把唐晶当成男性。因此,唐晶的身份错乱让我们重新反思何为真正的女性独立。

而凌玲在剧中虽然是破坏他人婚姻的第三者,但是她同时也是男性霸权的受害者。她也是被男性抛弃,自己一个人艰难地养育孩子,白天要像男人一样工作、奋斗、竞争,到了晚上却又必须做回女人,做回母亲。只不过,当女性被男性伤害后,女性却丝毫没有能力向男性展开报复,而只是选择继续伤害其他女性,形成无止无休的轮回。因此,虽然凌玲这一角色带有反面意味,但是她的处境也真实地暗示了女性的无奈。

罗子君的母亲薛甄珠起初是一个市侩气息十足的老年妇女,嫌贫爱富,贪婪自私,甚至还喜欢大吵大闹,蛮不讲理。但是,当我们逐渐去了解她的经历后,就会意识到她的种种劣迹似乎也是出于一种女性的抗争。薛甄珠在罗子君还很小的时候就被丈夫抛弃,她含辛茹苦将罗子君和妹妹罗子群抚养成人,看看罗子君在职场上的艰辛就能想象薛甄珠靠一人之力在一个男性主导的世界中将两个女儿养大的不易。与其说薛甄珠市侩,不如说是她看透了男性的市侩,只不过她没有办法伪装,就用最直接的方式表露出来。她一个人独立生活了二十年,却一再教育女儿一定要嫁一个好男人,因为她知道女性一个人生活有多么痛苦;她总是贪图小利,连女儿的围巾、皮包看着喜欢也想据为己有,但当她真正开始了一段"黄昏恋"时,她不贪图一分钱而只是单纯地想要经营这段感情。编剧采用欲扬先抑的手法刻画薛甄珠,将她的苦难层层剥开,让

观众看到一个看似刁蛮实则善良，看似市侩实则伟大的母亲形象。

此外，其他女性配角也是可圈可点。其中，苏曼殊凭借着讨好、谄媚甚至依附于男性来实现自己的职场目的，罗子君的妹妹罗子群是都市中下层打工者，尽管丈夫做事荒唐，只要丈夫肯重新做人，她也会回心转意。小女孩骆洛是初到大城市的青年女性，对大城市的一切都充满好奇，丧父的处境使得她对"大叔"般的老卓具有本能性的依赖。她们都在不同层面上表现出对男性的依赖，唯有吴大娘是凭借智慧与情商选择自己的道路，也因此只有吴大娘会引导罗子君让她具备了自我承担的勇气，也只有吴大娘会发自内心地赏识罗子君在职场中摸爬滚打却依然保持女性感性思维之纯真的品质。

一部《我的前半生》将一幅女性"浮世绘"铺展开，一个个鲜活的女性形象映入眼帘，她们在这个男性世界中或悲喜交加，或爱恨交织，但她们从未放弃生活。无论是成功还是失败，她们都曾凭借女性的隐忍在男性世界里抗争，这就是本剧所塑造的女性群像的意义所在。

综上所述，电视剧《我的前半生》运用感性的叙述完成了对理性的女性主义哲学观点的表达，并运用纯熟的改编技巧将原作的故事同时代结合，也同影视的媒介形式结合，让一个个鲜明的都市女性群体深深地打动了观众。

三、紧扣现实的产业运作

电视剧《我的前半生》播出于2017年的夏季，其热度也不输于彼时的气温。在2017年央视及卫视频道电视剧收视率排行榜中，《我的前半生》位列第四，在东方卫视首轮播出23天中收视率几乎呈逐日递增的趋势。而该剧的收视排名也从第四天起就成为同时段电视剧的收视冠军，且这一成绩一直保持到首轮播出结束。这些数据说明，电视剧《我的前半生》在市场上无疑是成功者。

从产业与市场运作的角度看，电视剧《我的前半生》的强势登场不仅仅在于其如此逼真地还原了女性的处境、塑造了女性群像，还得益于影视审美市场的趋势与特色。不得不说，电视剧《我的前半生》是顺着原著的IP价值乘风破浪，也顺应了当前电视剧市场在经历了古装剧"霸屏"的审美疲劳之后让现实题材再度升温的趋势，当然

也与制作团队的营销行为有关。但是，这一系列的市场元素都离不开这部电视剧的本质，那就是对这个时代的深刻剖析，以及对生活于其中的人们所付出的情感的细致刻画。真实与真诚永远是电视剧，特别是现实题材电视剧的根本，一切市场元素最终也都会归结为制作方与观众彼此间的真情实感。

（一）各类IP综合吸粉

IP在2017年依然是影视行业无法绕开的元素，不仅仅是《我的前半生》《欢乐颂2》这样的都市剧，还有《三生三世十里桃花》《楚乔传》《孤芳不自赏》等古装剧以及《河神》《无证之罪》等自成风格的网络剧，它们天然就具备凝聚目光的能力，这确实与IP有关。

但是，IP不是万能的，这一理念也已深入人心。最典型的就是2017年的《深夜食堂》，这部电视剧堪称"剧二代"，但是与其原IP形成的效果简直是天壤之别，几乎沦为行业笑柄。因此，"得IP者得天下"的时代已经过去了，仅仅执念于对IP的争抢与囤积也越来越不被看好。拿到IP之后如何改、如何拍、如何卖，对于这些问题的思考远远比获得IP本身更重要。

其实，在互联网时代，文本之间的互文关系使得任何符号化的元素都可以被纳入IP的范畴，包括小说版权、游戏版权，还包括明星的形象塑造和粉丝群的培养，总之一切由社会或媒体发酵出来的符号都像IP一样具备勾连群体的功能。如果我们拓宽了对IP的理解，那么我们不难看出本剧是IP综合运用的案例。

首先，亦舒的原著本身就是一部具有影响力的作品。亦舒本人曾是香港职场女性与知识女性的代表，毕业于英国曼彻斯特大学，除作家外还从事过新闻记者、酒店管理、电视编剧等工作，后又在香港政府担任高级新闻官。她喜欢鲁迅对人情世故的犀利批判，又喜欢张爱玲洞察生命的清冷孤傲。因此，她笔下的女性才华横溢、个性独立，追求时尚又不失高贵品位与典雅气质；而她笔下的男性，往往能被一针见血地揭穿其虚伪面容。这种女性优越感的写作风格迎合了现代女性主义的自觉成长，所以亦舒的作品受到诸多女性读者的喜爱。从图5-1百度指数上关于"亦舒"词条的搜索便知，女性用户对亦舒的关注度是男性用户的近四倍，其中又以19岁至34岁的青年女性居多。这一年龄阶段的女性受教育程度高，她们或是正在职场奋斗中逐渐成长，或

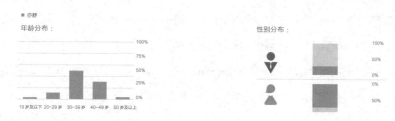

图 5-1 "亦舒"词条在百度指数中的人群属性分析（2018 年 4 月 1 日至 2018 年 4 月 30 日）

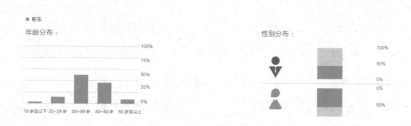

图 5-2 "靳东"词条在百度指数中的人群属性分析（2018 年 4 月 1 日至 2018 年 4 月 30 日）

是在知识与思维的探索中走向独立，亦或是徘徊在婚姻与事业、家庭与社会的双重边缘，然而她们又是新时代文化的接收者，更是女性题材电视剧的主要受众群体。因此，改编亦舒的作品本身就意味着聚集 19 岁至 34 岁的青年女性观众。

如果我们把 IP 视为由社会和媒体发酵出来的各种处于互文关系中的符号，那么 IP 的意义就不仅仅是原著小说的版权，还可以延伸为时下受追捧的流量明星或是一些能够引起关注的传说或趣闻，导演、职员或制作机构的品牌，以及马伊琍、靳东等主要演员的个人形象与新丽传媒自身的品牌效应等。制片方挑选马伊琍来饰演被丈夫抛弃的罗子君不得不说是一个高明的举措，马伊琍个人的婚姻与情感经历就能与本剧剧情构成互文关系，这种近似于现身说法的效果使得马伊琍本人就自带热点。而"孔雀男"贺涵的扮演者靳东自 2015 年《琅琊榜》《伪装者》两部电视剧以来便跻身一线明星，经过两年来积累的粉丝大致与亦舒的粉丝在性别和年龄属性上趋同（见图 5-1 和图 5-2）。除此之外，主创单位新丽传媒集团在都市剧类型的制作上经验丰富，《北京爱情故事》《虎妈猫爸》《辣妈正传》《一仆二主》等都市剧都以贴近现实而广受好评，制片单位本身因其对都市类题材的熟练把控而具有品牌效应。优质 IP

之所以被疯狂抢夺，就在于它能引发观众的期待，使作品未播先红。因此，无论是亦舒及其小说，还是靳东、马伊琍的身份，亦或是新丽的品牌效应，这些均具备引发部分受众群体的心理期待的功能。而单个IP的支撑不如多个IP的叠加，电视剧《我的前半生》正是通过各类IP的综合运用来抬升热度，但前提是这些IP的受众群之间应或多或少存在着交集。

（二）都市剧的回升

电视剧《我的前半生》的热度也迎合了近几年现实题材影视剧的回升趋势。曾几何时，当于正工作室推出其"宫系列"和"美人系列"之后，宫斗剧、戏说剧、穿越剧、神话剧、玄幻剧等各种古装题材电视剧一时间炙手可热，迅速霸占了各个一线卫视频道，似乎一切创造出来的故事都能披上古装的外衣，古装也似乎可以为诸多不合逻辑的剧情与天马行空的编造提供借口。然而，这类得一时之宠的古装剧也并不是一直风光。如今，现实题材电视剧又卷土重来，而古装剧则出现明显衰落之势。

表 5-1 CSM52 城 2017 年度（2017 年 1 月 1 日—2017 年 12 月 31 日）
电视剧收视率排行榜

排序	剧名	播出平台	平台收视率	题材
1	《人民的名义》	湖南卫视	3.661	当代政治
2	《那年花开月正圆》	东方卫视	2.564	年代商战
3	《因为遇见你》	湖南卫视	1.93	当代都市
4	《我的前半生》	东方卫视	1.876	当代都市
5	《欢乐颂2》	浙江卫视	1.756	当代都市
6	《于成龙》	中央电视台综合频道	1.459	古代历史
7	《东风破》	中央电视台电视剧频道	1.325	年代战争
8	《人间至味是清欢》	湖南卫视	1.315	当代都市
9	《孤芳不自赏》	湖南卫视	1.314	古代历史
10	《生逢灿烂的日子》	北京卫视	1.312	当代都市

（数据来源：http://www.tvtv.hk/archives/6042.html）

在2017年的上星频道电视剧排行榜中，收视率排名前十的作品中有六部是现代题材，分别是《人民的名义》《因为遇见你》《我的前半生》《欢乐颂2》《人间至味是清欢》和《生逢灿烂的日子》，其中除《人民的名义》外，剩下的都可归为现实题材中的都市剧类型。而同一年的《楚乔传》《孤芳不自赏》等古装剧虽然也获得了关注，但与其相关的抠图、替身等业界丑闻层出不穷。由此可见，都市剧已然成长为近期的屏幕宠儿，而《我的前半生》也正是这一时期都市剧的一缕春风。

无论将影视视为艺术还是媒介，其终归是社会的一面镜子，所以都市剧的回升也是应时代之声。时至今日，我国的都市化进程仍未停歇。从国家统计局发布的信息来看，近三年来，全国每年新增城镇人口均超过了2000万人，至2017年末时城镇人口已占全国总人口的58.52%。也就是说，目前全国近六成的人口生活在城镇，并且这个比例每年都在递增。而城市化也意味着生活的多元化，因为相对于乡村经济结构与生活方式的单一而言，城市提供了更多的职业、消费、交往甚至审美、信仰的选择，并且这种多元会随着时代而不断翻新。都市剧市场的扩张得益于生活视野的拓宽，只要社会是进步的、发展的，人们的生活与情感就只会更加丰富，都市剧的创作素材也不会枯竭。

另一方面，古装剧的制作条件日益苛刻。首先是古装剧的成本在逐年攀高，2016年《幻仙》的制作费用接近3亿，而2017年《赢天下》的制作费用则接近5亿。[1] 与此同时，广电总局从2013年5月颁布"22条规定"以来就对古装剧在卫视频道黄金档的播出量进行严格控制，古装剧的市场越来越小，投资风险也越来越大。而年代剧通常讲述的是中国的近代历史，但这一段历史的讲述几乎已经具备固定的程序与逻辑，很难形成新的突破。因此现代题材电视剧不仅天然具备节约成本的优势，对于审查禁区的界限也更为明晰，同时凭借着屏幕内外两个世界的共时性来制造话题，对于制片方来说更为保险。

然而，目前都市剧在近五年的回温中也积攒了诸多弊病，其中最为严重的就是对套路的盲目崇拜，这也是导致部分都市剧收视率与口碑呈反相关的最主要原因。《因

[1] 盖源源、温梦华：《古装大剧成资本竞技场：制作成本过亿成常态 最高达5亿》，2017年2月24日，每日经济新闻（http://www.mrjjxw.com/shtml/mrjjxw/20170224/97626.shtml）。

为遇见你》在2017年的电视剧收视率中排名第三,但是清贫奋斗型女生和富家纨绔型男生的故事已经近乎发霉了;而《欢乐颂2》更是为了广告植入不惜损害剧情,第一集就插入了一个"东南亚旅游MV",随后的过年情节更是充斥着大量送礼的镜头,大有用各种商标、广告来凑剧情的趋势。都市剧向来被认为必须要"接地气",而这些套路的大量跟风使得部分都市剧或是脱离现实,或是给人以刻板印象,形成思维定势,越来越无法跟上时代进步的节奏,恰恰是过度沉迷于千篇一律的梦幻而拒绝"接地气"的表现。

其实,对于都市剧而言,套路的使用最初恰恰是为了"接地气"。所谓"接地气"最直接的表现就是广受大众的喜爱与追捧,其基本证明方式就是收视率。目前国产都市剧通行的套路基本源自韩国与台湾的言情剧,大抵为一个普通家庭的女生或是天真烂漫或是敢于奋斗或是勤劳善良,她身上的优点被一个外形潇洒、做事干练又对淑女的装腔作势与傲慢脾气感到腻烦的男生深深喜爱,这名女生在面对男生的爱意时既心中欢喜同时又保持清晰的头脑,坚决不能因为爱情而失去自我意识,与此同时男生身边其他心术不正的女生会因为嫉妒而想方设法加害女主人公,并且还有另一个贴心的男生也喜欢这名女生,致使两个男生之间还要争风吃醋。这类套路起初确实是在实践中被多次检验为观众喜爱的样态,尤其是为女性制造梦幻的目的特别适合近年来女性渴望释放压抑已久的自我欲望的事实。但是,随着时间的推移,这样的故事套路一旦用久了,其中的人物也就丧失了作为个体生命的鲜活性,沦为一堆诸如"奋斗女""男神""心机女""暖男"等概念化的标签。而当人物一旦失去了血肉与情感而化为符号时,故事本身也就丧失生命力了。此种由固定套路构成的都市剧往往缺乏关注现实的能力与意识,因此也就被戏称为"悬浮剧",而其中"悬浮"二字透露出因脱离现实而失根的荒唐。于是,明明是为了"接地气"的套路,最终反倒是脱离了"地气",不失为一种讽刺的意味。

当都市剧打着"接地气"堂而皇之地生搬硬套别人总结的"公式"时,其实就是对"地气"的理解出现了偏差。中国的城镇化迅速发展是有目共睹的,高铁、移动支付等"新四大发明"已经深深改变了人们的生活,而现代部分都市剧仅仅将剧中出现的物质性元素进行了替换,人物的思想状态、价值取向、行为认知依然陈旧固化。可是,既然物质世界已突飞猛进,那么精神世界又怎能停留在过去的时代?而那种由"男

神""奋斗女""心机女""暖男"组成的"四人戏"模式确实存在着造梦机制,但它本身将大千世界简化为四个标签,再加上翻来覆去无止无休地套用,又怎能贴近日益缤纷多彩的生活?由此可见,都市剧的"接地气"不等于一味地给大众制造虚拟梦幻的假象,更不等于表面的物质元素的更新,而应密切关注时代的变革中人们情感与价值观的变化,探讨合乎情理的生活理念。因此,经典的都市剧往往能洞察在时代变革、社会转型的大环境中,每一位个体生命为之付出的每一滴汗水、眼泪甚至鲜血,以及在此过程中所知所感的每一份愉悦与辛酸。

电视剧《我的前半生》尽管也沿用了 IP,但绝不是对原作的重复,编剧甚至在明知亦舒是诸多都市女性的精神领袖的情形下,依然大胆地对原作进行大刀阔斧的改编,而改编的过程是朝着更加现实的方向进行。该剧打破传统都市情感剧的"男神""奋斗女""心机女""暖男"的"四人戏"模式,每一个人物都是多元而立体的,无法仅凭现有约定俗成的道德标准来进行评价,因此具有争议性。其中,争议最多的两个人物就是主人公子君的前夫陈俊生和破坏他们婚姻关系的"小三"凌玲。在约定俗成的道德标准和一些电视剧套路所生产的理想与梦幻面前,这两个人物的所作所为是令人不齿甚至令人发指的。但是,当看到陈俊生为赚钱养家疲劳不堪甚至累出胃病,而全职太太罗子君不仅不能体会他的辛苦还整天怀疑丈夫是否出轨时,我们会理解陈俊生对罗子君的厌烦;凌玲作为破坏婚姻的第三者固然可恨,但想到她自己也是一个被男性抛弃又需要抚养孩子的女性,为了孩子而没日没夜地拼搏时,我们也会理解她自私的心态和对男性在身边守护的渴望。唐晶在剧中对罗子君说过:"因为人的本能,是希望更多地探求生活的外延和内涵。"这句话是对都市生活中移情别恋的精辟分析。然而,在我们传统的讲求集体精神的价值观中,个体的外延与内涵是被忽略的。但是,都市化在促进人们由家庭走向社会的同时,也伴随着个体对自身潜力的充分挖掘和对自我价值的高度认同,甚至都市中还专门划出一部分以酒吧为代表的区域来抚慰都市人心中因个体化而弥漫的孤独感,在电视剧《我的前半生》中反复出现的酒吧、咖啡店、日料店等就是都市中寄托情感的场所。当一部都市剧敢于用新的生活理念来挑战传统的思维常规,或者说以更加前卫的态度来审视现成的世界,甚至在移风易俗的层面上起到引领作用时,那么它本身就是贴近了时代与生活。

由此可见,所谓都市剧的"接地气",比时尚豪华的都市景观更重要的是都市人

的行为方式与价值判断，是对新价值、新理念的表达，而《我的前半生》也正是凭借对当代新女性、新婚姻的独到理解，成为都市剧的上乘之作。

（三）宣传与营销策略

电视剧《我的前半生》能够体现当前电视剧营销的基本方法，但是，这些方法本身都源自该剧对现实的密切关注。

首先，电视剧《我的前半生》的定位是精准的，它所讲述的故事本身就是营销点。新丽传媒制片人黄澜曾说："我看过大量韩剧、港台剧甚至是泰国剧、菲律宾剧、印度剧，我知道'离婚女人自强不息，重获爱情'是全球观众都喜欢的颠扑不破的故事模式。"[1] 离婚女人的故事是女性主义叙事的焦点，而女性的成长又是人类文明的必然走向，这是一个世界性趋势。那么对于中国而言，这一趋势所牵涉的社会矛盾与家庭矛盾只会比西方国家更为激烈。中国是世界上历史最悠久的国家之一，传统思想根深蒂固，女性长期处于压抑之中。改革开放以来，中国才正式开启工业化、市场化的转型，短短的四十年集中爆发了西方上百年间因传统向现代的转型而经受过的诸多矛盾，其中包括女性由家庭走向社会甚至走向国际的过程中身份与命运的转变。女性职业化又是当代多数家庭面临的现象，而职场女性的出现更是颠覆了传统的家庭关系，最显著的表现就是离婚率的增长和"恐婚族"的出现。在电视剧《我的前半生》第一集中，罗子君和陈俊生的儿子闲聊时问一旦父母离婚自己该跟谁过，这说明父母离异就发生在他的同学身上，剧情在这里通过小孩子的无意之谈，反映离婚率的提升正逐步影响着少年儿童的生活与价值观；而作为高端职业女性，唐晶对贺涵又始终不信任，仅仅因为薇薇安的几句挑拨之词就推迟订婚，这反映出越来越多的职场女性加入"恐婚族"的现状。因此，女性与婚姻的话题联系着职场与家庭、利益与爱情、欲望与责任，触动着社会肌体中最敏感的神经。

除此之外，制片团队还利用新媒体进行话题炒作。随着电视剧的播出，一篇篇与剧情相关的文章出现在微信公众号上。这些文章大多具备一个特点，那就是作者打着

[1] 黄澜：《我不念过去，更不畏将来——我们怎么走到了〈我的前半生〉》，2017年7月9日，影视独舌（http://baijiahao.baidu.com/s?id=1572410989602011&wfr=spider&for=pc）。

心灵导师的旗号来提供所谓的生活经验与智慧,比如,有传授如何同"小三"斗智斗勇的《如何打败凌玲这样的小三》《遇到凌玲这样的第三者,如何成功挽回婚姻》,还有如何在男性面前保持魅力的《凌玲的好,你学不来》《你不得不承认,凌玲这样的心机女很多男人喜欢》,等等。这些文章援引部分剧情,然后从中加以提炼、总结,表面上是指导人们的生活,暗中则是诱导大众关注剧情。而贺涵的职场语录一针见血,提供了诸多职场信息,对于这些职场语录的发布本身也会吸引那些在职场中尤其是在人际关系中奋斗着的群体的关注。

综上所述,电视剧《我的前半生》的产业与市场特色依然是高度关注现实的点点滴滴。试想一下,一部都市剧,或者是现实题材剧,其本身的内容是有违现实的,这难道不矛盾吗?因此,现实题材电视剧若要在产业和市场上获得成功,就必然要多关注现实,少一些套路。

四、意义启示与价值定位

电视剧《我的前半生》无论是剧情、制作还是营销都讲求实际,这种认真求实的风格在今天的影视行业显得尤为重要。在当今套路成风的影视行业中,求实本身就意

味着求新与担当。而这种求真求新的品质,又是这个故事的发生地——上海的内在精神。因此,《我的前半生》不仅营造了一个真、善、美的女性世界,同时也是近年来反映上海及上海人的优秀作品。

(一)女性主义不是"大女主"

现如今,电视剧制片方越来越意识到吸引女性观众的重要性了,于是以女性为主角的电视剧作品也越来越多,然而这些电视剧中有部分是仅仅打着关注女性的旗号而对女性意识进行商业化的收编,而《我的前半生》较为难得的一点是,其对女性主义的阐述基本上是真诚而纯粹的,它迎合了都市女性自我成长的时代脉搏,但绝不是一味地迁就女性的本能欲望。该剧冷静客观地站在性别本质的角度上来理解女性,还原女性的心理与情感,让女性在清醒的自我认知与环境认知中达成对自身性别的认同。

从亦舒的小说中,我们不难发现女性意识在传统与现代的冲突中也会陷入自身的矛盾,既要求独立于男性、不以男性为中心,同时又渴望得到那些能够理解并尊重自己的男性的保护与宠爱,这种矛盾造成女性人格上的分裂。而在当今的电视剧屏幕上,这种女性的人格分裂被一种称作"大女主剧"的电视剧类型进一步渲染、放大。

所谓"大女主剧"就是近年来流行的一种以一个女性为中心且一切情节均围绕着这名女性的成长经历与心理情感的电视剧,这类电视剧其实是偶像剧的变体,通常讲述一名出身普通但精神独立的女性通过自己的奋斗最终提升了自己的地位,也获得了男性的尊重与欣赏,并被诸多优秀的男性爱慕。这一故事模式本身的励志性倒是符合女性主义的主张,但其中对男性的反应与态度的过多关注和猜想,又暗含着女性渴望被男性认同的意味,依然未能摆脱以男性为参照物审视女性的传统思维。而且,该模式在叙述女性奋斗的过程时,往往简化了女性奋斗的艰难,也弱化了现实社会与文化体系对女性奋斗的阻碍以及在奋斗过程中女性所承受的身心压抑。

近年来"大女主剧"之所以能创造收视奇迹,关键在于它能巧妙地运用情感化的女性思维来推进剧情,很容易就让女性观众将自己投射到女主人公身上,而女主人公风光无限的人生经历又能让女性观众释放在现实社会中积攒的压抑,这恰恰缝合了当代女性的人格分裂。比如2017年电视剧年度收视率排名第二的《那年花开月正圆》,女主人公周莹原本是靠行骗江湖来混日子,然而在成为女富商的道路上却显得格外有

天赋，遇到任何问题都能被她一一化解，她的智慧与能力似乎是命中注定。此外，剧中所有的优秀男性都爱上周莹，其中不仅有出身贵族的吴聘、沈星移，还有精明的伙计王世均，更有伊斯兰头号富商图尔丹，最后连饱读圣贤之书、唯礼教是从的县长赵白石也竟然不顾伦理纲常爱上了周莹，于是这样的女人在剧中不可能不幸福。由此可见，"大女主剧"看似抬升了女性的地位，其实只是在营造一个拟态环境，即一种出于女性本能的幻境。

而电视剧《我的前半生》同样也是以女性为主角，但它却和以《那年花开月正圆》为代表的"大女主剧"存在着天壤之别。在《我的前半生》中，剧情并不打算营造一个符合女性观众本能欲望的世界，而是将女性所面临的残酷现实原原本本地呈现出来，以至于每一位女性观众或多或少都能从剧中人物身上看到自己的喜怒哀乐，看到自己的理想和无奈，看到自己的努力与彷徨。尽管罗子君最终也获得了贺涵的爱，这看似是向"大女主"的光芒妥协，但其实剧情赋予这一段落以合乎情理的解释：罗子君与唐晶最大的不同是，唐晶已然在职场中被男性同化，而罗子君依然保持着女性的纯真，这反倒让贺涵感到心理上的轻松。总之，在《我的前半生》中，女性观众或许并不能得到一个令自己放松的情节，但能更加清醒地认识自我及周边环境。

《我的前半生》告诉我们，女性主义不是"大女主"，真正的女性主义电视剧不是对女性的想象，也不会刻意鼓励女性去经营一段辉煌灿烂的人生，而是冷静地思考女

性与现实、女性与外界的关系,这是"大女主剧"所不具备的。因此,鉴于对《我的前半生》的分析,我们应该认清"大女主剧"表面上是基于女性主义,实际上是对女性主义的解构。当然,我们可以用娱乐、浪漫与梦幻来释放都市女性的焦虑,但是,释放过后女性又该如何理解这种焦虑,这就需要真正的女性主义来为之诠释。

(二)海派文化在电视剧中的彰显

电视剧《我的前半生》也是近年来海派文化在电视剧中的一次较为显著的表达。上海腔调、密集的高楼大厦、狭窄的小弄堂还有上海女人的气质,使得剧中的海派风情格外明显。

海派文化指的是由上海本帮形成的文化特色,由于近代以来上海成为一个传统与现代、东方与西方、国际与本土等诸多元素相交融的地带,海派文化具有不同于其他地域的现代性与融合性。

海派文化在文学、美术、电影等诸多领域都有杰出的代表性产物,而在电视剧领域,海派剧曾经也出现过"现象级"的佳作。20世纪八九十年代,随着全国各地电视台纷纷走向成熟,先后成立了隶属于本地电视台的电视艺术中心或影视剧制作中心,这些机构在创作电视剧时往往就地取材,于是在当时形成了鲜明的地域特色。90年代初是海派电视剧最为辉煌的时代,《上海的早晨》《围城》《上海一家人》《孽债》等都曾在全国创造了收视奇迹,甚至成为一个时代的文化标志。然而,新世纪以来,海派电视剧以及电视剧中的海派文化开始衰落,具体原因大致有以下三点。

其一是方言的局限。经济的繁荣有助于促进本地意识的形成,上海日益高度发达的经济使得上海的文化自成体系,在这一过程中对方言的迷恋成为本地意识的集中体现,海派风格也逐渐被方言的框架局限。然而,随着普通话的全面普及,上海方言在全国的影响力显得更为有限,其所代表的上海味道也被不断挤压。此时的京味电视剧则因为语音的便利而占据优势地位,幽默、俏皮的艺术风格又几乎能做到"南北通吃"。以上海方言为台词的情景喜剧《老娘舅》在上海及周边的江南地区备受欢迎,却始终无法走向全国,其在全国的影响力远不及北京出产的同为情景喜剧的《我爱我家》;2008年一部表现上海弄堂生活但主要演员却多为北方人的《老马家的幸福生活》在全国多个省市均为同期收视第一,但在上海播出时却门可罗雀,被认为缺乏上海味

道。由此可见，所谓的上海味道随着城市的个性化发展越来越显得孤立。

其二是上海影视人才的流出。新世纪以来，上海在向国际接轨的过程中也在逐步调整经济结构，使之成为一个重点发展金融、外贸等业务的城市，发展文化产业的职责主要由北京承担，再加上市场化对资源的重新配置，于是很多原本在上海及其周边生长或工作的影视人才流向北京。

其三是"上海滩情结"对新上海文化的束缚。民国时期的老上海有过一段极其辉煌的历史，以至于老上海总是源源不断地以各种符号形式出现在人们的怀旧情绪中，再加上以《上海滩》《情深深雨蒙蒙》等为代表的港台年代剧的影响，市场化的电视屏幕上那些诸多关于上海的描述往往专注于民国时期的传奇故事。于是，电视剧里的海派特色被简单地归为十里洋场、有轨电车、百乐门、黑帮、谍战等民国符号，使得上海成为一个在影视媒体中被人们想象出来的关于过去的能指。很显然，这样的上海形象其实脱离了今天的人们正在经历与体验的上海，而新上海以及新上海人的生活状况、精神面貌、思维方式等则被相对忽略。

上述原因造成了海派电视剧自20世纪末至21世纪头十年间的冷寂，然而近十年来，《双面胶》《蜗居》《爱情公寓》《何以笙箫默》《欢乐颂》《小别离》，包括《我的前半生》等讲述新上海人的作品，让海派电视剧又逐渐重新回到观众的视线中。著名上海演员张康尔认为："所谓海派，只是一种味道，一种从建筑物、人情和语言当中剥离出来的文化积淀。"[1] 因此，在电视剧中再现海派文化的辉煌，首先要将浓厚的本帮意识稍作淡化，不要因"派系"而走向封闭。就像当年热播的海派剧一样，《围城》的主演陈道明、吕丽萍等均来自北方，而《上海一家人》则是由上海电视台和中央电视台联合制作的。上海柠萌影业创始人苏晓认为，"所谓的海派文化，不是说你这个剧在上海拍，充斥着上海话，反映上海本地人的生活，就是原汁原味地体现海派文化"[2]，而是追求一种海纳百川、兼收并蓄的气质。

此外，关注现实，勇于涉足最前沿的领域也是海派文化复兴的关键。比如，《双

[1] 本网记者：《海派剧如何重回大好时光》，2015年10月30日，腾讯娱乐（http://ent.qq.com/original/hjd/shanghaitv.html）。

[2] 杨偲婷：《海派电视剧面临新的定义和价值取向》，2017年12月22日，澎湃新闻（http://www.thepaper.cn/newsDetail_forward_1913782）。

面胶》中婆婆与媳妇之间的冲突不再是传统意味上的家庭关系的矛盾，更多引入了城乡、代际、阶层等现代社会的问题；《欢乐颂》大胆地将五个来自不同阶层的女性安放在同一个屋檐下来展现她们价值观的差异；而《我的前半生》在女性话题上达到了一个全新的高度，其对于女性情感与灵魂的剖析，对当代女性身处的社会环境的全方位的展现都超越了以往的女性题材电视剧。

时至今日，上海依然是中国经济最发达、文化最包容的城市之一，也是最先接触国际前沿思想的城市之一，而上海相对较弱的传统负担注定其走在全国现代化的前列。因此，电视剧中海派风味的体现在于发掘新的思维、生活方式与精神形态，在价值观上具有引领性和突破性，而《我的前半生》对女性的思考在国产电视剧中就处于前沿位置，这是本剧得以成为近年来海派文化电视剧的代表作的原因。

综上所述，《我的前半生》以其对现实的真诚表达刷新了女性题材电视剧的高度，时起时落的海派电视剧也因此再度绽放光芒。

五、结语

无论是在文化特色上，还是在美学特色上，或者是在产业特色上，电视剧《我的前半生》都有两个显著的特征，一个是对固有IP的转换，一个是对现实社会的高度贴合，全剧对女性的关注也融合在这两个特征之中。那么，将这两个特征相结合，就是本剧的核心逻辑。我们从鲁迅到亦舒再到秦雯，这一条IP转换的线索链条本身就说明了IP的利用不仅仅是"重复昨天的故事"，而是要与所处时代相结合。而当时代本身注入了IP的元素后，时代也就具有了传承的意味。电视剧《我的前半生》既是现代的，又是传统的，我们不难从中发现属于现代的女性文化景观，又能从中隐约感受到女性觉醒所历经的百年沧桑。

（于汐）

专家点评摘录

饶曙光：该剧对上海环境、城市的独特气质及职场场景的表现入木三分，有非常强大的职场张力和代入感，职场人物的情感对观众也有很大的吸引力。剧中的每一个节点都能引发很多现代人所关心的关于人生、关于社会、关于人性的话题。

——《〈我的前半生〉热播：关注应聘歧视等话题，直击当下痛点》，
《人民日报》，海外版 2017 年 8 月 3 日

张国涛：这部戏探索了现实题材的新空间，更探讨了价值观的多样化。比如大龄男女的婚姻、中年危机、黄昏恋等社会问题，都是我们现在普遍能触及的。

——《〈我的前半生〉热播：关注应聘歧视等话题，直击当下痛点》，
《人民日报》，海外版 2017 年 8 月 3 日

2017年
中国影响力电视剧分析　案例六

《急诊科医生》
ER Doctors

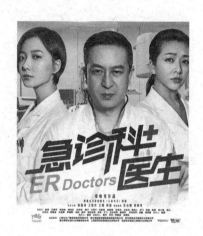

一、剧目基本信息

类型：都市、医疗

集数：43

平均收视率：1.248（东方卫视）

首播时间：2017年10月30日—2017年11月21日（东方卫视，北京卫视）

二、剧目主创与宣发信息

出品公司：上海文化广播影视传媒集团有限公司、霍尔果斯一零一陆影视传媒有限公司、霍尔果斯金贝影视文化有限公司、霍尔果斯合喜文化传媒有限公司、上海星河传说影视文化有限公司、东阳市乐视花儿影视文化有限公司

发行公司：东阳市乐视花儿影视文化有限公司

导演：郑晓龙、刘雪松

编剧：娟子（根据点点小说《人命关天》改编）

主演：张嘉译、王珞丹、江珊、柯蓝

摄影：宋伟、于飞

剪辑：朱国海

美术设计：杨浩宇

录音：安巍、李学雷

三、剧目获奖信息

2018年3月，在"中国电视剧品质盛典"上获得"年度品质榜样剧作""东方卫视观众喜爱的电视剧剧作"两个奖项，制片人曹平斩获"2017年度品质制作人"奖项。

行业剧应承担社会职责

——《急诊科医生》分析[1]

《急诊科医生》是近年来质量上乘的国产医疗题材行业剧,它最值得称赞的就是规避了以往国产医疗剧中经常出现的专业性甚至常识性的错误。尽管本剧在情节上依然遵循了以往国产医疗剧行业已形成的叙事模式,但在职业与社会的人文性层面又提出了诸多全新的理解,使之从细节到主题都较以往同类题材"更上一层楼"。因此,笔者将《急诊科医生》作为目前医疗剧乃至行业剧的典范,并通过此案例来窥探国产行业剧类型的未来之路。

一、传统而稳健的叙事思路

从类型划分来看,电视剧《急诊科医生》属于行业剧下属的医疗题材。"行业剧"(有时也被称作"职业剧")一词源于香港电视业的实践操作,在学术上并没有严格的定义,大致是以某个行业为故事发生的背景且剧情脉络也与该行业息息相关的电视剧。这类电视剧的发展与社会现代化的程度密切相关,现代社会强调分工与合作的经济模式,抛弃了过去自给自足的生产方式,同样也终结了过去以家庭为中心或是封闭于邻里街坊的人际关系。于是,行业剧迎合了人们走向社会、认识社会的过程中对一些社会信息的需求。它采用故事包装行业信息,从而在信息性和趣味性上均达到吸引观众的目

[1] 本篇剧照选自电视剧《急诊科医生》,文中不另作说明。——编者注

的，其本质就是所谓的寓教于乐。其中，医疗题材行业剧的重点就是医疗信息的传达。

不同于以往医疗题材行业剧在医学专业上错误频出的状况，《急诊科医生》力求在每一个细节上都体现严谨的专业性。本剧拍摄全程由协和医院的专家指导进行，他们不仅细心纠正演员的每一个细节动作或代替演员亲自操作，甚至还可以决定部分镜头的拍摄方式。当然，尽管《急诊科医生》特别强调医疗专业技术，通过各种途径来避免出现常识性错误，但其终究还是一部电视剧。因此，刘雪松导演在处理专业性与艺术性的关系时认为应该"用技术支撑艺术，艺术里体现技术，不被技术牵着鼻子走，但是，一定要做到尊重技术"[1]。

（一）叙事模式的多方继承

总体来说，《急诊科医生》在叙事上同以往的医疗题材电视剧也存在着诸多相似之处，无非是一个相对固定的医疗团队遇到各式各样的病人和各式各样的疑难杂症，这群病人的身上能折射社会的人情世故，而医生在治疗病人或是同病人发生交流的过程中收获专业上或人生上的启迪。在情绪的营造上，治病环节往往营造悬念感与紧张感，而专业或人性反思环节则专注于煽情。这一叙事模式长期统领着医疗剧的叙事，以至于从十多年前《永不放弃》《无限生机》等，到五年之内的《青年医生》《产科医生》等大抵均是如此。

电视剧《急诊科医生》从形式到内容都是常见的范式。但是，《急诊科医生》的故事之所以吸引人，恰恰是其对诸多叙事范式的糅合，使之集百家之长。从《急诊科医生》的故事中，我们能看到诸多先前文本的身影，有美剧，有话剧，有单元剧，还有传统的章回小说，这些文本一齐亮相于此，反倒使本剧叙事别开生面。

首先，自从号称"中国版《急诊室的故事》"的《无限生机》起，中国医疗剧向来有向美国学习的传统。比如《实习医生格蕾》等就采用一种被称为"MTM模式"（MTM原本是一家拍摄了一系列具有里程碑意义的美剧的公司，它的许多编剧手法、叙事方

[1] 洛神：《目测这将是内地最纯粹的一部医疗剧》，2017年10月20日，影视独舌（https://baijia.baidu.com/s?id=1581749328602793541&wfr=pc&fr=app_list）。

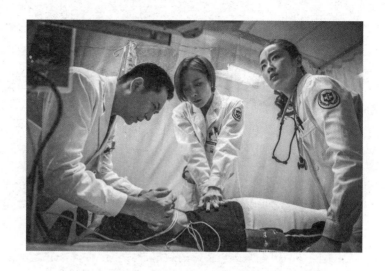

式成为经典模式被沿用至今[1]）的叙事策略，它有两个特点，"一是人物塑造的群体性，亦即剧集描述一群而非单一主人公，这种群体性要求在半系列剧的叙事结构下有复杂的情节结构；二是多线索、多层次的叙事，剧集中包含了众多短期和长期的线索，且彼此交织勾连，错落有致，被巧妙地融合成了一个有机的整体"[2]。目前这一叙事模式已广泛存在于国产医疗剧中。在《急诊科医生》里，医生与患者形成两大群体人物，并且多数人物无论是主角还是配角都个性鲜明，江晓琪干练善良，何建一踏实稳重，刘慧敏心思缜密，乔娜八面玲珑，志愿者党珍妮阳光活泼，药商方志军不择手段，等等。这些人物构成多重叙事线，有医生在医院救死扶伤的叙事线，有江晓琪查明自己身世的叙事线，有药商制造不良药品的叙事线，等等，情节丰富多彩，错落有致。

其次，在借鉴美剧叙事经验的同时，《急诊科医生》还充分继承了传统话剧的表现方法。传统话剧力求场景集中，将矛盾冲突积攒在有限的时空内集中爆发，又善于营造极端情境来迫使人物展现其本性。话剧《雷雨》就是将纵贯数十年、绵延数千里的故事浓缩在一天之内的四个场景中予以展现，而话剧《茶馆》中一个小小茶馆南来北往的客人就是一部长达半个世纪的人情风貌史。在《急诊科医生》中，医院里进进

[1] 广告网：《美剧热播藏了哪些营销秘诀》，2016 年 7 月 26 日，搜狐网（http://www.sohu.com/a/107651459_364235）。

[2] 文卫华、张梓轩：《美国职业剧的叙事形态与特征探析》，《电视研究》，2013 年第 2 期。

出出的患者及其家属同样也能构成人生百态，在这里上演的故事就是人世间的镜子。医院里发生的事情包罗生老病死，随处可见生命的转折点，这些情境都为展现人性提供了最为典型的场景。与《青年医生》《产科医生》等将诸多篇幅放在医生休闲、恋爱等生活场景不同的是，《急诊科医生》就围绕医院展开，虽然全剧场景相对较为单一，但是医院场景充斥着足够多的戏剧性，因此矛盾冲突激烈，令人应接不暇。

除此之外，《急诊科医生》还借鉴了单元剧的叙事结构，而如今的单元剧则越来越呈现出一种"由若干相对独立的单元构成，即各集独立成章。每个单元的长度设为一集（也可能是多集）。每一集本身自成体系，是一个精美小巧的结构（即一个单元），但与其他各集又能紧密联系、环环相扣"[1]的模式。而这一模式在本质上如同章回小说。章回小说是中国古典文学特有的叙事形式，由古代市井之中说书人的文稿演变而来，它深深地影响了中国人对故事的审美思维。章回小说的特色是整个故事被分为若干回目，每一回都会讲述一个相对完整而独立的小故事，这些小故事又都与全书的叙事主线密切相关，而每一回的结尾处又为下一回的故事埋下伏笔，使得整部小说的连贯性得以保证。在《急诊科医生》中，医院里的治病救人是叙事主线，而治疗每一位患者都相当于一个独立而完整的小故事，并且多数患者在剧中出场只有两三集，也就是说，本剧每两三集就能完成一个小故事的讲述，进而通过小故事之间的衔接形成类似于章回小说的样式。章回小说的叙事往往能营造容量大、快节奏的感觉，不仅每一回的内容因相对完整而使读者感到满足，同时还会通过巧妙设置每一回的结尾以便吸引读者连续阅读。《急诊科医生》的高收视率与这种叙事方式是分不开的。试想一下，看电视剧就如同古代人听书一样，既然章回小说是在一代又一代说书人的实践基础上形成的，那么借鉴章回小说进行叙事的电视剧本身也会符合中国观众的文化传统。

总体说来，《急诊科医生》在叙事上仍趋向于保守，但又不失紧张而充实的感觉。一方面本剧遵从了观众对医疗剧情节的一般期许，另一方面又利用情节点的紧凑淡化了保守性叙事的局限。

[1] 夕岳:《秘诀！单元剧更容易出爆款》，2017年11月15日，传媒内参（http://www.sohu.com/a/204579848_351788）。

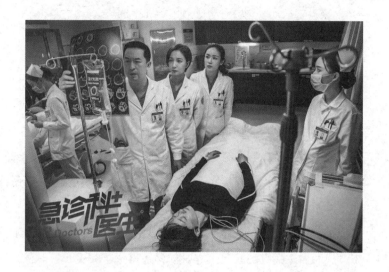

（二）围绕行业剧核心功能的叙事定位

《急诊科医生》在叙事上多方继承，但并不是毫无原则、毫无章法地随意拼贴。一部电视剧承担的功能有很多，但总有一到两种才是其真正的核心功能。电视剧的创作就是要明确核心功能，在功能与诉求上追求简单、纯粹。部分电视剧过度追求面面俱到，总希望通过一部电视剧来满足更多的诉求或是照顾到最广大的群体，这样反而会力不从心。电视剧是视听化的叙事艺术，不是论文与报告，一旦故事讲不好，诉求再多、功能再全也没用。因此，笔者认为电视剧创作应把更多的精力投放在如何运用更丰富的形式来体现其核心功能与价值，让情节和表现手法更加复杂，而不是让它多余繁琐的功能或价值观干扰主线。

行业剧的核心功能是鲜明的信息告知与社会服务，即提供真实的信息与新的理念，并从中发掘行业的人文精神。部分行业剧又想提供信息，又想励志，又想制造悬疑性，还要产生偶像剧的效果，甚至还得替"90后"的个性化代言，这显然是不科学的。

从《急诊科医生》来看，一部电视剧尽管可以在诸多方面有所涉猎，但是在情节的展开上必须突出重点。《急诊科医生》或是因为篇幅原因而在感情戏上展开得不充分，或是因为顾忌审查制度而在诸多问题上浅尝辄止，即便有不少评论者对此有所不满，但在行业的专业性与人文关怀上，这部电视剧的进步足以为其扳回局面，因为同

行业信息相比，感情戏之类的元素并非行业剧的核心功能。因此，明确核心功能才能抓准电视剧的命脉。

（三）人物的复杂性与典型性

《急诊科医生》具有鲜明的现实主义风格，其核心就在于人物的设置。仲呈祥认为《急诊科医生》"以最为典型的职业人物形象，最深刻的现实主义刻画，展现出了最具中国特色的行业现实"[1]。正是该剧在人物塑造上力求还原普通人的丰满与复杂，才使得人物的典型性较为突出。

在之前的国产医疗剧中，医生的形象往往在各种社会情绪的影响下被人为地进行加工，从而出现失真的状况，有时候塑造得过于完美，有时候描述得特别阴暗，还有的时候刻意制造浪漫偶像的感觉，这些医生形象曾纷纷遭受质疑。在当前的社会现实中，对医生过度美化或过度贬低都是不合理的，我们首先应明白医生本身也是普通人，既有工作成就带来的荣誉感，也有属于个人的七情六欲。《急诊科医生》在塑造医生形象的时候，多数情况下都将医生还原为普通而真实的人，让医生的人性更加复杂，尤其是让医生具备了介于黑白之间的灰色属性，因而显得更为真实。何建一在工作上鞠躬尽瘁但间接致使女护士孙萌丧命，刘慧敏医术高明、医德崇高却在争夺急诊科主任一事上过于斤斤计较，海洋踏实稳重却留有抄袭论文的污点，而刘凯向来工作勤奋但面对凶徒胁迫却做出违法违纪的行为。本剧中，医生们尽管在专业性上不打折扣，但他们同样也要面对一个普通人的全部生活，就像刘慧敏、何建一在工作中再称职，私下还会因为争抢急诊科主任而互相看不顺眼，这种人性的复杂正是源于生活本身的复杂。

而人性的复杂也激化了美与丑的冲突，不可否认一个完整而真实的人都存在美与丑的双重属性，但健全的人格就是当美与丑发生冲突时让美来战胜丑。剧中的锥子缺乏来自家庭的温暖与关爱而走上偷盗之路，当江晓琪将锥子的病治好后，锥子下定决心弃恶从善；当火锅店发生爆炸时，即将步入婚姻殿堂的青年因为保护一个小女孩而遭重伤，临死前他为自己未曾享受更多幸福的生活而对自己的救人行为感到后悔，

[1] 张雯彦_NK336:《〈急诊科医生〉专家研讨会：高歌医者仁心》，2017年11月16日，网易娱乐（http://ent.163.com/17/1116/09/D3BSL57I000380EN.html）。

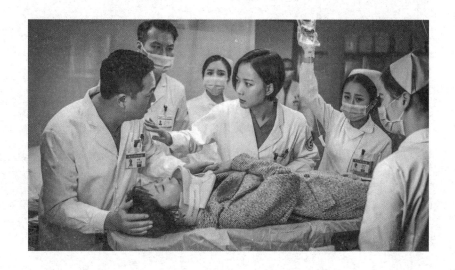

但当被他保护的小女孩来到病房探望时,他又感到自己救人是值得的;为子女操劳一生的老人在生病后却换来了子女的冷漠,最终老人慷慨地将原本打算留给子女的房产全部捐给医院;医生刘慧敏早年间有一个被送给他人抚养的私生女,并且她们多年以来从未见过,而当这个私生女患有重病来到医院时,刘慧敏在亲情和声誉的斗争中经过一番挣扎后还是选择同私生女相认。《急诊科医生》正是通过剧情在点滴之间传递着正能量,将正能量融化到充满着利益与欲望的生活中,于是本剧所传递的正能量又因为生活的复杂与人性的较量而显得格外真实。

(四)将哲学思辨转化为戏剧冲突

《急诊科医生》全剧都充满了哲学思辨的色彩,几乎每一个小故事都蕴藏着对人伦天性的思考或是为人处世的智慧,使得本剧颇具深意。

其实,电视剧的思辨性也可以归为文学性或文字性。影视艺术以视听为主要传播方式,这种基于感官调动的传播方式与文字语言的理性存在着本质差异,而思辨性的内容又恰恰需要文字语言的逻辑推导与论述。因此,从电视剧的视听属性来说,思辨性的内容并不容易表现。然而,《急诊科医生》在表现较为思辨性的内容时,只是专注于提出问题而不是问题的解决方式,只是用画面呈现问题的状态而没有用语言去对其前因后果进行引申,将问题留给观众自行思考。

在叙事的艺术性中融入哲学的思辨性，其本质就是感性与理性的联合。电视剧从属于艺术，而艺术的宗旨是审美，即通过感性手法来发现世界和人生，这与科学通过理性逻辑来认识周遭的方式有着本质不同。但是，行业剧不同于其他类型电视剧的特色恰恰在于其信息传播的意义，这层意义使得行业剧本身就是感性与理性的结合。当信息处于被告知的状态时，艺术的感性并不足以完成传递信息的使命，而理性的引入也并不是要以理性取代感性，而是将理念的博弈转化为戏剧冲突，让剧情在推进的过程中自带哲理。比如，在关于是否切除某位患者的小肠时，理念的冲突被转化为戏剧的冲突，江晓琪与何建一为不同的理念而吵架，两个人又都很偏执，而病人的生命又危在旦夕，必须马上做出决断，此时剧情因理念的冲突而富有戏剧张力。

二、行业剧的社会文化意义

《急诊科医生》是近年来行业剧中收视率较高的作品，对于这部电视剧的社会文化意义的理解必然要依托于行业剧这个大类型的框架。

中国内地的行业剧是在新世纪以来才逐渐成熟起来的。其实，以某种行业的从业人员为题材或某种职场环境为背景的电视剧在中国早已出现，比如1991年播出的《编辑部的故事》《公关小姐》等。但它们并不能称之为行业剧，这是因为行业剧的首要功能是传递行业信息，而上述电视剧在传播行业信息的功能上并不明显。

一般说来，行业剧的社会文化意义在于梳理行业、职场与从业者三者之间的关系，即某个行业的从业者在特定的职场环境中所需的知识、能力与人际关系，《急诊科医生》同样也是如此。

（一）行业信息的传播与普及

影视艺术最早被称作"活动画面"，自从这个所谓的"活动画面"发明以来，视听语言就朝着两个方向发展，一个是来源于摄影技术对生活的高度仿真，一个是来源于传统美术对现实进行艺术化的处理。于是，追求真实的影像风格逐渐发展为非虚构类影像，如纪录片、新闻片等，以信息传播为主要职责；而追求艺术化的影像风格逐

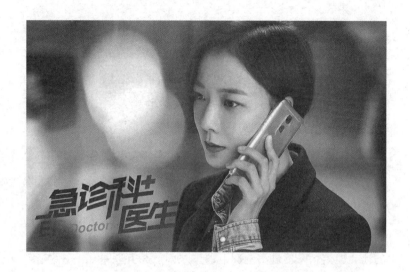

渐发展为虚构类影像,如电影、电视剧等,以审美、娱乐为主要职责。如果按照上述方式理解,电视剧作为虚构类影视作品,其评判标准主要在于艺术风格的处理,而不必苛求是否逼真。

然而,行业剧与其他诸多类型电视剧所不同的是,其社会意义恰恰在于还原行业真实性的程度。这就说明,行业剧的存在使得电视剧可以包揽艺术审美与信息传播的双重功能。首先,行业剧依然不能脱离电视剧的艺术范畴,它具备电视剧应有的一切艺术性元素;其次,行业剧对于信息传播的要求甚至居于首位,行业性的失真对于一部行业剧来说是致命伤。

在《急诊科医生》这部电视剧中,北京协和医院的专家亲临指导,甚至亲自操作,确保专业信息的准确度。更为重要的是,每一集的片尾还通过插入公益广告的方式向观众普及一些日常生活中简单而实用的医学知识,并且这些公益广告在形式感上也颇具新意,均由剧中演员以面向镜头解说的方式录制。在以往的电视剧中,电视剧同电影一样都遵循戏剧对于场景闭合的要求,演员不能直接面对观众,从而使得剧情与现实这两个时空得以明确区分。而这些公益广告让剧中演员以类似于电视新闻报道的姿态面向观众,打破了传统戏剧中为营造封闭式场景而无形存在的"第四堵墙"。这种"间离效果"的制造目前存在于诸多场合,比如《春风十里不如你》《那年花开月正圆》等就在每集剧情中插入由剧中演员参与扮演的广告小故事。这种

广告植入的思维源于互联网环境下碎片化的审美心态，其本质是对戏剧、影视、新媒体等诸多媒体与艺术之间的界限的打破、拼贴与融合。《急诊科医生》每集片尾的公益广告与上述植入广告的方式有异曲同工之妙，一方面对于信息的传播直截了当，另一方面让剧中演员来录制又符合情境的代入感，恰到好处地糅合了审美娱乐与信息传播的双重功能。

电视剧《急诊科医生》不仅传递了行业知识，还传递了行业本身对社会与人生的意义。工业化的社会形态造成了每一个人都不能全面地了解世界，精细化的分工制度使得人们形成以职业为区隔的群体划分，不同职业的人群对于世界的认知受到职业的局限，而社会发展对于个人的要求也是跨越行业的，这就需要大众传媒提供跨越行业的社会性信息来促进不同职业群体之间的相互联系。在《急诊科医生》中，医疗行业作为社会运转中一个必不可少的环节所承担的责任与面临的困难以及医务工作者应具备的能力与素质、智商与情商等都得到了全面的呈现。我们一再提倡要建设和谐社会，其实社会之和谐就在于维持社会整体的各个器官与机能都在正常地运转，而正常运转的前提是彼此之间相互协调与配合。因此，行业剧的社会意义在就于通过对行业信息的传播，并以此来沟通不同行业的群体，最终得以促进社会的和谐。

（二）职场环境与社会环境的探析

如果说行业分工是现代社会的产物，那么职场环境同样也是具有现代意义的。行业剧对于职场环境的展现大致分为人际关系以及约定俗成的行业规则与制度两类。

在人际关系中，中国的医疗题材电视剧都会花大量篇幅来展现医患矛盾以及探讨解决此类矛盾的诸多可能性，这确实是考虑到了中国的特色。美国的《实习医生格蕾》、日本的《医龙》等医疗题材电视剧，在人际关系方面都将重点放在医护人员的成长与竞争等内容上，而中国则以医患关系为核心，这是中外医疗题材电视剧最为显著的差异，当然，这中国的医疗题材剧在借鉴他国经验时往往力不从心的原因。《急诊科医生》同样将医患关系放置于较为重要的层面，从如何同患者家属沟通病情到如何巧妙对付"医闹"等都有不同程度的表现。

在制度层面，中国的医疗题材剧长期致力于发掘体制内的弊端，探讨更加公平、合理的行业秩序的问题，比如《青年医生》中对于公立医院、私立医院与社区医院

的关系的思考等。在《急诊科医生》中,医护人员自筹资金垫付医疗费就反映了我国目前所谓看病拿钱的问题。由于医院本身不具备慈善机构的职责,那么又如何在救死扶伤的使命与维持医院存活而必需的营利行为之间寻找平衡?加之急诊科室往往遇到突发病症,而诸多被送往急诊病房的都是遭遇意外事故的低收入阶层,医疗保障体系本身又难以惠及这一群体。医生江晓琪用自己的工资和储蓄为急诊科筹建基金以方便照顾未能及时付费的患者。一个医生想要在现行制度下履行行业职责却不得不令自己破费,这样的逻辑难以不引人反思。除此之外,剧中医院的医务处为了尽快平息医患矛盾,不问青红皂白就要处置日日夜夜奋战在抢救一线上的医护人员,为了忙于推卸责任,不惜凭借手中的行政职权损害医护人员的权益,直到引发急诊科众人的集体不满才作罢,这种透着官僚主义风气的医院管理,同样也是不利于社会和谐的因素之一。

既然医院与医生关乎每一个人的生老病死,与医疗工作相关的人际关系与制度规范同样也与每一个人息息相关,关于这一话题的呈现与讨论就能够引发共鸣,成为观众关注的焦点。

不过,更值得关注的是本剧以医院为窥镜,反观当下整个社会之形形色色。正是由于医院是生命的交汇点,联系千家万户,将医院作为故事发生的场景往往能够以小见大地折射出宏观的时代环境特征。在《急诊科医生》中,农民工没有钱治病而央求提前出院,含辛茹苦将四个儿女抚养成人的母亲患癌症后却被儿女们抛弃,孕妇的家属当孕妇病危时对于保孩子还是保大人的纠结等内容,都关系着当前的社会热点话题,触及的不仅仅是个人的病症,更是整个社会的病症。

(三)人文关怀的宣扬

一切艺术最终的落脚点都是人,行业剧也是如此。尽管行业剧的信息传播功能是其得以区别于其他类型电视剧的首要元素,但是离开了人的行业也就丧失了社会意义。因此,行业剧要求在行业环境中展现人情人性,让行业与社会作为人物活动的舞台。电视剧《急诊科医生》不仅彰显了医疗行业的人文关怀,同时也借此平台宣扬生活中的正能量,让剧情富有温情。剧中的诸多冲突并非完全涉及医疗行业的专业性,而是由人情人性引发的对抗,比如在治疗方案的判断上,是金钱重要还是生命重要;在面

对患者时，是把他当作一个完整的人，还是仅仅视作一个患者。而中国文艺评论家协会名誉主席李准认为，《急诊科医生》从人文关怀的角度提出了本剧的三个原则：

"第一个原则是指，生命伦理就是生命第一，尊重自然人的生命权利。剧中江珊饰演的刘慧敏说过，不管对待什么样的病都不要忘记我们是医生，不管他是什么病，医生绝不能嫌弃病人。的确如此，不管病人的道德怎样，社会身份和社会道德怎样，作为病人就有得到救治的权利。

"第二个原则是关注患者的生命质量和生命尊严，不但要活着，还要活得像个人，享受人应该享受的东西，世界上没有一样东西能比人的生命尊严更宝贵，多少钱多少权力，金山银山都不能跟一个人的生命尊严相交换。这部剧有几个例子在这方面相当出彩。

"第三个原则，是如何看待患者的生命意志。什么是患者的生命意志？首先它不是生命理性，有三个例子，第八集患者结肠癌晚期，告诉他可能崩溃，很快就死去，如果不告诉他就可能平静地活一两年。江晓琪却说既然他是生命主体，他是患者，他就有知情权。"[1]

[1] 亚萍：《〈急诊科医生〉：深切的人文关怀，深刻的现实展现》，2017 年 11 月 16 日，名城新闻网（http://news.2500sz.com/doc/2017/11/16/181518.shtml）。

《急诊科医生》正是通过诸多理念的矛盾彰显人文关怀，思考人的意义与生命的价值。何建一说："医生是人，不是神。"这句话有双层意味，其中一层是医生在疾病面前并非万能，而另一层则是医生应该站在作为一个人所具备的情感与尊严的角度来理解病人。当医生有了人文关怀，也就有了那些高高在上的神灵所没有的感情和温度，虽然面对诸多疾病都无能为力，但也不会失去圣洁的光辉。而对于整个社会而言，赋予一个职业以人文性也就是为之增添了尊严感，从而树立了职业尊严。中央党校国际战略研究所副所长周天勇在《中国梦，让所有人都有尊严地活着》一文中提到"任何职业选择都应该充分得到尊重"，职业受到尊重，那么人就有了尊严。当行业剧将职业的人文关怀呈现出来时，也就等同于赋予该行业被尊重的理由。因此，行业剧通过对人文关怀的阐发实现其社会职责，即为各行各业树立职业尊严，并最终让从事各个行业的工作者获得人格尊严。

三、行业剧的产业特征

《急诊科医生》的意义与启示基本都凝结在行业剧的类型上。前文也已提到，行业剧源于现代社会的分工制度与文化，社会的现代化程度越高，则行业剧越成熟。目前，国产行业剧正迎来兴盛期，这固然与社会的飞速进步有关，也与这一类型在中国香港、美国甚至韩国等地域的成功实践带给我们的诱惑有关。由于我国目前尚处于社会转型期，尤其是处于传统向现代的过渡期，行业剧在国内还存在诸多困境，当然，这些困境也会随着时代的进步而被化解。因此，《急诊科医生》的产业意义更在于其在国产行业剧或者就医疗剧本身的发展历程中的位置以及由此引发的启示。

（一）目前我国行业剧整体存在的困境

行业剧有着特定的含义，它并不是指只要剧中人物有职业或利用职业知识推动情节发展的电视剧，而是必须以展现行业信息、技能、状况、从业人员以及工作环境等为主。区别行业剧与非行业剧的关键在于行业在剧情中是否构成主要叙事线索以及行业的专业性程度，非行业剧尽管有时也会涉及各行各业，但行业本身不占剧情主线或

是不以表现行业的专业性为主。

现阶段，我国的行业剧主要存在以下四个问题。

其一，视野过于狭窄，题材主要集中于医疗、律政、刑侦等少数行业，与日益丰富的社会生活和职业选择不符。行业剧成熟的前提是行业本身的成熟，而行业的成熟又以工业化、现代化为基础。中国真正意义上全面开展现代化建设始于改革开放，至今也不过四十年，因此社会分工不完善，各个行业的发展也不均衡，尤其是市场化程度欠缺，导致能被用于电视剧题材的行业领域也有局限。医疗、律政、刑侦等行业较其他行业而言相对成熟且社会接触面较广，容易制造戏剧冲突，因此成为行业剧市场的宠儿。但是，如果我们需要行业剧在满足艺术审美与娱乐的基础上承担更多的社会职责，就应该试图将更多的行业纳入电视剧的镜头范畴，否则就无法用行业剧来传递更完善的社会信息，当然也就无法让各行各业在媒体上享有平等的地位。近年来，在市场经济的推动下，行业剧在拓展题材方面确实也做出了努力，比如《火线英雄》关注消防队员，《亲爱的翻译官》转向语言工作者，《猎场》聚焦新兴的"猎头"职业，《谈判官》展现高级谈判的内幕等，但这些改变依然未能跟上现实中的社会变化所带来的职场丰富性。

其二，职业信息交代不充分，专业领域内的常识性错误较多。以医疗剧为例，《产科男医生》中医生们穿白大褂不系扣子，《外科风云》中医生工作时穿高跟鞋，《青年医生》中将"0.9%的生理盐水"说成"9%的生理盐水"等，都是严重违背医疗规范或医学常识的。而在其他行业题材中，《离婚律师》中提到的诸多有关法律的细节都与现实中的司法实践相去甚远，而《亲爱的翻译官》甚至被指出连法语配音的口型都对不上。这些现象说明国产行业剧在行业的专业性上并不精细。造成这一状况的原因首先当属编剧与行业之间有距离，职业编剧不是医生、律师、警察之类的从业者，关于行业的知识也是通过查阅资料得来的，于是难免出现疏漏；其次，部分行业剧的编剧存在侥幸心理，认为行业剧的追求是触及行业背后的人文关怀，只要剧情好看、三观正确就行，观众不会在专业细节上有所苛求。然而，行业剧是要承担社会职责的，准确传播行业信息是其基础功能，否则就不能称之为行业剧了。行业剧中出现常识性错误，本身就是丧失真诚的表现，试想一下，连基本的行业信息都把握不准，观众又如何会相信该剧能正确地反映行业背后的人文关怀呢？美国医疗剧《实习医生格蕾》

的编剧就曾有过在医院的工作经验，国产医疗剧《急诊科医生》的原作者点点也曾是一名医生，这些行业剧力求在专业性上避免常识性错误，因而收获了观众的好评。由此可见，行业剧编剧的专业性素养仍是不可或缺的因素。

其三，过度"神化"从业人员，造成夸张失实。部分行业剧似乎旨在迎合观众对特殊行业的猎奇，并没有将行业的真实性放在首位，在塑造从业人员时采用夸张手法，将其描述成近乎超人的完美形象，以此来博取大众的眼球。《警察锅哥》中警察简凡从小在城郊的一家餐馆长大，不仅比城里人八面玲珑，还具备一项特异功能，那就是一叠钞票放在手中，只要拿手指一划便知道有多少张钞票以及哪些是假钞；《亲爱的翻译官》里的高级翻译人员程家阳的开场就是一副"霸道总裁"的形象，帅气、富有的光环搭配冷峻的性格，连训练下属都用上了"操场跑50圈"。这些行业工作者近乎完美的形象背后是脸谱化的尴尬，为了追求高标准、高档次而牵强附会，甚至不惜套用一个"超人"的模式。我国古代著名文学理论家刘勰在《文心雕龙》之《夸饰》篇中认为"夸过其理，则名实两乖"，说明夸张过度则会过犹不及。鲁迅在评价《三国演义》中诸葛亮这一人物形象时也曾讽刺说："状诸葛亮之智而近于妖。"像诸葛亮这般名耀千秋的历史人物，经罗贯中的夸张描写后都像妖精一般，更何况是现实生活中的普通人。

其四，剧情的焦点容易偏离行业剧的中心主旨，过度渲染从业人员的个人情感等与行业无关的内容，或者过度虚构一些时尚、浪漫的情节而脱离行业现实。《青年医生》就曾被说成是"穿着白大褂谈恋爱"，而《亲爱的翻译官》也被认为是打着"翻译官"的旗号谈恋爱。我们通过探讨中国台湾和韩国的电视剧发现，偶像言情剧的市场是极为广泛的，近几年来国产剧大有将各种类型题材往偶像言情剧上靠拢的趋势，历史题材电视剧变成历史人物穿上古装谈恋爱，红色革命题材电视剧变成青年男女穿上军装谈恋爱，当然行业剧也不例外。诚然这一讨巧的做法使得行业剧确实涌现出部分"爆款"之作，但当它们热度散去后却又不免遭人诟病，而行业剧不能只为观众的一时感性之快，更要经得起理性的推敲。

（二）从《急诊科医生》看行业剧困境的突破

医疗剧是行业剧中最为成熟的部分之一，医疗剧的历史几乎就与行业剧的历史等长。医生的工作可谓人命关天，医患矛盾、医疗体制改革等话题又贴合社会热点，无

论故事还是思想都有足够的看点,促使医疗剧成为整个行业剧的第一批试水者,并且医疗剧的制作在近年来也一直保持较高的频率。但即便如此,能够在观众心中留下深刻印象的医疗剧仍是寥寥可数。医疗剧的困境与发展是整个行业剧的问题,因此,医疗剧可以作为研究整个行业剧的替代性案例。

1. 中国医疗剧的发展简史

为了发现《急诊科医生》对医疗题材乃至整个行业剧的价值与意义,我们有必要大致梳理中国医疗剧的发展历史,从而审视《急诊科医生》在中国医疗剧中的位置。中国医疗剧的发展始终与社会对医疗问题的关注的步伐保持一致,笔者将之分为五个阶段。

第一阶段是2000年之前的萌芽期,医疗剧在当时处于较为边缘的类型,不仅数量少,而且专业性也不强。目前已知的内地最早的医疗剧是1986年播出的《希波克拉底的誓言》,该剧通过一场眼科主任的职位争夺,揭露了部分医生为达目的不择手段,不惜弄虚造假、陷害他人的恶劣行为,可以说是为国产医疗剧开了人性反思与制度批判的先河。而90年代的《妇产医院》和《儿科医生》主要探讨的是有关生老病死的话题。总体看来,这一阶段的重点在于表现医生的人性世界,对于医疗行业本身的专业性信息如手术操作、仪器使用等表现较少。

第二阶段是2000年至2005年左右,主要以《永不放弃》《无限生机》等为代表。这一阶段的医疗剧明显在产量上有所突破,创作手法既延续了上一阶段的现实主义风格,同时又借鉴了美国、中国香港的剧作经验,将镜头对准医疗场面,运用悬念、冲突的技巧将急救等医疗事件进行加工,开始以治病救人的场面为核心并辐射至医院环境与社会环境。这一时期在塑造医生的形象时比较客观,既展现了医生救死扶伤的崇高品质,也说明了医生在很多疾病面前的无奈;在视听上则力求还原医疗现场的真实环境,其中不乏刺激眼球的镜头,比如鲜血、器官、手术刀、创伤等,而这些镜头配上快节奏的剪辑可以将医疗场面营造出美式惊险片的效果。总体说来,这一时期的医疗剧中,医疗本身不再只是作为叙事背景得以存在,而是可以直接推动剧情的进展,因此可以说此时的医疗剧已经具备作为行业剧的特征了。

第三阶段约为2005年至2010年,主要以《背后》《柳叶刀》为代表,在屏幕上大量呈现诸如医疗黑幕等负面内容。在这一阶段,媒体对医院的负面报道集中涌现,乱收费、收红包、贪污治疗费用甚至各种医疗事故等新闻接二连三被媒体披露出来,

引发公众愤怒，也严重损害了医院及医生们的形象，于是社会上的医患矛盾在这一时期被迅速激化。为迎合大众心理，此阶段的医疗剧开始大量描绘医院内部的丑恶现象，《背后》和《柳叶刀》更是集各种医院的阴暗面之大成。然而，这些医疗剧也存在过度丑化医生形象的问题，甚至走上歪曲现实的极端道路，反而加剧了现实中医患之间的不信任感。

第四阶段是2010年至2012年前后对现实主义的再度回归，主要以《医者仁心》《心术》等为代表。这一时期现实中的"医闹"、患者家属杀害医生等行为均遭到社会的谴责，也让人们意识到过分撕裂医生和患者是不合理的，和谐的声音呼唤人们逐渐回归冷静与理性。然而，有关医疗体制的实质性问题并没有解决，看病难依然困扰着民众。于是，这一阶段的医疗剧不再像上一阶段那样刻意渲染丑恶，而是平心静气地反思中国的医疗现状，又回到相对客观的现实主义风格。《医者仁心》塑造了一群面对各种困境依然艰苦工作的医生，而《心术》则希望能够重新构建医生与患者之间的信任关系。这些医疗剧旨在沟通医生与社会的关系，重新发掘医生的人情味，让民众理解医生在工作中所面临的来自患者和制度的双重压力。

第五阶段是2014年以来的偶像化时期，主要以《爱的妇产科》《青年医生》《产科医生》《产科男医生》《长大》等为代表。这一阶段在上一阶段对医生人情味的展现的基础上开始美化医生，甚至借鉴韩国言情剧的套路对医生形象进行偶像化塑造，将医疗剧过度娱乐化，造成医生形象的再次失真。当然，这一时期偶像化的气氛也弥漫在其他各种类型的电视剧中，对所谓青春活力的追逐在诸多领域达到近乎狂热的地步。尽管上述几部医疗剧的收视率和关注度均保持在较高的姿态上，但距离行业剧的初衷则越来越远。

2017年的《急诊科医生》就是在医疗剧经历了上述五个阶段之后出现的。很显然，偶像化的风潮由于脱离现实而逐渐趋于冷静，这是《急诊科医生》又回到了传统的现实主义风格的原因。于是，医疗剧中医生的形象也由一开始的客观现实，到丑化、黑化，再到美化、传奇化，最终又回到了客观现实。当然，这些创作风格上的变化与社会舆论的变化亦步亦趋。但是，当梳理完医疗剧的简史，我们就发现这些年来真正为数不多、值得称道的医疗剧都是在回归现实主义的阶段，而那些存在过度丑化或是过度美化之嫌的作品已逐渐显露其短视的目光。《急诊科医生》更像是将第二和第四

阶段积累起来的现实主义的审视态度、美剧式的叙事节奏同当下新的社会热点相结合的产物,因而至少能达到目前行业剧的较高水准。不过,《急诊科医生》的现实风格依然继承了偶像化时期的部分元素,比如本剧依然花费部分篇幅来描绘江晓琪和何建一的爱情,尽管他们两个从年龄到情趣都显得不够和谐,但爱情故事作为一种电视剧的套路依然被保留了下来。又比如江晓琪从美国回到中国还担负着查清父母离奇去世的真相的使命,这一人物身世的设定又赋予剧情悬疑剧的色彩。由此可见,《急诊科医生》的话题性在于其对现实主义的回归,而为了收视的保障又没有完全否定、避讳市场上业已积攒下来的情节套路。

2.《急诊科医生》对"双P模式"的遵从

《急诊科医生》虽然为行业剧带来一股清流,但总体来说也是遵照了行业剧公认的"双P模式"(personal+professional),即专业与人性的结合。具体说来,《急诊科医生》在"双P模式"下还体现了行业剧应该处理的两对关系。

第一需要处理的是行业和电视剧之间的关系。这一层关系本质上是内容与形式的矛盾,内容指的是行业信息与行业精神,而形式则指电视剧叙事与视听语言。从通常的艺术规律来看,内容直接影响着整部作品的品位与格调,而形式则关系着内容能否被有效地表达与传递。因此,行业剧一方面要构思能够表达行业性质的剧情和视听技法,另一方面也要利用行业的性质来创造更有吸引力的剧情和视听效果,这是一个双

向互动的关系。前文提到《急诊科医生》借鉴MTM、传统话剧以及单元剧、章回小说的叙事模式，这些模式都有利于急诊科医生这一工作性质的表达，这是形式服务于内容的要求；但是，编导同时又可以利用急诊科医生的工作性质来为剧情制造悬念与紧张感，这又是内容本身为形式的拓展创造了条件。再比如《亲爱的翻译官》中翻译官的职业属性要求剧中人物能够在不同的文化与思维中穿梭、转换，而与此同时编导可以利用翻译官国际化的身份特点而将外景地放置于古朴浪漫的苏黎世，使得画面上力求洋化与唯美的做法获得合理性。因此，行业与电视剧之间的关系不能简单地理解为形式要贴合内容，而是充分发挥双向互动的潜力。

　　第二需要处理的是行业精神与人情人性的关系。这一层关系本质上是发现从业人员的特殊性与一般人类的普遍性的辩证统一关系。换言之，编导应将从业人员还原为普通人，再从普通人的情愫中寻找行业情怀，将行业视为人的延伸。《急诊科医生》中医生对患者的爱与普通人之间的爱是同根同源的，它们同属于人世间的博爱，差异只不过在于施爱的方式有所区分。流浪少年锥子偷了江晓琪的行李，江晓琪追赶锥子时发现他患有疾病便将其带回医院进行治疗，这其中不仅仅是医生对患者的职责，也包含着普通人之间的怜悯与同情；当锥子的病治好后，江晓琪又收留了无家可归的锥子并为他联系学校去读书，此时江晓琪对于锥子的爱从医生对患者的爱又延伸为姐姐对弟弟的爱；然而，江晓琪与锥子并没有任何血缘关系，她为锥子所做的一切源于人世间的博爱，而孔子理想中的人"不独亲其亲，不独子其子"也不过如此。《急诊科医生》是一部充分流露行业情怀的作品，我认为其内在原因就在于它将行业的特殊性同人类的普遍性相结合。诚然，当前是一个多元化的时代，人们也总是扮演着不同的社会角色，有时为了塑造人性之复杂，也会刻意强调人物在不同社会环境中的身份转换而忽略人情人性中的永恒元素。但是，当行业剧过度关注行业特性或是行业本身如何塑造出与其他人相区分的从业人员时，那么它只能展现一个人的专业素养或是灵活变更身份的能力，而始终无法升华其行业情怀。一部优秀的行业剧必然有其行业情怀的养育，所以行业剧应该思考行业精神与人情人性的关系。

　　综上所述，尽管行业剧历经多种风格的演变，但是优质的行业剧还是应该采用最为传统的现实主义风格，融合专业性、先进性与人文性，在专业的精准度上力求完美，密切关注行业领域内的发展与变化，并从行业中发掘人性的光辉。

（三）行业剧对精神的探讨或成未来主流趋势

相较于2017年的诸多热播电视剧而言，《急诊科医生》在运营策略上显得较为朴素。本剧除了郑晓龙导演的名声之外，几乎没有时下备受关注的流量明星或"小鲜肉"，主演张嘉译、江珊已经步入中年，而王珞丹也早过了青春靓丽的年纪。也就是说，从演员阵容来看，本剧的营销重点是实力派演员的粉丝群，这一群体相对成熟、冷静、客观，在观看电视剧时更多地希望获得艺术与精神的启示。

而在微博和微信朋友圈中，《急诊科医生》官方微博的营销方式也显得较为传统，发布海报、剧照，按照剧情发展的阶段来分批发布宣传片段，或是每天都发布几张剧照作为剧情预告，还有就是将部分片尾公益广告公布在微博上，等等。一切程序与技法都是按部就班，并没有特别讨巧之处，甚至还避开了剧中原本涉猎的诸多热点、卖点。但是，这部电视剧的收视率与关注度却没有因此而受损。

实际上，这部剧营销与宣传的重点不是明星也不是话题炒作，而是精神理念与价值观。十九大将我国的矛盾定义为"人民日益增长的美好生活需要和不平衡不充分的发展之间的矛盾"。原来的物质层面的基本矛盾已经得到了基本改善，而现在的人们更需要追求美好的生活。美好生活离不开平衡与充分的发展，而这种平衡与充分的发展是多维度的，既有地域间的、民族间的、社会间的，还有更为重要的一点是物质与精神之间的。在十一届三中全会提出"以经济建设为中心"以来，我国的改革开放在物

质与技术层面取得了令人瞩目的成就。但是，相对于物质文明而言，精神文明的建设就显得相对落后。然而，社会发展到今天，我们需要与物质成就相匹配的精神成就，这个过程是水到渠成的，于是大众的生活情趣与精神需求都在不断提高。面对这一趋势，影视剧也应该审时度势做出调整，起到精神引领的作用。《急诊科医生》恰恰是在这样一个"小鲜肉"霸屏、炒作不断、弄虚造假的媒介环境中呈现的一股清流，它或许没有特别出众的吸粉手段与营销策略，单单在这个混乱的环境中保持一份精神理念上的追求，本身就已经起到了同所谓的"大IP""大流量"形成差异的效果。

导演郑晓龙"在采访中曾表示，他不想再拍人们在生存层面的东西，而是想用《急诊科医生》挖一些生活、精神层面的东西"[1]。于是我们可以看到，随着电视剧的播出，它的口碑主要来自两点，其一是高精度的、专业性的知识与操作，尤其是片尾的公益广告；其二就是一句句升华人性的振聋发聩的台词。比如，"当我们无能为力的时候，我们应该给生命以尊严"，还有"母亲是船，母子同舟。船翻了，孩子怎么保得住"，"科学技术进步带来的困境向我们提出这样的问题：死亡是否能够回归本质和自然"，等等。这些关乎精神、触及灵魂的语句，彰显着《急诊科医生》这部电视剧与郑晓龙导演本人的思想高度。这些语句在媒体上被总结、流传，并触发人们的思考，才是这部电视剧尽管没有大量套用流行性的营销策略却依然能在同一时段保持收视第一的关键所在。

郑晓龙导演曾说，他最满意的作品是《永不言弃》，而这次的《急诊科医生》同《永不言弃》一脉相承，都是运用医疗题材来探究人类精神。与其说电视剧的主角是医生，倒不如说主角就是人，医疗题材只是实现拍摄人性这一创作初衷的手段而已。因此，《急诊科医生》试图寻找的是这个世界上每一个人自身的存在意义。

[1] 满囤：《〈急诊科医生〉：好剧如名医，一刀下去见皮见肉见骨》，2017年11月8日，"导演帮"（https://mp.weixin.qq.com/s/5Xtv1aTrXDKaix9Q2nMFYg）。

四、由《急诊科医生》引发的争议

《急诊科医生》在播出后出现了一种奇怪的现象：该剧在东方卫视首播的二十三天中只有三天收视排名位居第二，其余的二十天均为第一（见表6-1）；但是，该剧在豆瓣上的评分为6.1分，远低于其之前的《北京人在纽约》《金婚》《甄嬛传》《红高粱》等，甚至也低于其十多年前同为医疗剧的《永不言弃》。这说明虽然《急诊科医生》构成了"现象级"的收视率，但是，它的某些属性并不被以豆瓣为代表的评论团体接纳。不仅如此，该剧在媒体上的评论几乎是毁誉参半，对其称赞的大有人在，对其指责的也不在少数。一部电视剧固然不可能全是好评或全是差评，不同的评论视角在实践中也是被尊重的。但是，很少有电视剧的评论能够形成双方阵营势均力敌的局面，可谓针锋相对，就连同一个元素或剧情设置都是褒贬不一。有的评论说《急诊科医生》过分追求"戏剧性"反而不适合医疗剧，然而有的评论却说该剧照顾到诸多专业问题，而在故事层面上诸多内容点到为止，展开得不够，甚至就剧情是否"狗血"这种在其他电视剧中不容易产生分歧的问题上都有持不同观点的评论出现。因此，很少有一部电视剧在观众心中产生如此多元的评价，都认为各自有理而莫衷一是。

表6-1 《急诊科医生》东方卫视CSM52城收视率及排名情况

日期	东方卫视CSM52城收视率	同期收视排名
2017.10.30	0.908	1
2017.10.31	0.903	1
2017.11.1	0.943	2
2017.11.2	1.051	2
2017.11.3	1.222	1
2017.11.4	1.031	1
2017.11.5	1.017	2
2017.11.6	1.165	1
2017.11.7	1.133	1
2017.11.8	1.118	1

续表

日期	东方卫视 CSM52 城收视率	同期收视排名
2017.11.9	1.228	1
2017.11.10	1.301	1
2017.11.11	1.281	1
2017.11.12	1.402	1
2017.11.13	1.513	1
2017.11.14	1.459	1
2017.11.15	1.288	1
2017.11.16	1.303	1
2017.11.17	1.506	1
2017.11.18	1.356	1
2017.11.19	1.447	1
2017.11.20	1.443	1
2017.11.21	1.718	1

其实，媒体对《急诊科医生》的评价差异如此之大，甚至呈现彼此矛盾的混乱局面，我想一个关键性的原因就在于这部电视剧的稳健风格。《急诊科医生》在内容与形式上都比较工整，试图"在戏剧性和专业性、职业戏和情感戏之间寻找均衡"[1]，从情节结构到人物设置再到价值追求都力求走稳妥路线，希望让大众能够接受。然而大众永远是众口难调，越想照顾周全就越容易招致不满，最终形成两军对垒。

电视剧《急诊科医生》的稳健风格主要体现在以下两点。首先，这部电视剧在"三观"上是绝对合格的，它归根到底宣扬的是一种超越个人的博爱精神。即使何建一阻碍了警察击毙精神病绑匪，但从医生的专业视角来看，他的行为也无可厚非。其次，作为电视剧本身，传统的戏剧中应有的元素几乎都得到了体现，甚至是力求全面。比如，何建一和刘慧敏争夺科室主任，半路杀出江晓琪，整个事件充满悬念，三个人互相合作、嫉妒甚至有时还掺杂着互相鄙视的状态具有充足的戏剧张力。并且本剧还不忘加入"爱情"这一人类永恒的母题，让何建一和江晓琪上演一段忘年之恋。

[1] 老郑：《〈急诊科医生〉讲究的就是一个均衡感》，2017 年 11 月 25 日，第一制片人（https://wapbaike.baidu.com/tashuo/browse/content?id=7225f0f4a72d283da39a7386）。

然而，当今的影视剧市场追求的是将某种元素做到极致而不是面面俱到，那么本剧稳健与均衡的风格虽然无过，但也难求有功，这是造成本剧在媒体评论中毁誉参半的首要原因。

在对于《急诊科医生》的多元评价中，负面态度主要集中于两点，一个是触及体制问题的尺度不够大，另一个则认为江晓琪和何建一的感情戏很假。对于前者，既然《急诊科医生》走的是稳健路线，那么它在探讨体制问题时也只会量力而行，适可而止，不想招致不必要的麻烦，于是会给观众一种讨论问题的范围很宽泛，但每一个问题又不够深入的感觉。对于后者，何建一与江晓琪之间的感情虽然不是令人羡慕的那种，但确实也是有可能发生的，暂不说两个人都是理想主义者，就说两个人在工作上互帮互助、在专业上互相促进，难免日久生情，同事之情转化为爱情、亲情也是存在的，只不过在展现感情时篇幅较少而已。

媒体在对《急诊科医生》的评价上出现的分歧反映了这个时代价值观的多元性，但是，这种多元性并不代表我们可以丢失主旋律。主旋律凝结着一个国家或集体得以共同前行的核心价值观，也应该是影视产业中最为重要的部分。自从20世纪90年代电视剧制作走向市场化以来，电视剧的类型日益丰富，功能也走向多元，这种现象本身就是时代发展的必然趋势。那么，在这样的环境下，对于主旋律的关注以及对主旋律题材叙事与传播技巧的研究就显得更为重要。

首先，关注主旋律就要立足于我们的现实生活。在过去的二十年间，国产电视剧需要通过学习中国香港、中国台湾、日本、韩国甚至新加坡等地的电视剧来获取叙事技巧。不得不承认，这些叙事技巧极大地拓宽了国产电视剧的叙事思路与视野，也为国产电视剧培养起一批忠实的观众。但是，我们学习、借鉴其他国家或地区的经验，目的是逐渐为我所用，而不是生搬硬套。近几年来，随着国产电视剧资本、人才走向成熟，加之社会与经济环境发生的巨大变化，那些曾经让我们眼前一亮的小清新、言情、偶像化、"灰姑娘"等套路越来越不能满足中国社会剧变带来的身体体验与心理感知。当前的国产剧尤其是现实题材剧已经可以立足本土讲故事了，从现实生活中寻找新的叙事思路。就拿《急诊科医生》来说，它几乎与时下各种流行性元素都擦身而过，既没有流量明星，又没有时尚、浪漫的情节，但这部电视剧中所讲述的故事绝大多数都能在我们身边找到原型，今天的生活完全可以为之提供非常充足的素材。未来的现实题材也应更多立足本土，真实地讲述属于中国本土的故事，真诚地为中国观众服务，这就是主旋律的体现。

关注主旋律不仅要从我们的现实生活中寻找核心价值观，还应关注青壮年群体的生活与情感。上至一个国家、一个社会，下至一个家庭中最主要的劳动力就是青壮年群体，这一群体奋斗在生产的一线，不仅是财富的创造者，也是思维观念的革新者，本应受到全社会的关注。然而，在媒体商业化的环境下，追求营利的思维使得青壮年群体的文化需求在电视剧中反倒是缺失的，这是因为在制片方看来，青壮年群体忙于工作，往往不会是电视剧的主要收视群体。于是，部分电视剧制作方认为"得大妈者得天下"而关注各种家庭琐碎之事；而另有一些制片方又将眼光投向中小学生，制作一些青少年爱看的偶像童话。如此一来，青壮年群体的文化需求就很难在电视剧中有所表达。然而，工作的疲累、生活的压力都使得青壮年群体需要得到情感的抚慰，需要在影视剧中获得持续奋斗的动力，因此这一部分仍是待开发的领域。而青壮年群体正亲身经历着社会变革，与现实社会的发展密切相连，那么对青壮年群体文化需求的关注其实也就是审视身边的现实。

五、结语

行业剧的特色使《急诊科医生》成为当前表达主旋律的重要类型。暂且先抛开关于这部电视剧的评论分歧,本剧对社会现实的关注和对青壮年群体的工作环境、生活情感的洞察是值得肯定的,并且至少其收视效果也使之能被归为"现象级"电视剧,这说明在今天复杂、多元的文化环境中主旋律依然具有市场潜力。

(于汐)

专家点评摘录

李准:《急诊科医生》是一部医疗的百科全书,这部剧的深度和广度都是前所未及的。它把我国急诊的现状,急诊的医生护士的精神状态都精彩、真实和与时俱进地加以呈现。加上每集最后都有人出来讲一下医务常识,对观众的卫生知识和生命意识都大有裨益。它在表现我们国家整个卫生事业、救死扶伤的水平和精神状态方面达到了一个新的高度。

仲呈祥:这部戏不能单纯地被看成是医疗题材,而是当代中国现实的百科全书,让我们照见了社会的方方面面,给我们很多启示,包括设计人物,牵出医院之外的矛盾等,都让我们深思。

易凯:这个剧把各色人等的各种行为都表现出来了,现实生活中的丑和美都在急诊科进行了碰撞,最后是美战胜了丑,恶受到了惩罚,善得到了弘扬,比如医患问题、药企行贿等就是我们身边的事,就是我们生活中的事。这一点我的感触特别深。这个剧应该是用现实主义手法写现实的事,写真实的故事,同时也以情动人,深刻剖析了

人的内心深处，拨动了每个人内心最柔软的部分，把每个人在急诊科对生命的渴望、对健康的渴望表现得特别到位，人之将死其言也善，面对突发疾病时暴露了人最真实的一面。

——中国电视艺术家协会在京主办的现实主义医疗题材电视连续剧
《急诊科医生》专家研讨会，2017 年 11 月 14 日

2017年

中国影响力电视剧分析　案例七

《鸡毛飞上天》

Feather Flies To The Sky

一、剧目基本信息

类型：商战、都市

集数：55集

首播时间：2017年3月3日至2017年4月1日（浙江卫视、江苏卫视）

平均收视率：0.834（江苏卫视）

二、剧目主创与宣发信息

制片人：吴佳平

监制：王国富、林毅、杨志毅、高王珏、陈瑾、方毅、倪健

导演：余丁

编剧：申捷

主演：张译、殷桃、陶泽如、张佳宁、高姝瑶、花昆、林伊婷

出品：杭州佳平影业有限公司

发行：杭州佳平影业有限公司

三、剧目获奖信息

2017年第23届上海电视节白玉兰奖：最佳中国电视剧——《鸡毛飞上天》（提名）、最佳导演——余丁（提名）、最佳编剧——申捷（提名）、最佳女主角——殷桃（获奖）、最佳男主角——张译（获奖）。

获第十四届精神文明建设"五个一工程"优秀作品奖——《鸡毛飞上天》（获奖），横店影视节暨第四届"文荣奖"：电视剧单元最佳编剧——申捷（获奖）。

当代商战题材电视剧的创作升级

——《鸡毛飞上天》分析[1]

2017年6月16日,第23届上海电视节白玉兰奖落下帷幕,由余丁执导,申捷编剧的商战剧《鸡毛飞上天》收获五项提名,剧中饰演陈江河、骆玉珠的两位演员张译、殷桃,夺得最佳男主角、最佳女主角奖。一时间,关注社会状态、反映社会变革的电视剧作品成为大众瞩目的焦点。

高质量的制作、高评价的口碑以及高水准奖项的加持,使得《鸡毛飞上天》成为2017年中国电视剧市场中的一匹黑马。而作为2017年唯一一部在首播阶段稳定在收视前十的商业题材电视剧,《鸡毛飞上天》无疑是一个成功的范本。由该剧的市场表现,我们可以看到国产商业题材电视剧在类型化道路上的创新与升级,也可以看到观众对这一题材作品的关注,更可以预见通过商业题材电视剧的创作升级,未来这一题材电视剧作品仍有巨大的开掘空间与市场潜力。

作为"浙商三部曲"的收官之作,该剧集结了殷桃、张译等一批演技派实力演员。主演殷桃与张译曾参演《温州一家人》,对"浙商"题材电视剧作品可谓驾轻就熟,将义乌商人的性格与特点拿捏得恰到好处。出生于黑龙江的男主角张译,甚至在剧中大胆尝试使用浙江方言来塑造人物。正是带着这样一份真诚,剧中的人物个性鲜明、充满魅力。

该剧由余丁担任导演,申捷担任编剧。从公开信息看,早在2000年左右,导演余丁曾担任电视剧《重案六组》的摄影师,而申捷曾担任《重案六组》的编剧,两位

[1] 本篇剧照选自电视剧《鸡毛飞上天》,文中不另作说明。——编者注

主创曾经有过合作,此后也都创作过十余部收视高、口碑优的影视作品。但导演余丁也曾在一次采访中表示:"虽然我拍了很多谍战片、商业片,但像《鸡毛飞上天》这样的故事是比较'接地气'的。"[1] 从农村到都市的商战题材,对于熟悉谍战片、涉案片的导演与编剧而言的确是不小的挑战。为了完成好剧本的创作,该剧编剧申捷进行了为期半年的前期准备,整个剧组提前两到三个月开展筹备工作,接连走访了义乌多处乡村、市场、博物馆。五个月的前期拍摄,八个月的后期制作,一年时间,最终完成整部作品。

2017年3月3日,该剧正式登陆江苏卫视、浙江卫视首播。根据CSM52城收视显示[2],当晚,该剧便拿下同时段收视第一的好成绩,此后的收视率一直稳定在同时段前五左右。作为一部既非IP,又无鲜肉的商战题材作品,该剧最终进入江苏卫视与浙江卫视首播剧年度收视前十的阵容。其中,江苏卫视首播剧收视排名第八,平均收视率约为0.834%,接近江苏卫视2017年度首播剧平均收视率;浙江卫视首播收视排名第九,平均收视率约为0.710%,略高于浙江卫视2017年度首播剧平均收视率。

[1] 导演帮:《专访〈鸡毛飞上天〉导演余丁:不论行业如何变化,导演始终要拿好作品立足》(https://mp.weixin.qq.com/s/BSaJLD-WDx-YuOxveqpBew)。

[2] 百度百科:《鸡毛飞上天》(https://baike.baidu.com/item/%E9%B8%A1%E6%AF%9B%E9%A3%9E%E4%B8%8A%E5%A4%A9/18751525?fr=aladdin)。

此外，该剧在首播次日，登陆爱奇艺等视频门户网站，根据艺恩数据显示，截止到目前累计播放达 58.3 亿次，在播期间首月排名全网前三，总播放量仅次于《三生三世十里桃花》与《因为遇见你》；首播完结后，次月总播放量仍能稳定在全网前十。

曾有学者对国产商战剧的特征进行总结："从内容看，国产商战剧分为两大类，一类是近现代中国民族、民营企业的发展历史；另一类则是反映改革开放后新兴的民营企业如何不断壮大并力图走向世界的努力。相对而言，前者可谓深耕细作，成绩斐然，后者则显得踟蹰不前，乏善可陈。总的态势是，表现'脚踏实地，继承传统'有余，'放眼向洋，开拓创新'不足。"[1] 在这一点上，《鸡毛飞上天》实现了对以改革开放以来的历史进程为背景的商业题材电视剧的突破。

一、观念转变：多重价值观的交融与碰撞

纵观 2017 年中国电视剧市场，都市、情感、励志题材共同构成了年度重点市场。根据小土科技发布的 2017 中国电视剧年报，2017 年在央视首播的电视剧作品类型占比中，都市、情感、言情题材作品分列第一至第三，励志类电视剧作品紧随其后，共计播出 30 部，位列第四。在央视年度首播剧收视排名 TOP20 中，励志题材电视剧作品占据一半；排在年度收视前五的电视剧作品中，有四部作品属于励志题材。无论是播出平台的选择，还是观众审美趣味的趋向，奋斗向上的励志观念成为年度最受认同的主流价值之一。

根据国家新闻广电出版总局公布的数据显示，2017 年前三个季度分别有 56 部 2221 集[2]、58 部 2454 集[3]、72 部 3031 集[4] 电视剧作品获得国产电视剧发行许可证。其中，现实题材电视剧作品共有 115 部 4517 集，分别占总比例的 61.82%、58.61%。而

[1] 邹韶军：《重建商业伦理、凝聚核心价值——浅论国产商战剧发展现状及其价值》，《当代电影》，2010 第 11 期，第 138—140 页。

[2] 《国家新闻出版广电总局关于 2017 年第一季度全国国产电视剧发行许可情况的通告》（http://www.sapprft.gov.cn/sapprft/govpublic/6952/337314.shtml ）。

[3] 同上。

[4] 同上。

关注当代的电视剧作品共计105部4104集，分别占总比例的56.45%、53.25%。现实题材，尤其是当代题材电视剧作品已经成为当今电视剧创作生产的主流，占据了2017年前三季度一半以上的份额。当然，影响电视剧创作生产的因素众多，但电视创作者与电视观众之间的双向互动，必然会对电视剧的创作生产产生极为重要的影响，不同电视剧类型创作生产的比重，也从某一侧面反映了广大观众在这一阶段的关注。

而作为一部反映义乌改革开放三十年来社会商业发展的当代题材作品，无论是视角的选择，还是事件的设置，都不难看出《鸡毛飞上天》中所包含的多元的社会价值观念；与此同时，该剧始终传递出积极向上的主旋律价值观念。借助三代义乌商人的成长经历，以及义乌小商品事业的发展历程，将掩藏于故事中具有现实意义的励志奋斗精神核心层层剖析开来，并引导观众对当下时代与个人生活展开思考。保证作品完整、流畅的同时，把对时代的问询与人生的哲思蕴含于其中。对待市场经济的不同态度、随着社会变革而孕育出的各种价值观念，在该剧中碰撞融合。从类型上看，该剧补足了商战题材电视剧中，反映改革开放进程与对外拓展的不足；而从价值观念的角度来看，该剧实现了多种价值观理念的杂糅与融合。

（一）以改革开放等重大历史事件为背景，立足于社会现实

通常我们将"反映商业活动的电视剧称为'商战剧'。不仅记录了自近代以来我们民营企业的发展，也见证了新中国改革开放和经济的起飞。商战剧还凝聚着中国人的强国梦。称其为'商战'，无非是强调商业竞争的激烈和残酷，以及民营企业生存和发展的艰难，所谓商场即战场。而所有商战剧的主要情节，无一例外地都是围绕民营企业的商业竞争展开的"[1]。在遵循商战剧叙事规律的基础上，《鸡毛飞上天》还呈现出显著的"浙剧"特征。

回顾浙剧创作的历史，20世纪80年代初，浙江电视台便创作了《女记者的画外音》《新闻启示录》《大地震》三部具有阶段代表性的"改革三部曲"。其中《女记者的画外音》更收获了1984年第四届"飞天奖"优秀电视单本剧一等奖，引发了广

[1] 邹韶军：《重建商业伦理 凝聚核心价值——浅论国产商战剧发展现状及其价值》，《当代电影》，2010年第11期。

泛的社会关注。90年代则诞生了《中国商人》《喂，菲亚特》等一系列反映中国社会商业变革，展示本土商业模式的电视剧作品。进入21世纪后，在对现实主义题材的大力扶持下，诸如《海之门》《十万人家》《中国制造》等一批反映浙商在社会变革中奋斗不息并收获成功的电视作品与观众见面，浙剧以商业类型见长的风格逐渐明晰，"浙商"题材也不断被搬上荧幕，"浙商剧"类型逐渐走向成熟。

如果概括浙江电视剧创作的风格特征，"那就是建立在浙江文化传统上的浓厚的人文气息和作为沿海经济强省体现出来的敏锐热切的对现实的关注"[1]。浙江电视剧从20世纪80年代至今，大致经历了以下阶段：80年代，由"改革三部曲"而奠定的思辨特质与先锋精神；90年代"中国三部曲"中传承与革新造就的对现实的热切关注与反思；以及进入21世纪后形成的，反思历史、关注现实、富有历史和艺术使命感的特质。

正如前文所述，在整个浙剧发展历程中，最显而易见的特质，就是对社会问题的关注与反思，最为突出的个性也正是对社会现实的表达。电视剧《鸡毛飞上天》选择从社会经济生活这一视角来观察社会变革，同样来源于浙剧创作的独特传统。该剧由浙江义乌地区"鸡毛换糖"的商业传统展开，以改革开放前后的社会变革为背景，以家族式的视角讲述了陈金水、陈江河、王旭一家三代人艰辛的创业历程，聚焦义乌在改革开放政策指导下由传统农业县城成长为"世界小商品之都"的巨大变革，深刻而真实地再现了改革开放前后中国乡村与城市的社会生活状态。《鸡毛飞上天》一剧中所继承的浙剧传统，一方面是对社会现实的热切关注，另一方面也是对观众兴趣与心理文化需求的高度重视。故而，对社会现实的关注与反思是《鸡毛飞上天》所具备的核心价值观念之一。

（二）"鸡毛换糖"本土文化的回归与新生

"鸡毛换糖"一直以来都是义乌人重要的谋生手段，一代又一代的义乌人通过"鸡毛换糖"所收获的微薄利益来弥补因自然环境的不利而造成的农业生产不足，由此，"鸡毛换糖"所包含的本土价值观念成为融入义乌人血脉的商业精神，深刻影响着当代义

[1] 邵清风：《浙剧崛起》，中国广播电视出版社，2011年，第299—300页。

乌人的生活。"《鸡毛飞上天》主创在谈及创作初衷时，曾多次提到在义乌经济发展历程中打下深深烙印的'鸡毛换糖'这一'积少成多、刻苦务实'的创业传统，剧名《鸡毛飞上天》就是由义乌这一妇孺皆知的精神传统演化而来的。"[1] 显然，在 IP 浪潮席卷中国电视剧市场的今天，电视剧《鸡毛飞上天》选择了根植于义乌本土文化的价值理念，并通过多种要素的搭配运用，共同构成了一部极具地域文化色彩的电视剧作品，实现了对本土价值观的回归，并在此基础之上继续创新。

所谓电视剧的本土地域性，则是指"在电视剧创作过程中大面积地取材于某个地域人民的历史生活或现实生活，且在完整的电视剧作品中全面展示该地特有的各种文化意识形态，比如历史内涵、思想情感、自然风貌、人文景观、风土人情、民风民俗、语言体式、行为习惯，等等，同时在镜头语言表现风格方面表现出鲜明的地域文化色彩、影像及声音等叙述特征，形成一定的文化价值和审美意识认同，并具有一定数量规模、艺术和文化族群特征的电视剧集成"[2]。

《鸡毛飞上天》一剧充分地展现了义乌当地的地域文化特色。首先，"根据《义乌县志》的记载，1979 年开始出现廿三里等地的农民挑着'敲糖担'到县城的县前街（县

[1] 范志忠、仇璜：《浙商创业的史诗画卷》，《浙江日报》，2017 年 3 月 14 日。
[2] 苏顽鹏：《地域文化视野下的中国电视剧创作研究》，福建师范大学硕士学位论文，2010 年，第 10 页。

人民政府前）歇担设摊，而这种'挑担'经营的方式最早可以追溯至清朝乾隆时期，当时本县就有农民于每年冬春农闲季节，肩挑'糖担'，手摇拨浪鼓，用本县土产红糖熬制成糖饼或生姜糖粒，去外地串村走巷，上门换取禽畜毛骨、旧衣破鞋、废铜烂铁等，博取微利"[1]。由此可见，义乌"鸡毛换糖"的商业传统已经历了漫长的发展过程，并最终形成一种固定的具有本土色彩的文化价值理念。而这种充满地域色彩的文化也直接影响了文艺作品的创作生产，伴随着民族文化的热潮，将这一极具本土特征的历史内涵与思想情感融入电视剧的创作之中。

其次，该剧在创作过程中，力图还原义乌本土的自然风貌与人文特征。据了解，该剧60%的内容在义乌取景拍摄，几乎涵盖了义乌所有标志性的场景或建筑。比如，剧中陈江河与骆玉珠两人桥下熬糖就取景于义乌市赤岸镇雅治街村的古月桥下，该桥建于南宋嘉定六年（公元1213年），为第五批全国重点文物保护单位，至今未重修亦未翻建，保持着数百年前的原始风貌。在讲述陈江河与骆玉珠夫妇回到义乌重新开始创业时，剧组取景于1995年开业的义乌市宾王市场，在市场A区搭建了50个摊位配合拍摄。"1995年建成开业的宾王市场是当时国内最齐全的专业批发市场，也标志着义乌市场实现了从'马路市场'到'室内专业市场'的转变。"[2] 在完成拍摄后，承载义乌人小商品创业记忆的宾王市场，也于2017年4月底分批搬迁至义乌市新的商贸区内。可以说，该剧较高地还原了由改革开放之初至今义乌乡村与城市的真实面貌。

此外，该剧首播接档浙江卫视《三生三世十里桃花》，同档期播出的电视剧作品中，收视超过了备受关注的《黎明决战》，在没有大IP与强大明星阵容的情况下，成为拯救3月收视的一匹黑马。除了作品本身质量较高外，主演张译的表现也是可圈可点。作为一名祖籍哈尔滨，生长在北方的演员，张译在剧中大胆尝试使用带有义乌方言口音的普通话演绎义乌商人陈江河，成功地塑造了一位精明的南方商人，为该剧增添了不少光彩。

从以上几点来看，《鸡毛飞上天》鲜明地展现了义乌的本土文化，发扬了传承在义乌人身上的优质传统价值理念，是对本土文化的一次回归。同时，准确地把握了构

[1] 刘成斌：《复数的鸡毛换糖——浙江义乌经验的商业起点与伦理渗透》，《社会学评论》，第3卷第4期。
[2] 应悦、张静恬：《〈鸡毛飞上天〉取景地大起底之城区篇》，2017年3月29日，浙江新闻网（https://zj.zjol.com.cn/news/596662.html）。

建地域文化体系的元素，通过多种要素的结合，实现了主旋律与地域特色的交融，成为继承优秀民族传统文化并融合、传播主流价值观念的一次突破与创新。

（三）多元主题的杂糅融合，全球化的经历体验

"改革以来，中国的社会变迁意义最重大、最引人关注之处就是结构的剧烈、持续、深刻的分化。结构分化是指在发展过程中结构要素产生新的差异的过程，它有两种基本形式：一是社会异质性增加，即结构要素（如位置、群体、阶层、组织）的类别增多，另一种是社会不平等程度的变化，即结构要素之间的差距的拉大。"[1]社会结构的分化不仅影响着日常的社会生活，也深刻影响着作为社会文化的电视剧创作。伴随着大众文化的兴起，精英主义色彩逐渐淡化，多种力量参与到电视剧的创作当中，形成了电视剧创作主题的多元化色彩。在电视剧《鸡毛飞上天》当中，我们可以清晰地看到多元主题的杂糅与融合。

首先，作为反映改革开放这一重大历史事件的作品，在《鸡毛飞上天》当中主旋律一直是该剧在价值观层面重要的创作核心。何为主旋律？在中国电视剧产业发展的不同阶段，各路专家学者都对其进行过梳理概括，虽然目前尚无对主旋律这一概念取得广泛共识的定义，但总结各方观点，大致可以得出，所谓主旋律电视剧，应是"以实际生活逻辑为基础、以积极向上为基调，反映社会主流价值意识的作品"[2]。而在该剧中，无论是题材选择，还是台词对白，处处都彰显着符合主旋律的价值观念。如在题材上选择从农村视角讲述义乌农民在改革开放的时代背景下，继承本土商业传统、艰苦创业的故事，这一选材本身就是脚踏实地、积极向上的。剧中人物邱英杰，告诫以陈江河为代表的义乌小商贩："义乌之外有中国，中国之外有世界。只有乘着太平洋大西洋的风，鸡毛才能飞上天。""你不能把自己看得这么卑贱，别人瞧不起咱们，咱们自己要瞧得起自己。把市场搞活，把死水变成活水靠的就是你们。"通过人物的对白，一方面完成对主旋律的阐释，切合了当前中国以经济建设为中心，鼓励"大众创业，万众创新"的政策导向，实现了对国家意志的宣扬，而另一方面也由此树立了"清

[1] 孙立平：《转型与断裂：改革以来中国社会结构的变迁》，清华大学出版社，2004年，第4页。
[2] 汪洋：《新世纪主旋律电视剧的嬗变与类型》，上海戏剧学院硕士学位论文，2011年，第6页。

廉、正义"的管理者形象。同时,剧中人物反复强调由本土传统商业价值观念发展而来的义利观,如剧中的陈江河在面对杨氏集团对义乌小商贩的打压时说到的"在我的老家义乌,我们鸡毛换糖,讲究的是进四出六,要重情义"这句话,总结出薄利多销且以批发为主的经营理念,为义乌商业的转型提供了方向。

其次,电视剧《鸡毛飞上天》中所包含的时间跨度,由改革开放前一直延伸到互联网经济快速发展的21世纪,该剧在展现不同历史阶段时所围绕的主题也有所变化。在这里不妨以时间为序,简单地将该剧一分为二,前段讲述的是改革开放前后义乌商人陈江河白手起家建立商业集团的故事,后段讲述的则是陈江河与王旭父子二人顺应时代变革而拓展国际市场的故事,二者在主题侧重上有所不同。

本剧的前半段以改革为主题,充满着鲜明的破除传统的气魄气质,体现了这一时代的特征。改革开放前,陈金水从事过"鸡毛换糖"的营生,陈江河自幼跟随陈金水学习"鸡毛换糖",走上了从商创业的道路。但在政策相对保守的时期,从商创业是资本主义的代表,受到严格的控制与打击,陈金水甚至曾因此被捕,但他内心仍鼓励陈江河大胆创业。除此之外,以邱英杰为代表的部分执政者身上的创新气质更为明显,如邱英杰始终鼓励陈江河应当突破旧的思想观念,并以自身行动帮助陈江河一步步成长,以致被停职检查。邱英杰被迫在大会上检讨时,谢书记尖锐地指出存在于执政者当中的问题:"谁出问题了?我们,我们的思想出问题了。我们时时刻刻想着怎么不

捅篓子,不给领导惹麻烦,可是谁又真正想过解决问题,让老百姓实实在在地富起来?"他在大会上宣布准许个体工商户进行工商登记,从而拉开了义乌商业发展的序幕。不仅如此,这种打破传统的风格还表现在以父子为代表的家庭关系中。陈江河是陈金水外出"鸡毛换糖"时捡来的养子,陈金水将陈江河养大后,将自己的手艺全部交给了陈江河,并要求陈江河娶其生女巧姑为妻。而陈江河在外出逃难时巧遇骆玉珠,二人历经艰辛互生情愫。于是陈金水与陈江河之间形成了矛盾的对峙,陈江河被迫离家出走,并最终与骆玉珠结为夫妻,此后的数年与陈金水保持冷战,父子关系跌入冰点。"离家出走是一种一般的叙事逻辑,这正体现了现代性所特有的断裂性,即告别和割裂传统,迎向新的价值认同。"[1]该剧借助陈江河对"父命"的反叛展现了传统的家庭秩序的瓦解,也隐喻着传统性在现代性面前的没落。

而本剧的后半段则以开放为主题,体现了以全球化为背景的跨文化交流观念,将商业叙事融入跨地域和多元文化接触当中。该剧后半段讲述玉珠集团步入全球化贸易时,骆玉珠与几位外商展开了一场谈判。这一部分的画面运用了大量延时拍摄,剪辑技巧也变得丰富灵活,音乐更富有节奏感、现代感,向观众展现了经济高速发展后的现代化义乌。为打入欧洲市场,陈江河亲赴西班牙欲与当地的重要经销商费尔南德

[1] 张斌:《镜像家国:现代性与中国家族电视剧》,学林出版社,2010年,第79页。

建立合作，费尔南德以产品质量无法达到欧洲标准为由拒绝了陈江河，单方面毁约导致玉珠集团陷入极大的被动。随后，陈江河又前往德国，希望与德国制造商在中国合资建厂，并邀请德国制造商到中国来视察，德国制造商来到中国视察后，震惊于中国工人在低水平生产条件下高超的制造技巧，最终与陈江河达成协议。当故事的主角担当由陈江河骆玉珠夫妇转移至第三代创业者王旭、邱岩、陈路身上时，跨文化的交流变得更为显著。西班牙商人莱昂因帮助玉珠集团进入欧洲市场与陈家结下友谊，甚至在面临商业危机时借鉴中国历史上的"空城计"来重新夺回市场。除此之外，该剧的后半部分还有大量涉及对外贸易的内容，比较突出地体现了跨文化交流的主题，也从一个侧面反映了当下中国参与全球化进程逐渐深入，对外开放逐步扩大，多元文化交流融合的社会现状。

（四）神话的破灭，观念的重生

在电视剧《鸡毛飞上天》中，我们可以深刻地感受到从商创业过程的艰辛以及商业资本积累的不易。剧中，陈江河从"鸡毛换糖"开始逐渐了解经商的技巧，再通过回收棉布厂的废布条生产拖把、收购剩余沤肥用的大麦加工成饲料卖给养殖场，完成资本的原始积累。然而，承包了袜厂，经历了事业的第一次春天的陈江河因无法接受杨氏提出的条件，无奈放弃袜厂，重新回到起点，变成一名普通的小商贩，开始在义乌小商品市场摆摊。重重困难之下，陈江河通过独特的销售方式，为自己销售的热水器打开了市场，与此同时却又面临着造假以及零售市场开发困难的问题。剧中陈江河可谓历经艰难险阻，最终才收获成功，即便成功也要面临着各种风险，时时如履薄冰。但"与当下流行的现代商战剧相对照，我们发现电视剧不再关注钱的来源是否正义，而是关注钱的增加是否迅速"[1]。过度放大资本的力量，展现生意场上的尔虞我诈、不良交易，或是成功商人优渥的生活环境，把中国传统商业价值观念置于虚无。

而事实上，在中国传统商业制度伦理当中，一直存在着许多行为准则。这些标准在中国特殊的文化环境中历经世代变化逐渐稳定，进而形成具有中国传统色彩的商业制度。这些"商业伦理作为商业活动中商人处理各种关系以及对自身道德自律的准则，

[1] 张涛甫：《纪实与虚构：中国当代社会转型语境下的电视剧生产》，复旦大学出版社，2007年，第54页。

既是商业制度得以建立的基础,又是商业制度精神层面的核心内涵"[1]。中国"自周代'工商食官'制度确立,商业正式进入中国历史舞台以来,政府对商业、官员对商人的干预就从未停止,……因此中国的传统商业文化中,无时无刻不渗透着商人与官员、与政府的微妙关系"[2]。这是因为"重农抑商"的传统政策,将商业长期置于中央政府及地方官员的管辖之下,逐渐形成了复杂而又极具争议的官商关系。另一种,则是形成于民间的具有契约精神的非正式商业制度,即"由商人为维护正常的商业活动秩序,在传统正式制度和商业伦理的框架内,自发制定出一系列约定俗成的商业自治规则"[3]。但无论是官商关系,还是民间形成的非正式商业制度,都受到了传统儒家思想的深刻影响。如孔子曾倡导:"富与贵,是人之所欲也,不以其道得之,不处也。贫与贱,是人之所恶也,不以其道得之,不去也。君子去仁,恶乎成名?君子无终食之间违仁,造次必于是,颠沛必于是。"[4]它从某种程度上为人们追求物质欲望提供了合理性,同时也对人们追求财富的方式做出了要求。

商人在根本上是逐利的,人的欲望也会因为社会环境的变化而逐渐膨胀,于是,

[1] 刘建生、张宇丰:《中国传统商业文化论纲》,《山西大学学报(哲学社会科学版)》,2016年11月刊。
[2] 同上。
[3] 同上。
[4] 参见《论语·里仁》。

在现实生活中，的确出现了许多一味追求个人利欲脱离传统伦理的状况，而这一点在诸多商业题材电视剧作品中皆有展现。如电视剧《那年花开月正圆》中，泾阳发生灾害，无数灾民饿死街头，商人沈星移搭建粥棚的初衷却是为了与"情敌"吴聘一较高低。还有一些电视剧中的商人们往往利用自身的财富去换取更多政策的支持，以获得更大的利益，当然也有部分商人在面对家国灾难时往往仗义疏财、慷慨解囊，拯救普罗大众于水火之中，这些例子不胜枚举。然而，这些电视剧作品往往浓墨重彩地渲染商人对资本的运用，无论是利己或是利他，所放大的都是资本无穷的力量，而忽略了资本积累的艰辛历程，从而脱离了经商创业所必经的真实。从这一点上看，《鸡毛飞上天》无意展现商人对资本的运用，不拘泥于对资本神话的崇拜，而更专注于以陈江河为代表的中国商人是如何在重义轻利的价值理念下逐步建立事业的过程。在承认商业的趋利性的同时，更强调其正面价值与自我规范的观念。

二、内容创新：时代故事感的渐进式架构

（一）叙事策略实现对商战类型传统的遵循与超越

值得关注的是，社会生活本就是多元复杂的，社会转型更是涉及结构转换、机制转轨、利益调整和观念转变等诸多内容。在此期间，人们的行为方式、社会方式、价值体系都会发生显著变化。故而，电视剧创作不应仅仅是对社会生活的快速反映，还应该包容社会转型时期各个层面的内容。从这一角度看，《鸡毛飞上天》一剧不仅继承了浙剧关注商业题材的传统，并通过对叙事策略的创新，实现对浙产商战剧的超越。

与以往反映中国商业历史的家族式电视剧作品不同，《鸡毛飞上天》并没有通过沉迷于对传奇的讲述而回避对当下社会情势的直观面对。诚然，在中国社会历史的发展进程中，关于商业的叙述往往是被忽略或弱化的。"重农抑商"的观念由秦汉一直绵延至今，使中国发展出高度灿烂的农耕文明，但也过度抑制了商业的发展，导致在中国历史上民族商业先天性的孱弱。而随着改革开放政策的实施与市场经济主体地位的确立，工商业在国民经济中的比重逐渐增大，大众对商业的不友好态度也逐渐发生转变。由此，大量以商业为题材的电视剧作品被搬上荧幕。如《大宅门》（2000

年）、《大染坊》（2002年）、《乔家大院》（2006年）等，都引发了广泛的关注。同样，浙产电视剧中也有许多以商业为题材的优秀作品，如《胡雪岩》（1996年）、《中国往事》（2007年）、《向东是大海》（2012年）等。这些作品大多将时间背景设置在近代时期，如电视剧《乔家大院》将故事背景设置在晚清咸丰初年，讲述了山西祁县乔家二少爷乔致庸在危难之际接管乔家产业，并由此创办票号成为一代巨贾的故事。《向东是大海》则从1883年宁波三江口贸易发展初期开始，叙述了以周汉良为代表的宁波商帮抵抗洋商与军阀的崛起之路。这些具有代表性的商业题材电视剧作品，无一例外都陷于从传奇的叙事法则来探寻中国民族商业的成长历程。当然，这一种内容的呈现方式，自有其优势。一方面，中国民族商业产生于动荡的历史时局中，为传奇叙事提供了发挥作用的场合；另一方面，则是通过对民族商业成长的一种诗意想象，来刺激观众对当下经济发展热潮的支持，同时还能规避直面当下社会复杂情势所带来的压力。但过度的传奇叙事，既是对历史的过度消费，也无益于电视剧作品对现实的理解。

按照学者张涛甫关于马克思"世界交往"理论的思考，人们将汲取的外界复杂信息，纳入自己的意识结构而形成对世界的认知与判断。但纷繁复杂的世界往往会阻碍信息的捕捉，职业媒体人此时便成为人们间接感知社会的"耳目"。由职业媒体人创作生产的作品，也就成为人们捕捉社会信息的来源。观众对媒体开始产生巨大的依赖，需要依靠媒体观照世界、感知社会。电视剧作为一类经过艺术加工的社会信息，"与社会语境之间存在非常复杂的纠结关系。社会存在决定社会意识，中国社会转型构成巨大的外在力量，强有力地影响着中国当代电视剧的生产。中国当代的社会语境给电视剧生产提供了一个巨大的实在性场域，这一丰富而又坚硬的社会场域决定了象征性资源的生产与再生产，喧嚣、粗粝的社会场域不断地刺激电视剧生产，源源不断地给电视剧输送原材料，形成了电视剧消费的居高不下……"[1] 从这一理念中，似乎可以窥得电视剧创作生产的某些特质，电视剧创作在很大程度上需要满足观众对外界信息的渴求与关注。反之，如果电视剧创作没能实现对社会信息的整合与再创作，而是沉醉于充满诗意想象的传奇或是娱乐当中，媒体人自然丧失了其存在的意义与价值。显然，

[1] 张涛甫：《纪实与虚构：中国当代社会转型语境下的电视剧生产》，复旦大学出版社，2007年，第5页。

《鸡毛飞上天》所体现的价值更在于其对信息的捕捉与加工,将社会现实与故事内容融合、衔接。

(二)社会转型时期农民商人形象的塑造革新

"由于电视剧生产已经深度介入当代社会生活之中,它不再是一个封闭性的想象空间,而是一个社会性很强的社会文本。"[1]那么,在我们关注到当代社会转型的同时,自然也应该关注到这个社会中不同社会角色的转型,以及由此带来的电视剧作品中人物形象的选择与建构方式的变化。

改革开放以来,中国社会结构最根本的变化是由总体性社会向分化性社会的转变,在这一过程中最值得关注的一点就是农村的社会结构变迁。在农村,"新的角色群体和组织大量涌现,如乡镇企业家、近一亿的乡镇企业工人和新的合作企业、私营企业,等等"[2]。在这一时期,城市社会分化主要是体制内外的分化,城市社会结构的分化程度与过程不同于农村,新涌现的农民企业家成为社会转型时期成长起来的对社会经济影响较大的群体。"总体看来,转型时期的农村题材电视剧将重点放在了改革上,从农民物质生活的改善、观念的革命等方面说明改革的意义。……他们多被划分成两类——愚昧者和觉醒者。"[3]而过于片面的人物形象划分往往使作品失去了鲜活的表现力,事实上,在社会转型过程当中,广大的社会群众身份发生转变的同时,人的心态也会在不同的时期发生转变。由农民身份到商人身份的变化,无论是在阶层严明的古代,还是在追求人人平等的当代,都可以看作一次跨越鸿沟的跳跃。该剧则试图关注农民企业家身份转型的过程,以及他们在面对身份转型时思想与价值观念的变化,从而深刻地映照复杂的社会变革。

与此同时,该剧也在试图改变以往对农民一分为二的、或是"愚昧者"或是"觉醒者"的形象塑造。比如该剧中的主要人物陈金水,在改革开放前物质生活极度匮乏时,带领村民外出以鸡毛换糖的方式赚钱,曾因"投机倒把"罪名被捕,此时的陈金水是革新者,具有鲜明的反叛精神。随后,陈金水成为陈家村村长,实现身份转型的

[1] 张涛甫:《纪实与虚构:中国当代社会转型语境下的电视剧生产》,复旦大学出版社,2007年,第70页。
[2] 孙立平:《转型与断裂:改革以来中国社会结构的变迁》,清华大学出版社,2004年,第7页。
[3] 张涛甫:《纪实与虚构:中国当代社会转型语境下的电视剧生产》,复旦大学出版社,2007年,第84页。

陈金水开始阻碍本地小商贩经商,没收了骆玉珠等小商贩的货物,变成了守旧政策的拥护者、执行者。而随着养子陈江河的玉珠集团步入正轨,陈江河欲图打入欧洲市场时,陈金水强烈反对,由此变得更为保守。从陈金水这一人物形象的塑造,不难看出该剧在塑造新型农民形象时的突破与创新,"愚昧"与"觉醒"在陈金水身上是辩证统一的,而不仅仅是标签化的描述,从而突破了农村题材影视剧在角色塑造农民形象时过于简单的二元划分。

三、营销多元:双轨制模式的指向性选择

(一)当代电视剧市场存在"双轨制"的评价体系

随着我国电视剧产业的逐步发展,电视剧评价体系也伴随着产业的进步而日趋成熟。如何衡量一部电视剧作品的好坏,有的观点将目前主流的评价标准大致分为收视率调查、政府评奖、研究机构评论以及观众欣赏度调查四大类,也有学者将评价标准依照支配性力量归结为主导文化、精英文化和大众文化三类。这些对电视剧评价标准的区分各有特点,但整合以上观点,我们可以大致将这一评价标准简化为两类:其一,是以政府倡导的主导文化为核心,以专家学者为代表的权威文化为支撑的评

奖体系；其二，是以收视率调查、网络点击率调查以及观众欣赏度调查等为代表的通俗文化倾向。

一方面，从目前我国影视产业中最具权威性与影响力的几大奖项的主办单位来看，始终都能看见政府主导或参与的身影，同时，奖项的评选流程，又离不开代表精英文化的行业专家。如创建于1986年的中国第一个国际性电视节——上海国际电视节，其主办单位为国家广播电影电视总局与上海市政府，由专业选片人和专业终评审来完成四轮评比。再如创办于1983年，由国家新闻出版广电总局主办的飞天奖，采用"三三制"组建评审团队，分别由相关部门负责人、资深电视艺术工作者和影视艺术研究者组成。除此之外的"四川国际电视节（金熊猫奖）""五个一工程奖"都采用政府主办、专家学者评审的评选模式。而以观众投票为主的"中国金鹰电视艺术节（金鹰奖）"采取的评选模式也是由最终评委决定电视剧作品的获奖情况。大奖的组织与评选过程实质上是对政府倡导的主导文化的发扬，同时以专家学者为代表的精英文化为其站台，从而提高评选的专业性。当然，某种程度上，这一过程也体现了精英文化的价值并扩大了其影响力与权威性。故而，我国电视剧产业的评奖体系可以看作政府与行业专家之间的一种合作，可归为一类。

另一方面，收视率调查、网络点击率调查以及观众欣赏度调查的主体则主要是电视观众。收视率调查在传统意义上主要分为日记法与人员测量仪法两类，都是通过对随机抽取的样本家庭用户观看电视情况的记录，分析得出不同电视节目的收视情况。观众欣赏度调查则是通过受众打分，加权后得出，一般包括受众对节目的认知度、认可度、了解度、喜欢度和推荐度等多项评价指标。而网络点击率调查，则主要是通过视频门户网站中相关剧集的点击量而得出，通常还会在此基础上设置打分环节，由用户对所观看的剧集进行评价。总体而言，以上三项评价标准的主要数据来源是电视剧观众，呈现的是电视观众对电视剧作品的审美要求，从而在总的标准上体现出通俗文化的倾向。

结合以上论述，可以大致得出当前我国电视剧市场评价体系中存在着专家评审与大众评审相交织的评价双轨制特征，而这种电视剧评价体系也深刻地影响着电视剧产业。

（二）主导力量与政策红利

前文中已经总结概括了中国最具权威性与影响力的几大奖项主要由政府主办主导，行业专家与研究机构参与评审的特点。在中国电视剧产业的评价体系中，政府与专家占据着十分重要的支配地位。实际上，这种支配力量不仅仅体现在对电视剧作品的评价体系当中，还体现在电视剧制作播出的环节中。

其一，制播环节的决定权。"1998年10月5日颁发的《关于实行国产电视剧发行许可证制度的通知》，标志着国产电视剧发行许可证制度在中国得以确立，电视剧的发行、出口、播放等必须以取得发行许可证为先决条件。政府对电视剧发行环节的规制，使制作、发行、播出环节更加规范，保证了电视剧市场秩序的健全。"[1] 这一制度也延续至今，成为当前中国电视剧创作、销售、发行的重要规范。其二，通过政策倾斜实现对电视剧题材选择的调控。如："2004年4月19日，国家广播电影电视总局《关于加强涉案剧审查和播出管理的通知》，规定涉案题材影视剧引进数量和播出数量均须削减，且播出时间必须安排在23:00以后；2006年2月28日召开的年度电视剧题材规划会上，对戏说和粗制滥造的古装剧做出一定限制。"[2] 再如："2005年电视剧管理新政出台，将2005年定为'现实题材创作年'，提出了一系列扶持现实题材电视剧创作的政策措施，旨在纠正当时古装戏说剧的失控泛滥。"[3]

同样，《鸡毛飞上天》的收视与口碑双丰收，在一定程度上也得益于其对主导文化的遵循，并由此收获了政策倾斜所带来的政策红利。据了解，该剧作为浙江省申报项目，成功入选中宣部重点扶持影视剧项目，并成为这一扶持政策中唯一一部当代现实题材作品，从项目成立开始，便得到了中央与地方相关部门的大力支持。同时，根据《关于做好2017年重要宣传期优秀电视剧展播工作的通知》的要求，"2017年，紧紧围绕迎接党的十九大胜利召开、庆祝建军90周年、庆祝香港回归20周年，做好相关宣传工作，是新闻出版广电系统的重要任务。……全国各级电视台要加强编排调

[1] 韩艳：《中国电视剧产业发展中的政府行为研究》，长安大学硕士学位论文，2014年，第19页。
[2] 同上。
[3] 邵清风：《浙江电视剧发展史——基于时代语境与地域风格的视角》，《浙江传媒学院学报》，第21卷第2期。

控,确保重点台播出重点电视剧目"[1]。该剧入选 2017 年三大宣传期献礼剧目名单,成为迎接党的十九大召开献礼剧,为争取在优势平台的黄金时段播出创造了有利条件。此外,《鸡毛飞上天》还收获了第 14 届"五个一工程奖",在第 23 届上海国际电视节白玉兰奖中提名了包括最佳中国电视剧、最佳导演、最佳编剧在内的五个奖项,并最终收获最佳男主角与最佳女主角两大奖项,为该剧后续的几轮播出与网络播放创造了良好的口碑环境。故而,《鸡毛飞上天》也可以被视作一个良好的范本,为今后的同类型电视剧提供了一种营销途径。

(三)地域文化特质与播出平台选择

按照对地域文化的定义,"地域文化的划分,更多的是依据文化区来区分,而非我们所认为的行政区域划分。文化区,是从文化表征的角度对某一具有相似文化特征的地区所进行的区域划分,这种文化区是区域人民经过长期的发展、传递、累积下来的一种文化的统一性,因此,其具有历史发展的继承性文化特征"[2]。由于长期浸润在相对稳定的地域文化当中,固定区域内观众的审美口味也具有趋同性或一致性,

[1] 杨骁:《总局电视剧司发布通知要求 做好今年重要宣传期优秀电视剧展播工作》,《中国新闻出版广电报》,2017 年 3 月 20 日,第 1 版。

[2] 李百晓:《地域文化与电视剧创作》,南京艺术学院博士学位论文,2014 年,第 11 页。

这种特征也将会影响到观众对电视剧的选择与接受程度。换而言之，一部电视剧对播出电视台的选择会对收视率产生十分重大的影响，尤其当播出电视台通常为省级卫视时，所选播出频道覆盖的区域所具备的文化特征，会直接或间接地对收视率产生影响。由此，我们需要关注电视剧对播出平台的选择与地域文化二者之间的关系，即电视剧在某区域内的区域传播程度。

区域传播指的是："在特定区域内通过报纸、广播、电视、网络、书刊等现代传播媒介，向区域性大众进行信息交流的过程。"[1] 一般来说，"区域传播可根据不同的标准做多重划分；从区域性质上，可以分为纯地理性区域传播和人文性区域传播；从地表空间构成上，可以分为跨国性区域传播、跨省市性区域传播等；从容量层次上，可分为宏观、中观和微观层次的区域传播；从文化内涵上，可分为吴越、岭南、巴蜀文化区域传播，等等"[2]。区域传播的划分标准众多，对电视剧收视率的影响多元。但在这里，我们更注重从地域文化对区域传播的能动影响角度切入，而不展开分析其他标准所涵盖的内容对区域传播的影响。

以电视剧《鸡毛飞上天》为例，该剧取材于浙江义乌"鸡毛换糖"的商业传统，透过陈氏三代的创业经历，讲述了改革开放前后社会变化与义乌商业发展的历程。由于取材源自浙江义乌本地，且该剧大量场景选择在义乌完成拍摄，故而在文化传统上与浙江本地及周边观众最为接近，也最能唤起这一区域观众的共鸣。同时，该剧以改革开放这一重大历史事件为背景，在文化经历上与较早开启改革进程的区域最为接近，易引发这些区域观众的关注。

该剧首播于江苏卫视、浙江卫视，在两大卫视平台平均收视率分别为0.83%、0.71%，最高收视率分别为1.15%、1.02%。首播成绩在两大卫视分别占到7/12、9/16。目前，该剧已经完成83次播出，其中中央卫视共计11频道播出24轮，省级地面共计8频道播出18轮，市级地面共计25频道播出41轮。平均单集观看量为4.62亿。

[1] 彭宁：《区域传播资源位的分析及启示》，《当代传播》，2004年7月25日。

[2] 同上。

表 7-1 《鸡毛飞上天》首轮播出收视明细 [1]

排名	城市	收视率	人数（千人）	市场份额
1	金华	3.80%	1467.78	10.66
2	丽水	3.61%	794.46	9.48
3	台州	3.37%	3137.96	10.40
4	滁州	2.06	314.48	8.75
5	西宁	1.98%	1251.63	5.99
6	衢州	1.95%	450.59	5.32
7	舟山	1.82%	785.11	5.22
8	大同	1.82%	1133.33	3.88
9	绍兴	1.80%	815.46	5.80
10	成都	1.80%	7192.23	3.94

表 7-2 《鸡毛飞上天》首播收视活跃地区占比 [2]

[1] 数据来源：小土科技（影视百晓生），截至 2018 年 2 月 27 日。

[2] 同上。

依照首播统计,该剧收视率最高的前十座城市中,浙江省占据七席,尤为突出的是排名前三的城市,收视率均达到3%以上,市场份额稳定在10左右,且华东地区成为对该剧收视率贡献最大的区域。除了对该剧在电视平台播出的区域数据分析以外,通过对网络点击量的区域数据分析也可以得出相近似的结果。

表7-3 《鸡毛飞上天》网络点击区域分布[1]

数据显示,该剧在视频门户网站上网络点击的区域分布最主要来源仍然是华东地区与华北地区,这两个地区基本占据了点击率的前十位。在点击率排名前十的省市自治区当中,属于华东地区的浙江省、上海市、山东省共占据点击量的12.04%;属于华北地区的北京市、天津市、山西省、内蒙古自治区、河北省共占据点击量的23.7%。这一结果与该剧收视率活跃区域结果基本吻合。从区域传播角度看,该剧在文化传统相近的华东地区与文化经历上相近的华北地区受到了比较广泛的欢迎。而该剧的播出平台,首轮选择在华东地区有较大影响力的浙江卫视与江苏卫视,为该剧创造了比较好的收视环境。这也说明,电视剧作品在播出平台的选择上,应当将

[1] 数据来源:艺恩数据,截至2018年2月27日。

地域文化特质纳入考虑的范畴,在区域传播层面做好决策,在这一点上《鸡毛飞上天》堪称范例。

四、意义与启示

(一)本土价值体系的国际化重塑

随着我国对外开放的步伐不断加快,多元的世界文化走进了我们的日常生活,从五四运动的"民主""科学"精神,到全球化时期"自由""平等"等理念,中华文明在世界多元文化的影响下与时俱进,逐渐形成了新的价值体系。与此同时,在国际舞台上逐渐掌握话语权的中国文化,也更为迫切地需要把生发于本土的优秀价值理念传递给外界,成为文化的输出者。"在世界文化交流的语境下,严重受制于'西强我弱'的世界传媒秩序和国际传播格局,中国价值观传播长期处于一种失语的状态。"[1]"内涵符号相互之间并不是平等的。任何社会／文化都有着不同程度的封闭,都倾向于强迫它的成员接受其对社会、文化和政治世界的切分和分类标准。还是存在一种占主导地位的文化秩序,尽管这个秩序既不是单义的,也不是无可争辩的。文化中'占主导地位的(话语)结构'这一问题自然是关键的一点。"[2] 故而,中国的价值文化理念的对外传播并非易事,除了归纳问题所在,更为重要的是找到解决的方案。

改变这一现状的途径可以归纳为技巧与形式两方面,技巧层面的途径主要围绕的"一是如何将中国特色社会主义的理论和实践有机融入五千多年的中华文明历史而不显突兀;二是如何将中国特色社会主义理论和实践有机融入资本主义占主导的世界体系而和谐共处"[3]。而从形式层面看,"正是价值观的提炼、形塑和传播、国际传播问题,是化解国际话语体系博弈中我国式微局面的根本,也是扭转国际传播格局'西强我弱'局面的根本"[4]。以上两个层面比较清晰地阐明了中国价值文化体系对外传播

[1] 姜飞、黄廓:《论新时代中国特色社会主义核心价值观国际传播的新思路》,《中州学刊》,2018年第1期。
[2] [英]斯图尔特·霍尔:《电视话语中的编码与解码》,肖爽译,《上海文化》,2018年2月刊。
[3] 姜飞、黄廓:《论新时代中国特色社会主义核心价值观国际传播的新思路》,《中州学刊》,2018年第1期。
[4] 同上。

过程中需要解决的问题。而在电视剧《鸡毛飞上天》当中，我们可以比较明显地看到经过国际化重塑的本土价值体系。首先，该剧的故事背景是中国的改革开放以及社会主义市场经济的实践，在这一背景下，陈氏三代人的创业历程由"鸡毛换糖"这一在义乌地区传承百年的贸易手段开始。在电视剧中，反复强调中国商业传统当中的价值观："挣一毛能饿死，挣一分能撑死"。"鸡毛最贱，可它养活了我们的祖祖辈辈；鸡毛最轻，可有点儿风它就能飞到天上去"。"鸡毛换糖，挣一百的时候，要想着把六十给帮助我们的人，那这样的话，才能保证我们一直挣到那四十"。这些精明而淳朴的价值观念，共同为我们展示了极具中国特色的价值体系。这一价值体系在改革开放后面向国际社会的新时期是否同样具有生命力呢？该剧深刻地展示了新的时代背景下多元世界文化与本土价值理念的冲突与融合，并试图通过剧情来证明本土价值理念在面向世界的过程中依然具有强大的生命力。剧中讲述了义乌小商品市场发展转型过程中的一个故事。由于早期义乌小商品经济主要依靠小规模零售发展，整个义乌商贸业的体量不大，而且面临大量的三角债问题。在社会主义市场经济刚起步的阶段，确实存在诸多问题。面对这样的困难，陈江河从"鸡毛换糖"时"进四出六"的规矩中，琢磨出了让利四成给经销商，由零售转批发的发展思路。这一发展思路也正契合了邱英杰为解决乡镇企业大量产品积压面临销售困难的"以店带厂"模式，帮助义乌小商品贸易完成转型。当然，该剧也从另一个侧面强调了本土价值体系在与时俱进的过程中也需要"取其精华，去其糟粕"。剧中陈江河主张玉珠集团应该努力提高自身标准，打入欧洲市场，实现由中低端向高端的转型，却遭到了家人的反对。王旭表明了自己反对这一目标的态度，他认为公司目前已经在国内与东南亚市场占据一定地位，应当拓展已有的市场范围，而不是提高产品标准打入欧洲市场，并声称要继承"一分钱能撑死，一毛钱能饿死"的理念，不应贪多贪大。邱岩严厉地批评了他的这一想法，告诫他这种精神本身没错，但在市场快速变化的今天这种观念并不适宜。

一方面，该剧根植于本土的价值体系，把义乌商业发展理念的精髓融入到剧中展现；另一方面，通过国际化的商业博弈，将这种本土价值体系重塑，以贴近时代的语言和更通俗的方式展现给观众。如此，既尊重传统的价值理念，又具备时代性，体现了国际化视野，从而表达出对传统价值理念的扬弃态度。

（二）家族式视角利弊共存

《鸡毛飞上天》一剧讲述了陈金水、陈江河、王旭一家三代人，在改革开放的时代浪潮中从商创业的故事。按照对家族剧的定义，"所谓家族剧，指的是电视剧创作中以具有母题性质的家族作为自己的审美表现对象，以两代及以上的大家族兴衰变迁作为叙事主干，以家族成员及家族之间的关系作为叙事焦点，在家族史、民族史、个人史三者的交汇点上以家族命运作为研究对象"[1]。显然，该剧具有明显的家族剧特征。而选择这一视角，首先是对当代中国社会转型时期，社会组织结构变化的真实反映。由于"中国的社会整合经历了一个从传统社会的先赋性整合（以血缘、地缘为基础），到改革前的行政性社会整合，再到契约性社会整合的历史性变革。……就社会整合而言，中国现仍处于一个过渡性的阶段。在这个阶段中，存在着一个先赋性、行政性、契约性以及其他整合形式共存的局面"[2]，并且"在农村相当一部分地区中，'家族'这种先赋性整合形式正在复活"[3]。作为一部反映当代义乌由农业小县变为世界小商品之都的剧作，选择这一视角，既符合当代农村"先赋性整合形式复活"的趋势，又贴近极具中国民族特征中以家族为代表的日常生活。

[1] 张斌：《镜像家国：现代性与中国家族电视剧》，学林出版社，2010年。
[2] 孙立平：《转型与断裂：改革以来中国社会结构的变迁》，清华大学出版社，2004年，第11页。
[3] 同上。

除此之外，家族剧的叙事视角，更为突出地展现了家与国二者之间的关系，以中国社会结构中独特的"家国同构"特征，体现社会变革时期家与国之间的联动关系。有学者将家国同构的这一叙事特征具体地阐述为国显家隐、家显国隐、家国交融三类。国显家隐指的是倾向以国家大叙事作为电视剧的核心情节，而将家族置于这种宏大叙事之后。但这后面的家族叙事文本，却注释着国家层面的宏大叙事的历史理性和合法性。家显国隐指的是以家族的历史命运为主线来结构戏剧，国家在电视剧的显文本层面并没有得到明确的表现。然而，家族的命运却无时不和国家民族的命运相联系，家族故事的显文本喻指着国家这一潜文本的存在。而在家国交融的叙事形态里，"家"与"国"的关系是融合在一起的，也就是说，有关"家"的个人故事投射的是"国"的民族寓言。显然，《鸡毛飞上天》一剧有比较明显的家国交融叙事倾向，我们可以看到，改革开放前，保守的社会环境给陈金水与陈江河创业带来的巨大压力；改革开放初，政策变化对民间经济的巨大鼓舞；还有发展过程中因制度不完善导致的如"假冒伪劣""跑关系""批条子""债务纠纷"等诸多社会问题对陈家商贸事业的巨大影响。随着政策的逐步稳定与完善以及对世界经济参与程度的加深，玉珠集团以及以陈江河为代表的个人的命运也发生了巨大的变化，国家复兴，陈氏也逐渐走向世界。

但是，以家族式的叙事视角展开的电视剧作品中也存在诸多尚待解决的问题。首先，模式化程度较高，叙事结构固化严重。有学者总结："在描述民族工商业起源的

时候，家族剧往往将家族事业的起点放置得非常低。……我们可以发现一个'白手起家'的隐性结构。这些日后显赫无比的商家巨贾从根本上讲，都是靠自己的勤劳智慧创下了后代赖以发展的基础。"[1] 显然，《鸡毛飞上天》当中关于陈家商业发展的叙述也依照着这一模型，虽然该剧讲述的是农民商人创业的故事，从人物设定上给予了这一模型合理的支撑，但还是未能对这一模式进行创新与突破。其次，家族剧在创作过程中往往很难把握历史理性与人文精神之间的平衡。"好的家族题材的文艺作品，不但描写家族斗争的事件，而且要揭示出深刻的经济政治文化原因，要看到事件表面下的深层次的东西。"[2] 而历史与人文二者之间关系的失衡，则会导致电视剧作品过多地描写家族斗争、商业斗争、情感斗争，忽略了对历史背景的深层次展现。当然，造成这样一种失衡的原因，可以大致归纳为两类。一类是源于电视剧生产者在创作过程中对意识形态风险的主动规避，避免因价值观念取向上的原因造成作品无法与观众见面。另一类，则是由于大众文化对电视剧作品的审美要求往往更注重通俗易懂以及观赏性。"有时候为了故事引人入胜，需要牺牲一些社会真实，而且通常会把一个复杂的社会问题简单地归结为善恶对峙，把一些重要问题简单地理解为道德问题，这是电视剧的逻辑造成的。"[3]

五、结语

随着改革开放的逐渐深入，中国日益成为国际舞台上引人瞩目的对象。中国观众对改革的理解与接受程度越来越高，也更关注当下社会时代的变迁，以及这些变革给社会生活带来的影响。"大众创业，万众创新"已成为这个时代最为嘹亮的声音，反映时代变革，展现中国价值理念的电视剧作品既满足了观众的关注，也顺应了时代对电视文艺作品的要求。

"商业类型电影最核心的奥秘就是要反映一定历史时期的主流社会心理和主流文

[1] 张斌：《镜像家国：现代性与中国家族电视剧》，学林出版社，2010年，第51页。
[2] 同上书，第168页。
[3] 张涛甫：《纪实与虚构：中国当代社会转型语境下的电视剧生产》，复旦大学出版社，2007年，第71页。

化价值。所谓类型化的原则就是表现一定时期主流社会价值、主流社会心理的大众化趣味，它在本质上是一种观众的电影，而不是作者个人化的电影。它首先是为观众的，其基本的叙事规范和目的也是为了观众，为了满足观众的观赏快感；而要满足观众的观赏快感，其价值标准必须要符合社会主流的价值取向，商业大片尤其如此。"[1] 同样，这一理念也适用于市场环境下的电视剧创作。商战剧作为一种逐渐发展成熟的类型剧，关注当下正在发生的深刻的社会变革，反映社会现实，回应观众的呼声，满足观众的需求。同时，在中国的电视剧创作生产环境下，也应当敏锐地把握政策的导向，体现时代特征的同时也能依托政策红利以获得更为广泛的传播。此外，在对外开放与"走出去"的理念成为时代旋律的今天，国产电视剧的创作应当在保留与继承本土文化的基础上，大胆吸收多元的世界文化，让两者碰撞出火花，从而让创作站上新的高度。值得欣喜的是，越来越多的国产电视剧作品正呈现出这些特征，而《鸡毛飞上天》一剧，也显著地呈现了作为类型剧的商战剧，创作正在不断创新升级。

（仇璜）

[1] 饶曙光：《资本逻辑与文化价值的冲突及其调整》，《文艺报》，2007年4月5日，第4版。

专家点评摘录

尹鸿：《鸡毛飞上天》是一部极有特色、展现浙商精神风貌的电视剧。在这部剧中我看到了文化和精神的传承，这种传承是流动的、发展的，它与时代紧密结合在一起，成为常态化的进步和创新。除此之外，一部好作品的成功也离不开好的宣传。《鸡毛飞上天》这部电视剧的宣发很到位，随着越来越多的观众加入追剧大军，口碑和热度也就有了飞速的提升。

——《大时代中的小人物 小故事里的大情怀——电视剧〈鸡毛飞上天〉专家研讨会在京举办》，《中国文化报》，2017年4月14日，第007版

仲呈祥：首先，我认为《鸡毛飞上天》是文化自信的形象表现。从陈金水到陈江河再到王旭，在这三代人身上，我们看到的是文化的传承和发展。男主角陈江河的身上承载着父辈陈金水的优秀精神内核：自强不息、艰苦创业、诚信为本。这种精神随着改革开放的时代步伐不断融入新的内容，在男女主人公的创业进程中实现了创造性的转化和创新性的发展。其次，通过丰富的细节，该剧展现出了义乌的经济发展史、精神发展史和文化发展史。我们常说文艺作品创作要扎根人民、扎根生活，从人民的智慧中汲取创作资源，向人类精神世界的最深处开掘，《鸡毛飞上天》这部剧中的角色很生动地体现了这一点。

——《大时代中的小人物 小故事里的大情怀——电视剧〈鸡毛飞上天〉专家研讨会在京举办》，《中国文化报》，2017年4月14日，第007版

2017年

中国影响力电视剧分析　案例八

《三生三世十里桃花》
To the Sky Kingdom

一、剧目基本信息

类型：爱情、玄幻、仙侠

集数：58

首播时间：2017年1月30日—2017年3月1日，东方卫视和浙江卫视

收视情况：东方卫视平均收视率为1.288，平均市场份额为3.69；浙江卫视平均收视率为1.041，平均收视份额为2.99

二、剧目主创与宣发信息

出品公司：华策影视集团上海剧酷文化传播有限公司、海宁嘉行天下影视文化有限公司、上海三味火文化传播有限公司

编剧：弘伙（根据唐七公子同名小说改编）

导演：林玉芬

主演：杨幂、赵又廷、张智尧、迪丽热巴、高伟光、黄梦莹、张彬彬、祝绪丹、连奕名

首席造型：张叔平

造型总监：张世杰

美术总监：陈浩忠

特效总监：李昭桦

三、剧目获奖信息

2017年，戛纳电视节"Fresh Fiction around the world @MIPTV"论坛上，入选了WIT发布的全球最受欢迎电视剧剧目，这也是第一部进入这一世界级"榜单"的中国电视剧。

2017年，赵又廷、迪丽热巴分别荣获第23届上海电视节白玉兰奖最佳男主角、最佳女配角提名。

2017年，获得中国泛娱乐指数盛典ENAwards"2016—2017年度最具价值电视剧"奖项。

仙侠剧热播的原因及其衍生的商业价值

——《三生三世十里桃花》分析[1]

根据唐七公子同名小说改编的电视剧《三生三世十里桃花》从 2017 年 1 月 30 日登入东方卫视、浙江卫视至 3 月 1 日收官,为两大卫视创下亮眼的收视纪录,其在播出期间单集最高收视率破 2,双台平均收视率破 1。同时,该剧在优酷、爱奇艺、腾讯等视频网站的播放量也取得了傲人成绩,全网上线 15 天播放量突破 100 亿,播出期破纪录达到 300 亿播放量,播出的长尾效应一直不减。据云合数据 2018 年 1 月 1 日公布的全年连续剧有效播放榜单数据显示,《三生三世十里桃花》全年全网正片有效播放市场占有率 5.33%,总点击量 454.54 亿,位列 2017 年连续剧榜单第一。[2]

此外,值得一提的是,由于制作方不菲的成本付出与主创团队的优秀创作,也为电视剧的收视与口碑添上浓墨重彩的一笔。据了解,在投资金额上,该剧的投资达 3 亿元人民币,单集成本近 600 万元;在主创团队中,曾参与创作过《甄嬛传》《芈月传》的陈浩忠担任美术总监;造型大师张叔平与张世杰团队倾力加盟,张世杰任造型总监;此外,曾凭电影《激战》获得第 33 届香港金像奖"最佳动作设计"提名的凌志华担任动作导演,成为该剧另一大主力。

在获奖方面,2017 年 4 月 5 日,戛纳电视节"Fresh Fiction around the world @ MIPTV"论坛上,《三生三世十里桃花》入选引领潮流的全球电视节目趋势研究公司 WIT 发布的全球最受欢迎电视剧剧目,这也是第一部进入这一世界级"榜单"的中

[1] 本篇剧照选自电视剧《三生三世十里桃花》,文中不另作说明。——编者注
[2] 克顿传媒数据中心:《首届软 IP 大会发布行业权威榜单〈三生三世十里桃花〉〈天猫双 11 狂欢夜〉分别上榜》,2018 年 1 月,搜狐娱乐(http://www.sohu.com/a/217034263_237387)。

国电视剧。[1]2017年5月,男主角赵又廷、女配角迪丽热巴,分别获得第23届上海电视节白玉兰奖最佳男主角、最佳女配角的提名。2017年11月,在中国泛娱乐指数盛典ENAwards中,该剧荣获"2016—2017年度最具价值电视剧"的殊荣。

一、文化价值观与传播效果

不难看出,在文化价值观与传播效果层面,随着《三生三世十里桃花》的热播,"神话+武侠"的仙侠剧模式兴起,带来的正是当下人们面对烦扰的世俗生活,试图追求爱情与自由的价值观体现——寄桃花林以寻求爱情的浪漫之美,借仙魔大战满足自我的仙侠梦与自由世界。同时,架空世界这一概念,逐渐被中西方各类题材的影视剧广泛使用,成为一种独特的叙事建构新趋势。《三生三世十里桃花》的架空世界,便引领着观众翱翔于仙侠世界里的四海八荒、十里桃林,感受着上古神话中的飞禽走兽、神仙法器。

[1] 曹思远、董小易:《华策影视集团创始人总裁赵依芳荣获"2017全球浙商金奖"》,2017年11月,浙江在线(http://ent.zjol.com.cn/zixun/201711/t20171129_5855172.shtml)。

（一）从《三生三世十里桃花》看"神话＋武侠"的仙侠模式兴起

1. 传统武侠的没落——"神话＋武侠"仙侠模式的兴起

近年来，传统武侠题材的影视剧少有出现，现象级的武侠影视作品也寥寥无几，如今"神话＋武侠"的仙侠剧新模式的兴起，是否能较好地化解这一困境，其背后有着许多值得深思的问题。

笔者认为，有三个方面可供思考：其一，随着当前中国经济政治的发展，社会治安得到极大程度的改善，人们生活在国富民强、安定和谐的环境之下，原本作为"法外制裁"功能的武侠之力便难以崭露头角。某些不法势力在相对完善的法律制度面前早已无处遁形，而作为带有传奇与虚幻成分的"武侠制裁"则更不易被大众所记起。因此，当前警匪题材的影视剧被观众所热爱与追捧，电影《战狼2》《湄公河行动》《红海行动》、电视剧《人民的名义》，在无论是票房、口碑或是收视率、网络播放量上都取得了不菲的成绩。这在一定程度上也挑战着传统武侠剧的地位。其二，大量的传统武侠剧皆改编自著名小说家金庸、古龙、梁羽生等人的武侠小说作品，然而，这些小说在20世纪80年代至21世纪初的武侠剧兴盛时期，早已被逐一改编成了影视剧，一大批经典的武侠剧在那时留下了辉煌的烙印，至今都很难有新的武侠作品撼动它们的地位。对此，近年来再次进行改编翻拍的武侠剧更是举步维艰，踩在巨人的肩膀上，却望不见前方的道路。其三，当前中国经济飞速发展，社会治安稳定和谐，人们开始更加重视追求文化精神享受，各式各样的影视娱乐模式诞生，"泛娱乐"时代扎根于大众心中，千奇百怪的影视娱乐项目涌现。面对强大的生活压力，试图寻找放松与寄托的观众们，在琳琅满目的选择性面前更是应接不暇。面对各式的真人秀娱乐节目，各种题材的电视剧（如古装权谋剧、宫斗剧、谍战剧、青春偶像剧等）以及各类脑洞极大和新颖多变的网络剧、网络大电影、网络综艺节目的"疯狂输出"，武侠剧在此间更难以立住阵脚。

但是，传统武侠剧的没落，并不代表着其将走向终点，"神话＋武侠"的仙侠剧模式诞生并兴起，既满足了观众猎奇的心理，又在一定程度上拓展了想象的空间，架空的神话世界搭配上传奇的武侠元素，着实唤起了观众根植于中华传统中的浪漫情怀与武侠热血，让观众仿佛置身其中，做起了一场唯美的仙侠之梦，能够短暂脱离现实生活的纷扰与压力。

因此，从以下的数据中，清晰可见电视剧《三生三世十里桃花》无论是在电视台播出收视率、视频网站点击率还是网络话题的关注度上都获得了观众、网友们的强势关注，显然，目前的"神话＋武侠"的仙侠剧模式，十分贴合当下观众的审美趣味。

据索福瑞相关数据显示，如表8-1，2017年上半年篇幅较长的部分卫视首轮新剧（19:30—21:30，100个城市，内地剧）中，《三生三世十里桃花》一枝独秀，首轮总收视率达到2.32%。[1]

表8-1 2017年上半年篇幅较长的部分卫视首轮新剧

（19:30—21:30，100个城市，内地剧）

电视剧名称	时代背景	首播卫视	首轮收视率%	通过审批发行时的集数	实际播出集数
《白鹿原》	鸦片战争至新中国成立前	江苏、安徽	1.36	85	77
《思美人》	春秋战国、秦朝	湖南	0.95	81	72
《孤芳不自赏》	古代	湖南	1.43	62	62
《爱来得刚好》	改革开放至今	江苏	1.06	60	60
《大唐荣耀》	隋唐、五代	北京、安徽	1	60	60
《三生三世十里桃花》	古代	浙江、上海	2.32	58	58
《职场是个技术活》	改革开放至今	北京	0.53	56	56
《因为遇见你》	改革开放至今	湖南	2.16	56	46

除此之外，《三生三世十里桃花》在网络播出点击率方面，根据中商情报网的数据，2017年第一季度电视剧网络播放量排行榜，如表8-2[2]，《三生三世十里桃花》

[1] 李红玲：《集中，突破，分化——2017上半年全国电视剧市场关键词解析》，2017年8月，CSM媒介研究（http://www.csm.com.cn/Content/2018/01-18/1635199909.html）。

[2] 中商产业研究院、艺恩：《2017年第一季度电视剧网络播放量排行榜》，2017年4月，中商情报网（http://www.askci.com/news/chanye/20170424/16304596677.shtml）。

排名第一,播放量达 363.17 亿。其实,早在 3 月 1 日该剧收官时,网络播放量已突破 300 亿,截至 2017 年 8 月,《三生三世十里桃花》网络播放量则已突破 422 亿。此外,根据 Vlinkage 的数据统计,该剧在播出期间也曾拿下电视剧网络单日(2 月 15 日)播放量最高记录 15 亿(见表 8-3)。[1]

表 8-2 2017 年第一季度电视剧网络播放量排行榜

影视剧	播出形式	网络平台	播放量(亿)
《三生三世十里桃花》	网台联动	多平台	363.17
《孤芳不自赏》	网台联动	乐视独播	203.03
《守护丽人》	网台联动	多平台	93.08
《漂亮的李慧珍》	网台联动	多平台	80.71
《因为遇见你》	网台联动	多平台	71.36
《那片星空那片海》	网台联动	多平台	60.71
《大唐荣耀》	网台联动	腾讯独播	55.1
《热血长安》(第一季)	纯网剧	优酷独播	46.34
《爱来得刚好》	网台联动	多平台	40.01
《鸡毛飞上天》	网台联动	多平台	37.73

在仙侠剧中,先有《花千骨》破 200 亿,现有《三生三世十里桃花》破 400 亿。虽然,在笔者看来,网络播放量的真实性以及播放量的核算方法尚有存疑,但是从宏观趋势而言,电视观众或网友们对于仙侠剧的喜爱程度,在一定意义上,可以算作传统武侠剧另一种模式的"重生"。

2. 仙侠剧给予观众极高的心理满足

仙侠故事本身是披着传统外壳讲述现代思维的呈现,既满足观众对文化的需求,又满足其对现实生活的短暂逃避,对此编剧制作人员运用丰富的想象构架起历史乌托

[1] Vlinkage:《2017 年 2 月 15 日电视剧网络播放排行榜》,2017 年 2 月,新浪微博 @Vlinkage(http://www.vlinkage.com/)。

表8-3 《三生三世十里桃花》2月15日破单日网络播放量最高纪录

（单位：万次）

排名	剧名	播放量
1	《三生三世十里桃花》	152,92
2	《那片星空那片海》	17,170
3	《孤芳不自赏》	15,258
4	《大唐荣耀》	14,767
5	《爱来得刚好》	5,619
6	《守护丽人》	5,556
7	《微微一笑很倾城》	4,187
8	《战火中的兄弟》	3,473
9	《大秦帝国之崛起》	3,042
10	《双喜盈门》	3,016

邦。[1]电视剧《三生三世十里桃花》在获得观众极高关注度的同时，也反映着观众对于该剧的需求程度，即观众在观剧之后试图得到的心理满足与情感需求。

在探讨仙侠剧给予观众的心理满足与情感需求上，笔者以电视剧《三生三世十里桃花》为例，归纳出以下三点内容。第一，仙侠剧可以为观众提供一个虚拟的架空世界观，展开全新的人生体验，满足其自身的猎奇心理。《三生三世十里桃花》中的仙侠世界以天（仙）界、翼界、人界为主，天界中还有着天族的龙族、青丘的凤族之分，在四海八荒之地中的各类其他种族生灵更是数不胜数，并且剧中的神兽飞禽、地名、人名在中国古代典籍中也都有出处，让观众在中华上古神话的基础上，一览想象中的仙侠世界之貌。同时，只有随着剧情的不断深入，这个世界才能被逐步了解，这更是增加了观众的观剧黏度。第二，仙侠剧中的情感观，在现实生活中不可企及，观众在观剧过程中，置身其中的移情感受，也是使得仙侠剧兴起的重要因素之一。在《三生三世十里桃花》的爱情叙事中，师徒恋、老少配、宫斗式虐恋、三生三世轮回恋情等多种模式交杂在一起，使得这部仙侠爱情剧的情感构造立体而丰富，观众可全方位选择、感受不同的爱情模式，体验现实生活中难以实现的神话式浪漫爱情。第三，

[1] 石晓岩：《〈三生三世十里桃花〉：从中国仙侠剧视角窥探传统文化的异面期待》，《电影评介》，2017年第8期。

仙侠剧中的大义大爱，秉承的是传统武侠剧的内核，也使得观众在这部剧中，可以从现实生活的家长里短、繁杂琐事、市侩世俗里脱离出来，寻求以天下为己任的仁爱观，在仙侠世界中与邪恶势力展开抗争，守护大义与和平。

因此，仙侠剧给予观众的心理满足是建立在以往传统武侠剧的基础上的，加入了架空模式，使得故事内容更加新颖有趣，但情节的细节也有据可循，符合上古神话传说的典籍要文。

（二）《三生三世十里桃花》中的架空世界及其全球趋势

架空世界（Secondary World）一词来源于奇幻文学巨匠托尔金，指的是人类现实生存的世界和人类历史发展之外开辟的一个完全属于个人虚构的平行时空。架空世界是把作者的幻想与看得见的"真实"形象相结合而创造出来的想象世界。它绝非谎言，而是幻构的另一种真实。架空世界是在自我时空中建造起来的虚拟真实的第二世界（空间），一种比真实更为真实的拟态。[1]

架空叙事，现今也逐渐成为网络小说创作的主流。大量由网络小说改编而成的影视作品也延续着这一特性。电视剧《三生三世十里桃花》的架空世界（第二空间），便是该剧仙侠世界里的四海八荒。在这四海八荒之下，仙魔正邪相斗，天界捍卫天下太平，魔界企图成为天地之主。这其中所构建的第二世界虚拟与真实并存。架空世界中的真实

[1] 刘思佳：《架空世界与魔法思维：论魔幻电影的本性》，《电影评介》，2013年第9期。

元素多来源于中华传统文化典籍,如《山海经》中的人名地名、飞禽走兽、星宿神话等。

1. 仙侠世界中的四海八荒与仙魔正邪

(1) 宏大背景下的四海八荒与十里桃林

仙侠剧的架空背景大抵相类似,依托已有的游戏或者小说等作品改编而来,其主角可以上天遁地,拥有变幻无穷的法术法宝,他们通常生活在一个人、魔、神、仙、妖、鬼六界混杂的疆域,在具有魔幻、武侠、爱情等元素外,还融合了中国上古神话。[1]

四海八荒是在该剧中各类角色反复提及的词语,它也在某种程度上相应地代表着《三生三世十里桃花》中的世界,四海八荒究其缘由,《尔雅·释地》中曾道:"九夷、八狄、七戎、六蛮,谓之四极";八荒,其实就是指八方,即东、西、南、北、东南、东北、西南、西北八个方向,在《山海经》中的《大荒经》就有所提及。总而言之,在该剧中的四海八荒则可理解为剧中人物所处的"世界""天下"。剧中维护四海八荒的太平成为仙界的重任,仙界以天君、帝君为马首是瞻,昆仑墟的墨渊上神、瑶光上神、十里桃林的折颜上神则为其左膀右臂,众人共卫天地之间四海八荒的太平。

正是因为有四海八荒作为宏大背景,剧中的人兽飞禽、人名、地名、物名也都投射着上古神话中的传奇色彩,例如:昆仑墟、青丘、四大凶兽、毕方鸟、迷谷、少辛等,在《山海经》中都有其身影,这也使得剧情的大背景更加考究和传奇。

此外,在剧中四海八荒的大背景下,却讲述着来自十里桃林的青丘白浅的三生三世。十里桃林在剧中象征着美好的爱情,但桃花落尽,一世过尽,剩下的只能是念想,这也注定了十里桃林的虐恋,正如该剧的插曲《凉凉》的歌词所写:"耗尽所有暮光,不思量自难相忘,夭夭桃花凉,前世你怎舍下,这一海心茫茫。"

《三生三世十里桃花》中四海八荒的大背景与十里桃林的缠缠绵绵相结合,以小见大,在守护四海八荒面前,爱情是何等渺小——九重天太子夜华要以天下为重,与素素注定是人神相隔;天地共主的帝君东华,抹去三生石上自己的姻缘,与凤九早无姻缘。四海八荒需要万千守护,那么十里桃林且只剩下一片桃花凉凉。

反观现实中观众对于该剧的痴迷,何尝不是在寻求四海八荒之下十里桃林里的唯美浪漫爱情?但这如梦如幻的爱情背后,更多的是面对现实的求而不得,剧中主人公

[1] 陈红梅:《〈花千骨〉"神话"的符号学解读》,《青年记者》,2016年第11期。

拥有守护众生的重任，剧外的观众们亦有着自己的现实羁绊与责任，在爱情面前这美好的爱情向往则显得些许悲悯与凄美。

（2）仙魔两界的正邪两派世界观

仙魔两界的正邪不两立，这是仙侠题材的恒定世界观，也是剧情最重要的外在矛盾点，而守卫四海八荒的太平与守护自己的爱情，则是剧中的内在主要矛盾。

《三生三世十里桃花》中的魔界大反派翼君擎苍一心要挑起与神（天）族的战争，妄想成为四海八荒的主人，神族也在对之不断的抗衡中付出了惨痛的代价，包括墨渊上神、夜华为了封印东皇钟先后丧命以及在擎苍被封印后翼界想要复兴所做的一系列顽抗举动。

在电视剧《花千骨》中，也存在着这一仙魔两界正邪两派相争、相互寻找平衡以安太平的恒定世界观。这是玄幻仙侠剧的世界观、价值观的固定模式，也成为剧情的固定外在矛盾冲突点，是剧中人物所要克服的终极困难。

守护四海八荒的太平，在剧中人物眼中是极为重要的，为此可以抛弃生命、爱情，这是该剧最核心的世界观——"护世间之太平，以天下为己任"，在这样的大理想、大壮举下，十里桃林的爱情则显得更悲情，更加舍"情"取义。

2. 架空叙事成为全球热门

上文提到了架空概念与第二世界（空间）的定义。除此之外，乌托邦也可作为第二空间的极佳例子，呈现的便是这样一个想象的世界。它是人类对于遥不可及的理想状态的一种构想和描绘，也是第二空间中最完美的形态。[1] 正如奥斯卡·王尔德所说："一张没有乌托邦的世界地图，是不屑一顾的。"真实世界的第一空间与架空世界的第二空间之间的模糊性才使得架空世界的影视作品具有极高的关注度，人们渴望游离在真实与想象边界的第二空间中，体验不一样的生活。

这样的乌托邦式架空叙事在赢得观众的喜爱后，全球范围内的架空剧涌现，最早被大众所熟知的架空世界影视作品，当属根据英国作家J.K.罗琳创作的《哈利·波特》系列小说改编而成的电影作品，该剧中的魔法世界与麻瓜世界（现实世界）交织在一起，既有乌托邦的魔幻成分，又使得观众不会完全脱离现实生活，甚至营造出好似现

[1] 邵培仁、杨丽萍：《媒介地理学》，中国传媒大学出版社，2010年，第59页。

实世界中真的存在不被人们所发现的魔法世界,也就是人们心中所向往的乌托邦世界。无独有偶,西方的一些魔幻题材影视作品如《霍比特人》《指环王》《权力的游戏》中的世界也是完全架空的;而随着科技发展,人们也开始关心未来的生存状况,一系列关于未来的环境问题、星际战争、病毒、AI(人工智能)的科幻剧涌现,如《阿凡达》《末日孤航》《真实的人类》等,这些科幻剧中的架空世界,在笔者看来,某种程度上更趋于现实,与《三生三世十里桃花》的唯美浪漫的仙侠神话世界不同,它们建立在现实问题的基础上,试图预测、猜想未来世界的走向,从而拟定虚拟世界与剧本。

因此,无论是仙侠剧、魔幻剧,还是科幻剧中,皆可加入架空的模式来构建第二空间。各剧虽然侧重的题材不同,但是在架空世界的本质上,都是跨越了介乎虚拟与真实之间的模糊界限。也正由于这种模棱两可的情况,一方面会使观众更具有代入感和认同感;而另一方面,一旦剧情或宣传内容处理不当,便很容易使得观众模糊了现实与虚拟的概念。

在《三生三世十里桃花》的架空世界构建中,笔者发现该剧较为巧妙地结合了中国上古神话及中华传统文化意象,使得在这个乌托邦第二空间内,中国观众更拥有归属感和对于中华传统文化的文化认同,让其在剧中能随处感受到中国的文化符号。

(三)《三生三世十里桃花》中传奇神话与传统文化意象的投射

该剧对于情节中所蕴含的传奇神话与传统文化意象的投射,也使得观众在剧中能够遨游上古神话世界,满足脑海里的想象与好奇,真正领略上古文化的魅力与传奇。

1. 传奇神话的大背景渲染

上文中，笔者曾提到电视剧《三生三世十里桃花》的大背景中许多人物族群、兽神法器都在《山海经》等中国传统文化典籍中可以找到相应的影子，并不是在虚无的基础上胡编乱造出的一个剧情背景。例如，剧中青丘帝姬白浅所居之地青丘，就出自《山海经·海外东经》中提到的朝阳之谷，"青丘国在其北"，《山海经·南山经》中提到"其狐四足九尾"，该文中既提到了青丘国这一领地，也提及九尾狐这一物种，使得电视剧中的九尾狐一族在上古时期就居住于青丘这一说法得到一定程度上的证实。再如，剧中由墨渊上神镇守、白浅拜师学艺之处昆仑虚，在《山海经·海内西经》中也有记载："海内昆仑之虚，在西北，帝之下都。"除此之外，在《山海经》等书中也能找到剧中的一些神兽身影，如看守神芝草的浑沌、穷奇、杌、饕餮等四兽以及翼君擎苍的赤炎金猊兽，出现于《山海经》《神异经》《吕氏春秋》和《淮南子》等典籍；同样剧中的一些人物少辛、迷谷、鲛人族也来源于一些古籍。[1]

由此，也可看出《三生三世十里桃花》在叙事细节背后加入了中国传统文化典籍中的传奇神话，将上古神话中的元素加以视觉化地呈现，让观众在品味影视剧视听盛宴的同时，也能遨游于上古神话典籍之间，实属一种不错的中华传统文化宣传手段。

2. 传统文化意象的精妙投射

剧中一些特定物品、道具的巧妙设计背后所蕴藏的传统文化意象的精美投射，也耐人寻味。意象的象征特点表现为生动、独特、直观的具体形态，它本身包含着丰富、生动的内涵，既具有外在直观形象本身生动、独特的审美价值，又蕴含着超出这种直观形象之外的象征意义。[2]

笔者在此将剧中一些具有意象性的物品进行归纳整合后，将其分类进行探究。这些物品包括：桃花与三生石、钟与灯、龙与蛇。

（1）桃花与三生石——爱情的美好理想与祭奠

在《诗经·周南·桃夭》一文中是这样描述桃花之美与婚姻爱情之美的："桃之夭夭，灼灼其华。之子于归，宜其室家。桃之夭夭，有蕡其实。之子于归，宜其家室。

[1] 郑铮：《以当代视角回溯远古情怀——电视剧〈三生三世十里桃花〉热播的几点思考》，《当代电视》，2017年第8期。

[2] 赵国乾：《论中国古典意象的美学意蕴》，《东岳论丛》，2005年第6期。

桃之夭夭，其叶蓁蓁。之子于归，宜其家人。"自古，桃花便与美好的爱情关联在一起，因此也象征着美好的事物。也正因如此，才会有陶渊明所作的《桃花源记》："忽逢桃花林，夹岸数百步，中无杂树，芳草鲜美，落英缤纷。"桃花林就此也延伸而出，代表着悠然自得、闲云野鹤般的美好理想生活，《三生三世十里桃花》中的桃花林之主折颜上神便是这样一位不问世事，独守一片十里桃林，逍遥度日之人。因此，桃花背后便蕴藏着对于美好爱情与理想生活的渴望与期许。

三生源于佛教的因果轮回之说，三生自古以来被当作有情人之间情定终身的象征，三生石是根据女娲补天后的一个神话传说而来，女娲造人后为了人世间的姻缘轮回，便在三生石上填上"前世""今生""来世"的姻缘线，相传三生石被放于忘川河边，掌管三世姻缘轮回。三生石这样记录着姻缘的美好象征，在电视剧《三生三世十里桃花》中则显得悲情不已，以天下为己任的天地共主东华帝君，为了天下苍生、为了自己不被其他情感所左右，早已在三生石上亲手抹去了自己的姻缘，这才有了剧中凤九不惜断尾以表决心，用九尾狐断尾化作的法器在三生石上重新想要刻回东华与自己的名字，可惜无力回天。所以，在剧中的三生石更带有悲情色彩，它不再是铭记有情人的姻缘爱情，而是象征着对逝去的爱情的祭奠。

（2）钟与灯——人性欲望的警钟与渴求

东汉许慎所著的《说文解字》中提到："钟，乐钟也。"《广雅·释器》中也提到："钟，铃也。"在中国的传统文化中，钟既可以作为一种乐器，也可以作为一种报时、报警、集合的信号铃声。中华上下五千年，钟被悬挂在寺庙中，暮鼓晨钟作为佛教寺庙的规矩，实则是在提醒人们在人性的欲望泛滥面前时刻保持警觉醒悟。《三生三世十里桃花》剧中的东皇钟便含有这种寓意，在翼族无限贪婪想要统治四海八荒的欲望中，需要套上一把枷锁，那么东皇钟禁锢住擎苍的元神，在保护天下太平的同时，也是在警示有恶念的世人克制欲望，为其敲响警钟。

最早的火把灯具出现于战国，在《楚辞·招魂》中有记载："兰膏明烛，华镫错些。"自有灯以来，古时候是点烛以代灯，灯更多地象征着光明与希望。《三生三世十里桃花》中的法器结魄灯的作用，便是保持灯火不熄，可重新召回、凝结起消散的人的魂魄，使人起死回生，该法器的作用带有浓厚的传奇神话的韵味，其背后蕴藏的实则是人性欲望的渴求，对于逝去的珍贵事物的渴求。正如剧中两次结魄灯的出现，一是司

音为了召回师傅墨渊的魂魄，希望墨渊能够复活；二是夜华想通过结魄灯重塑跳下诛仙台的素素的肉身。因此在此时，灯就象征着人性欲望的渴求下的爱与希望，与时刻警醒节制自身欲望的钟互为相反。

（3）龙与蛇——尊贵与邪恶象征的"误会"

龙在中华传统文化中的地位不言而喻，象征着高贵、尊荣、至高无上的地位，也是吉祥如意的代名词。与之相较，蛇在中华传统文化中的寓意则褒贬不一，有人认为蛇是龙的化身，也代表着长寿、富贵等好的寓意，但也有着"蛇蝎心肠""蛇鼠横行"等负面

的词语流传于世间，为蛇打上不祥的印记，包括众多影视作品和神话故事中，都存在"蛇精"等负面形象。实际上，在漫长的南方民族历史上，以蛇为核心因素的宗教文化的内涵与形态各不相同，从文化类型学上可以大致区分为三类，即"正面"的蛇神、"反面"的蛇妖或镇蛇之神、"改造"的蛇神。[1]

《三生三世十里桃花》中白浅下凡以凡人素素的身份与九重天太子夜华在凡间相识的情节，便与这龙与蛇的意象有着紧密联系。《本草纲目·翼》云："龙者鳞虫之长。王符言其形有九似：头似驼，角似鹿，眼似兔，耳似牛，项似蛇，腹似蜃，鳞似鲤，爪似鹰，掌似虎，是也。"因为蛇与龙在外貌上常人难以分辨，剧中也恰巧利用这一点制造素素与夜华情感转折的关键情节点，在该剧的第十三集中，夜华化身的黑龙被村民误会为黑蛇，闹出了一番误会，使得夜华现出黑龙真身，从而突破了素素与夜华的感情界限，由饲主变为暗生情愫。

[1] 吴春明：《从蛇神的分类、演变看华南文化的发展》，《考古学研究》，2012年第1期。

二、美学与艺术价值

电视剧《三生三世十里桃花》除了在文化价值观与传播效果方面，巧妙地贴合与满足了观众心理；在美学与艺术价值方面，玄幻仙侠剧特有的爱情情感叙事模式、游戏剧情叙事模式、精美的视觉效果呈现，也成为热播仙侠剧标准化制作范本的重要元素。

（一）玄幻仙侠剧中的爱情情感叙事模式

玄幻仙侠剧中的爱情情感叙事也有惯用的模式，例如，师徒恋、老少恋的搭配以及魔界少主恋上仙界女主人公此类的叙事模式，在《三生三世十里桃花》与《花千骨》中都有所体现。

1. 仙侠师徒恋——墨渊与司音

《三生三世十里桃花》中的师徒恋相较于《花千骨》显得含蓄、隐晦，剧中没有点破墨渊与司音之间的这层关系，但是墨渊上神对于小徒儿司音的宠爱观众们也是有目共睹的，直至墨渊因封印擎苍和东皇钟而失去元神，司音将墨渊的肉身偷回青丘，更是以自己的狐狸心头血喂养墨渊肉身，使其不被腐化，这中间的情愫不言而喻。巧合的是，笔者发现在《花千骨》中，也有一个桥段与其相似：白子画中了卜元鼎之毒，需要小骨的血来抑制舒缓毒性，这也是小骨为了维护师傅性命的牺牲。

仙侠剧中的师徒恋，投射在现实生活中，与校园中的师生恋有异曲同工之妙。师生恋被认定为难以实现且不易被大众所接受的恋情。在爱情题材的影视剧中，以师生恋为主的剧目相对来说比较罕见且不被推崇。因此，在玄幻仙侠剧的架空世界里，借师徒恋式的爱情来满足观众的猎奇心态，也可算作仙侠剧的爱情模式之一了。对此，笔者不禁疑惑这样的一种师徒恋与师生恋是否可被视为同一类型，仙侠剧在对师徒恋爱情叙事的设计上是否应进行一些相应的调整，以防止青少年的情感观念被误导。

2. 仙侠老少恋——白浅与夜华、凤九与东华

《三生三世十里桃花》中青丘帝姬白浅十四万岁，大夜华整整九万岁，而仅三万两千岁的凤九和身为与天地共主、诞于远古洪荒时代的上古神祇东华帝君相比，则更是无法比较年岁大小。在《花千骨》中，师徒关系的白子画与小骨的年龄差更是不必多言。

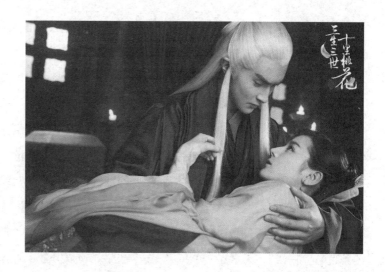

在仙侠世界中，地位差和年龄差与现实世界相比，更易于被放大，其中最典型的代表要属凤九与东华帝君。凤九似情窦初开的懵懂少女，对东华一见钟情，一心想要报恩，陪伴在看破世事红尘、清心寡欲的东华帝君身边，这样的搭配也为两条爱情情感线上的悬念埋下伏笔，冥冥中暗示着结局的悲情。但是，面对这样两对看似难以擦出火花的情侣，观众的猎奇心理则越发强烈，也正是因为现实中难以接触到年长且地位尊贵、高高在上之人，更难以与其产生恋爱情愫，所以在电视剧中可以一饱眼福，满足自己的渴求。

除此之外，在大叔与萝莉的情侣搭配中，剧中的东华帝君又是属于"偶像"级别的神圣存在，观众的好奇心由此也将衍生出小小的虚荣心，凤九借助东华的地位权威，在天宫既可"撒泼打滚"，又有东华替其伸张正义，教训素锦。与此同时，东华帝君面对爱情的反差萌，敲击着观众的小心脏，这种俏皮逗趣的爱情模式，也是为司音墨渊难以实现的师徒恋、白浅夜华的三生虐恋调味，调节观众的审美趣味。

3. 三生三世式轮回恋

三生三世的轮回式虐念无疑是电视剧《三生三世十里桃花》的最大看点，剧中白浅与夜华经历了满满的三生三世的恋情，另一条属于副线的凤九与东华的情感线则是结合小说《三生三世枕上书》进行改编添加进去的凤九与东华的两世情缘。

三生三世的轮回式恋情也是当前古装玄幻仙侠电视剧中少见的套路，但是在一些

网络剧和网络小说中则并不鲜见。作为第一次登上电视和网络双屏的轮回式仙恋剧，《三生三世十里桃花》极大地吸引了观众的眼球，每一世与之前的剧情、情感都有所牵连，因此观众在追剧过程中需要不断地带着好奇心坚持把剧看完，方可知晓主人公最后的结局。

根据云合数据提供的《2017年度报告·艺人篇》中的信息显示[1]，如表8-4和表8-5，在2017年度连续剧角色弹幕提及量排名中，《三生三世十里桃花》中赵又廷饰演的夜华、黄梦莹饰演的反派素锦、杨幂饰演的白浅三个角色纷纷上榜，分别位列第三、第六、第八名，获得31.6万、20.1万、17.1万的弹幕量。而在2017年度连续剧角色评论提及量排名里，杨幂饰演的白浅角色也是榜上有名，但由于杨幂在剧中饰演的角色有"白浅""素素""司音"等多个名字，所以分散了评论量，其中最高的"白浅"这一角色名字获得了8.1万条评论量，位列第七。

表8-4 2017年度连续剧角色弹幕提及量TOP10

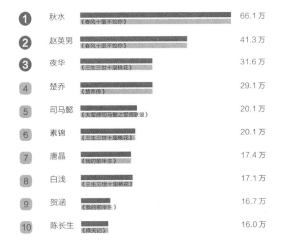

[1] 云合数据：《2017年度报告·艺人篇》，2018年1月，云合数据官网（http://mp.weixin.qq.com/s/61xnovKn9nzmj7ZadPSOKg）。

表 8-5 2017 年度连续剧角色评论提及量 TOP10

从以上两表中夜华与白浅的提及量，可见观众对于这对情侣的关注度。同时，观众们最为关注的点，莫过于两人历经的三生三世轮回式恋情，仙侠剧的轮回式恋情仍带有一种玄幻的传奇色彩与仪式感，给观众营造出一种世间万物在某一世、某一时之间看似陌生的两人实则情缘深远，缠绵至今，十里桃花烘托的正是该剧的中心和主脉——白浅和夜华的三世长情，哪怕是时空变迁、桃花盈残、容颜改易、仙凡轮转、灰飘烟灭、魂飞魄散都生死不渝。这是该剧的灵魂，也是让众多观众魂牵梦萦守候在荧屏前、沉浸在剧情中的重要来由。[1]

4. 宫斗剧式的虐恋调剂

除了三生三世的轮回式纠葛恋情，在这数段虐恋中也调剂穿插着宫斗剧式的反派和阴谋。其中，包括宫斗剧中常见的"闺蜜相争，夺人所好""自残陷害他人"等手段。如该剧前期，在昆仑虚学艺的司音被好友玄女欺骗，玄女夺走离镜，此类手段正是宫斗剧的惯用手段，对于剧中情感线的走向更是有所增色和调剂，也加强了情节的冲突性。

此外，白浅与夜华的三世虐恋最让观众痛心的一个片段，便是素素情劫一世中，素

[1] 郑铮：《以当代视角回溯远古情怀——电视剧〈三生三世十里桃花〉热播的几点思考》，《当代电视》，2017年第 8 期。

锦自毁双目假跳诛仙台，素素被其诬陷必须自毁双目以此谢罪，这也是素素和夜华这段情缘以素素产子后跳下诛仙台为悲剧结局的重要导火索。依据上文提到的2017年度连续剧角色弹幕提及量排名，黄梦莹饰演的反派素锦上榜第六名，获得20.1万的弹幕量，无疑素锦的反派形象给观众留下了深刻的印象，这类宫斗剧式的反派桥段仍可给予观众强大的冲击，素素跳下诛仙台这一情节节点的收视率也是该剧总收视率的最高峰之一。

（二）玄幻仙侠剧中游戏式剧情叙事模式

电视剧《三生三世十里桃花》的剧情叙事带有极强的游戏式叙事模式，其中的人物角色属性特征、人物升级修炼、地图闯关都与游戏中的情景极其相似，观众观赏起来更富代入感和猎奇心理，这也使得仙侠剧影视作品更有可能被衍生开发成网游、手游。在泛娱乐化时代，这种开发必然会对小说创作本身产生影响。其中，由于巨大的用户量基数和商业回报率，游戏叙事方式对小说的影响是最大的，这种影响也极鲜明地体现在由玄幻小说所改编的剧集中。[1]

1. 角色属性特征

该剧的第一集开始，便是剧情的世界观构建，因此大环境与各界人物的介绍都需要赋予特定的属性特征。剧中第一集的第一幕便是以上古法器玉清昆仑扇作为引入，墨渊上神手中的玉清昆仑扇飞出遨游于天界、翼界、人界一周，回至昆仑虚，最终落于前来拜师学艺的女扮男装的司音手中，这也成为司音，也就是白浅的一大重要法器。随后，剧中的世界观便开始逐一展开构建，天界有着龙族，天君、帝君掌管天地间各事；翼界则是仙侠剧中常见的魔界象征，属于恶势力阵营；此外还有青丘的凤族，也就是九尾白狐一族，白浅则是青丘帝姬。

从单个角色来看，天界的东华帝君法力无边，天地共主，无父无母生于混沌之间，掌六界生死，心系四海八荒之太平；墨渊上神，父神嫡子，天界的第一战神，昆仑虚主人，在数次与翼界的交战中战功显赫；折颜上神，开天辟地后的第一只凤凰，退隐三界，久居于十里桃林，酿酒技术高超，也擅长医术，在四海八荒地位极高；夜华是父神一半神力凝结而成的金莲神胎，托生后为九重天天君太子，法力得父神相传极其

[1] 拓璐：《〈三生三世 十里桃花〉：幻想、传奇与游戏叙事的当代表征》，《艺术评论》，2017年第6期。

深厚。青丘之地则有两位女主人公,一位是九尾白狐族上神白浅,墨渊、折颜之徒,好酒贪杯,爱恨分明,颇有巾帼不让须眉之气;另一位是白浅的侄女,四海八荒唯一的九尾红狐,纯美灵动,俏皮可人,眉间有着一朵凤羽花胎记,对于东华帝君一往情深。而在翼界,擎苍曾是翼界的翼君,试图攻破天界,掌管四海八荒,被封印在东皇钟内,多次苏醒欲破钟而出,一直是天界的心头大患;离镜,以族二皇子,擎苍封印后的新任翼君,爱慕司音,沉迷女色,却因玄女诱惑,背叛了司音。

 剧中的角色有着自己的种族、法器、法力、法术,虽不一应相同,却都有着各自的特点,这便如同游戏中的角色属性,处于不同门派、种族,遵守着各自相应的使命,完成相应的任务,历劫升级。

 2. 升级修炼模式

 剧中的大部分角色都需要升仙历劫,在《三生三世十里桃花》剧集的第三集中就有所展示,墨渊上神替司音挨天雷,历劫升仙,剧中的白浅也在三世中经历了上仙、凡人、上神的三个阶段。在三生三世的轮回虐恋中,白浅也相应地历经了各种劫难,如坠入凡间成为凡人素素这一世正是在历情劫之苦。除此之外,如东华帝君这样的上古神祇也是在不断历劫中度过了数十万年,他为了圆凤九的心愿,更是命司命星君为其设计情劫,在凡间应劫。以上的升仙、历劫、应劫等模式都如同游戏角色升级所需要进行的历程,环环相扣,还伴随着剧情的不断深入发展。

3.地图闯关模式

同样是在剧集开始的第一集,地图般的闯关模式便已开启,司音被瑶光上神掳走,关入水牢,墨渊则需闯入瑶光上神的府邸救出司音,乃至第二集司音偷偷出昆仑虚到翼族的领域,在翼界应对擎苍的盘问并劝其降伏、胭脂公主的追求、离镜的戏弄等关卡,最终被赶来的墨渊上神救出,都是游戏式的地图闯关模式的化身。

同时,随着剧情的不断展开,地图闯关模式也逐渐变得深入复杂,拓展至素素的凡间历劫与黑龙夜华的相处、素素天宫的宫斗式生活、凤九伪扮成宫女入太晨宫报恩、凤九皇宫中几番"求宠"与狠心"分手"等历程,都是与剧情相互呼应的游戏式地图闯关,也正是因为有了这种游戏式的竞技性与渐进性,本剧才更能吊起观众的胃口和好奇心,同时也在不断丰富和扩展着观众们的想象力。

(三)视觉效果的精美呈现

电视剧《三生三世十里桃花》的视觉效果可谓该剧的一大亮点,获得广大观众的好评,在服装、演员妆容、道具制作、场景美术方面,以及视觉特效的设计上都较为精美,贴合剧情的仙侠古风元素,营造出中华古典的意境美。

1.服化道及场景的精美制作

据电视剧《三生三世十里桃花》制作人江陆艳在接受《南方都市报》采访时所提及的数据,该剧的投资达3亿元人民币,单集成本近600万元,如此斥巨资进行制作,也正是为了完美展现原著中美轮美奂的"三生梦域",给予原著粉丝和观众们一场精美的视听盛宴。

电视剧的制作方也邀请到曾参与创作《甄嬛传》《芈月传》的陈浩忠担任此剧的美术总监。依照故事内容,该剧共分为七大主场景:十里桃林、天宫、昆仑虚、青丘、四海、妖界以及凡间,每一处风格都不尽相同,具有极高的辨识度与代表性,搭配上故事情节,更显独特风味。与此同时,剧组在场景设置上十分重视中式美学的运用,中国古典文化中各个朝代的美学精髓经提炼后加进了场景的风格之中,例如崇文的宋人儒雅大方、民风质朴,恰好贴合了青丘"仙界人间"的"治理方针";而汉代建筑以四灵动物纹饰居多,以此作为灵感来源,也非常贴合天宫古典大气的建筑风格、九

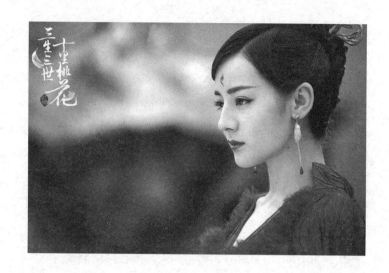

重天仙人的崇高地位。[1]

在服装造型上,剧组也是经过精心设计安排的。为了还原人们对神话世界的想象,造型大师张叔平与张世杰团队共设计制作了130个角色造型、1400多件服装。[2]

虽说部分观众对于夜华、墨渊的造型以及杨幂饰演的司音一角的发际线有所存疑,但从该剧的整体而言,无论是服装的颜色搭配还是设计,都较为贴合原著风格。天族服饰造型根据人物性格和人物故事的特点加以不同颜色的调整,如夜华常年着玄色衣服,玄色又称赤黑色,黑中带红,自幼就十分乖巧懂事的夜华,因幼时遭天雷应劫,满身血痕被生母看见,惹得生母心疼,此后,夜华成年的服装便变为玄色,身着此颜色的衣服即使身受重伤,血染衣布,也不会轻易被人瞧见,这与夜华的稳重、超越他年龄的睿智两相呼应;东华紫府少阳君帝君,因其清贵高华,身份地位极高,但又远离世俗,乃与天地共生之主,总是萦绕着神秘之感,剧中也时常戏称其为"活在画里挂在墙上"的神仙,因此高贵神秘的紫色便成为他的衣着常色;此外天族中的神仙们则都以黄色、香槟色等明亮富贵的颜色为主进行服装造型装饰,仙气逼人且华贵典雅。青丘狐族的衣服颜

[1] 新浪娱乐:《剧版〈三生三世〉斥资还原百余场场景》,2016年3月,新浪网(http://ent.sina.com.cn/v/m/2016-03-29/doc-ifxqswxn6515641.shtml)。

[2] 传媒内参影视研究组:《经典爱情梗如何出新意,〈三生三世十里桃花〉以神话喻真情探讨爱的命题》,2017年2月,东方头条(http://mini.eastday.com/a/170202213752890.html)。

色则以白色和青色为主；十里桃林则以桃粉色为主，折颜上神、凤九时常着有粉色服饰；翼族之人的服饰则以墨色和红色搭配，给人以压抑和满是戾气之感。

除此之外，伴随人物性格的转变，人物的服饰造型也有所改变。其中，杨幂饰演的白浅在青丘时服饰以白色、青色为主；落入凡间的素素，初至人间生活，与夜华相识时以淡墨绿色的布衣为主，与夜华成亲时则以大红色无过多花纹装饰的嫁衣着身，待到素素已成人妇怀孕在家时，服饰则变为深蓝色布衣，更显稳重成熟。此外，凤九在十里桃林、青丘，乃至在太晨宫时多以粉色、淡黄色服装为主，烘托出凤九的天真无邪、活泼伶俐，但剧中结尾凤九登上青丘帝姬之位时的妆容和服饰都发生了明显变化，凤九一身红色长裙，华贵威严，长发也被盘起，脸上的稚气为身上的威严之气所遮蔽，此时的凤九也将真正地担起守护青丘子民的职责。

在道具方面，海量道具总制作时长已达2000小时，道具陈设占地面积50000平方米。上文提及的结魄灯、东皇钟、玉清昆仑扇等重要道具的设计，也充分体现着中华传统文化的精髓，蕴藏着特定的象征意味。

2.视觉特效的壮观贴合

视觉特效在古装玄幻仙侠剧中发挥着至关重要的作用，仙界、翼界、十里桃林的景象，各式角色的法术使用，上天入地，仙魔大战，各种类型的神兽妖怪都需要视觉特效的营造，既要符合原著的仙侠古风之美，又要贴合剧情需要和人物情感。

据出品方透露，该剧搭建了70个场景，置景面积高达90000平方米，拍摄1500多场戏，征用将近40000平方米的摄影棚，参与拍摄的演职人员达数千人，其中仅特效团队就近400人，全剧共需7000多个特效镜头，单是特效分镜绘制已超400页，特效背景绿（蓝）幕使用超过55000平方米。[1]

与电视剧《三生三世十里桃花》相比，电影版《三生三世十里桃花》的特效制作还与奥斯卡最佳特效奖得主安东尼·拉默里纳拉合作，根据官方提供的数据，为呈现原著中描绘的十里桃林、九重天、东海龙宫等场景，50位概念设计师历时5856小时设计了

[1] 读娱官网：《〈三生三世〉网播量秒杀〈大唐荣耀〉不仅是多平台碾压单平台》，2017年2月，搜狐娱乐（http://www.sohu.com/a/125979266_523234）。

2000 多幅气氛概念图，片中的 2345 个特效镜头后期制作时间更是长达 15 个月。[1]

但是，电影版《三生三世十里桃花》在特效上更偏重于动画感，缺少仙侠古风之气。电影开场的青丘之地，有着外国动画片绿野仙踪的"即视感"，而白浅至龙宫赴宴的海底龙宫则好似海底总动员的海底景象，与原著的画风差别过大，以至无法贴合剧情风格。所以，特效视觉效果的呈现更重要的是要符合故事内容本身的风格，贴切才能锦上添花，否则特效将与故事格格不入。

三、产业和市场运作

在产业和市场运作层面，电视剧《三生三世十里桃花》的成功经验得益于点、线、面的多管齐下，比如优质大 IP 适当改编的"全面"基础、演员实力与流量的双向效应、宣传营销多维渗透的多点集合以及该剧背后衍生的多线商业价值，各方的点、线、面结合才真正促成了该剧的成功。

（一）大 IP 原著小说改编

大 IP 原著小说改编的影视剧，建立在拥有大批原著粉丝的基数上，近年来仙侠剧的出现，悄无声息地孕育出一批"仙侠剧迷"，这样引起的连环效应也将有效地积累起仙侠剧的观众群。

1. 原著粉丝基数积累

小说《三生三世十里桃花》自 2009 年首次出版以来热度始终不减：八年时间实体书畅销 500 余万册，在线阅读点击数 10 亿次。[2] 近年来，根据热门大 IP 网络小说改编成电视剧的影视屡见不鲜，与《三生三世十里桃花》同为 IP 改编仙侠剧的《花千骨》，早在 2015 年播出时便已获得 200 亿的网络播放量，积累下一群爱好仙侠剧的

[1] 梅州万达电影城：《三生三世十里桃花 IMAX 为君而来》，2017 年 7 月，搜狐娱乐（http://www.sohu.com/a/160901274_99913710）。

[2] 余亚莲：《〈三生三世十里桃花〉，是怎么做到席卷四海八荒、万人空巷的？》，2017 年 3 月 3 日，《南方都市报》GB02 版（http://epaper.oeeee.com/epaper/C/html/2017-03/03/content_11132.htm）。

观众群。

电视剧《三生三世十里桃花》正是依靠原著小说粉丝基数的积累，借助原著优秀的故事内容以及强大的制作团队、演员阵容、明星效应等营销宣传手段，将这一网络文学IP的衍生价值不断扩大。

2．原著故事内核精良

一部优秀的现象级电视剧除了在收视率、播放量等方面拥有极高的关注度外，该剧本身的故事内核也是极其重要的一项要素。对于IP改编剧来说，原著优秀的故事内核无疑是为影视剧改编的内容情节打下牢固的基础，加上编剧对于原著某些情节的适当调整与修改，更大程度上增强了剧情内容的完整性、可看性。

《三生三世十里桃花》的宏大背景建立在四海八荒之上，讲述了在人、妖、魔、仙分明的疆域内，狐仙青丘女帝姬白浅与天界太子夜华的三生三世轮回爱情故事，其中也加入了另一条爱情副线即青丘白凤九和东华帝君的女追男式老少配的爱情故事。除了感情主线的三世虐恋，《三生三世十里桃花》的四海八荒宏大背景与正邪仙魔相斗的世界观也营造得十分饱满全面。在故事细节上，蕴藏着传奇神话与中国传统文化意象的投射；在叙事模式上，更是有着游戏式的叙事特征，包括角色属性特征（法器运用）、升级修炼、地图闯关等模式，使得故事内容更加耐人寻味，更富传奇玄幻色彩。

（二）演员粉丝流量与实力演技的双向效应

除了原著改编的粉丝基数和故事内核优势之外，电视剧《三生三世十里桃花》的热播很大程度上也得益于该剧演员阵容的强大与演员演技的发挥，引发了口碑与粉丝流量的双重导向。

1．演员阵容强大

在演员阵容方面，剧中的四大主角即两条主要爱情线的主人公，分别是杨幂与赵又廷、迪丽热巴与高伟光。根据云合数据[1]，2017年艺人及其角色在弹幕量、评论量上以不同的形式展开一波波霸屏模式。以下展示的数据选取自2017年1月1日至

[1] 云合数据：《2017年度报告·艺人篇》，2018年1月，云合数据官网（http://mp.weixin.qq.com/s/61xnovKn9nzmj7ZadPSOKg）。

2017年12月31日期间，全网累计有效播放TOP300的连续剧，将剧中艺人的姓名全称及角色全称的评论提及量、弹幕提及量汇总排序。根据下表数据，可以发现《三生三世十里桃花》中戏份最多的三大主演杨幂、赵又廷、迪丽热巴纷纷上榜。在表8-6中，赵又廷与杨幂分别位列第三、第五位。在表8-7，迪丽热巴获得21万的评论量，位列第四位；杨幂和赵又廷分别获得16.7万、16万的评论量，位列第六、第七位。

表8-6 2017年度艺人及其角色弹幕提及量Top10

排名	艺人	数量
1	张一山	76.6万
2	赵丽颖	64.9万
3	赵又廷	44.2万
4	尤静茹	44.1万
5	杨幂	40.5万
6	吴秀波	35.1万
7	刘涛	29.3万
8	胡歌	27.1万
9	张彬彬	26.8万
10	鹿晗	25.3万

表8-7 2017年度艺人及其角色评论提及量Top10

排名	艺人	数量
1	赵丽颖	25.0万
2	张彬彬	22.2万
3	李溪芮	21.2万
4	迪丽热巴	21.0万
5	吴优	17.7万
6	杨幂	16.7万
7	赵又廷	16.0万
8	鹿晗	12.5万
9	郑爽	12.4万
10	盛一伦	11.9万

因此，根据以上数据从侧面也可看出，该剧艺人及其角色的关注量背后，反映的是观众群对于演员与角色的认可与接受，且相较于其他电视剧演员，拥有着不小的影响力。

2. 演员实力演技支撑叙事进展

电视剧《三生三世十里桃花》中，因为有着三生三世轮回式情缘的缘故，两条爱情线上的主人公都需要一人诠释不同类型身份的角色，这对于演员的演技有着极其严格的要求。

从上文2017年度艺人及其角色的弹幕提及量、评论提及量的排名数据可以看出，杨幂对其所饰演的好酒贪杯、为爱执着的青丘帝姬白浅，单纯朴素的凡人素素，调皮淘气的墨渊爱徒司音三个角色的诠释都给观众留下了深刻印象。同时，弹幕提及量排名第三的赵又廷饰演的夜华，从"不知情为何"到化身为一只黑龙与素锦相遇、相知、相爱，直至共结连理，一系列对于爱情的转化与层层递进在夜华这一角色中表现得淋漓尽致。

除此之外，在迪丽热巴和高伟光饰演的凤九与东华帝君的老少配的爱情线中，灵气十足、可爱粘人的凤九在迪丽热巴的诠释下深深打动了不少观众的少女心，东华帝君看似高冷却独对凤九宠爱有加的"反差萌"也是该剧的一大亮点。

两条主要的情感故事线，在主演的生动演绎下得以支持全剧58集的叙事进展。当然，剧中各式配角、反派角色的出色表演也都为全剧增色不少。其中，笔者不得不

提及，全剧年龄最小的演员张艺瀚，饰演被称为糯米团子的阿离。阿离在剧中担任着白浅和夜华情感推动的"催化剂""神助攻"的任务，小演员将阿离的乖巧懂事、机灵可爱诠释得自然得当，无论是喜剧情节还是悲剧情节都把握得十分恰当，也赢得了众多观众的笑声和泪水。

（三）宣传营销的多维渗透

该剧的热播离不开原著的优质基础、演员演技的发挥，以及优秀制作团队的制作，除此之外，更离不开宣传营销的多维度渗透。笔者将该剧的宣传营销策略分为三个部分进行分析。其一是生活化的渗透宣传，萦绕在我们生活的周围；其二是产品个案宣传，笔者将选择"美图秀秀"桃花手绘的案例进行分析；其三是剧中的软性广告植入营销。

1. 生活化的渗透宣传

所谓生活化的渗透宣传，就是对人们生活中的方方面面进行渗透，以达到宣传效果。在人们日常生活的出行方面，该剧播出前夕，优酷便推出定制款"桃花专列"，并于电视剧播出期间的2月14日情人节在北京地铁4号线西单站"种"起了一片桃花林，让过往的乘客全方位感受"桃花情人节"，这样的桃花专列、桃花林着实让人们在现实中醉倒在这种渗透式的宣传里。在服饰上，优酷更是联手咸鱼平台拍卖《三生三世十里桃花》的戏服，进行慈善义卖，所得善款悉数捐献，这样的一次具有创新性和公益性的营销方式也得到了网友们的一致好评与热烈响应。

2. 产品个案宣传营销

在产品个案宣传上的典型代表，要属"美图秀秀"与《三生三世十里桃花》合作推出定制的"古典美人"专属特效，杨幂和迪丽热巴也纷纷在微博上晒出自己的"美图秀秀"桃花手绘图，迎来众多网友纷纷尝试，一大批观众沉浸在十里桃花的古典浪漫氛围中，一起感受仙侠古风之美。

随着该剧的收官，由"美图秀秀"官方微博发起的桃花手绘活动上线仅六天话题阅读量便已突破一亿，并取得了"产生照片数突破一亿张"的惊人数据，相当于活动

期间，平均每秒就产生了24张桃花手绘特效图。[1]

除此之外，还有各大品牌抓住此次"桃花时节"，展开宣传造势，"味全"推出"三生三世，只为你等"桃花主题瓶、"泸州老窖"的"桃花醉"则抱紧剧中"桃花酿"的大腿。各大APP开屏竞相开放桃花，超过80家有合作关系的合作伙伴在电视剧播出期间无间断推出"桃花"宣传，在宣传电视剧的同时大大提高了平台本身的品牌认知度，从而实现双赢。[2] 由此可见，该剧的各类产品个案宣传与营销是相当成功的。

笔者认为，在各大品牌抓住"桃花运"的噱头，借该剧来推广自家产品之时，消费者和用户们还需要擦亮双眼，切勿因追剧而盲目消费，掉入商家陷阱。

3.软性广告植入营销

电视剧《三生三世十里桃花》中的广告植入，也较为贴切合理，与以往影视剧的生硬广告植入不同。许多产品广告经过剧组的精心包装，完美地置身于场景之中，又与剧情有着合理的联系。比如植物护肤品牌"一叶子"在剧中化身为仙界神水"鲜叶玉露"，成为剧中推动情节发展的重要道具；蘑菇街的植入方法则更为巧妙，它化身为"蘑菇集"，成为青丘集市，售卖各类商品；互联网零食品牌"百草味"则在人间集市中变身为百草味坚果铺，这样一系列产品广告的巧妙植入，不仅让观众在观剧过程中能够发现产品的属性特质，也能够与剧情相关联，毫不突兀地使观众在潜移默化中接受了产品的商业宣传。

（四）背后衍生的商业价值

除去宣传营销阶段的商业广告衍生的商业价值之外，在该剧播出后其影视原声音乐随之大火，影视取景地被开发改造成影视文化旅游景点，借影视剧噱头也衍生出相关定制款商品，同名电影以及网游、手游纷纷上线。

1.同名电影、游戏发行

电影版《三生三世十里桃花》由赵小丁与安东尼·拉默里纳拉联合执导，一位是

[1] 中国日报：《〈三生三世〉火爆全网 美图秀秀桃花手绘产生照片破亿》，2017年3月，《中国日报》中文网（http://cnews.chinadaily.com.cn/2017-03/07/content_28462236.htm）。

[2] 凤凰娱乐：《〈三生三世〉线上线下联动宣传 揭秘"桃花局"》，2017年3月，凤凰网（http://ent.ifeng.com/a/20170308/42851676_0.shtml）。

表 8-8 2017 年 8 月 14 日院线电影实时票房榜

	影片名称	实时票房（万元）	票房占比	累计票房（万元）	排片占比	上映天数	
1	《战狼2》	8612.9	55.84%	464864.1	41.05%	19	--
2	《心理罪》	2307.2	14.96%	18679.8	19.42%	4	--
3	《侠盗联盟》	2217.5	14.38%	17074.7	17.32%	4	--
4	《鲛珠传》	1055.8	6.85%	9379.4	11.53%	4	--
5	《二十二》	319.0	2.07%	389.5	1.50%	首日	NEW
6	《地球：神奇的一天》	251.6	1.63%	1360.8	2.12%	4	↓1
7	《三生三世十里桃花》	212.1	1.37%	52268.8	2.14%	12	--
8	《建军大业》	148.3	0.96%	37543.4	1.26%	19	↑2
9	《神偷奶爸3》	95.9	0.62%	102765.4	1.11%	39	--
10	《龙之战》	38.4	0.25	2892.0	0.14%	11	↓2

顾长卫、张艺谋等著名导演的御用摄影师，另一位则凭借《蜘蛛侠》获得奥斯卡最佳视觉效果奖；出品方是阿里影业、儒意影业；主演方面由刘亦菲饰演白浅，杨洋饰演夜华，还有罗晋、严屹宽、李纯等人联袂出演。

电影于 2017 年 8 月 3 日上映，但票房却与片方的实际预期差距巨大，如表 8-8 所示，根据 CBO 实时票房榜[1]，截至 8 月 14 日电影《三生三世十里桃花》上映第 12 天，仅取得 5.22 亿元的票房，实时票房更是只有 212 万元左右，排片占比仅有 2.14%。

在 8 月 11 日之后，《心理罪》《侠盗联盟》《鲛珠传》三部电影的上映使得《三生三世十里桃花》的电影票房受到挤压，8 月 11 日至 14 日四天的票房累计只有 1024.9 万元，还不及三部新上映电影的单日票房，但票房低迷不仅仅只表现在院线市场上。

此外，该电影的豆瓣评分也很低，截至 2018 年 2 月 15 日，该电影在豆瓣上的评分仅达到 3.9 分。究其票房与口碑双向不佳的背后原因，上文曾提到一点，即视觉特

[1] 今日头条、草根娱乐资讯时观：《〈三生三世十里桃花〉亏了还是赚了？三部新片上映票房更是惨不忍睹》，2017 年 8 月，海峡网（http://www.hxnews.com/news/yl/dyzx/201708/15/1283243.shtml）。

效不切合剧情风格，偏西方动画风，与故事风格格格不入，十分出戏，虽借助了好莱坞的特效团队，但仍没有在电影呈现效果上达到原著中该有的仙侠古风之感。此外，影片中的大胆用色和服装造型也着实让观众为之惊讶。

还有一个重要原因在于，电影版《三生三世十里桃花》碍于时长限制，难以把原著中缠绵悱恻的三生三世情缘——展现，而这样的大背景下的原著内容所包含的人物、情节、情感错综复杂，要在短短的两小时内进行呈现，必然会导致故事情节的零散拼凑和跳脱。若是没看过原著的观众进入电影院，则将在两小时的观影中，只看见大胆违和的"好莱坞式古风特效"，对故事情节的把握会十分混乱。

电影版《三生三世十里桃花》被观众诟病最多的在于特效的不贴切和电影情节的跳脱凌乱，这些也导致演员在电影中的情感流露难以得到认同，拼凑在一起就是一幅尴尬的画面，这也必然导致票房的不尽如人意。所以，在拥有极佳的制作团队的前提下，也要将剧本故事琢磨细致，再配上相符的视觉特效才能相得益彰。

因为仙侠剧的游戏式叙事属性，许多仙侠类影视剧都被开发成相应的网络游戏、手机游戏，如《花千骨》。无独有偶，《三生三世十里桃花》这一大IP的网游版也在与同名电影上映的同一时间8月3日上线开启公测，游戏中完美还原了小说和电影中的场景、特效、角色属性、法器装备、仙阶修为等，让玩家可以身临其境般地遨游于三生奇缘、十里桃林之中。更值得一提的是，该网游版游戏还推出了结婚系统模式，玩家可在游戏中一圆自己与剧中人物的情缘。

此外，手游版游戏《三生三世十里桃花——桃花醉》于10月25日公测，并邀请了电视剧中东华帝君的饰演者高伟光代言游戏。与网游版游戏建立在电影的基础上不同的是，手游版更多地建立在小说基础上，并融合卡牌的收集玩法，进行白浅、夜华、东华、凤九等人物角色的收集兑换，并搭配万千古风的仙侠装束任玩家装饰。

其实，对于网游或手游版游戏的商业开发，都存在一定的热度问题，电视剧《三生三世十里桃花》3月1日收官后，热度也在逐渐减低。网游则是在电影版上映时同步上映，虽带来了一定热度，但由于电影版票房口碑不佳的原因，很难吸引或留住玩家。一旦影视剧热度一过，玩家的游戏黏度也将抱有随机性。手游版游戏于10月25日公测，更远离了该剧的热度，因此，对于热点IP开发的游戏推广和上线一定要把握时机，精准定位，适时出击。

2. 影视原声音乐大火

《凉凉》作为《三生三世十里桃花》的影视原声插曲之一，在2017年荣登各大音乐歌曲榜单，如表8-9，张碧晨与杨宗纬演唱的《凉凉》荣登QQ音乐榜单榜首、酷狗音乐榜单第二位，与此同时，另一首由张杰演唱的《三生三世十里桃花》的主题曲《三生三世》也位列QQ音乐榜单第五位、酷狗音乐榜单第九位。[1]

表8-9 2017年上半年最流行的八首歌

曲名	歌手	曲风	QQ音乐巅峰榜热歌半年排名	酷狗音乐TOP500半年排名	网易云音乐评论量	百度指数半年平均值
《凉凉》	杨宗纬 & 张碧晨	流行	1	2	-	30699
《刚好遇见你》	李玉刚	流行	3	1	225831	22554
《告白气球》	周杰伦	流行	2	3	280151	16693
《Faded》	Alan Walker	电音	4	6	161634	9723
《演员》	薛之谦	流行	7	4	184580	10754
《三生三世》	张杰	流行	5	9	-	28952
《成都》	赵雷	民谣	8	7	271305	41922
《暧昧》	薛之谦	流行	6	11	240906	2950

（新音乐产业观察整理，截至2017年5月26日零时）

从上表可看出截至2017年5月26日零时，2017年上半年《凉凉》的百度指数半年平均值在八首歌曲中排名第二位，达到30699；《三生三世》的百度指数半年平均值也并不逊色，排名第五位，拥有28952的关注度。此外，"一首凉凉送给你""凉凉"此类词语也成为2017年的网络流行语，可见一部现象级影视剧所带来的影响。

[1] 潮音乐圈：《薛之谦霸榜2017最热八大歌曲，三生三世成最佳原声带》，2017年5月，搜狐娱乐（http://www.sohu.com/a/144951887_548474）。

3. 影视定制款产品上线

此前，互联网零食品牌百草味便已有了在韩剧《W两个世界》、情感都市剧《北上广依然相信爱情》等剧中进行广告植入的尝试，其中《W两个世界》中推出了一款主打产品"抱抱果"。虽然百草味抓准自身年轻消费者的精准定位，对热播电视剧进行广告植入，但"抱抱果"这款产品与剧情的关联并不大。

而在《三生三世十里桃花》中，百草味紧紧跟随剧中进程与热点实况相结合，在素素和夜华之子"糯米团子"出生的情节播出前夕，同时也是情人节期间，百草味剧中的定制款桃花心糯米团子便已同步推出，给沉浸在缠绵悱恻爱情中的观众带去剧中与现实相关联的产品，可谓一次优秀的营销案例。

该定制款产品的名字来自剧中素素与夜华的之爱情结晶——阿离的绰号"糯米团子"，在产品包装设计上也是以粉色为主的"水墨桃花手绘设计"，配上桃林与桃花瓣的背景，给人以爱情甜蜜如桃花落英缤纷之感，在内盒的食品包装壳里更是分别印上"三生三世"的单个字眼，并附上单个字眼相应的词句，如：一日不见，如隔"三"秋；有"生"之年，伴你欢颜；"世"界再大，只看见你。在产品的食材上，选用的是不黏腻的糯米，米粒清新自然，汇聚成一颗颗糯米团子。此外，在产品海报上的宣传语中，也可见定制产品与剧情的结合，充分实现了广告商业效果与剧情内核的双向效应：有一种爱，缘起，细水长流；有一种香，道地，两厢缱绻；有一种艺，匠心，待若情人。

4. 影视取景地的旅游开发

不少观众在观看《三生三世十里桃花》青丘圣地之美景时，被其中的自然景色所震撼，层峦叠嶂的高山伴随着一弯弯流水，配上粉嫩的桃花树，仿佛世外桃源。该剧热播之后，青丘的拍摄地云南普者黑也随之进入大众眼帘，众多游客纷至沓来，想要一睹折颜上神、白浅所居之处的样貌，看看是否如剧中所见的灼灼桃夭、十里芳华。

云南普者黑拥有独特的喀斯特岩溶地貌，配上高山流水、蓝天白云，仿佛自成仙境。云南普者黑文化旅游有限公司文化策划人张文东表示，该剧播出期间到普者黑景点参观的游客将近3000人，下一步将在此地还原剧中真实的场景，种植真实的桃花，

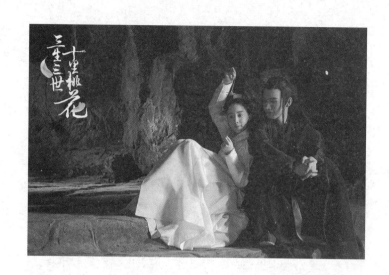

把此地打造为普者黑影视文化的一个亮点。[1]

作为影视取景地而发展影视旅游文化的景点并不少见,电视剧《三生三世十里桃花》的良心剧作品质,也让普者黑获得了游客们的喜爱。伴随影视旅游文化的发展,其背后衍生出的商业价值将是巨大的。

但笔者仍要提醒影视旅游景点的开发商,应适当地植入商业广告,切勿过度开发,不要因此扰乱了当地居民的生活;同时,在《三生三世十里桃花》影视旅游文化的冠名上应与剧组制作方接洽,取得冠名的合法使用权,保护相应的知识文化产权,切不能非法利用,欺骗消费者。

四、意义启示与价值定位

2017年2月至3月电视剧《三生三世十里桃花》的热播,背后也蕴藏着诸多值得思考的问题。2017年的IP改编剧众多,为何该剧成为爆款,虽然众口难调,但该剧

[1] 云市新闻:《仙气爆棚的普者黑已被〈三生三世十里桃花〉剧粉占领》,2017年2月,云南网络广播电视台官网(http://news.yntv.cn/content/20/201702/24/20_1453285.shtml)。

的热播盛况，在一定程度上也反映了大部分观众对其的认可。今后，在现象级电视剧的制作上，尤其是IP改编剧的影视化发展上，电视剧《三生三世十里桃花》仍有许多值得注意和借鉴的地方。

（一）优质IP需进行有效开发与调整

优质IP的影视化发展，也需要有效的开发与调整，毕竟小说与影视剧剧本还是存在很大的差别的，小说的读者与影视剧观众也存在着必然的区别，一个注重文本想象细腻生动，另一个注重视听盛宴伴随流畅的剧情发展。因此，在制作方拿到优质IP的同时，将其进行适当的调整和改编是极其必要的。

《三生三世十里桃花》的原著小说采用插叙的叙事模式，使得情节逻辑更加清晰，避免了观众像看电影版《三生三世十里桃花》一样对剧情产生跳脱之感。

同时，为了保持电视剧的完整性和冲突性以及达到审查要求，也对原著中的一些情节进行了增减调整。由于审查原因，电视剧中删除了原著中的同性恋情节，加入了唐七公子另一部小说《三生三世枕上书》中白凤九与东华帝君的情感线，使得在白浅与夜华感情主线的基础上，再加上一条副线丰富剧情。与此同时，为了剧情更加立体突出，白浅与墨渊的师徒恋在电视剧中隐晦展现，在墨渊复活后，则改为墨渊单恋白浅，突出白浅与夜华的感情主线。此外，为了使剧情更具冲突性和可看性，也增加了不少的悲情戏份，包括凤九为求姻缘而断尾刻字、瑶光上神为天下大义而赴战场等。

经过一系列适当的调整后，电视剧版《三生三世十里桃花》俘获了不少观众的芳心，创造出轮回式仙恋剧这一种新模式。

（二）视觉效果的呈现需惊艳且贴合

在上文中，笔者已多次对电视剧版、电影版《三生三世十里桃花》的视觉效果进行对比，显然，在泛娱乐的时代背景下，在满足观众追求极致视听体验的同时，也不能忘记视觉效果必须建立在实际可接受的范围之内，不能有了视觉特效之美，而舍弃了故事剧情，亦或更严重的是视觉特效虽美但不贴合剧情风格，与故事和观众审美双方面显得格格不入。

因此，随着当前我国影视行业不断地与国际接轨，合拍片日益增多，中外影视合

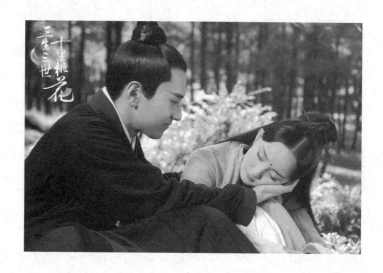

作日益频繁,但在合作中仍要有所坚持,切忌过于盲目推崇技术效果,而忘记了剧作的初衷。

(三)现象级电视剧背后的商业价值需妥善运用

对于现象级电视剧背后的商业开发,一方面其商业价值是巨大的,但这种商业价值运用的背后需要妥善处理,在保证自身产品质量的情况下,精准定位,抓准时机出击;另一方面若是运用不当,将会带来适得其反的效果,常出现"赔了夫人又折兵"的情况。

除此之外,更为重要的一点是,在现象级电视剧商业开发的同时,在项目开展、宣传、策划、营销等各个阶段都应保证诚信合法与尊重知识产权,创建健康和谐的商业价值。

五、结语

一部优秀的现象级仙侠剧得益于文化价值观、艺术美学、商业运作等各方面的成功,缺一不可;但其衍生的商业开发也要相当谨慎。

首先,品质决定影视剧的口碑和收视,面对优质IP进行恰当的改编、调整,利用原著的粉丝积累和原著故事精良的内核打下良好基础。其次,在演员阵容的选择上,明星的粉丝效应和演员的演技实力应是双向选择标准。再次,应充分找准影视剧题材相应的叙事类型,在遵循以往常规模式的基础上,相应开发出创新模式,如轮回仙恋剧。同时,在剧中的叙事细节上,也应注重文化意蕴,切勿胡编乱造,《三生三世十里桃花》中的传奇神话与传统文化意象设计尤其值得借鉴。此外,视觉效果的精美呈现也应贴合剧情;宣传营销手段的多维度渗透,也要时刻与热点剧情双向挂钩,抓住当下受众的口味与审美习惯,精准出击。

最后,成功的影视剧背后衍生的商业开发也要妥当而行,在遵循法律法规的基础上,尊重知识产权的保护与利用,开展具有创新意义、符合健康和谐的影视商业项目,构建文明健康和谐的社会主义文化。

(陈希雅)

专家点评摘录

向明燕:在媒介融合的背景下,电视剧想要取得高收视、好口碑,不仅需要有好的剧情内容做支撑,还要重视和满足受众的心理需求,更重要的是充分利用新媒体和传统媒体的优势融合传播。只有创造出精品内容获取更大的注意力,明确受众心理对症下药,并且充分利用新媒体语境进行多样化的融合传播,电视剧的发展才能更好地契合当下的媒介生态,迎来勃勃生机。

——《电视热播剧背后的融合传播策略——以〈三生三世十里桃花〉为例》,《新闻研究导刊》,2017年第8卷第10期

张淑敏：《三生三世十里桃花》更是和剧名相呼应，十里桃林美不胜收，女主的桃花香作为男主在生生世世中相遇相识的味觉载体，使得剧情发展不突兀，符合情理，而云南普者黑的十里桃林更是让观众欣然向往。桃花粉嫩，与感情的朦胧甜蜜相应相和，在剧中的视觉效果更是极致，这使电视剧不仅有着引人入胜的故事情节，还有令人陶醉的盎然景色。

——《浅析网络小说改编剧〈花千骨〉和〈三生三世十里桃花〉》，《西部广播电视》，2017年第13期

2017年
中国影响力电视剧分析 案例九

《无证之罪》
Burning Ice

一、剧目基本信息

类型：悬疑、犯罪

集数：12

上映时间：2017年9月6日—2017年10月12日（每周周三、周四各播出一集）

播出情况：爱奇艺官网播放量超过5亿次（截至2018年3月1日）

二、项目主创与宣发信息

出品单位：北京爱奇艺科技有限公司、北京华影欣荣影业有限责任公司

制作单位：霍尔果斯万年影业有限公司

编剧：马伪八（根据紫金陈同名网络小说改编）

导演：吕行

主演：秦昊、邓家佳、姚橹、代旭、王真儿、宁理

配乐：高小阳

剪辑：路迪

三、剧目获奖信息

2017年获得横店影视节暨第四届"文荣奖"网络单元最佳剧情奖。

网络剧精品化制作的全新探索

——《无证之罪》分析[1]

网络剧《无证之罪》被称为中国"首部社会派推理超级网剧",讲述了"痞子"警察严良同诸多犯罪嫌疑人展开智商与情商的双重较量。与同年度同为涉案网剧的《白夜追凶》相比,《无证之罪》的情节与人物关系相对简单,但是在心理情绪的营造上却又十分饱满,这也是社会派推理的风格所致。此外,《无证之罪》在电影化制作的层面上显得格外精良,其短小精悍的形态则是对周播迷你剧的探索,这一系列举措都是爱奇艺对网络剧的全新思考。

然而,本剧尽管制作精良且备受好评,以至多家媒体将其与极为火爆的《白夜追凶》放在一起讨论,但是高口碑并未换来理想中的点击率。不过,究其原因并非其制作手法或市场把握上的缺陷,而是缺乏周播模式的制作经验,这也不得不引人深思。

一、社会派推理叙事中的"边缘性"世界

网络剧《无证之罪》改编自素有"中国版东野圭吾"之称的紫金陈的同名小说,它选取了青年群体和网络用户均比较喜爱的推理题材。本剧不仅仅热衷于强化推理题材的悬疑性与刺激感,而且将此类故事升华至人文关怀的高度。全剧沿用了原著的社会派推理风格,重点描述了"边缘人"的生存环境及心理状态,言下之意是呼吁对社

[1] 本篇剧照选自电视剧《无证之罪》,文中不另作说明。——编者注

会各个阶层与群体的关爱。

（一）社会派推理与中国的审美环境

紫金陈的网络小说《无证之罪》所采用的社会派推理是一种源于日本的文学风格，而日本的推理文学又是源自欧美。因此，从文化传播角度看，《无证之罪》的背后是一条推理文化由"欧美—日本—中国"的传播线索。

从东西方两种思维方式来看，西方侧重细节与思辨，东方侧重整体与感悟，因此推理作为一种逻辑行为，其实更符合西方的思维传统。尽管中国自古就有涉及断案题材的公案小说，但这类小说的重点在于通过断案来表达对清官的称颂，与西方专注于层层递进的案件判断与推演截然不同，因此也无法称之为推理文学。近代以来，西学东渐，福尔摩斯等西方文学中的侦探人物走入东方人的视野，为通俗市井所欢迎。再加上日本自19世纪后期的明治维新起就开始了"脱亚入欧"的西化风潮，推理小说因其逻辑化的西方思维属性与通俗性的市场需求，使得日本本土文学家对这一类型的创作也是跃跃欲试，而社会派推理更是一种原创自日本的推理风格，从而在日本形成与西方相对应的东方推理文学。

日本推理文学的发展以及向中国的传输这一过程迎合了推理、侦破等西方文学元素在东方落地生根的脉络，暗示了东方思维与西方思维沟通、接轨甚至交融的趋势，

这也是19世纪以来至今仍存在于国际文化交流领域中的趋势之一。《无证之罪》所采用的社会派推理风格在日本与本格派推理相对应。本格派推理又称古典派，是传统的以解谜为中心的叙事方式，侦破案件的过程以找出作案人为叙事核心；而社会派推理则基本上不会把焦点放在谁是作案人或是如何作案上，甚至一开始就会暗示作案人是谁，这种风格重视人物描写，深挖作案动机，专注于对人性的描绘与剖析以及对社会问题的深度思考和解读。由此可见，社会派推理相较于本格派推理而言，在西方式的逻辑推理中更倾向于描述东方式的"心中之贼"，更符合东方人"内求诸己"的思维传统，也突出体现了东西方文化交融的结果。在《无证之罪》中，故事在讲述到三分之一前就已经将雪人杀人案和江桥杀人案的两位凶手告知或暗示给了观众，观众完全处于全知全能的上帝视角来审视警察侦破案件与凶手掩藏证据的完整过程，甚至连警察严良也猜到凶手的身份并和凶手对话、谈心，但就是苦于凶手隐藏罪证手法之高明而无法结案。而观众在观赏这一故事的过程中，兴奋点不在于凶手是谁或凶手如何作案，而在于凶手为什么作案以及凶手和警察的人性较量。

早在《无证之罪》的原著小说诞生之前，中国对日本的社会派推理风格的关注就已经相当充分，尤其是20世纪七八十年代在中国广受欢迎的日本电影《追捕》《人证》《砂器》等都是社会派推理的代表作，只不过中国本土在对这一风格的实践中并没有产生较有影响力的作品。此次《无证之罪》成为网络剧的"黑马"，说明了社会派推理这一风格在中国依然有市场潜力，究其原因，除了中国与日本在思维传统上有相似之处外，相同的社会转型所营造的生活环境也应被考虑在内。社会派推理在日本兴起于20世纪50年代，当时日本处于由战争转向复苏的转型期，这一时期也是由传统走向真正意义上的现代，使得当时从经济、政治到文化、思想再到日本同世界的关系等均发生了剧烈的转变。战争遗留下来的创痛记忆、经济发展带来的社会压力、美国对日本的影响最终汇聚为个人身份的迷茫，从而产生极为复杂的社会矛盾，也暴露出隐藏在日常礼节背后的各种夸张、扭曲甚至变态的人性。然而，日本自明治维新以来就形成了义务教育的传统，国民整体的阅读与思维能力得到提升。一方面巨大的社会压力让人们更愿意接受趣味性较强的通俗类文艺来调剂情绪、舒缓压力；另一方面良好的教育环境又使得过于低俗、幼稚、无聊的文艺作品不受欢迎，于是这种既反映了复杂的社会现象，又充满趣味性，情节又因富有逻辑性而脱离低俗化的社会派推理

文学在这一时期得到发展。而反观当今的中国，我们虽未处于战乱时代，也早已度过了战后复苏阶段，但依然未能走出由传统转向现代的过渡期，社会转型所带来的生活压力同样深深地影响着我们每一个人。20世纪60年代的东京被称为"上班族的地狱"，而今天的北京、上海也面临着同样的问题。我们在现代生活中为了生存而奋斗的同时又不得不正视来自父辈的身份与经历的影响，这种精神压力同样在今天的中国造成了错综复杂的社会矛盾与人性形态，加之义务教育的普及，于是在网络化的审美中，那些纯粹脱离现实、耽于梦幻的故事逐渐让位于丝丝入扣而妙趣横生的故事。当前不少中国观众所喜爱的"烧脑"题材，就是一种将悬念元素放置于社会环境或历史背景中的叙事形态，其实它同社会派推理的风格就有相似之处。这就是源于日本的社会派推理在当前的中国也能够存在市场潜力的社会文化原因，流行性的审美情趣总是根植于这个时代本身。

其实，从文艺与社会的关系来看，社会派推理不仅是东方社会对西方推理文化的接受与继承，更是对整个世界领域推理文化的丰富与创新。如果说源自西方的本格派推理将英雄人物的学识修养与个人意志发挥到极致，那么形成于东方的社会派推理则选择运用推理的形式与技巧来达到认知社会与人性的目的。《无证之罪》中的"雪人"骆闻并不是十恶不赦的杀人狂魔，其高深莫测的作案手法背后隐藏着因家人被害而萌生的复仇心理和对警方办案不力的谴责，而李丰田的杀人行为则源于长期生活在缺乏爱与同情的社会环境中所萌生的极端心理，而这些作案背景反映出来的问题也值得全社会思考。

由此可见，推理不仅仅是为了查出作案人，更是为了梳理犯罪行为的前因后果，最终探讨改善社会的方式。正如本剧导演吕行所说："我们不希望观众一直用自己的智商不停地在想谁是凶手，犯罪现场是什么样的，因为这些会影响观众的投入。而作为社会派推理来讲，情感的体验是要大于案件实际发生情况的。"[1] 因此，社会派推理的本质是现实主义的通俗化、大众化的产物，在追求市场、贴合民众的同时没有丧失分析社会的高度与责任感。

[1] 菱茳：《〈无证之罪〉主创：高潮段落没来之前，大家看到的都不是主菜》，2017年9月21日，第一制片人（http://www.sohu.com/a/193608860_141588）。

（二）关于"边缘性"世界的刻画

既然社会派推理侧重于从社会与人性的角度来反思罪恶的根源，那么《无证之罪》在这一层面上主要聚焦于一个"边缘性"的世界，并试图理解生存于其中的人们的挣扎、抗争与妥协，从而发现人性的扭曲、制度的不合理以及更为深层次的哲学话题。

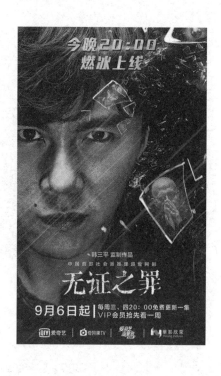

从本质来看，"边缘性"（marginality）这一概念是一个二元对立的思维的产物，既然有了"边缘"（margin），那么必然也存在"中心"（center），并且在"中心"与"边缘"的关系中总是"中心"主导着"边缘"，于是，"边缘性"天然地具有了某种悲剧的意味。不过，由于不同的社会环境与意识形态，关于"边缘性"的探讨在 20 世纪成为一个复杂而多维的话题。首先，关于"边缘性"的理解起源于德国犹太学者齐美尔提出的"外来人"（stranger），即一个用于描述迁移至另一地域的移民的概念。到了 20 世纪二三十年代，美国学者帕克用"边缘人"（marginal man）一词来形容那些"不得不被迫生活在两种社会中，同时是生活在两种不但不同而且相互对抗的文化中"[1]，并且"虽然分属两个群体，可是这两个群体都不接纳其为群体成员"[2] 的人。而斯通奎斯特则认为"并非只有移民才会产生边缘性，诸如接受教育、婚姻、地域征服、殖民化、阶级变迁和角色变化之类的内在变迁也同样会造成边缘性的产生"[3]，从而将"边缘性"的适用范围从移民者推广至一般性的社会成员。"二战"后，拉丁美洲基于自身现状，使得"边缘性"的概念被阐释为一种"第三世界"国家中常见的经济与社会困境。一方面，"第三世界"国家在战后均经历着由传统向现代的转型，发展的不平衡性造成了"中心"与"边缘"的对立，发展较快且

[1] 车效梅、李晶：《多维视野下的西方"边缘性"理论》，《史学理论研究》，2014 年第 1 期。
[2] 同上。
[3] 同上。

接近现代的部分被认为是"中心",而其余部分被认为是应该受"中心"影响的"边缘"。那么具体到个人也可以由此而分为接近现代的人和游离于现代性之外的人,不过用于个人的身上,"现代性"更多体现为规则性、制度性,即那些不符合社会规则与法律的人便被贴上"边缘性"的标签。另一方面,发展现代经济尤其是工业经济是一个逐步走向垄断的过程,部分居于垄断地位的人不仅掌握着社会上的主要财富,还掌握着权力和话语表达的途径,制定着社会规则,于是那些拥有较少财产而无话语权与社会决策权的群体也是"边缘性"的体现。由此可见,基于研究者不同的身份与背景,"边缘性"也在政治、经济、文化、社会等不同领域和维度中被阐释。但是,无论"边缘性"或"边缘人"的外延如何扩展,它们的相同点都是归属感的缺失,而这种感受也都源于社会中主流群体对非主流群体的排斥或孤立。由此看来,网络剧《无证之罪》将故事发生地由原著中的杭州改为哈尔滨,无论是从地理方位,从经济转型中的现实状况,还是从土洋杂处而形成的文化交错上看,都有利于描绘一个"边缘性"的世界。

其实"边缘性"的人和世界早已是文学中的常客,现实主义典型人物的塑造手法造就了文学领域一批批具有"边缘性"人物的形象,这种文学性的手法也表现在《无证之罪》之中。本剧为观众呈现了一个充斥着各色人等的"边缘性"世界,生活于其中的人们相对于主流群体而言都是异质者,而他们的命运又都掌握在主流势力的手中,

他们的人生也只能以主流势力定下的标准来评判。李丰田是算命女人口中的"野孩子"，他的出生注定就是一次不道德的偷情的结果，火葬场的职业又使其远离普通人的生活，而他终日穿着一身老式的棉衣显得与时代格格不入，就连抽烟都要使用一种不同寻常的另类姿势，他不可能被任何一个群体容纳，只能漫游在各个群体之外；骆闻的妻女被害，警方却迟迟破不了案，于是就模仿凶手的手段来作案以便吸引警方注意，他代表着一类因为曾经所信赖并依靠的主流力量的长期缺席而由主流主动走向非主流的人，他既不属于原先所处的主流群体，也不屑于同非主流群体为伍，因而也只能处于游离状态；朱慧茹生活在社会底层，为还债而给他人做情妇，成为被社会地位与道德双重排斥的人，但她本人又单纯、无辜，同样不能轻易地归属于善或恶中的任何一方；郭羽是一家律师事务所的底层小职员，因没有通过司法考试而无法成为正式律师，整天遭受领导和同事欺侮，而他所供职的这家律师事务所又整天和黑帮搅在一起，注定了他不会走到法律工作者的核心群体中，于是他不可避免要经受理想与现实之间的冲突；而黑帮虽然外表强悍，看似能够主宰自己的命运，但他们内在却很脆弱，嚣张跋扈的外表下藏着一颗恐惧又焦虑的心；至于剧中相对正派的严良，在警察队伍中同样也被排斥，他黑白通吃，满嘴脏话，纵有查案本领也被踢出了刑警队伍，即使破获再重要的案件都无法回到刑警队，同和他一起查案的人相比他始终没有正式合法的身份。由此可见，全剧中的几个主要人物几乎由上至下都是不同级别的"边缘人"，都不同程度地遭受排斥。

而在这个"边缘性"的世界里，没有一个人能感受到生命的自由，他们都生活在压抑与困惑之中，每个人都想逃离这个"边缘性"的世界，然而却只能在原地停留。李丰田因为从小缺乏关爱而变得残酷无情，又因为深爱着在狱中自尽的儿子而杀害了法医骆闻的妻女；骆闻因为爱自己的妻女而选择报复杀人，又因为怜悯那个让他想起女儿的朱慧茹而暴露了自己的身份；郭羽因为对朱慧茹的爱而不惜将自己卷入凶杀案之中，又因为自身的懦弱与贪婪而沦为李丰田的帮凶；朱慧茹因为爱她的哥哥而成为别人的情妇，在杀死黄毛后又因为郭羽和骆闻的关怀而逐渐学会了说谎；严良也是因为对刑警工作的热爱，才能被赵队长"骗"来查案，当案件破获后他又再次回到原点。这些人物都曾经在"爱"的驱使下彼此之间步步相逼，而造成他们如此紧张的"爱"，其实对他们而言又是生命中的稀缺之物。

那么，剧名"无证之罪"中的"罪"到底是什么？制片人齐康曾在一次采访中提到："每个人都有'罪'，这些'罪'毋须证明，但是却在我们心里留下伤疤。"[1] 在我看来，这个"罪"就是每个人心中的冷漠与自私、贪婪与欲望，是每个人心中都有过的以自我为中心而视他人为边缘的意念。我们看不到它实实在在的罪证，却总在无意之中伤害了他人与社会，就像"雪人"杀人却没留下任何证据一样。

本剧既然是涉案题材，那么就肯定会涉及正义与非正义的较量，并且正义的一方是已被事先确定的。然而正义又只能是相对的，它由主流群体决定，非主流的"边缘人"对此则是失语的。在这部描绘"边缘性"世界的网剧中，朱慧茹、郭羽等人的创伤被放大，尤其是当观众的视角在摄像机的引导下同朱慧茹的视角相重合后，正义与非正义在朱慧茹身上变得模糊起来。从法律上讲，朱慧茹在被强奸时杀人只能算作正当防卫，然而却被看似懂法实为法盲的郭羽和"关爱"她的骆闻带入了毁尸灭迹的非正义境地，以至于当她和严良在审讯室里相互较量时，观众能感受到一种来自"边缘性"的抗争的快感。骆闻由正义走向非正义，根本原因在于心中渴望的正义得不到伸张，当他的诉求得到满足后他也会接受正义的制裁。而严良的正义感更带有荒唐的意味，代表正义的刑警队无法完成破获一起无证之罪的任务，严良能够破案恰恰源于他黑白通吃的能力，即游走于正义与非正义之间的手段，但当严良帮着刑警队完成正义的伸张之后却又被代表着正义的团队再次驱逐。不过对于严良而言，至少有一个时间段他代表着正义与主流就已经满足了。可见正义与非正义的界定超出了自然情理，而是一种身份归属问题，它源于主流群体的意志。也正因为如此，正义与非正义的较量往往在被主流群体排斥的"边缘性"的人身上显得更加复杂。

综上所述，《无证之罪》通过社会派推理的风格，关注"边缘性"这一社会学命题，从而展现了更为复杂而深邃的人性。

[1] 大公网：《〈无证之罪〉社会派推理揭示残酷现实》，2017年12月17日（http://news.takungpao.com/paper/q/2017/1217/3525263.html）。

二、电影化的网剧制作

2017年,以《无证之罪》《河神》等为代表的一批爱奇艺自制网剧均以电影化的制作手法为人称颂,完全改变了之前网剧粗制滥造的局面,标志着网剧精品化时代的到来。

电影化的特色源于电影特殊的观赏方式,而电影与电视剧的观赏方式的本质不同就在于来自他人干扰的程度的差异。我们在看电影的时候,电影是与每一位观众进行"一对一"的交流,当影厅的灯光变暗且全场都必须保持安静时,每一位观众都会认为只有自己存在于影厅之中,我们会全身心地投入到影片的观赏中而将其他人视为不存在,并且这个时候在影厅说话或者制造其他声音均被认为是不文明的行为,由此我们每一个人在观赏电影时所受到的来自他人的干扰是较少的。而当我们看电视剧的时候,电视机往往摆放在家庭中的客厅位置,我们或者是一家人坐在一起有说有笑地看电视,或者是一边做家务诸如洗碗、拖地一边看电视,于是我们在看电视的时候往往受到他人的干扰较多。

由于电视剧的观看更多是一种伴随式的传播,它强调与生活同步进行,而不必刻意从生活中抽出某一特定时间来观看,因而电视剧的叙事性主要来自人物的台词而非视听语言,人们可以一边听着台词一边做其他事情也不会影响对剧情的理解。而电影既然要求观者抽出专门的时间在一个与外界相对隔绝的环境中全身心投入观赏,就要用尽各种手段全方位地调动观者的视听感官与心理感知,因此电影的艺术表现往往更依靠视听语言的叙事张力而非人物台词。

由此看来,电影化制作之所以能够区别于电视剧的关键在于如何充分运用视听语言和叙事张力来全方位地调动观众的感官与情绪。既然如此,那么本剧的电影化风格主要表现在以下几点。

(一)符合电影表现力的改编方式

尽管本剧中社会派推理的叙事风格来自紫金陈的原著小说,但也并不意味着导演仅仅是照搬剧情。本剧的主创团队为了能更好地发挥电影化制作的优势,对原著小说的内容、情节也做出了相应的调整,使之更适合用电影的艺术语言来表现。

首先,导演从视觉化的角度进行改编,使得剧情本身离不开画面的呈现。导演将故事发生的时空由小说中的夏天的杭州改为冬天的哈尔滨,不仅仅是为了更好地表现"边缘性"的主题,也是为了营造更有质感的视听氛围。由于背景环境可以直接作为视听语言建构的场景,承担着烘托气氛的功能,而哈尔滨因天气寒冷的地域环境更有利于营造冷峻甚至蛮荒的气息,历史上遗留下来的西洋建筑在昏暗的灯光的照耀下如同一个被人遗弃的古堡,形成光怪陆离之感。而工业区废弃的厂房不仅在镜头的拍摄下能够呈现出神秘感,同时这样的场所自身又带有隐蔽性,也可为剧中罪犯的藏匿提供合理的解释。况且哈尔滨特有的冰天雪地本身也有掩埋、藏匿的象征意味,符合剧名"无证"的想象。除此之外,改编中刻意放大了李丰田吸烟的情节,强化其反向吸烟(即从烟尾点燃,镜头中的火焰会更加耀眼)这一动作本身的怪诞以及在画面上呈现出来的视觉冲击。由此可见,上述改编都是希望剧情更有利于视觉效果的表达。

其次,从戏剧化的角度进行改编,使得剧情本身富有动感与张力。导演增加了关于黑帮的故事,不仅符合人们对东北黑帮的惯常印象,同时还使本剧具备涉案与黑帮双重类型,增强了情节的复杂性。至于部分人物的身份也被调整,比如朱慧茹增加了"小三"的身份使得剧情的规定情境更加极端,严良则从大学教授改为痞子一般的警察,而将郭羽的身份由程序员改为律师则构成原本知法却做出违法之事的矛盾,人物身份

与行为所形成的错位也颇具讽刺意味,从而强化了一种在夹缝中生存的扭曲与变态之感,便于营造戏剧冲突。

(二)"新浪潮"式的镜头运用

电影化制作的突出表现在于对镜头的雕琢,每一个镜头从内容到形式上都力求独到且具有深意。其中,长镜头、场面调度、手持拍摄等"新浪潮"式的拍摄手法被导演大量采用,这些镜头拍摄方式总体来说具有营造画面纪实感的功能。长镜头是一种与蒙太奇相对应的镜头处理方式,更加强调画面中时空的完整性,因而电影理论家克拉考尔认为这种长镜头能够复原物质现实。而场面调度强调画面内诸多元素以及摄像机本身的位置与移动方式的设计,从而开发了长镜头的叙事潜力。手持摄影则得益于战后新兴的电视业的蓬勃发展,它被广泛用于电视新闻的拍摄,由于画面往往因没有脚架的支撑而晃动,同样也能带给观众纪实感。

涉案题材向来与纪实风格结合紧密。从涉案类型的电影、电视剧的发展史中我们不难看出,涉案题材为了能吸引观众,往往采用改编真实的大案要案的方式。不仅如此,画面上追求纪实感,也能让观众获得一种身临其境的感受,从而强化了剧情对心理的刺激。

《无证之罪》中的长镜头往往与跟镜头结合使用,在追求纪实感的同时也增强了长镜头的叙事张力。跟镜头本身就具有电视新闻中跟踪采访报道的纪实感,同时这类镜头使得观众与剧中人物处于同一叙事视角上,突出了事件的未知性,同时也增加了悬念感。比如,全剧开始的第一个镜头讲述了孙红运被杀害的过程,整个镜头总长约100秒,先是一个降镜头从高空落到一个小巷内,与此同时一辆小轿车由远及近开来,镜头再跟着从车上走下来的孙红运转到旁边的一个漆黑的小胡同里,镜头一直跟着孙红运的后背直到他突然被一道黑影掠走,剩下空荡荡的小胡同。这里用长镜头呈现了一个生命从鲜活到消失的完整过程,由于中间不曾切换而近似于真实再现。跟镜头让观众只能一直跟着孙红运来探知后面的故事,不到最后一刻观众不知道结局会是什么,于是紧张的情绪得以逐渐积累,直到最后听到孙红运一声惨叫才得以释放。

此外,长镜头与跟镜头的结合用于人物出场时,也能通过合理的场面调度自然而流畅地展现人物所处的环境以及人物与环境的关系。比如,郭羽的出场是一个将近一

分钟的长镜头，镜头从他提着几杯咖啡走进律师事务所大门开始就一直跟在他的后方，他先是把手中的咖啡分给了客户和同事，其中一位同事还让他复印文件，趁复印机运转时他又去自己的座位上喝水，水还没喝完就被领导叫到里屋的办公室，而办公室里布置成了一个佛堂，领导则是背对着郭羽。这一个镜头连贯而流畅，通过场面调度的充分利用，完整地呈现了郭羽工作的环境以及他与同事及领导的关系。他作为单位里最底层的员工而注定生活在一片忙乱中，同事能够随意支使他做任何事，而领导则对他不屑一顾。更值得关注的是，作为一个律师事务所本应讲求实实在在的法律，而领导的办公室里却摆着菩萨的塑像，那么这个律师事务所到底是讲事实还是讲迷信，从中我们能感受到一种反讽的意味。

至于女警察林队出场的镜头使用的是手持拍摄的跟镜头，摄像机跟在林队的后方随她一同走向案发现场。导演在这里将原本用于电视新闻的手持拍摄运用在影视剧的创作中，刻意营造的晃动既增强了画面的动态效果，也将画面制造出类似于新闻纪实片的形态，从而突出纪实意味，仿佛案发现场就在现实当中。

"新浪潮"式镜头的使用不仅能够突出画面的纪实感，同时还具有其文化意味。"新浪潮"是"二战"后欧洲青年导演群体推动的一场电影革新运动，代表着一种突破固有思维与模式的力量，同时也是作者型导演彰显自我意识的代表，是电影发展史中最具艺术生命力的片段之一。《无证之罪》对"新浪潮"式镜头的使用，一方面符合了涉案剧应有的纪实感，另一方面也是对以导演为中心的艺术性的追求，这种追求也是对以制片为中心的商业化运作模式的革新与挑战。

（三）心理情绪的调动

本剧调动心理情绪的方式主要是运用颜色刺激与叙事节奏，色彩本身具有表意性，不同颜色对眼睛的刺激能形成不同的心理感知，而通过剪辑形成的叙事节奏能够形成或紧张或放松的心情。

全剧的画面基调较为昏暗，基本以黑、灰两种色调为主，给观众的心理制造压抑感。黑色的运用一方面符合涉案剧的特色，即罪案往往都在阴暗的环境中发生，另一方面黑色带来冷酷、绝望的视觉感受，暗示了故事的悲情色彩；而灰色基调不仅衬托出严冬里的寒气逼人，也点明了人性的复杂。美学中也往往用"灰色人物"一词来表述一

个人的多面性，严良身为警察的同时也跟黑道关系紧密，骆闻凶残地杀人却是源于给妻女报仇的心态，朱慧茹生性善良、纯真却也有"小三"的污点，郭羽的可恨之处也是源于他本人的卑微。

此外，剪辑中也通过多种风格来营造不同的情绪。从整体的剪辑风格看，全剧的节奏较为舒缓，呈现娓娓道来之感；而在展现警方调查、取证、分析案情的镜头中，往往采用小景别或运动镜头的快节奏剪辑，通过增强画面的动态感来调动观众的紧张情绪；至于剧中元凶李丰田的镜头，剪辑往往使用非连贯的跳切，给人以强制、压迫、冷酷的感觉。

（四）细节的精致处理

电影之所以比电视剧的视听效果更加精良，在于电影对细节的精致处理，使得每一个细节、每一个视听元素都能爆发感染力。

在《无证之罪》中，比如黄毛强暴朱慧茹的镜头中刻意用闪烁的灯光来模拟飞驰的火车上的车灯扫过面颊的效果，营造情势急迫、内心慌乱的感觉。在拍郭羽的小景别镜头时，正面拍摄表明他说的是真话，侧面拍摄时表明他说的是假话。这种对镜头细节的细微处理开发了视听元素的表意能力，使得全剧回归到单纯用画面来叙事的状态。

而声音的使用也突出了精细化。环境音效丰富而立体，在雪地里走路时脚踩积雪的嘎吱声，还有因为寒冷而大喘气的声音等，都处理得格外清晰。此外，音乐的搭配

采用"对点"方式,即针对情节和场景来专门创作音乐,好处在于情绪的渲染更加饱满,但要做到这一点的前提是剧情本身短小精悍。

综上所述,《无证之罪》在改编、拍摄、剪辑等诸多环节均向电影的标准看齐,这在以往的网剧制作中几乎是不可能的,而这一举措的背后是爱奇艺致力于网剧精品化的决心。因此,这种电影化制作的意义不仅仅停留在美学与艺术层面,更意味着网剧作为产业的革新。

三、精品网剧的产业运作

从产业与市场运作角度来看,网络剧《无证之罪》的主要特色就在于网络剧的产业形式,它体现着媒介融合、艺术融合,也弱化了艺术与商业、创作与欣赏的界限。网络剧全称应为"网络自制剧",是由视频网站制作并独家播出的剧集,它与自制网络综艺、网络自制资讯等网络节目一起改变了之前视频网站仅作为"视频超市"的样态,由视频内容的汇集与分享转向主动性的原创。

2014年被称为"自制元年",这一年网络剧呈现井喷之势,《万万没想到》《灵魂摆渡》《谢文东》《极品女士》《白衣校花与大长腿》等引发轰动的网络剧都在这一年或者前后时间播出,然而,早期的网络剧由于资金及专业人才的缺乏,大多粗制滥造,除了热点话题的炒作与极尽搞怪之外,从剧情设置到视听语言的运用均处于较为低端的水平,每集时长也不超过半小时。

然而,国内影视行业一直没有放弃对网络剧以及台网融合模式的探索,网络剧的专业化程度也在不断提升。2017年是网络剧走向成熟的时刻,《河神》《白夜追凶》《无证之罪》《春风十里不如你》等网络剧的制作水准超越了传统电视剧,甚至直追电影,时长也与传统电视剧相当。与此同时,互联网思维与大数据时代也促使网络剧的产业与营销行为日益合理,台网融合的播出方式也得到实现。这些变化都使得网络剧在2017年迎来巨大的飞跃。

《无证之罪》体现了网络剧的最新探索,不仅在制作水准上力求电影化,在市场运作上也充分利用网络资源,其定位之精准、资源整合之全面等都具有前沿性。

（一）分众化的内容生产与广告植入

网络剧《无证之罪》从 IP 转换到内容生产，再到广告植入、品牌营销等，均鲜明地体现了互联网平台分众化的传播特色，这种将内容特色与渠道特色达成高度一致的理念，是这部网剧及其所营销的产品获得关注的重要原因。

影视作为大众传媒，其传播对象通常被定义为普通大众，即只要能接收到传输信息的人都是所谓的"普通大众"，并不刻意区分群体和阶层。在这一定位上，传统意义上的影视传播要满足社会上普通大众的需要。因此，传统的电视剧力求尽可能照顾到更为广泛的观众的意愿，甚至为此不惜降低文化品格，结果往往在众口难调的现代审美环境中陷入尴尬境地。当然，这一状况主要是因为传统媒体的传播渠道的单一且单向，使得大众无法在传播渠道上被区分，传播者也无法及时得到传播对象的反馈。

然而，随着传播渠道的日益多元，通过渠道的信息也呈指数半爆炸式增长，而人们的时间和精力有限，不可能对多数信息全盘接收，因此只能有选择地获取内容，那么在人们选择的过程中，情趣、性格、爱好等个性化的因素就起了关键作用。于是，原本是完整的、模糊的大众的概念被这些个性化的因素加以区分，就形成了一个个更为细小的群体。不同的传播渠道就可以根据受众需求的差异性，有针对性地向不同的受众群体提供个性化的信息与服务，从而形成与大众化传播相对应的分众化传播。与此同时，分众化传播也在建构不同的群体。分众化传播是对个性标签的强化，原本同质特征不明显的人得以在分众化传播的各种标签的感召下分门别类地聚集在一起，使得个性的标签旗帜更加鲜明。由此可见，分众化传播与分众的形成这两者之间是互动的。

互联网时代加剧了分众化的深度与广度，营销行为更加垂直细分。就拿影视领域来说，传统的电视剧营销形成的是制片公司与电视台之间的联系，这是一种企业对企业的营销（Business-to-Business，简称 B2B）；而网络剧的营销形成的是制作团队与网络用户之间的关系，这接近于一种个人对个人的营销（Customer-to-Customer，简称 C2C）。这两种营销方式之间存在着本质区别，我们依然以影视作品为例进行说明。

影视传播的两个终端本应为主创团队和观众，但是在传统的 B2B 营销中，这两个

端口却被制片公司和电视台的购片部门代替,这是因为 B2B 模式的影视营销最为关键的行为在于电视台购买制片公司的电视剧。首先,某部电视剧会不会被观众喜欢或值不值得购买是由电视台说了算,而不是由电视机前的观众说了算,其实是电视台的购片部门来代替观众进行选择,但是电视台的选择未必符合观众真正的口味。其次,电视剧的生产是其主创团队与制片公司相互磨合的结果,而制片公司则要根据电视台的收视反馈来分析市场,并以此来引导主创团队的思路。而这所谓的收视反馈本身也很粗放,它仅仅是一个由一定容量的样本构成的数值,除此之外别无其他信息,并且即便这个收视反馈的样本容量被无限扩大,也难以同互联网的数据量相匹敌。于是,在这一传播过程中,电视剧的主创团队和观众并未构成直接联系,他们都要通过制片公司与电视台进行周转。因此,传统的 B2B 模式的电视剧营销中,不仅观众只是以"大众"的形式存在,而且整个传播过程的间接性也导致了观众的兴趣、口味以及主创团队的意图都不能明确地被传达。

而 C2C 模式的营销则弱化了制片公司和购片部门的意志,形成了主创团队与用户的直接传播。在这一过程中,由于互联网既承担着播放内容的职能,又要召集内容生产者为用户提供内容服务,原本属于电视台和制片公司的角色均被互联网平台一同包揽,于是网络剧的传播变成依靠互联网平台而进行的主创团队与网络用户之间的沟通行为。

与此同时,互联网平台也更符合精细化、分众化的特色,这一特色的集中表现就是垂直细分。以优酷为代表的视频网站将视频内容分门别类并加以标签,如"剧集""电影""综艺""游戏"等,单是其"剧集"这个一级标签下又分为"按地区""按类型""按时间"等二级标签,而二级标签下又细分为更多的三级标签,比如"按地区"又被分为"中国大陆""中国香港""中国台湾""日本""美国""英国""韩国""泰国""新加坡"等九个子标签,"按类型"又被分为"古装""武侠""军事""警匪"等多达十八个子标签。这种由一级标签下分二级标签、三级标签及更多的划分方式,将视频内容纳入一个树状关系网之中,这就是互联网的垂直细分思维。在这个垂直细分的体系中,不仅可以将分属不同群体的用户喜好明确地指向更为细致的元素,而且播放量、评分等形成的数据又能反馈出这些元素的受欢迎程度与等级,从而为进一步的内容开发提供数据支持。PP 视频等视频网站更是将视频的时间线上的每一个时间刻度都标

出了点击量，从而将用户的喜好进一步细化为一段视频中的情节点。更为重要的是，细化的不只是视频内容还有用户本身，互联网上每一个数据都是与用户的个人信息绑定，因此就能从性别、年龄、职业等用户身份的角度更为细致地分析数据。由此可见，在互联网的C2C营销中，内容与用户均被细化，彼此之间的影响也是互动的。用户能通过垂直细化体系更清晰地搜索出自己喜欢的内容，而主创团队也能通过用户形成的庞大而精细的数据库来分析下一部作品应如何做才能让用户喜欢，这种直接的传播方式在更加细化的同时也会更加高效。

《无证之罪》在上线时就打出"首部社会派推理超级网剧"的概念，这一概念不仅指向了推理类型，更是细分到了社会派推理这一推理类型下的子类型。而前文已提到社会派推理与本格派推理的区别，那么从更为细致的兴趣划分来看，同为爱好推理的用户也会对此有所区分与侧重。社会派推理在对作案动机的阐释中融合了社会与人性的复杂性，这一特色也有其专属的爱好群体，于是就与喜爱以"追凶"为中心的本格派推理的用户有所区分。并且，作为隐藏在推理类型下的子类型，社会派推理究竟是否会在中国有市场或者说有多大市场，亦或是更容易受到哪类群体的关注等一系列信息，都能或多或少从《无证之罪》的数据反馈中得出。因此，《无证之罪》打出的这一概念本身就体现了互联网时代的垂直细分理念。

除此之外，《无证之罪》的广告植入也体现了分众化的原则。由于传统电视剧面向的对象只是一般意义上的大众，因此利用电视剧为商业品牌做推广也只能是面对一般意义上的大众，不能有针对性地寻找该商品的消费人群进行传播。但是，互联网的数据已然能精准地定位用户性别、年龄、职业等信息，而视频内容本身又是针对这些不同的用户群体而制作，因此，如果某个产品的消费群体和某个视频内容所针对的用户群体是同一个范畴，那么该产品在该视频内容上进行广告植入的效果会更佳。《无证之罪》所针对的用户群体是都市青年群体，这一群体同样也是蒙牛纯甄、小郎酒等产品的主要消费群体，于是，商家可以根据网剧的受众群来有选择性地进行合作。

《无证之罪》作为符合分众化传播的网生内容，其垂直细化的理念不仅针对内容本身，还用于其他产品的品牌营销，可谓一举两得。而互联网的分众化传播，恰恰能实现诸多市场数据资源的合理配置，将内容与营销也更加紧密地联系在一起。

（二）多方审美风格的整合

《无证之罪》的整体效果体现着来自多方的审美风格，其影像语言的电影化学自美国好莱坞，叙事模式与悬疑题材来自日本，而在改编中加入更多的社会元素则是来自中国的当下现实，在营造悬疑气氛时体现东方神秘主义色彩，而在关于社会人际关系的刻画时又采用现实主义手法。这种多方汇集的状态是对网络上诸多审美风格的整合，尽管在题材定位上追求小众与精准，但在风格使用上还是力求丰满。

影像语言的电影化是美国电视剧的一贯风格，而这一风格也是国内诸多网络用户对美剧大加赞赏的原因。2007 年，一部美国电视剧《越狱》通过网络资源的形式在中国引起轰动。在此之前，中国观众观看海外电视剧的方式主要是通过广电总局的批准引进并在电视上播放，而这部美剧的题材本身就注定了它很难在中国正规的电视台播放，但是，剧情的魅力以及对自由精神的追求使得这部电视剧依靠监管力度稍弱的互联网得以席卷全国。自那时起，中国的互联网用户就开始了利用互联网资源追看海外影视剧的习惯，其中观看美剧的历史最为长久，而美剧在制作上的电影化风格也深深影响着互联网用户。

日本文化在互联网上的传播也不容忽视。中国和日本同属东亚文化圈，相互之间容易沟通，并且 20 世纪 80 年代中日"蜜月期"也曾形成良好的互动基础。但由于现实生活中的中日关系往往离不开政治上的解读，中日文化的交流也容易受此影响，于是虚拟的互联网成为较为稳定的中日文化交流平台。近年来，日本动漫、二次元、基腐文化等均是由互联网平台输入中国的日本文化的典型。因此，选择一个源于日本风

格的故事，也体现着互联网上的中日文化互渗。

此外，本剧在改编过程中加入的现实性元素多为黑帮之类的非主流话题，这类新闻事件也往往多在网络上传播，电视中较少提及。因此，在融合现实性元素时加入一些边缘或非主流的元素，正是体现网络环境的用意。

这种多方审美风格的整合其实也是多方话题点与多方受众群体的整合，喜欢美剧风格的、日本悬疑风格的、底层叙事的群体还有紫金陈本人的粉丝等，都能被整合到一起，集中于这部网剧之上。

（三）涉案剧在网络平台上的回暖

网络剧《无证之罪》在类型上仍被归为涉案剧，而这一类型近年来在视频网站中的受重视程度不断增高，并且2017年出现的几部重量级网络作品也多为涉案剧（如《白夜追凶》等）或与涉案题材相关的剧集（如《河神》等）。当然，这一趋势并不新奇，因为涉案题材向来就是观众最为喜爱的故事类型之一，悬疑的气氛、紧张的节奏、逻辑性的智商挑战、刺激性的画面、人物极端的行为与心理等都能制造兴奋点，只不过这类题材往往因为严格的审查制度而时起时落。

其实在民国时期，涉案题材的电影就一直伴随着严格的审查制度。在1921年，中国最早的长故事片《阎瑞生》就是根据前一年发生在上海的一起凶杀案改编而来的，当时的电影制作者认为电影故事由短变长的同时也需要在吸引观众的技巧上多下功夫，于是就选择了一个具有轰动效应的新闻事件来拍摄，这一行为不仅证明了涉案题材对观众的吸引力，也基本在中国确立了电影的商业属性。在利益的驱使下，《阎瑞生》之后还出现了诸多涉案影片，致使当时的江苏省为避免败坏民风而于1923年开始了针对上海电影业的审查，北洋政府教育部则于1926年制定的《审查影剧章程》中明确将"凶暴悖乱足以影响人心风俗者"列为禁止放映的内容之一，以中央法令的方式正式调控涉案影片的制作。于是，涉案题材夹在民众喜爱和政令审查之间经常以各种变体的形式延续下来，包括新中国成立之后的反特片也是涉案题材的变体。

而在电视剧中，1987年的《便衣警察》是涉案题材在电视剧中的萌芽，90年代直至21世纪初涉案题材随着电视剧的市场化运营蔚然成风，或是像《九一八大案纪实》《中国刑侦一号案》《插翅难逃》《红蜘蛛》等打着"根据真实案件改编"等旗

号来吸引观众,或是像《玉观音》《永不瞑目》等"海岩剧"将犯罪、侦破同爱情相结合而形成的刚柔并济、美丑对比的冲突感,其发展之迅速以至于2004年涉案剧的产量在全年电视剧中占到三成,[1]这充分说明了涉案剧具有充足的群众基础。由于涉案剧越来越呈现极端化、血腥化、暴力化的弊端,2004年广电总局下令对涉案剧进行限制,至2010年时该年报批的300余部涉案剧中仅30部获得拍摄许可,[2]诸多涉案题材只得转向如《神探狄仁杰》《大宋提刑官》等古装探案剧以及如《潜伏》《悬崖》等谍战剧。由此可见,无论是民国时期还是当下,无论是电影还是电视剧,涉案题材向来都容易获得商业上的成功,然而涉案题材也向来都是审查制度控制的重点领域。

自网络自制剧兴起之后,涉案题材再度回温。由于前几年网络剧监管制度为自审自查、先播后审,再加上涉案题材在历史上的群众基础,以及之前在网络上通过资源形式得以传播的海外警匪剧的刺激,《暗黑者》《心理罪》《余罪》《灭罪师》《法医秦明》等涉案题材网络剧使得这一题材强势回归。然而,2016年随着网络剧政策呈现收紧之势,《暗黑者》《灭罪师》《余罪》等一批涉案题材的网络剧被要求"下架"或整改,

[1] 《十年冰封后,涉案剧闻到一股浓浓的"卷福"味》,2016年11月27日,搜狐娱乐(http://yule.sohu.com/20161127/n474270674.shtml)。

[2] 同上。

而当年 12 月 19 日起实行的网络剧备案登记制度，使得网络剧的审查力度趋向于传统的电视剧，涉案剧在视频网站也不能随心所欲地播放。

那么，2017 年的《无证之罪》正是在这种网剧政策收紧的情势下制作并播出的，不过时至今日依然未收到"下架"的指令，而同一年的《河神》等已经在新一轮的审查中被要求整改。其实，近两年来涉案题材网剧整改的原因无非仍是血腥、暴力、美化罪犯或黑化警察等，然而这几条就能将近期播出的诸多涉案剧打入网中，尤其是血腥、暴力等内容曾一向是涉案剧较为重要的卖点之一。而《无证之罪》恰恰将上述"雷区"巧妙避开。首先，该剧的风格定位为社会派推理，这一风格本身就不依靠血腥、暴力的场面来增强兴奋度，也无意于渲染犯罪手法的恐怖与验尸等环节的"重口味"，而完全是运用逻辑与情感来结构故事。其次，社会派推理对犯罪动机的梳理并非美化罪犯，而在于从中进行社会分析，探讨人性缘何走向扭曲，这一主题本身就具有社会意义。

《无证之罪》的制片人齐康也认为，不要把审查神秘化、妖魔化。他曾在采访中指出："审查的标准无非强调几个要素，第一个要素是正义，第二个要素是法律，然后第三个，我觉得其实他们更多的是希望看到一些温暖的东西。"[1] 也就是说，坚持邪不压正的导向，回避那些容易给观众造成不适之感的镜头，更多展现一些真、善、美的内容，不要刻意强化阴暗面，就能符合审查的要求。

综上所述，《无证之罪》之所以能在去年成为一匹"黑马"，正是因为本剧从艺术创作到商业运营都符合互联网的媒介特征以及由此形成的审美环境。媒介是艺术得以生成与传播的渠道，作为依托互联网而生的网络剧应该紧密关注互联网的发展动向，并从中寻找自身前进的有利条件。

[1] 菱茌:《〈无证之罪〉主创：高潮段落没来之前，大家看到的都不是主菜》，2017 年 9 月 21 日，第一制片人（http://www.sohu.com/a/193608860_141588）。

四、周播迷你剧的探索

《无证之罪》以及2017年的诸多网络剧标志着网络剧进入了精品化的时代，也表明互联网在资源流动、配置与整合等方面进一步深化，这一现象促进了资源的高效利用。《无证之罪》从精细化定位到电影化制作，无不体现着资源高度整合的优势。当然，在这一优势下，网剧的制作也迎来了更新换代。对于《无证之罪》而言，这种更新换代则体现为对周播迷你剧的借鉴与探索。

所谓迷你剧（miniseries），字面意义就是指总长较短的剧集，一般长度为10集至20集甚至更短。这种剧集的投资总额相对于长篇电视剧而言较少，但是单集的投资数额却能和电影相抵，因而短小精悍是迷你剧的基本特色。此外，正是由于剧集本身的短小精悍，整个产业流程耗时相对较短，制作起来也更加灵活。它相对避免了长篇电视剧因巨额投资而过度迎合大众的弊端，也更加符合分众化传播模式下对受众更为精准的定位，当然更有利于吸引高端收视群体而形成自身的精品风格。

而周播迷你剧就是以周为单位进行播出的迷你剧，这一剧种在美国、韩国较为成熟，而在中国则鲜有制作。因此，《无证之罪》等作品被视为中国式周播迷你剧的探索。

（一）爱奇艺对"超级网剧"的界定与平台人才的自我培养

《无证之罪》是一部由爱奇艺出品并被其称之为"超级网剧"的作品。至于所谓的"超级网剧"（不同于优酷提出的"超级剧集"），爱奇艺的"海豚计划"对此提出了自己的标准，即按季度制作，以周播方式播出，每集45至60分钟，共12集。从这一标准中，我们不难看出爱奇艺对"超级网剧"的理解就是追求周播迷你剧的形式。然而，国外周播迷你剧的周播属性在于每周的收视数据对未来剧情走向的影响，要做到这一点只能是先播后审。而国内目前依然采取备案审查制度，那么周播的意义较美剧与韩剧而言是打了折扣的。但是，国内尝试周播模式对于培养观众的周播收视习惯而言无疑是具有推动作用的。我们都知道，周播模式带给观众的最大好处就是观众在以周为单位的时间段内所享有的剧集的数目更加丰富而多样，随之而来的剧集之间的竞争也会更加激烈，这就逼迫剧集的生产重视每一集的质量，将每一集都做出精品。

由此看来，周播迷你剧的本质就是优质内容，而优质内容的形成离不开多方资源

的汇集与协作，并在制作上强调大IP、电影化、大宣发等概念，这充分体现了互联网思维中求真、开放、平等、协作、分享等五大精神。在具体操作中，各种真实的数据将作为分析一个资源的市场潜力的有力支撑，从而促进不同的优质资源的自由流动，并在多方共同合作下创造出具有影响力的内容。《无证之罪》从IP演化为影视剧的过程中每一步都在追求精品化，原IP作者紫金陈本身就是2012年度天涯文学"十佳作品"与"十佳作者"的双榜榜首，但如果没有导演、摄像的二度创作，没有作曲、演员的配合，也很难想象它能成为一部受到好评的网剧。

不过，关于多方资源的汇集与利用，爱奇艺、腾讯、优酷等主要视频网站可谓各显神通。腾讯是一个综合性的互联网媒体集团，其业务从社交、支付到娱乐、资讯均有涉猎，其中娱乐版块还下分游戏、影业、动漫、文学、音乐、电竞等各种子版块，这样的布局可以看出腾讯最大的优势在于原创IP版权的收集；优酷则率先将"超级网剧"概念引向"超级剧集"概念，强调台网融合的思路，在宣传与发行上充分调动电视台与互联网双方的资源，而在播出模式上则倡导自制剧针对VIP用户的"先网后台"或网络独播，其形成的优势在于打通宣发与播出渠道；而爱奇艺则于2017年提出了"幼虎计划""天鹅计划"和"海豚计划"，其中"幼虎计划"将在资金以及平台资源层面上为制片人，包括有制片能力的导演和编剧创业提供支持，"天鹅计划"则主要针对有潜力的艺人进行培训，而"海豚计划"则是在"超级网剧"的规划标准上招揽项目。由此可见，爱奇艺区别于腾讯、优酷的方式在于其在优质内容的生成过程中更倾向于专业制作人才的培养和关于内容生产的规范与标准的制定。

关于爱奇艺的思路以及其他网站的战略布局暂时还不能下结论来评判孰优孰劣，但是，至少在人才方面，爱奇艺确实占得优势。就拿《无证之罪》来说，尽管紫金陈的 IP 价值也不小，但《无证之罪》更重要的卖点在于电影化的制作，这才是使其能够被视为精品化创作的原因。

那么，为什么越来越多的网络剧走电影化制作的道路呢？笔者认为原因大致有如下两点。首先，近年来视频网站因自制内容的付费运营而汇集大量资金，在财力上有能力进行产业升级。在互联网开启内容自制之前，互联网仅仅是内容的存储地，其功能仅限于内容的共享；而当互联网开启内容自制之后，这一部分内容理当不再是共享的，而是独家的，也就因此具备了收费的前提。但是，收费行为毕竟是网站与用户双方公平自愿的交易，如果独家内容不是所谓的优质内容或内容质量不佳时，用户自然也就停止为内容付费。于是，优质内容与付费行为形成一个循环关系，用户为优质内容付费，网站再利用这笔收入进行新的优质内容的开发与制作，这也促进了互联网的内容生产走向升级，网络剧的生产也必然要走向精品模式。《无证之罪》的导演吕行在谈到为何采用电影化制作时曾说："从产品形态上来看，影视产品会呈现一个金字塔的状态。底层可能是大量的网大，再往上是网剧，或者电视剧，塔尖就是电影。现在这个基础市场已经做得不错了，量也有了，如何向塔尖上走或者说突破产品的交界点？所谓的电影感是一种路径。"[1]

其次，互联网视频的观赏方式也催生了精品网络剧的到来。我们在看网络剧的时候更像是在看电影，而不是电视剧。试想一下，当我们在看网络剧的时候，手机或电脑的屏幕虽然比电影银幕小太多，但却只是针对我们个人，再加上耳机等插件的使用，我们在观看网络剧时几乎是处于与外界隔离的状态，此时其他人相对于我们而言也是不存在的，这就如同看电影的感受一样。因此，互联网视频的观看方式更加接近于电影院的感觉，这种观看感觉也直接指向了互联网的电影化制作。

因此，《无证之罪》的成功主要得益于制作的精良，而制作方式又以专业人才的加入为基础。那么，培养专业人才有两个重要的环节，一个是资金，一个是沟通。影

[1] 邵乐乐：《〈无证之罪〉制片人齐康、导演吕行：要做更符合欧美标准的内容》，2018 年 1 月 16 日，三声（https://baijia.baidu.com/s?id=1589725612845216820&wfr=pc&fr=app_lst）。

视行业如果没有资金投入，那么培养的人才连发挥才华的基础都不存在。但是，如果只是注重资金的投入，而不注重彼此的沟通，那么资金的使用将无法达到高效。在钱的问题上，以爱奇艺为代表的互联网媒体之所以能够拿出资金来培养新人，主要得益于VIP的会费收入，并且这种互联网的付费行为也是伴随着内容自制开始的。此外，爱奇艺的制片部门还主动与主创团队形成良性互动。据齐康介绍，"平台在开机之前对我们的要求会非常多，包括每次进程汇报、场景选择、剧本进展、团队组成、预算分配、演员选取和制作规划，他们的要求会非常严格"[1]，并且"从最早龚总（龚宇）去请韩总（韩三平），到总制片人戴总（戴莹）对项目整体方向的判断、沟通，跟我们对话，再往下制片人和执行制片人，爱奇艺的分工很细，每一个工种的沟通都很专业"[2]；"但是真正的制作层面，他们给我们的空间还是挺大的，包括12集的形态、剧集的体验，给的空间都很大。他们只是在关键节点进行判断和把关"[3]。在上述谈话中我们能看出爱奇艺在制片管理上松弛有度，一方面在前期的时候每一个环节的沟通都力求细化、精准化，而另一方面在创作的时候则采用相对放权的态度，最终达成相对和谐的合作关系。

从对"超级网剧"内容标准的制定，再到人才的培养，爱奇艺形成了一条完整的因果链条，而其中的逻辑便是如何让内容更精细、更优质，于是《无证之罪》才能够获得好评。

（二）周播模式对制作的影响

无论是爱奇艺定义的"超级网剧"（本质上即周播迷你剧）还是普通的周播剧，其共同点都是周播，且每一集都力求成为精品。由于是周播，同一季度的剧目多，可供观众选择的空间大，对某部剧"弃剧"的可能性也就随之增加，因此彼此之间的竞争更加激烈，必须保证观众对每一集都保持长达一周的期待，直至下周播出新的一集。因此，要让观众不"弃剧"就要做到以下两点：第一，由于是周播，那么每一集的内

[1] 邵乐乐：《〈无证之罪〉制片人齐康、导演吕行：要做更符合欧美标准的内容》，2018年1月16日，三声（https://baijia.baidu.com/s?id=1589725612845216820&wfr=pc&fr=app_lst）。
[2] 同上。
[3] 同上。

容都必须让观众得到满足,这要求每一集的内容都相对独立而完整;第二,两集之间要形成更为密切的连贯性,前一集埋下的伏笔要具备充分的吸引力。这两点要求同我国古代的章回小说有相似之处,即每一回的完整性与回目之间的连贯性。但是,章回小说适用于长篇故事,而周播迷你剧又要求故事短小精悍,这就对每一集的完整度提出了更高的要求。这里提到的"完整度"不仅包括每一集都要完成一个小情节的起承转合与下一个情节的强势伏笔,还要完整地调动摄影、灯光、表演、音效、剪辑等多重视听维度来完成对故事的讲述,更要有节奏上的张弛有度与情绪上的起伏有致。

周播迷你剧与电影、传统的电视剧在创作上均有不同。如果说电影是一个约90分钟的独立而完整的大故事,故事讲完后便再无瓜葛,那么周播迷你剧则要将大故事分成多个不足一小时的小故事,不仅每一个小故事在制作上都要当成大故事来讲,而且不同的小故事之间还要形成严密的连贯性。如果说传统的电视剧是将一个更长更大的故事分剪成若干集,其中需要不只一集的容量才能形成一个完整的小情节,那么周播迷你剧则要求高度的凝练性,每一集都至少能讲述一个完整的小情节。因此,传统的以电影、电视剧为主的影视创作手法并不能满足周播剧的要求。就拿《无证之罪》来说,这部网剧豆瓣评分超过8分,但播放量并不乐观。截至2018年3月1日,同一题材的《白夜追凶》在优酷的播放量超过53亿次,而《无证之罪》在爱奇艺的播放量只是超过5亿次。关于《无证之罪》这部网剧的负面评价主要集中于每一集的剧情节奏过慢,情节不紧凑,戏剧冲突感较弱,再加上是周播模式,导致前后两集在观看时感受不到连贯性。这说明尽管导演非常精通电影化的制作,但他对叙事的把握依然是电影模式。因此,主创团队没有认清电影和周播迷你剧的放映差异,尽管二者在视听表达上均追求电影化制作,但二者的媒介属性不能混为一谈。不得不承认《无证之罪》的导演非常认真地运用电影化的视听语言来渲染气氛并积累情绪,但忽略了情绪的积累需要以周播的时间节点为参考,不能为了积累情绪而不顾每一集的完整度。我们要想到,对于观众而言,两集之间要隔上一周时间,每一集必须完成它应有的任务。因此,精品化的周播迷你剧的制作不仅仅是电影化的制作技术,更要适应这种周播模式,既能在全剧上把握连贯性、递进性,又能在分集上保证从情节到视听语言再到节奏、情绪的完整性。

当然,如果按照美式周播剧的模式,那么还会有其他更多的要求。由于美式周

播剧是播出前仅仅完成三到五集,播出后再根据收视反馈与观众意愿及时调整后面的剧情。这要求制作方首先会制作开场戏,如果开场戏的档次太差,那么全剧就面临被撤档的危险;其次要求制作方能够及时根据观众的口味来调整情节,这需要大量情节模式的储备与对观众口味的敏感把握。不过,按照国内先审后播的制度,我们暂时没必要进行这一步的要求,但至少不能再把周播迷你剧视为电影或传统的电视剧了。

(三)精品化的周播迷你剧是"内容为王"的回归

"内容为王"(Content is king)是一个在媒体上沉寂了一段时间之后又再度被叫响的词汇,这得益于互联网主导下的媒介融合的力量。然而,"内容为王"的最早提出却是针对电视行业的。

首先,我们应该明确的是,"内容为王"中的"内容",不是文艺学中那个与"形式"相对应的"内容",这一概念最初由美国传媒大亨雷石东提出,而引入我国的原因则是用来应对20世纪90年代中后期以来的电视产业化浪潮中对于电视节目是艺术作品还是商业产品的讨论。中国电视的发展史表明,电视节目大致经历了突出政治宣传、追求艺术品质和市场化三个阶段,这三个阶段各自分别形成了电视的传播、艺术和商业等三大功能。很显然,三个历史阶段不是彼此割裂的,三个功能也并非各自为营,而是互相协调、层层递进的关系。政治宣传是最初的形态,但到了追求艺术的阶段也并没有放弃宣传功能,那么由此可见,当电视走向产业化之后,只是给电视节目增添了一项商业功能,而不是要电视节目放弃传播和艺术功能。因此,"内容为王"在中国的要求是"既能把内容做成好的宣传片,又同时做成自己满意的能够体现自己职业生涯辉煌的作品,还要打动百姓,打动市场,创造高收视率,还能做成一个具有市场效应的产品"[1],因此是传播、艺术与商业三大功能的结合,它体现的是价值元素的汇集。

其次,"内容为王"经历过一段时间的沉寂,这主要源于新媒体向传统媒体发出

[1] 《中国传媒大学胡智锋:电视如何做到内容为王》,2006年5页28日,腾讯新闻(https://news.qq.com/a/20060528/000804.htm)。

的挑战。笔者认为这一时期有两个原因造成"内容为王"的沉寂：第一，传统电视面对互联网的竞争而产生了前所未有的焦虑感，为了同互联网争夺市场而过度走向产业化，低俗性的快餐式节目大量涌现，"内容为王"未免显得曲高和寡；第二，互联网作为新兴的传播渠道，实现了"点对点""点对面""面对面"等多种传播模式，极大地拓展了终端之间的联系的深度与广度，尤其是能够直接针对用户本人，于是一些粗制滥造的文本通过互联网传播取得了比电视传播更佳的效果，使得"渠道为王"的口号逐渐压过"内容为王"，认为获利的根本在于对传播渠道的认知与掌握。

然而，随着互联网的成熟，尤其是 PC 时代进入移动互联时代，"内容为王"的价值被再度关注。由于"渠道为王"的本质在于占据更多的渠道，那么占据更多的渠道的意义在于接触更多的客户端，这是一种典型的追求市场规模的大众传播思维。而前文也已经提到，互联网允许每个用户都以"自媒体"的形式来发布内容，产生大量内容，以至于消费这些内容所消耗的时间成本超出了个人精力，使得分众传播成为可能。如果说"渠道为王"是用渠道来推动内容广而告之，那么"内容为王"就是追求内容的小而精。目前，优酷提出的"超级剧集"强调台网联动是倾向于渠道的价值，而爱奇艺定义的"超级网剧"则彰显了内容的价值。当然，"内容为王"与"渠道为王"各有利弊，不必将其对立，但是，内容在市场中的地位肯定是极大地提升了。

综上所述，《无证之罪》带给影视行业最大的意义就是证明了内容的价值，尤其

是证明了小众内容、分众内容的价值。从社会派推理这样一种推理类型的分支，到关注"边缘人"的生存状态，再到高度电影化的改编与制作，每一步的切口都不大，但每一个环节都能达到精准与高端，使其口碑一直处于较高位置。但是，高口碑并没有兑换成高点击率，这又是情节与节奏因过于贴合电影而忽视周播迷你剧的传播特色所致的，这也是未来的网剧应该避免的。

五、结语

尽管周播迷你剧符合互联网分众传播的现状，付费模式与精品制作的关系也合乎逻辑与事实。但是，这并不意味着周播迷你剧不存在风险性。不得不说，尽管《无证之罪》的口碑极佳，但其热度与点击量也确实不符合理想中的"超级网剧"应有的成绩。对于"超级网剧"而言，其精品化制作的资金来源主要是会员的费用，而点击量与网站收入之间的关系是密切的，因此"超级网剧"也不得不关注点击量的提升。

当然，我们不能因为《无证之罪》点击量不高就质疑"超级网剧"本身，毕竟《无证之罪》的口碑证明此种尝试是值得的，只不过是在具体操作中出现了理解上的偏差。"超级网剧"对于周播迷你剧的探索依然值得肯定，这也是互联网发展的趋势所向。

（于汐）

专家点评摘录

徐颢哲：《无证之罪》是社会派推理剧，侧重点不在于破解诡计，而是以深刻的寓意和批判意识取胜，从案件背后的犯罪动机切入，展开一场人性道德拷问，同时案情设置也多从现实社会问题出发。该剧演绎手法老练精到，将东北小城中的众生相在观众面前徐徐展开，氛围冷冽，调性独特，观感堪比院线电影。

——《网剧〈无证之罪〉玩社会派推理》，《北京日报》，2017 年 9 月 12 日

2017年
中国影响力电视剧分析　案例十

《风筝》
Kite

一、剧目基本信息

类型：年代、谍战、悬疑剧

集数：46 集

首播时间：2017 年 12 月 17 日—2018 年 1 月 11 日（北京卫视、东方卫视）

在线播放平台：爱奇艺、腾讯视频

收视率：2018 年 1 月 1 日—3 月 4 日，CSM52 收视率最高的电视剧是《风筝》1.6+（26 集起，46 集止）；CSM52 城实时收视率最高 2.109%

二、剧目主创与宣发信息

监制：王卫平、周泳、陈筱伟、杨静、白钢、史军

导演：柳云龙

编剧：杨健、秦丽

主演：柳云龙、罗海琼、李小冉、齐欢、孙斌、马驰

策划：韩岚、王功名

灯光组长：张信安

混录：翟强、刘涛、李扬

服装：季田田、徐士玲、张新博、李园园、乔军民

出品：新丽传媒、东方联盟

制片人：杨健

出品人：曹华益、杨健

发行人：陈筱伟

制片主任：李保国、柳泳光

摄影指导：李鹏

剪辑指导：陈亚中

美术指导：邢筑渊、周晶

前期录音：康雪勇

三、剧目获奖信息

在 2018 年 3 月 13 日上海东方卫视 2018 电视剧品质盛典上，柳云龙获"年度实力演技剧星"奖，罗海琼获"年度突出表演剧星"奖。

高品质主旋律电视剧的新风向

——《风筝》分析[1]

《人民日报》一篇名为《电视剧〈风筝〉：唯有信仰牵系，风筝方能高飞》的文章，把一部于2013年就已经制作完成的谍战剧《风筝》，推到了更多主流媒体和观众的视野范围之内，一场关于信仰的话题由此铺展开来。纵观网络上关于电视剧《风筝》的话题讨论，居高不下的仍然是信仰的颂歌，尤其是处于隐蔽战线的无名英雄们，在失去了与组织联系的"风筝线"时始终存留在心中的依然是信仰，这让无数观众为之肃然起敬，也让我们看到了那些在隐蔽战线默默奋斗的无名英雄关于忠诚和信仰的坚守。

该剧以潜伏于军统内部的共产党员"风筝"的人生与情感经历为主线，讲述了一名共产党情报员坚守信仰的故事。[2] 重庆军统王牌特工郑耀先，以狡黠机智和心狠手辣闻名。郑耀先其实就是潜伏在军统的共产党特工"风筝"，为了确保"风筝"像一把尖刀始终刺在敌人的心脏上并能在最关键时刻给国民党致命一击，郑耀先不得不成为自己同志眼中人人得而诛之的军统六哥。上线的牺牲让他和组织失去了联系，新中国成立后他化名国民党留用人员周志乾，以一种独特的方式继续为组织提供重要情报。在自己"风筝"的身份被组织证实后，他仍然以隐蔽的方式，协助公安局抓获多名潜伏特务。在三十多年的情报员生涯中，他被敌人长期追杀，忍受着妻离子散。对他来说，情报员本身就意味着牺牲，而一个人能有资格为国家牺牲，就是对自身价值

[1] 本篇剧照选自电视剧《风筝》，文中不另作说明。——编者注
[2] Sisi：《〈风筝〉柳云龙率〈暗算〉团队发力创新》，2015年4月28日，新浪娱乐（http://ent.sina.com.cn/v/m/2013-05-06/11163913762.shtml）。

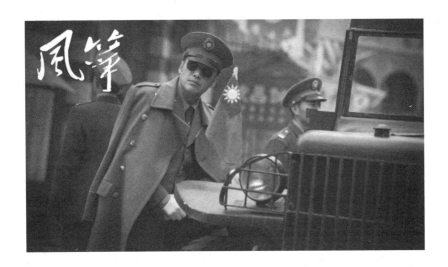

的最好证明。[1]

据不完全统计,《风筝》播出期间国内有二十多家著名媒体、几十家网站都给予了积极关注和正面报道。该剧连续13天稳坐收视第一的宝座,连续14天双台收视破1,CMS52城实时收视率最高2.109%。此外,豆瓣评分8.6分,微信指数超过500万。[2]

《风筝》开播后被称为"今年最有看头的谍战剧"。豆瓣网友还给予了诸如"终于等到这样一部不快进、不倍速的好剧""柳云龙不愧为'谍战剧教父'"[3]等之类的好评。此外,影评人和主流媒体,对《风筝》也给出了很高的认可,有业界专家称这是我国电视剧特别是军旅题材剧近年来由高原向高峰攀登的一次成功实践。知名影评人李星文也称赞《风筝》是正剧大年的最后收获,《人民日报》更是用"唯有信仰牵系,风筝方能高飞"十二个字来高度评价该剧。

[1] 《风筝》豆瓣简介（https://movie.douban.com/subject/25752323/）。
[2] 数据来源：电视剧《风筝》官方微博（https://weibo.com/u/3275568013）。
[3] 任晓斐：《谍战剧〈风筝〉归来 没有"小鲜肉"却反响异常热烈》，2017年12月12日，人民网（http://media.people.com.cn/n1/2017/1222/c14677-29722660.html）。

一、大格局谍战剧的开创

"一部谍战剧,就是一个完整的艺术世界,要成功建构一个魅力十足的艺术世界,叙事策略的运用具有决定性作用。"[1] 而电视剧《风筝》作为一部"反套路"的谍战剧,无论是从故事时间的跨度、情节类型的多元,还是有关信仰的坚守与身份的扭曲等哲学层面的思考,都开创了新的叙事模式,铸就了谍战剧的新标杆。

(一)横亘三十余年的时间跨度,更具历史感的大格局谍战剧

"谍战剧主要以展现特定历史时期(时间多选材于抗日战争时期、国共两党内战时期)的间谍活动为主题。"[2] 然而,与其他谍战剧主要讲述国共两党之间的内战或者抗日战争时期的故事、剧情结束于1949年新中国成立之时不同,《风筝》全剧剧情在一个广阔的时空格局中铺陈推进,用了一半以上的篇幅讲述建国后的历史,故事起于1946年的山城,止于1979年的北京,时间跨度长达三十余年。

全剧不仅有1949年之前情报战线生死较量的情节,而且还涉及1949年之后的命运转折。与以往诸多以夺取战争胜利为故事终结的谍战剧有所不同的是,本剧中"风筝"的身份在新中国成立之后依然未公开,化名周志乾的郑耀先也没有停止工作,反而以国民党特务的身份继续潜伏,帮助公安部门抓捕残存的国民党特务。这种大时空格局的设置和开阔的历史视野,赋予地下工作者的生命、精神和情怀以丰富性和厚重感。

精彩的谍战剧往往融合了家国叙事、革命伦理、精神信仰等多重元素,不仅要具备一般电视剧的娱乐属性,更要传达出历史意义和价值深度。[3] 要达到这样的效果,就离不开对历史的还原与反思。《风筝》从20世纪40年代到70年代,时长横亘三十余年,从山城到延安再到香港和北京,剧中不管是场景、氛围的营造,还是人物、情节的设置,都贴合时代与地域的特色。本剧在突出英雄人物的同时并没有简单地以意识形态为标准,也没有刻意贬低敌方,而是让人物"真实地生活在其所处的历史环境

[1] 吴兆龙:《从〈暗算〉到〈黎明之前〉——近年来谍战剧叙事模式的演变》,《中国电视》,2011年第10期。
[2] 宋洁:《新时期谍战剧的叙事特色分析》,《语文学刊》,2011年第1期。
[3] 李城、欧阳宏生:《21世纪中国谍战剧的文化生成》,《现代传播》,2013年第1期。

和历史选择中间"[1]。尤其是在新中国成立后,郑耀先又化身国民党留用人员周志乾并在山城公安局的档案处继续潜伏,此时的"风筝"不仅仅顶着国民党旧警察身份的历史反革命分子的帽子,还是历次政治运动中的受害者。一个为党、为人民、为伟大的革命事业奉献了一生的高级情报人员,一名没有任何资料证明自己身份的共产党员,在我方阵营的运动浪潮中受到不公正的对待,一系列的批斗、劳改、迫害,使他只剩下一具羸弱的身躯和飘摇在历史长河中的渺小身影。

在时代的局限性面前,即使是曾经风光无限的英雄人物也难免选择妥协,更何况是身处同一历史格局中的普通人。比如郑耀先的女儿周乔,由于郑耀先对外公开的身份是"反革命分子",周乔从出生起就打上了成分不好的烙印,在一场场疯狂的政治运动中原本天真善良的小女孩慢慢长成了大姑娘,其性格也因此遭到严重的扭曲,当众批斗甚至抽打自己"反革命"的父亲周志乾,直至郑耀先离世她都没有原谅父亲。

总之,《风筝》全剧从20世纪40年代后期一直延续到"文化大革命"结束,长达三十余年的时间跨度,敢于直面"三反""五反""大跃进""文化大革命"等政治

[1] 刘阳:《〈誓言今生〉〈悬崖〉让谍战剧创作"峰回路转"》,2012年3月12日,人民网(http://culture.people.com.cn/h/2012/0302/c226948-306754329.html)。

背景，将人物放在真实的历史语境中审视，是近年来电视荧屏上最具有历史感的大格局的谍战剧。

（二）用撼人心魄的故事讲述信仰，给观众以审美快感

"谍战剧由于重在描摹敌我双方在不为人知的隐蔽战线上的殊死较量，所以主人公对于崇高信仰的坚定性不仅是剧作精神主题的人格外化，也是最能彰显作品吸引力和感染力的人文要素。"[1]因此，谍战剧在一定程度上赋予我们这个时代所缺失的信仰与坚持。21 世纪谍战剧的盛行，即是现实社会危机中信仰危机的一种媒介表征，也可以说是一种拯救危机的文化策略。[2]

《风筝》中无论是英勇就义的曾墨怡，还是"永不断线"的郑耀先，都有坚定的信仰，正因为他们的信仰，人物才足够有魅力。因此，谍战剧的精神和价值基点，无一例外建立在忠诚和信仰的基础之上。[3]《风筝》对信仰的刻画，让剧中人物走出了一条异常坎坷却又光芒四射的生命之路。比如，郑耀先在接受潜伏任务的那一刻，实际上已经承担起可能不被组织认可的风险，这种牺牲精神充满了悲壮的意味。

在该剧的结尾，历经磨难、生命垂危的郑耀先来到北京。在生命的最后关头，他唯一的愿望是想看一次升国旗。当国歌响起，红旗飘扬的时候，躺在救护车病床上的郑耀先，虽然孱弱但依然庄严地举起右手向国旗敬礼，默默地流下了眼泪。这国旗，是他为之奋斗一生的象征；这眼泪，饱含了多少复杂的情感，但绝非仅为自己而流。《风筝》告诉我们，在复杂的人性和情感纠合之上，那不可混杂和抹杀的依然是无比深沉的信仰。是信仰造就了屏幕上的英雄，让那些信仰缺失的现代人，看到了一个民族的精神之光，它诠释了一名共产党情报人员信仰的纯真与奉献的热忱。

正如评论者时统宇所指出的，中国影视回归信仰，至少有这样两点启迪：一、现实中的种种丑恶现象有其深刻的信仰危机原因；二、我们开始了中国式大片的人间正道——用一个感人的故事去演绎中国精神。当我们这个民族在整体和远景范畴上不差

[1] 闫伟：《〈代号〉：世俗叙事中的英雄主义》，《光明日报》，2016 年 8 月 8 日，第 14 版。
[2] 李茂华：《21 世纪中国谍战剧创作研究》，《艺术科技》，2013 年第 4 期。
[3] 张斌：《〈风筝〉今日收官：这一只永不断线的风筝，链接了我们对英雄的向往》，《文汇报》，2018 年 1 月 11 日。

钱的时候，我们需要信仰、精神、意义来内聚力量，鼓舞斗志，引领风尚。而在这其中，影视产品所起到的作用独到而独特，我们需要在信仰的层面从头起航。[1]

（三）信仰之重与撕裂之痛

柳云龙饰演的男主角郑耀先，是一只飘在高空的风筝，为了崇高的革命信仰，他潜入国民党军统组织，成为军统六哥。牵扯着这只"风筝"的"线"之所以没有崩断，除了郑耀先与持线者拥有高度一致的追求外，更在于"风筝"本身对"线"的信任与依赖。

《风筝》中，每当郑耀先在隐蔽战线上取得些许进展，如影随形的就可能是一场撕裂之痛。郑耀先毕竟是一个有血有肉的人，面对革命同志在自己面前的悲惨遭遇，他会发出撕心裂肺的呼喊。这种呼喊最有代表性的情节是郑耀先对上线领导陆汉卿的抱怨："十年了，我已经分不清楚自己是红是白，是人是鬼。这样下去，敌人不收拾我，我自己也要崩溃了。已经十年了，我不知道还能活几个十年，不知道什么时候能活得像个人。"

面对与自己单线联系的郑耀先，陆汉卿对他的态度是凛然的；但当陆汉卿眼睁睁看着郑耀先身陷囹圄而无能为力的时候，也不禁向同城的地下党发出抱怨。剧中陆汉卿几乎一字不差地重复了郑耀先的台词——这也许就是《风筝》的别致之处，它凸显了信仰的坚定与伟大，也如实刻画了在信仰面前普通人所面临的巨大压力。[2]

在激烈斗争的年代，能够在残酷环境下保存人格的坚定与统一，并成为那个时期情报工作者最值得大书特书的部分，正是依靠信仰所带来的强大力量。《风筝》正是沿着这条叙事线，刻画了一系列令人难忘的人物形象。

间谍人生的第一哲学难题是：你假冒的人生真是假的吗？[3]

当郑耀先与昔日潜伏时的"兄弟"宫庶终于迎来正面决战时，观众的情感共鸣被

[1] 徐刚：《"信仰"的修辞与革命传奇剧的"美学脱身术"——兼及"后〈潜伏〉时代"的谍战剧观察》，《艺术广角》，2011年第5期。

[2] 韩浩月：《〈风筝〉：信仰不灭，风筝永不断线》，2018年1月4日，光明网（http://wenyi.gmw.cn/2018-01/04/content_27260378.htm）。

[3] 赵楚：《在〈风筝〉里，什么是真，什么是假》，2018年1月16日，腾讯大家（http://dajia.qq.com/original/qirenwulun/zc20180116.html）。

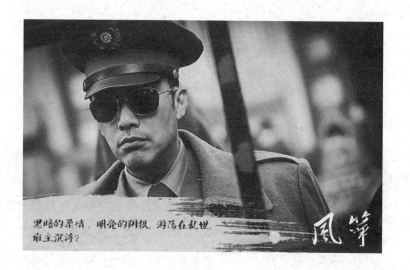

带入其中,为剧中人物的遭遇扼腕叹息。当情感与信仰发生冲突时,或许不同的人会有不同的选择,但对于目睹了太多惨剧的郑耀先来说,家国之情远远大于兄弟之义。

为了大爱舍弃小爱,是以郑耀先为代表的隐蔽战线情报员的使命和信念,而这份信念背后的矛盾和情感也是郑耀先能打动观众、感染观众的最主要原因。

间谍人生的第二哲学难题是:我是谁?

《风筝》中的郑耀先,自从穿上了军统六哥的外衣,为了崇高的革命事业和作为一名共产党员的信仰,眼睁睁看着自己的同志在面前流血牺牲,甚至为了不暴露身份,必要时还要亲手送同志上路,身处"敌营十八年",郑耀先早已分不清自己是谁。

共产党员认为郑耀先是双手沾满自己同志鲜血的"鬼子六",军统怀疑他是共产党的卧底,视他为强有力的对手,都欲将他除之后快。处于炼狱般的境地中的郑耀先,因为心中崇高的信仰,牢记自己是一名共产党员,是打入敌人心脏的高级特工"风筝";可是面对同志、爱人、亲人的牺牲,以及军统的一帮用生命追随与保护他的兄弟,面对自己同志的质疑和批斗,面对自己"反革命分子"的身份,郑耀先究竟是谁呢?

信仰之重与撕裂之痛,同时并存于郑耀先身上。那么郑耀先假冒的间谍人生,或真或假的哲学难题,只能留给观众自行解答了。不过《风筝》全剧把"我是谁"的问题上升到哲学的高度,通过郑耀先一生的经历,告诉我们他是一名有着崇高信念和坚定信仰的中国共产党员。

总之,《风筝》与以往的谍战剧相比,在叙事模式上有了新的突破,为谍战剧的发展注入了新鲜的血液,以及可提供借鉴的新的模式。

二、谍战剧的风格创新

(一)掺杂黑色幽默的艺术风格和喜剧元素

《风筝》作为一部讲述信仰的主旋律电视剧,不免稍显严肃认真,但是本剧又开创性地掺杂了黑色幽默的艺术风格和喜剧元素,让人在紧张严肃的剧情中得到些许放松。比如《风筝》中有一段驻守在香港的宫庶和其部下的对话:

> 部下:在大陆有一些兄弟都联系不上了。据说是跑去炼钢炼铁,实在抽不出身来为我们收集情报。
>
> 宫庶:你说什么?这都是真的吗?我们的特工在给共党当义工?
>
> 部下:没有办法。不去就被说成消极怠工,弄不好还被打成反动派右派什么的。
>
> 宫庶:好好,很好!我们花钱培养的特工,在给共产党义务劳动,这买卖共党只占便宜不吃亏啊。
>
> 部下:是啊!我们有一些兄弟都受不了了,他们没日没夜地去炼钢炼铁,仅有一点时间还要为我们收集情报,为此有好几个弟兄都累得吐血。不过凭良心讲,共党的医疗制度还不错,给他们看病没收一分钱。

剧作在大炼钢铁的语境中嵌入反特话语,潜伏在大陆的特务竟然因此而"累得吐血",令人啼笑皆非。除此之外,《风筝》还加入了诸多喜剧性情节。比如,周志乾把韩冰窗户外面偷看的男人剥去衣服,把其衣服挂在了一心想要捉奸的街道女主任家的大门上,以及周志乾抱着扫把跳交际舞,这些情节设计,让观众看到了在隐秘战线的残酷生死较量中,牺牲与奉献中的黑色幽默与滑稽,这在谍战片中也是不多见的。

（二）哲学意味的反思和拷问

叙事作品要具备三层境界，即故事、情感和哲学。《风筝》中充满哲学意味的拷问和反思，提升了该剧的思想品质。[1] 在本剧中最重要的、具有哲学意味的反思就是郑耀先在剧中反复询问其上级陆汉卿的问题：我是谁？什么是真？什么是假？

郑耀先的军统大特务身份是"假冒"的，但他过着与真实军统特务一样的生活。在军统伪装潜伏的十八年中，他拥有了实实在在的事业和人际关系，还因为这个虚假的身份组建起真实的家庭。那么，这样的生活和岁月，又如何才能分辨其中的真与假呢？再如，作为国民党特务"影子"的韩冰，表现得比真正的共产党更"真"。这种身份的迷乱与错位也引发了观众们的文化反思。

无论是郑耀先对"我是谁"的反思与拷问，还是"风筝"和"影子"以假乱真的身份和表现，都是《风筝》根植在那个特殊历史语境之中，所传达的具有哲学意味的反思和拷问。

（三）对信仰及人性的深度探讨

谍战剧中信仰不再是标榜于纸面的空虚之言，而是以合乎人性的方式真实存在并自然流露。《风筝》之所以大受观众的追捧和主流媒体的赞赏，最重要的一点就是对于信仰和人性的深度探讨。正如《风筝》片尾的结束语所说："信仰至高无上，到底至高无上到什么程度，到底要高到什么层次，才能够让你有一个决心，能够牺牲你最纯朴人性中的那种基本关系。"由此可见，信仰才是令本剧大放光彩的绝对内核，而支撑郑耀先生命和革命事业的唯一动力也正是信仰。正如开场郑耀先被迫监斩自己的同志曾墨怡，曾问她"年纪轻轻的图个什么"，曾墨怡无所畏惧地大声说了一句"信仰"。

新世纪以来的谍战剧试图突破传统信仰非此即彼的单向性，注意刻画和塑造反面人物扭曲的精神理念和"信仰"状况。[2] 在《风筝》中，共产党员为了革命事业，坚守着自己的信仰。但是，作为对手乃至敌人的国民党特务，也奉行着他们的所谓"信仰"。

[1] 韩松落：《电视剧〈风筝〉：唯有信仰牵系，风筝方能高飞》，《人民日报》，2017 年 12 月 28 日，第 24 版。
[2] 李茂华：《21 世纪中国谍战剧创作研究》，《艺术科技》，2013 年第 4 期。

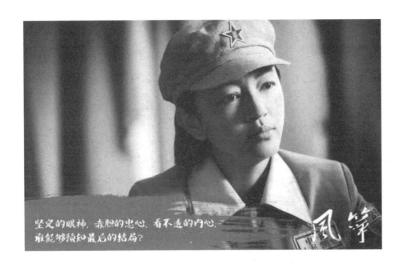

若不是执迷不悟,身为"影子"的韩冰不会处处与郑耀先针锋对麦芒,为了更好地伪装自己,有时表现得比一名共产党员还像共产党员。如果没有泥足深陷,潜伏在延安的中统特工延娥也不会在食不果腹、弹尽粮绝甚至被国民党抛弃之后,还依然效忠于国民党。

正是在信仰这个命题下,《风筝》执着于探讨人性的撕裂与隐痛。郑耀先出于对信仰的坚守,将追随自己的军统"兄弟"一个个送上了正义的审判台;在新中国成立之后,为了挖出潜伏的特务,郑耀先甚至拒绝恢复身份,任自己的女儿不明真相而对自己充满怨恨。影片最具有反讽意味的是,当韩冰被怀疑为反革命时,在那个特殊的历史语境中没有一个人站出来为她鸣冤,甚至连其丈夫袁农也为了自保而选择与韩冰离婚,只有郑耀先一个人站出来,愿意相信韩冰是被冤枉的,并且给领导写信替她伸冤。

与此同时,剧作也注意展现国民党特务复杂性的一面。比如宫庶与延娥,作为反共分子,双手沾满了血腥,但是他们彼此之间也有患难与共的情感,宫庶还为满头白发的她系上红头绳,在冷峻的镜头风格中依稀也有生命的温情。还有宋孝安,他身为特务虽然心狠手辣和残酷冷血,但却是一个十足的大孝子,在厌倦了国共之间的纷争之后选择伪装打扮去往台湾,期望常在母亲面前以尽孝道。

《风筝》直驱人心深处,意在探讨信仰之重与真实的人性之痛。无论是对于国共双方的信仰还是人性的书写,其深度和广度,都达到了国产电视剧一个前所未有的极限。

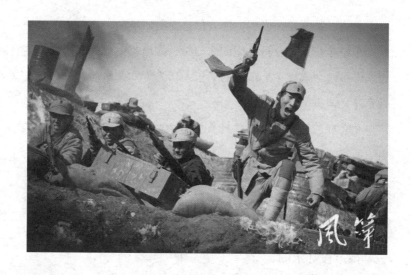

（四）还原特工的真实形象和人生

《风筝》舍弃了非黑即白的人物塑造手法，更加真实地还原了特工的真实形象和人生。该剧约一半的剧情发生于1949年国民党败退台湾之后。由于种种原因，郑耀先的共产党员身份不能被公开承认，只能继续以国民党人员的身份不断经历监狱改造，并以此为掩护，继续为组织尽力。然而，作为隐蔽战线的情报人员，是不能够长相太过出众的，否则容易引人注意，因此周志乾时期的郑耀先拖着一条瘸腿，带着一副眼镜，穿着朴素，是混入人群中再也找不到的普通人，这才是作为特工的真实形象，而不是偶像剧化的谍战剧中帅气靓丽的谍报者形象。因此，《风筝》从外在形象上真实还原了特工的面貌。

此外，越是优秀的特工越要掩饰自己的身份。《风筝》开篇时郑耀先亲手送自己的同志即潜伏在军统内部的共产党员曾墨怡上路，他虽以此赢得军统内部的"信任测试"，却被共产党游击队的同志认为是"双手沾满鲜血的鬼子六"，人人想除之而后快。与此同时，中统更是无时无刻不在想着如何暗杀他，加之上线陆汉卿同志的牺牲，郑耀先更是三面受敌、四面楚歌，这是身为一个情报人员的真实处境。新中国成立后，由于不能自证身份，郑耀先多次被逮捕入狱，甚至还要接受亲生女儿的批斗，他的晚年基本是在改造和批斗中度过的。这个为党，为革命事业，为人民奉献和服务了一生的人，最后却被扣上了"反革命"的帽子。在剧作结尾，郑耀先终于得以平反，恢复

自由之身，带着几个馒头，拖着早已残破不堪的身体，坐上了开往北京的火车，当他从火车站步行到老首长工作的地方时，掏出手中的火车票，询问自己的硬座火车票是否能够报销，这样一个落魄的老年人让人怜悯，然而这和一出场就风光无限的军统六哥竟然是同一个人。

本剧对于隐秘战线工作者真实形象的还原让我们了解到特工这一职业的特殊性，更加凸显出无名英雄的伟大，不仅激发了观众对于英雄精神的向往，也表达了对曾经奋斗在隐蔽战线的无数无名英雄的敬仰。

三、情节设计上的突破

（一）对方特工长征前打入我方内部

为了谍战剧情节的惊险与曲折，《风筝》在剧情设计上另辟蹊径。在剧中，戴笠部下有一名高级特工成功打入延安保卫部门，代号为"影子"。"影子"通过特殊要害部门的权力，接触到一个重大的机密，就是中共情报部门有一名代号为"风筝"的高级特工潜伏在军统内部，而且深入高层。在戴笠死后，"影子"与接替戴笠的毛人凤联系，用电台报告了"风筝"打入军统高层的消息，但是"影子"也没有得知"风筝"的确切姓名和身份，于是军统依旧无法查明"风筝"的踪迹。[1]

《风筝》情节设计的一大突破，是让国民党特务韩冰于长征前打入我方内部，并且在延安保卫部门担任要职。而军统另外一个重要的潜伏特务是延安保卫部门的副主任江万朝。江万朝是一个老资格的情报人员，20世纪20年代中期入党，夫妻双双在30年代初被派遣到上海开展地下斗争。然而这样一位被认为全身心忠诚于党的人居然叛变革命，成为军统派遣在党内的潜伏特务，而后还参加了长征，抵达延安后又担任了保卫部门的副主任。

韩冰和江万朝这两位国民党军统的潜伏特务于长征前就打入共产党内部，并且在

[1] 借砚村庐：《电视剧〈风筝〉情节设计的突破与不足》，2017年12月31日，借砚村庐博客（http://blog.sina.com.cn/s/blog_5faf82550102wvnh.html）。

延安担任保卫处要职的情节设计,在谍战剧中是一大突破,其中真假"影子"身份的确认与甄别,更是本剧最大的悬念和反转,增加了剧情的悬疑性。

(二)人物命运的反转与轮回

人物命运的反转是谍战剧惯用的手法,这种反转一般伴随着主人公的成长,但是《风筝》却另辟蹊径,没有采取"成长"这一母题,而是将特工的真实经历和人生作为核心,站在历史的进程中客观而真实地表现身处隐蔽战线的情报工作人员在新中国成立前后的处境和工作状况的变化,这样的反转,不仅仅是真实的力量,更是震撼人心的感动。

郑耀先出场穿着风衣,带着墨镜,加上微微仰拍的角度,呈现出意气风发、神秘莫测的形象。这样的郑耀先是光鲜亮丽、神采奕奕的军统六哥。从中统高官高占龙以及共产党同志的言语之中,一个如魔鬼般残酷狠决、英勇机智的"鬼子六"形象,鲜活立体起来。然而,正因为之前对于军统六哥的极致刻画,才有了新中国成立后化身周志乾时期的郑耀先落魄形象与地位的鲜明反差。新中国成立后周志乾出场时,拖着一条已经瘸了的腿,戴着一顶藏蓝色的旧帽子,胡子拉碴、一拐一拐地抱着一大叠档案,艰难地走着路。周志乾时期的郑耀先,风光不再,甚至有点寒酸落魄,此时的郑耀先不再是高高在上、人人敬畏的军统六哥,而是国民党在山城公安局档案室的留用人员周志乾,一个平凡到混入人群中就很难找到的普通人。

看过柳云龙谍战剧的观众,对于军统六哥时代的郑耀先的形象一点都不陌生,大呼自己熟悉的那个"谍战剧教父"回来了。然而,新中国成立后周志乾的形象,则更让观众大赞柳云龙精湛的演技,声称这才是柳云龙高超演技的体现。而《风筝》中人物命运的看点不只有形象反转这一点,其中带有宿命意味的轮回,更是一大创新。

在山城,郑耀先作为军统六哥时期,与中统高官高占龙之间的明争暗斗,便是触发人物命运轮回的按钮。军统、中统之间的争斗由来已久,作为心狠手辣、智慧超群的"鬼子六",必然是中统的头号大敌。郑耀先利用宫庶之手,在玫瑰酒店门口狙杀了高占龙,而高占龙之子高君宝目睹了自己的父亲倒在血泊之中,从此疯疯傻傻,埋下仇恨的种子,轮回之门由此开启。

高君宝对自己的仇人郑耀先之女周乔格外照顾。无论是年幼疯癫时期的高君宝,

还是成年之后不再疯傻的高君宝，依然对周乔呵护有加。成年懂事之后的高君宝，"子承父业"成为中统的特务，即使远走台湾，心中也依旧不能忘记杀父之仇。他利用周乔作为诱饵，把化名周志乾的郑耀先引至新中国成立后的玫瑰饭店门口，准备在同一个位置运用同样的手法暗杀郑耀先。不得不说，这一剧情设计，已经不仅仅是简单的复仇举动。时隔多年，同样的地点、同样的人物、同样的暗杀方式，这种冥冥中带有宿命意味的设计，其实是因果轮回、人物命运轮回的一种具象化体现。耐人寻味的是，对于高君宝的结局，该剧呈现出两种不同意味的版本。在播出版本中，高君宝在狙击郑耀先时被我公安击毙，体现出在新的时代语境中，个体的命运和历史拒绝轮回。在送审版本中，高君宝选择了自杀，尽管从小就有一颗仇恨的种子埋在自己的心中，但依然没有泯灭高君宝身上的人性之光，亲情战胜了仇恨，个体的命运也因此跳出了历史宿命。

《风筝》中人物命运的反转和轮回，是剧作者精心安排的巧妙设计。用人物命运的反转和轮回，使《风筝》的故事和内涵有别于以往的谍战剧，让其在缺憾中，彰显动人魅力。

（三）情报人员漫长而艰难的身份甄别

《风筝》中隐藏最深的两个情报人员便是"风筝"和"影子"，其中关于情报人员漫长而艰难的身份甄别，更是贯穿整个剧作的线索。

郑耀先（代号"风筝"）于1932年打入白区，成为军统六哥，其身为共产党员的资料在长征路上全部被销毁，唯一知道其身份的，除了去苏联治病休养的领导，便是与自己组成三人小组的陆汉卿和程真儿。然而，程真儿出场第二集便被中统的人夺去生命，作为与组织单线联系的"风筝"，知晓其真实身份的只有上线领导陆汉卿同志，以及一枚证明身份的蓝宝石戒指。陆汉卿被中统抓住，为了保护"风筝"的身份不暴露，选择英勇就义。此时，牵系"风筝"与组织的那根细线断了，郑耀先成为飘在空中的断线风筝，处于中统、军统、共产党三面夹击、腹背受敌的境遇。这期间，即使不能证明自己的"风筝"身份，即使面对同志怀疑自己已经是"变节的风筝"，但是郑耀先也依然用自己的方式，为组织传递情报，以信仰做线，让"风筝"永不坠落。新中国成立后，郑耀先化名周志乾，继续为组织提供情报，在那个特殊的年代，因为特殊

的政治运动,他被扣上了"反革命"的帽子,锒铛入狱。这种身体和心灵的双重折磨,让被逼无奈的郑耀先也曾一度亮出自己"风筝"的身份。

"风筝"作为共产党派遣深入国民党内部高层的优秀情报人员,其身份的甄别是漫长而艰难的。剧中,陆汉卿对"风筝"反复强调的证明其身份的蓝宝石戒指,新中国成立后组织内部调查时,发现这仅仅是一枚普通的戒指,甚至唯一知晓"风筝"身份的人员也意外身亡。于是,尽管钱部长和陈局长通过对比笔迹,知道了周志乾就是自己的同志"风筝",却不能公开承认周志乾就是一名共产党员,只能叫一声"老周",

而不是叫一句"同志",情报人员这样漫长艰难的身份甄别,是以往的谍战剧所没有的。

如果说"风筝"的同志身份,是一出场就告知观众,但经历漫长而艰难的自证,那么"影子"的身份却是扑朔迷离的,一直没有透露蛛丝马迹,这是一条漫长而艰难的他证之路。"风筝"从戴笠口中得知,延安内部有一名叫作"影子"的军统潜伏者。而身为"真影子"的韩冰,无论是在延安的保卫处科长时期,还是新中国成立后的山城公安局时期,以至于下监狱和劳改场时期,都完美地隐藏住了自己的"影子"身份;在适应了受众的审美期待的同时,却又通过反转加剧了审美惊奇。尤其是利用江万朝这个"假影子",来成功转移所有人的视线,实现完美隐藏。如果不是"文化大革命"时期的疯狂举动,没有人会发现韩冰红色皮面笔记本中的宫门倒邮票,"风筝"也不会怀疑韩冰的"影子"身份。"影子"的身份是全剧最大的悬念,也是最漫长而艰难的他证之旅。

情报人员漫长而艰难的身份甄别,是谍战剧的惯用方式,把本属于常规套路的身份甄别的情节设计,加上悬念的干扰,铺就一条漫长的自证之路和他证之路,而国共

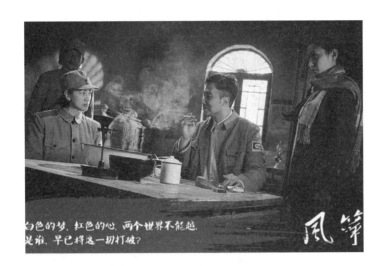

双方特工的身份,均到最后一集才实锤落地,可以说是"反套路"的非常规操作。

四、有血有肉且丰富立体的人物形象

"人物是每一部电视剧着重塑造的一个因素,同时,一部电视剧要表现出时代的意义或者思想,也主要是通过人物形象的成功塑造来传达的。因此,人物塑造是一部电视剧创作成功的关键。"[1]

(一)"潜伏者"形象的突破

《风筝》中的"潜伏者",虽然延续了谍战剧中特工角色的机智果敢,却在此基础上进行了一些突破,让我们看到了不一样的"潜伏者"形象。柳云龙扮演的郑耀先,是党潜入军统高层的情报工作者"风筝",被称为"比军统还军统",是让军统、中统甚至日本人都闻风丧胆、谈虎色变的"鬼子六"。

《风筝》更是直面历史的残酷,尽管狡黠机智如郑耀先,也不得不为了能够像一

[1] 徐大文:《〈黎明之前〉:谍战剧创作的又一"标杆"》,《视听》,2017 年第 2 期。

把尖刀深深地刺入敌人的心脏，亲自审讯和监斩自己的同志和战友——潜伏在军统内部的共产党员曾墨怡。按照谍战剧以往的套路，面对自己的同志落难被捕，"潜伏者"要做的事情就是设法营救，然而郑耀先只是在拔下监听器之后，轻声说了一句"送你上路的，是你的同志，求你，不要恨他"，就这样亲手监斩了自己的同志曾墨怡，由此又背上了一笔糊涂账。其次，是郑耀先与本想刺杀自己的中统特工林桃（"剃刀"）之间的爱情，两人不但结婚，还有了孩子。最后，注重自己容貌的林桃为了保护郑耀先，用剃刀毁容后自杀，这是一场两个不同阵营"潜伏者"之间无关革命的爱情，让我们看到了一个被还原成有血有肉有情感的作为普通人的"潜伏者"形象。

（二）对特工群像的成功塑造

谍战剧通常都是以男性为视角，讲述男性在隐蔽战线的明争暗斗，除了同志、战友之间的感情，最令人动容的就是男人与男人之间的兄弟之情。《风筝》更是用"敌我＋兄弟"的另类袍泽之情把两个不同阵营之间的男人紧密联系起来，不仅突出了主要人物郑耀先的形象，更有利于塑造特工群像。

《风筝》改变了以往谍战剧中正反面角色脸谱化的形象，努力表达每一个特工作为"人"的那一面，塑造了众多令人印象深刻的特工群像。除"风筝"郑耀先、"影子"韩冰这两大主角外，还有军统的毛人凤、"四哥"徐百川、赵简之、宋孝安、宫庶，以及中统的高占龙、田湖、林桃、延娥、高君宝等。

本剧对于正面角色的塑造，也较以往的谍战剧有所颠覆。有出身农家、文化程度不高但为人正直的马小五，也有从头到尾都意气用事、缺乏职业素养的袁农。

在该剧前半部分中，欲对郑耀先痛下杀手的人除了中统，还有不少自己的同志，但是愿意救他的人，除了陆汉卿，其余均非同志，而是军统出身的宫庶、赵简之、宋孝安等人。[1]

当然，更值得注意的是徐百川，这位军统四哥与郑耀先兄弟情深，即使在他为了儿子不得不出卖"六弟"之后，仍割不断袍泽之义，不惜冒险在提审时串供，告诉郑耀先，林桃已毁容自尽的消息。他和郑耀先之间，一个苹果的故事反复提及多次，苹

[1] 郭梅：《〈风筝〉：别样的袍泽之义》，《北京日报》，2018年2月1日，第15版。

果与苹果皮的细节屡屡出现，每一次都浓墨重彩。在第三十三集中，巧妙化装成盲人的孝子宋孝安，本可以骗过马小五悄然离开山城，去台湾和母亲团聚，却因为看到郑耀先身处险境，迈过检票口的腿又收了回来，最后被乱枪打死在码头。死前，他说的是："上天待我不薄，让我临死前还能再看到六哥一眼，我宋孝安这辈子值了。"

新中国成立后，宫庶在香港过得如鱼得水，衣食无忧，就因为接到台湾方面要让郑耀先负责大陆潜伏工作的密令，才返回山城寻找"六哥"。为了见到郑耀先，他把自己埋在大嫂林桃坟墓旁边几天几夜。终于，他等到了郑耀先。惊喜未过，就发现中了埋伏，那时，他第一个想到的是掩护郑耀先逃走，结果看到的是郑耀先持枪对准他的头。听到郑耀先说"这是我的职责"，他只说了一句"那我明白了"，就扔下手中的枪，束手就擒。

赵简之、宋孝安、宫庶，都是为了郑耀先心甘情愿赴死的兄弟。就连四哥徐百川，为了可以不当面指证郑耀先，也宁可在审讯者面前下跪。很显然，《风筝》中将共产党卧底英雄与敌对阵营中的"兄弟"之间的情感细致真实地予以展现剖析，其意义不仅在于通过"敌我＋兄弟"的别样袍泽之情，通过郑耀先和军统兄弟的故事与情感，来塑造特工群像，使得国民党特工的形象鲜活立体起来，还原拥有普通人情感的特工形象；更重要的是，剧作以此深刻地揭示了执迷于发动内战的国民党政府的荒谬性与残酷性，正是这场惨烈的内战，才让这些原本可以过着正常的普通人生活的兄弟姐妹朋友，无法抗拒地成为势不两立的敌我关系，并因此卷入你死我活、惨无人性的彼此对立与相互厮杀中。

（三）拥有女儿家情愫的女特工形象

《风筝》虽说是以男主角郑耀先的男性视角展开，以潜伏为主线的剧作，但剧中还有那些被注入女性柔情的女特工形象，同样令人印象深刻。

女特工在以往的谍战剧中基本属于蛇蝎美人的程式化形象，她们身上仿佛没有感情，尤其是没有爱情，因此，以往谍战剧的女特工往往冷血无情，但是《风筝》中的女特工，却具有了别样的女儿情愫。

中统女特工延娥和军统特务宫庶，虽然来自相互积怨已深的不同派系，但毕竟是同一阵营，他们的情感，虽然有矛盾有纠葛，但内涵则相对单一。1946年在延安，

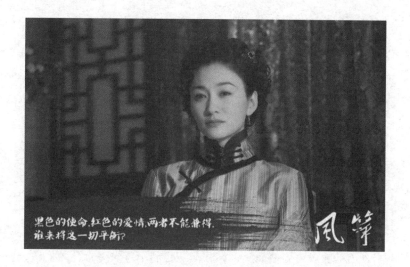

扮演白毛女的她无意中帮助宫庶转移电台,二人初次相识。新中国成立后,军统和中统冰释前嫌,共同合作,她与宫庶日久生情。从公交车上跳崖后,延娥找不到宫庶,欲自寻短见。被救下后,她表示相信宫庶会回来找她,相信自己一定能等到宫庶。最后,宫庶亲手为已头发半白、容颜早衰的她扎上鲜红的头绳。不久,宫庶被捕,戴着红头绳的她不顾一切地带领部下去劫法场,喊着下辈子还嫁你的誓言,死在宫庶面前!延娥对宫庶的爱情,显然是执着而深沉的,和普通的中国传统女性毫无二致。[1]

剧作中代号"剃刀"的中统女特工林桃,本是奉命行刺郑耀先,但色诱变成了诱色,在执行任务的过程中爱上了刺杀对象,并义无反顾地与之一起亡命天涯。从此隐姓埋名,做起家庭主妇,相夫教子,过起了寻常老百姓的日子,但是却无意中发现丈夫的真实身份。林桃最担心的对方是来自敌方阵营的共产党员这一身份,竟然成为现实。于是这个一生钟爱自己美貌的女子,选择用剃刀毁容自杀。此时,剃刀被符号化,"剃刀"不仅仅是林桃身为中统特务的代号,而且还是其自杀的工具。林桃的爱情,也因此充满了歧义而可以得到多层面的复杂解释。其一,林桃的自杀,是为了保护化名周志乾的郑耀先。这是一场无关革命的爱情,一个聪明机智、美丽妖娆的中统女特

[1] 郭梅:《〈风筝〉中女特务的爱情》,2018年1月14日,i看影视(http://mp.weixin.qq.com/s/mlPTQaVJGKfgx91uGQopeQ)。

工,也可以洗尽铅华成为一名普通女子,守着自己的丈夫、女儿和小家,这样有血有肉、敢爱敢恨的女子的爱情是纯粹和令人动容的;其二,这毕竟是一场特工之间的爱情,当这种爱情与特工的身份发生悖谬冲突,林桃别无选择地走向自杀。在郑耀先看来,林桃这种刻意毁容的自杀,甚至带有一种对郑耀先隐瞒身份的怨恨和绝望,一种拒绝回头的决绝和悲伤。

当然,《风筝》中感情表现得最为复杂的,是剧中的第一女主角——"最不像女人的女人"韩冰。作为潜伏在我党最深处的国民党特务"影子",韩冰是不可能嫁给敌对阵营的共产党人的,这是她一再拒绝袁农而不能为外人所道的原因所在。但是,为了报恩,也为了改善自己在劳改场的处境,韩冰最终还是嫁给了自己不爱却一直追求自己的袁农。即使如此,韩冰却还是利用袁农对自己的信任,窃取了袁农掌握的最核心的军事机密,从而不仅毁掉了袁农的政治生涯,甚至因此导致袁农自杀身亡。

韩冰与郑耀先的爱情,则是在双方误会的语境中产生的一种相爱相杀的情感。郑耀先在识破韩冰真实身份之前,一直认为韩冰是优秀的共产党员,是自己的同志;而韩冰则断定,化名为周志乾的郑耀先,其实就是军统的特务,是自己的同盟军。两个来自敌对阵营的潜伏人员,在全剧的大部分叙事时间中,竟然相互错认对方的身份,并因此在劳动改造时的长期共患难中,彼此产生了爱情。作为"女汉子"的韩冰,甚至为郑耀先学做泡菜,成为一个拥有柔情和会害羞的小女人。剧作最惊心动魄之处,恰恰是双方意识到相互的真实身份之后彼此的立场和情感。郑耀先毫不犹豫地揭穿了韩冰作为国民党特务的身份,亲自带队抓捕韩冰;但是曾经与韩冰那种患难与共的情感,却又使得郑耀先请求组织,破例允许自己一个人完成抓捕任务。在最后的时刻,二人对坐,像一对相濡以沫数十年的老夫妻。郑耀先说,胃不好,吃不得凉的,让韩冰把饭菜热一下,韩冰马上起身去做,郑耀先不禁感慨她终于像个女人了!但是,这毕竟是来自敌对阵营的对手,韩冰在识破郑耀先真实身份之后,已经在饭桌上布下杀局,她想趁与郑耀先重温旧梦而意乱情迷之际,用毒酒在自杀的同时,实施最后一击,试图毒死郑耀先。当意识到郑耀先已发现自己的动机之后,韩冰惨然一笑,自杀身亡。很显然,《风筝》大结局这场男一女一的对手戏,既洋溢着男女的温情,令人沉醉;又刀光剑影,生死相搏。剧作恰恰在这种极具戏剧张力的情感冲突中,入木三分地刻画出特工情感生活的无可奈何、身不由己的悲剧意味。

五、无 IP、无流量、无话题的"三无剧"的市场营销策略

从拍摄完成到时隔五年后顺利开播,从"谍战剧教父"的美誉到再度刷新观众对谍战剧的好评,柳云龙带着他的最新力作《风筝》,从 2017 年底到 2018 年初再度霸屏,《风筝》成为收视和口碑俱佳的上乘之作。

本剧除了柳云龙、罗海琼和李小冉之外并无当下火热的流量明星,而在豆瓣上又获得了 8.7 分的高分(截至 2018 年 3 月 30 日)。这部无 IP、无流量、无话题的"三无剧",是如何运用市场营销,达到收视和口碑双赢的呢?

(一)谍战剧 + 柳云龙,自带品牌效应

从《潜伏》《黎明之前》《伪装者》《麻雀》等谍战剧的大热,可以看出谍战剧作为一种类型拥有固定的受众群。2017 年央视和各大卫视共播出谍战剧 439 集,平均收视率 0.76%。而北京卫视首播剧目中,共播出 3 部谍战剧,共 109 集,平均收视率 0.93%;江苏卫视首播剧目中,播出 1 部谍战剧(48 集),平均收视率 0.71%;东方卫视首播剧目中,共播出 4 部谍战剧,共 139 集,平均收视率 0.75%。[1] 从 2017 年各大卫视播出的谍战剧数目和收视率中可以看出谍战剧具有较大的市场潜力。

2005 年,柳云龙导演的处女作《暗算》获得了第 13 届上海电视节白玉兰奖最佳编剧奖,让柳云龙收获了"谍战剧教父"的美誉。之后的《功勋》《告密者》《血色迷雾》等剧每一部在剧情上都惊心动魄,在口碑上好评如潮。当柳云龙携自导自演的新作《风筝》再度回归时,一出场便让人惊呼:还是原来的配方,还是熟悉的味道。在剧中,他饰演的郑耀先是一位潜伏在军统里的铁血情报员,墨镜风衣,嘴角挂着神秘莫测的笑容,看上去更增添了几分飒爽英气。早在这部剧的首款海报问世时就能发现,无论是从元素内容,还是设计风格都突破了以往谍战剧的套路,在暗红背景下,撑着蓝色雨伞、手拿黑色外套的主人公独自前行,诸如"像一把尖刀,始终刺在敌人

[1] 数据来源:《小土科技 2017 电视剧年报》。

表 10-1 2017 年三大卫视谍战剧数量和收视表

的心脏上"这样的密密麻麻的文字如同暴雨般倾泻下来。[1]而海报中一句"红色的梦，白色的夜，两个世界不能越，谁将一切改变"的文字，充满了人物对于命运变化的感慨与思索。显然，创作者想让观众关注的不仅是经典的谍战桥段，更是大时代背景下我党情报人员隐藏真实身份并用毕生践行信仰的精神。这样一部去除偶像化特征且自带"烧脑"风格的谍战剧涵盖了从青年到中年的观众年龄层。其中 30 岁以上的观众占据绝大多数，男性观众的比例更是高达 70%。柳云龙的个人符号更是直指固定的受众群体，而《风筝》更是自带品牌效应，甚至被网友称为"《风筝》一出，再无谍战"。

（二）高品质赢来的"自来水"效应

《风筝》播出期间，根据 CSM52 城统计，谍战剧重新成为观众的心头好，东方卫视、北京卫视双台连播的《风筝》已经牢牢占据收视排行榜前三名。自开播以来，《风

[1] 青春剧未央:《柳云龙重出江湖！〈风筝〉一部对得起观众的精品！》，2017 年 12 月 18 日，搜视网（https://www.tvsou.com/article/ed360e943c5b6a398115）。

表 10-2 《风筝》观众年龄分布表

表 10-3 《风筝》观众男女比例表

筝》口碑持续上扬。2018年1月1日当天，播出过半后，北京卫视、东方卫视两大播出平台分获全国收视冠亚军。来自东方卫视的数据表明："12月28日之前从0.7左右上升到0.9左右，12月29日开始破1。播出期间，基本锁定收视前三名。"[1]

目前在豆瓣上已经有超过3万人对《风筝》做了评价，近半数的"五星好评"也是近几年谍战剧中相当突出的成绩了。这部剧在豆瓣上的评分，可以说是高开高走，一开始就获得7.7分的高分，截至目前（2018年3月30日），豆瓣评分为8.7分。

表10-4 《风筝》豆瓣评分图表

从数据表现来看，随着收视的一路走高，《风筝》的口碑也在不断发酵，好评率高达81.78%，远超2017年谍战剧的平均好评率，领衔年度谍战剧口碑NO.1。其中，观众的好评关键词主要体现在剧情和演员两方面，"剧情紧凑""演技精湛""真正实力派演员"等成为剧集评价中的最高频关键词。[2]

综合各维度好评率来看，《风筝》是一部整体表现力均衡的作品，没有短板，尤其是在造型、导演、表演、音乐四方面，好评率均接近90%。而这部剧最大的亮点则

[1] 李君娜：《〈风筝〉：凭什么让人信服信仰的力量？》，2018年1月11日，上观新闻（http://www.jfdaily.com/news/detail?id=76687）。

[2] 猫宁：《TOP100 KOL口碑榜 | 年度精选〈风筝〉收官测评》，2018年1月13日，剧研社（https://mp.weixin.qq.com/s/C2ptXE7UZpr2kLa0jeXl-A）。

体现在诸多演技派艺术家的精彩演绎，其中被誉为"谍战剧教父"的柳云龙的表现最为突出，获得92.43%的好评。[1]

（三）行业内人士和主流媒体的口碑效应

《风筝》开播以来，不仅获得了来自观众的"自来水"式的宣传效应，还有来自行业内更权威、更专业的剧评人以及主流媒体的关注和宣传。

行业内人士及主流媒体主要是对于《风筝》中关于历史深度、人文厚度以及信仰之重给予关注。综合剧情、风格和演员表演等多个维度，专业剧评人普遍给《风筝》打出了7—9分，平均分达8.1分，成为2017年最令人惊喜的压轴之作，同时也为2018年开年留下了动人的色彩。[2]在剧评人看来，《风筝》的过人之处主要集中在"故事情节紧凑""演员之间的演技切磋"和"角色丰富立体、有血有肉"这三个领域，为观众奉献了一部睽违已久的谍战剧佳作。其中，"深厚立体的人物塑造"这一选项获得了95%的高度认同，成为整部剧最大的亮点。此外，剧评人还对演员柳云龙给予了高度认同，认为他充分展现出了"演而优则导"的能力，"谍战剧教父"之称名不虚传。

综合而言，《风筝》凭借突破性的题材创新、厚重的人文关怀和演员的精彩演绎，在业内引发了高度讨论，成为国产谍战题材中难得一见的佳作代表，也开拓了谍战新风向。《风筝》的热播，不但得到了普通观众的一致好评，连《人民日报》也专门发文《唯有信仰牵系，风筝方能高飞》来表扬该剧。据不完全统计，《风筝》播出期间，国内有二十多家著名媒体、几十家网站都给予了积极关注和正面报道。

[1]　猫宁：《TOP100 KOL口碑榜｜年度精选〈风筝〉收官测评》，2018年1月13日，剧研社（https://mp.weixin.qq.com/s/C2ptXE7UZpr2kLa0jeXl-A）。

[2]　同上。

（四）故事内外的一波三折，赋予神秘魅力，自带传播效应

《风筝》开播前，柳云龙导演发了一篇微博，写道："没有月岁可回头。"并贴了一张在非凡传媒机房躺着休息的照片。[1]《风筝》曾经历五年的剧本创作，209天的拍摄周期，长达八个月的后期制作，多次的修改、打磨与推敲，原定于2014年6月10日在北京、浙江、天津、重庆四家卫视播出，却不想6月7日那天得知临时撤档的消息。四年间多次传来定档播出的消息，又多次失约，柳云龙带领着后期团队开始了漫长的修改。每个演员都重新补录台词不下四五次，直到播出后，导演还在机房修改，一直在播到三分之二的时候才全部做完。柳导曾说，如果有一天《风筝》顺利播出了，我们要说，我们经过反复修改，反复修改，反复修改后才得以面见观众。[2]

图10-1 《风筝》弹幕热点

《风筝》最终于2017年12月17日在北京卫视、东方卫视首播，2018年1月12日正式收官，截止到1月14日24时，该剧的累计前台点击量为11.85亿次，累计有效播放量超过5.82亿次，前台点击含金量达49%，稳居上周连续剧霸屏榜前五位。[3]

[1] 裴兴雷：《〈风筝〉没有月岁可回头》，2018年1月14日，裴兴雷（http://mp.weixin.qq.com/s/UIybwPBrNrm1ucPkf35IVg）。

[2] 同上。

[3] 刘著民：《柳云龙：没有岁月可回头》，2018年1月21日，民言民语（http://mp.weixin.qq.com/s/UNieIbTIl5i6N030GvLAuw）。

表 10-5《风筝》弹幕热点提及次数

截至 2018 年 1 月 14 日，全剧产生的弹幕已经超过 36 万条。[1]

不过这其中几个有意思的关键词值得一看，首先就是在上表词语中最突出的"影子"（被提及 29734 次），而"影子"表面的身份"韩冰"（被提及 13592 次）也是观众们探讨剧情时不得不提的内容。[2]

从剧集一开始就亮明身份的"六哥"（被提及 16866 次）、"郑耀先"（被提及 1348 次）的提及量也是相当高的。而这个角色的扮演者也就是有"谍战剧教父"之称的柳云龙（被提及 3958 次）由于多次出演谍战题材，可以说是一部谍战剧质量的保证。[3] 在该剧中提及"柳云龙"的弹幕主要都是观众表达对柳云龙主演和导演的影视剧的喜爱。而剧中郑耀先的两个学生"宫庶"（被提及 2856 次）和"马小五"（被提及 2650 次）不光是在剧中的表现不相上下，连弹幕量也非常接近，可惜这次"马小五"又以不到 200

[1] 云合数据：《〈风筝〉特情人员众生相：坚守使命，不忘初心》，2018 年 1 月 16 日，搜狐（http://www.sohu.com/a/217186502_99903014）。

[2] 同上。

[3] 同上。

条的弹幕量"输"给了"宫庶"。[1] 另外,剧中"郑耀先"的死对头"袁农"(或简称"袁")(被提及 8343 次)等也都是观众们热议的对象。[2]

《风筝》连续 13 天稳坐收视第一宝座！连续 14 天双台收视破 1，最高破 2！请注意，是北京卫视、东方卫视双台联播情况下，每个台都是破 1，而且基本保持在 1.6 左右。[3]

表 10-6《风筝》北京卫视、东方卫视收视率

总之，《风筝》凭借开阔的历史格局和起伏跌宕的人物命运，探讨了命运与信仰这一厚重主题，不仅全面立体地展现出人性的光芒，也为国产谍战剧树立了新的方向和标杆。可以说，《风筝》为 2017 年国产影视剧增添了浓墨重彩的一笔。

《风筝》故事内外的一波三折，引起观众的关注乃至期待，本无话题的一部电视剧却因此产生了话题，时常登上豆瓣热搜和微博热搜，自带传播效应。其中宫庶六哥

[1] 云合数据:《〈风筝〉特情人员众生相:坚守使命，不忘初心》，2018 年 1 月 16 日，搜狐（http://www.sohu.com/a/217186502_99903014）。
[2] 同上。
[3] 《电视剧〈风筝〉到底有多强，最终成绩单:连续十三天收视第一》，2018 年 1 月 14 日，新华网山东（http://www.sd.xinhuanet.com/news/yule/2018-01/14/c_1122255889.htm）。

微博热搜讨论达 120129，风筝微博热搜讨论达 104720，郑耀先愿望微博热搜讨论达 36916。[1]

表 10-7 《风筝》微博热搜讨论表

就像剧中成年高君宝的扮演者裴兴雷所说："《风筝》从剧本创作到播出，前前后后八九年的时间，没有岁月可回头！记得柳导说过，文艺作品不仅要展现人在社会生活中的快乐、幸福、同时也应该关注痛苦、悲伤、各自的信仰，使精神上得到愉悦，灵魂上经历洗涤。"[2]

对于电视剧《风筝》来说，无论是反复修改和多次定档又被撤档，还是导演的忍痛删减，以及柳云龙时隔多年的一条微博；或是反复修改台词和补录台词，直至最终定档开播等剧外的一波三折之路，或是剧内跌宕起伏、悬疑烧脑的剧情，以及扑朔迷离的人物关系和人物命运，都赋予了《风筝》一种神秘的魅力，更有利于其传播。

[1] 云合数据：《〈风筝〉特情人员众生相：坚守使命，不忘初心》，2018 年 1 月 16 日，搜狐（http://www.sohu.com/a/217186502_99903014）。

[2] 裴兴雷：《〈风筝〉没有岁月可回头》，2018 年 1 月 14 日，裴兴雷（http://mp.weixin.qq.com/s/UIybwPBrNrm1ucPkf35IVg）。

六、高品质谍战剧也有"缺憾"

《风筝》播出后,很多观众称"《风筝》之后,再无谍战",由此可见,作为一种类型剧,《风筝》牢牢地抓住观众眼球的同时,也捍卫了谍战剧固有的地位,成为高品质剧集的代表。然而,无论多完美的剧集,也存在些许"缺憾"。

(一)细节上的错误

剧中出现了一些细节上的错误,但依旧是瑕不掩瑜。从细节上看,《风筝》的道具与服装穿戴不完全符合历史的真实,例如"文化大革命"前墙上就有"文化大革命"时期的宣传画和标语,甚至公安局和街道干部都佩戴了像章。

此外,韩冰在"文化大革命"后被平反的时候,已经是六十多岁的年龄,她是20世纪30年代初就打入红区的特务,到"文化大革命"结束至少已经潜伏了四十多年,而人事处的处长称她还不到退休的年龄。

(二)演员对人物形象的塑造

《风筝》的诸多角色中,最被观众热议的是饰演女主角韩冰的罗海琼。不少观众认为"罗海琼并不适合这个角色,质疑台词念得太慢、妆容太难看,等等,完全不是一部剧女主角该有的样子"[1]。剧中,罗海琼饰演的韩冰出场时留着齐耳短发,脸上顶着"高原红",穿着满是补丁、领口磨得发白的灰旧军装。这样一位略带"土气"甚至丝毫没有女人味的"女汉子"出现在观众眼前,较之以往年轻美丽的谍战剧女主角形象,自然得不到观众的喜爱。而在罗海琼看来,在天寒地冻的自然环境下冻出的"高原红",在简陋的延安窑洞中天然呈现出的"灰头土脸",黝黑粗糙的皮肤,这些恰恰都是那个年代里人们真实经历过的东西。"演员永远是为角色服务的,对于演员来说,像是最重要的,美不是最重要的。"[2]

[1] 张斌:《〈风筝〉今日收官:这一只永不断线的风筝,链接了我们对英雄的向往》,《文汇报》,2018年1月11日。

[2] 《〈风筝〉罗海琼:一开始刻意不让韩冰像个女人》,2018年1月12日,闽南网(http://www.mnw.cn/tv/guonei/1920881.html)。

而罗海琼的表演也遭到了观众大量的吐槽,"其外形、声音和表演特质均难以承担这一角色的内涵需要,有些轻飘和装腔作势"[1]。罗海琼则认为,韩冰"是打过仗的,而且还有一层隐藏的特殊身份。所以,前期是不允许她有任何情感的,但凡露一点命都没了,哪有资格去谈情说爱?因此,在表演的时候,扎实了韩冰身上男性化的东西"[2]。而对于被指演技差、吐槽吐字的问题,导演柳云龙亲自站出来说话:"海琼的声音是同期声,她讲话的感觉是我要求的,当年延安的女干部就是这种腔调。很多老干部说,海琼精准的表演还原了他们年轻时的记忆!"[3]

罗海琼演绎的韩冰形象,虽容貌不出众,没有特色,但却深得导演柳云龙的赞同,他表示:"本来就是想找一个放在人堆里认不出来的人来演这个角色。"[4]的确,真正的间谍是不可能样貌太过于出众或者有较为明显的特征的,因为这样就极为容易被记住,间谍生涯也就很难继续了。

(三)延续柳氏谍战剧的慢热风格

《风筝》的影像语言依然具有柳云龙谍战剧的特点,缓慢、沉静、执着,特写镜头与略微仰拍的镜头偏多,这些也因为故事情节密度和情感强度的减弱而变得无法与叙事相融无间,特色反而成为一种拖累。蒙太奇的使用上,频繁且无必要的镜头叠化与闪回,一方面让电视剧的艺术表现力显得较为陈旧和不自信,同时也打断了叙事的节奏,拖慢了情节的进展,影响了悬念感的维持。[5]

尽管《风筝》也存在不足,但这不妨碍它成为近几年来比较出色的谍战剧作品。该剧对人性之上还有信仰的表达、对情报人员特殊人生和世界观的呈现、对谍战剧情

[1] Yiwen:《〈风筝〉落幕争议犹在 观众真的太挑剔?》,2018年1月16日,龙谈谍影(http://mp.weixin.qq.com/s/I1AfOohJRBNspjFidiJYyw)。

[2] 《〈风筝〉罗海琼:一开始刻意不让韩冰像个女人》,2018年1月12日,闽南网(http://www.mnw.cn/tv/guonei/1920881.html)。

[3] 娇爷深扒:《韩冰在〈风筝〉中被指演技差,柳云龙这样回复大家,打了脸》,2018年1月14日,百家号(https://baijiahao.baidu.com/s?id=1589570668515543319&wfr=spider&for=pc)。

[4] Yiwen:《〈风筝〉落幕争议犹在 观众真的太挑剔?》,2018年1月16日,龙谈谍影(http://mp.weixin.qq.com/s/I1AfOohJRBNspjFidiJYyw)。

[5] 张斌:《〈风筝〉今日收官:这一只永不断线的风筝,链接了我们对英雄的向往》,《文汇报》,2018年1月11日。

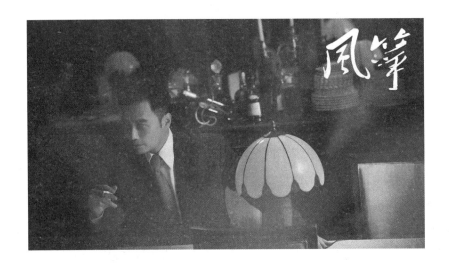

一贯的考究,以及制作的精良,都使得越来越走向偶像化的谍战剧寻回了一些它应该有的质地。而柳云龙通过该剧,也试图为类型化的谍战剧拓展出一些新的发展方向,虽然这种探索留有诸多遗憾,但其努力是值得肯定的。对于《风筝》以及今后的谍战剧,信仰的线不会断,艺术创造的线不能断。

七、结语

《风筝》作为一部非偶像化的谍战剧,用精心打磨的剧本和业界良心的制作,以及演员的实力演技,寻回了谍战剧应有的质地。

在叙事上,《风筝》横亘了长达三十余年的时间跨度,这种更具历史感的大格局叙事,是我们重新了解中国现代史的另一种方式,也是艺术创作者用电视剧重新书写历史的一种方式。

而《风筝》最令人肃然起敬的,当属其传递和讲述的信仰与忠诚。谍战深处是信仰,这是该类型剧颠扑不破的真理。而当一部剧集牢牢锁住了观众的视线,这一曲信仰的颂歌缘何动人心魄,也就形成了值得反复咀嚼的样本。《风筝》之所以独树一帜,在于它触到了人性共通之处,探测出了信仰的至高无上。信仰与生命孰轻孰重,这是

英雄无须选择的选择；当信仰与情感交锋时，他们牺牲了淳朴人性中最基本的关系：爱情、亲情、友情。穿过了生命的迷雾，又跨越了人性的沼泽，信仰可以是比生命和情感更强大的力量。

《风筝》还着力描写了间谍的人生哲学难题——"何为真何为假""我是谁"，而《风筝》没有回避"潜伏者"的撕裂之痛，在剧中真实地再现了谍报人员内心的煎熬与痛苦。因此，才有了剧中郑耀先对于自己"是人是鬼"的诘问。

在艺术风格上，《风筝》同样进行了创新。首先，较之以往严肃紧张的谍战剧，《风筝》适当地加入了一些黑色幽默和喜剧元素，使得整个剧作张弛有度、收放自如，让观众看到了不一样的谍战剧。其次，是其极具哲学意味的反思和拷问。全剧通过两个不同阵营的人的反思，来回答"人之所以是人""信仰崇高无上""革命为什么会胜利"这些问题。《风筝》中，充满哲学意味的拷问和反思提升了该剧的思想品质。

如果说信仰是全剧的灵魂，那么剧中对于人性的探讨，则再次升华了《风筝》的艺术高度。无论是共产党还是国民党，甚至是秋荷这样成分不好的小人物，都被还原成一个个活生生的人，从而发现其人性深处的闪光点和善良。同时，《风筝》记录了作为谍报人员的"风筝"的一生，不仅仅有前期意气风发的光荣时刻，还有新中国成立后的坎坷命运，其跌宕起伏的人生，是在历史背景与环境中那些隐蔽战线工作者的真实写照。

《风筝》在情节设计上也有着极大的突破，尤其是国民党特工"影子"于长征前就打入共产党内部，并且担任了延安保卫部门的要职。同时，郑耀先命运的反转与轮回，通过新中国成立前后处境的鲜明对比，让观众大呼"前半段造神、后半段写人的《风筝》果然老道独特"。而"风筝"和"影子"，这两个国共双方的情报人员，其漫长又艰难的身份甄别，在情节上既吊足了观众的胃口，又很好地维持了全剧的节奏和悬疑感。《风筝》在人物塑造上不仅突破了"潜伏者"形象，同时还致力于国共双方特工群像的塑造，其中性格迥异的女性形象也令人印象深刻。

作为一部没有"小鲜肉"甚至没有刻意制造话题进行营销的谍战剧，《风筝》用自己的实力与精良的制作以及"谍战剧教父"柳云龙个人的品牌效应赢得了观众和专业影评人以及主流媒体的关注与称赞，最后获得了收视与口碑的双赢。

（何雪平）

专家点评摘录

韩松落：杨健、秦丽编剧，柳云龙导演和主演的电视剧《风筝》，在触碰哲学观念方面做了有益的尝试。它试图探讨一些深奥的问题：人何以为人，一个人为什么会是"这个人"，信念有没有可能是一个人的本质需求。这些观念和故事并行，拔高了故事，也让故事获得无穷意味。

——《电视剧〈风筝〉：唯有信仰牵系，风筝方能高飞》，
《人民日报》，2017 年 12 月 28 日

许婧：《风筝》是一部具有人文厚度和哲学深度的"作者剧"，尽管存在些许难以消除的硬伤，还是无法遮蔽其从思想到艺术熠熠生辉的价值理性。很难用常规的"精品"盖棺定论这样一部超越了谍战类型框架、自带史诗气质的历史剧，特别是当它以人性的悲悯视角仰望尘封往事中那些曾在血与火的对弈中焕发出至真至诚、至情至性的民族同胞时，可贵地从政治立场对立的二元叙事和人物塑造的扁平标签中跳脱开来，升华为一种蕴含善且有神圣意味的崇高美。

——《电视剧〈风筝〉：超越谍战类型自带史诗气质》，
《中国艺术报》，2018 年 1 月 19 日

周斌：历史题材谍战剧除了强化历史真实性之外，还贵乎进行必要的历史反思，由此进一步深化剧作的思想内涵。《风筝》的剧情内容从 1946 年跨越到 1979 年，编导注重将真实的历史背景、事件与人物命运、情节描写有机融合在一起，较好地获得了艺术的真实效果，特别是对此前国产谍战剧很少涉及的"大跃进""文化大革命"，

都在叙事过程中给予笔墨并进行一定程度的反思。历史的沉重、荒诞和人生的沧桑、无奈交织在一起,引发不同层面观众的感悟和启迪。

——《一剧双评:一只没有飞在套路中的"风筝"》,
上观新闻,2018年1月19日